AUGUSTE VITU

LES

# MILLE ET UNE NUITS

## DU THÉATRE

*Cinquième série*

DEUXIÈME ÉDITION

PARIS

PAUL OLLENDORFF, ÉDITEUR

28 *bis*, RUE DE RICHELIEU, 28 *bis*

1888

Tous droits réservés.

IL A ÉTÉ TIRÉ A PART

*10 exemplaires sur papier de Hollande numérotés
à la presse (1 à 10).*

LES

# MILLE ET UNE NUITS

DU THÉATRE

## DU MÊME AUTEUR

**Les Mille et une Nuits du Théâtre.** —
Séries I à IV. 4 vol. gr. in-18 . . . . . . . . . 14 fr. »

Chaque série formant un volume est vendue
séparément. . . . . . . . . . . . . . . . . . . 3 fr. 50

**Le Cercle ou la Soirée à la Mode,** comédie
épisodique en un acte et en prose, par Poinsinet,
nouvelle édition conforme au manuscrit origi-
nal, précédée d'une étude par Auguste Vitu,
1 vol. gr. in-18 . . . . . . . . . . . . . . . . 2 fr. »

# LES
# MILLE ET UNE NUITS
## DU THÉATRE

## CCCCXX

Athénée-Comique.                    1ᵉʳ janvier 1877 [1].

### BOUM! VOILA!

Revue en quatre actes et douze tableaux, par MM. Clairville et Liorat.

Quand vous verrez tomber mon mari dans l'bitume,
Si vous m'avez aimé, ne le ramassez pas !

Ainsi chante M<sup>me</sup> Macé-Montrouge en présence de M. Montrouge, qui s'en montre fort réjoui. Le fait est que cette parodie des refrains populaires qui bercèrent notre enfance est la scène amusante de la nouvelle revue. MM. Clairville et Liorat, pleins d'indulgence pour *l'Amant d'Amanda,* ont entrepris de prouver que cette prodigieuse ineptie n'était pas plus bête que les autres sottises dont s'est longtemps régalée la ville la plus spirituelle du monde, *les Bottes de Bastien, les Petits Agneaux,* etc., et ils ont confié le soin de cette démonstration à la verve fantaisiste de M<sup>me</sup> Montrouge.

En dehors de cette scène bouffonne, devant laquelle

---

[1]. C'est la date du compte rendu. La pièce avait été jouée la veille, 31 décembre 1876.

s'est tordu de rire un public bienveillant, je n'ai guère à signaler que du mouvement, de la bonne humeur et cette espèce d'entrain que les hommes du métier, qui ont, comme M. Clairville, fabriqué des revues non pas à la douzaine mais à la grosse, savent communiquer aux silhouettes rapidement écloses sous leur crayon plus facile qu'original.

Par exemple, les quinze ou vingt demoiselles qui débutaient hier au soir peuvent se vanter de chanter faux ; on se serait cru au Théâtre Taitbout, à la première de *Loup, y es-tu?* Mais le loup n'y était pas ; il n'y avait là que des moutons qui ont bêlé d'aise lorsqu'on a nommé les auteurs. Le bon compère Montrouge tient encore un succès.

---

## CCCCXXI

Odéon (Second Théatre-Français). 4 janvier 1877.

### LE SECRÉTAIRE PARTICULIER

Comédie en trois actes, en prose, de M. Paul de Margalier.

Ou je me trompe fort, ou cette comédie du *Secrétaire particulier* dut se présenter d'abord à l'esprit de son auteur sous la forme d'un drame ; elle a quelques gouttes de sang noir dans les veines ; et, çà et là, quelques échappées sur des problèmes tristes et obscurs se mêlent à ses gaies perspectives. On devine que les exigences du théâtre ont obligé M. de Margalier à tourner au plaisant, parfois même au burlesque, des caractères et des faits qu'il avait essayé d'abord de traiter sérieusement. De là, une certaine discordance dans la tonalité générale. J'entendais dire autour de

moi qu'il n'y avait pas de pièce là dedans; je ne vais pas si loin; je crois plutôt qu'il y a une pièce, mais qu'elle est mal éclairée.

En voici la donnée, d'ailleurs très simple.

Georges de Maubriant s'est trouvé réduit par des revers de fortune à accepter l'emploi de secrétaire particulier d'un député, M. de Romy. Un bon type, ce Romy, saisi sur nature et transporté tout vivant au théâtre. D'abord, M. de Romy n'a pas d'opinion; depuis trente ans qu'il représente ses concitoyens, il n'a jamais eu d'idée arrêtée sur quoi que ce fût, ce qui l'a préservé du malheur d'en changer. Dans les questions douteuses, il s'abstient; mais s'il s'agit d'affaires graves, c'est autre chose, il ne démarre pas de la buvette, dont il est le meilleur client. Économe de sa voix et du temps précieux de ses collègues, il n'est jamais monté à la tribune, mais il se rattrape dans les commissions et dans les sous-commissions. C'est un homme à rapports, qui se plaît à traiter les questions dans leur généralité rétrospective, depuis les premiers temps de la monarchie jusqu'à nos jours.

Ce n'est pas que M. de Romy écrive plus qu'il ne parle; mais il inspire son secrétaire; il donne ses idées en gros, et à M. Georges de Maubriant incombe la tâche de fournir un corps à ces idées élémentaires, de tirer quelque chose de rien et de transformer son inepte patron en député laborieux et utile sinon brillant.

M. de Romy comprend toute la valeur d'un collaborateur tel que Georges; aussi ne s'en séparerait-il pour rien au monde. Un ami de M. de Romy, le baron de Sigenac, lui a proposé pour Georges une position lucrative dans une légation de l'Amérique du Sud; M. de Romy a refusé sans même consulter son secrétaire, et c'est M$^{me}$ de Romy qui a écrit elle-même la lettre de refus.

Qu'est-ce que M^me de Romy ? Une ancienne institutrice que le majestueux député a tirée d'une situation subalterne, et qui l'en récompense assez mal, en dirigeant vers le jeune secrétaire les effluves d'une âme nourrie de toutes sortes de rêveries poétiques et d'aspirations saugrenues à l'idéal.

Tout le monde s'aperçoit du penchant de M^me de Romy pour Georges, excepté celui qui en est l'objet, et aussi le mari, trop occupé des graves soucis de la vie parlementaire pour savoir le premier mot de ce qui l'intéresse le plus directement.

Deux personnes entre autres sont convaincues que M. Georges de Maubriant est l'amant de M^me de Romy ; l'une est le neveu du député et son unique héritier, qui considère les prétendues légèretés de sa tante comme fort compromettantes pour ses espérances de fortune ; la seconde est la belle-fille du baron de Sigenac, Jeanne, qui fut l'amie d'enfance de Georges, et qui garde pour lui des sentiments très voisins d'une tendresse passionnée. La liaison supposée de Georges avec une femme ridicule et plus âgée que lui irrite fort Albert de Romy et désole Jeanne de Sigenac.

Sous l'empire de ces deux intérêts contraires, ils en arrivent l'un et l'autre à donner publiquement à Georges des marques de mépris, qui amènent le secrétaire particulier, qui vient de donner sa démission, à jeter son gant à la figure d'Albert.

Jeanne, désespérée de ce qu'elle a fait, essaye de détourner Georges du combat, en lui avouant qu'elle l'aime et qu'elle n'a jamais fait qu'un rêve, celui de devenir sa femme. Mais, déjà la rencontre avait eu lieu ; Albert, légèrement blessé par un adversaire généreux, lui accorde son amitié, et renonce au projet qu'il avait conçu d'épouser la belle veuve. Georges sera le mari de Jeanne.

Quant à M. de Romy, à qui sa fantastique moitié a

tout avoué, il ne peut supporter un coup si dur, qui l'atteint dans son bonheur domestique juste au moment où il venait enfin d'aborder la tribune au milieu d'une *hilarité générale et prolongée*. Il donne sa démission et se retire dans son village, pour y vivre en homme libre, qui ne subira plus ni la tyrannie des « groupes » ni les moqueries des journaux du soir.

J'ai dit qu'on rencontrait des traces de drame dans cette légère comédie ; on y trouve aussi du roman ; n'est-ce pas, en effet, du pur roman, que la passion enfantine de Jeanne de Sigenac, traversant, sans s'y perdre, plusieurs années d'un premier mariage, et se retrouvant aussi fraîche qu'au premier jour, pour un homme qu'elle avait nécessairement perdu de vue pendant si longtemps ?

Le personnage de M$^{me}$ de Romy, qui commence sous les traits d'une femme du monde et qui s'achève par les éclats burlesques d'une folle achevée, est trop dépourvu de consistance pour prêter l'ombre d'une vraisemblance aux soupçons fâcheux dont on accable le pauvre Georges.

Ces défauts, ainsi qu'un peu de décousu dans la conduite scénique, sont d'ailleurs rachetés et compensés par d'excellents traits de caractère, surtout dans le personnage très vivant et très actuel du député Romy.

L'inexpérience de l'auteur, qui en est à son premier ouvrage, ne l'a pas empêché de concevoir et d'écrire de très jolies scènes, par exemple celle où Jeanne de Sigenac et Albert de Romy discutent d'un ton si posé les conditions d'un mariage de convenance. Le dialogue est rempli de jolis traits et de mots amusants. Lorsque Romy, exaspéré des aveux de sa femme, n'en veut plus entendre davantage, et que celle-ci s'écrie: « Écoutez-moi, Monsieur ! je vous en supplie ! — Eh ! Madame, répond le député, habitué à laisser

parler les autres, il y a trente ans que j'écoute, j'en ai assez. » Et celui-ci : on avertit Romy que deux messieurs demandent à lui parler. « Deux messieurs ! dit-il ; qui ce peut-il être ? Ah ! je sais. C'est mon groupe ! »

*Le Secrétaire particulier* a reçu du public un accueil très honorable et très encourageant. M. Dalis se montre excellent comédien dans son rôle de député ganache ; M$^{me}$ Élise Picard met tout son talent au service de M$^{me}$ de Romy. M$^{me}$ Léonide Leblanc représente agréablement la belle veuve ; elle a fort bien dit la scène avec Albert de Romy, dont j'ai déjà parlé. Très bien aussi M. Regnier dans le personnage un peu raide, mais sympathique, de Georges de Maubriant. M. Porel donne une physionomie au rôle pas très neuf, mais toujours bien reçu, du neveu mauvais sujet et bon enfant.

---

## CCCCXXII

Bouffes-Parisiens.               7 janvier 1877.

### LES TROIS MARGOT

Opérette en trois actes, paroles de MM. Henri Bocage
et Henri Chabrillat, musique de M. Grisart.

On pouvait supposer, à commenter d'avance ce titre : *les Trois Margot*, que l'opérette nouvelle ne serait qu'une répétition ou une variante de *Jeanne, Jeannette et Jeanneton*, autrement dit *les Trois Jeanne* des Folies-Dramatiques. On se serait trompé. Il n'y a qu'une Margot dans l'opérette de MM. Bocage et Chabrillat. On va voir comment la charmante aubergiste de Valmoisy se trouve, à un certain moment, tirée à

trois exemplaires absolument semblables de reliure, mais non de format.

Le baron de Valmoisy, quoiqu'il adore la baronne et qu'il soit adoré d'elle, n'a pas encore d'héritier après cinq ans de mariage. Or, un vidame, plus que centenaire et absolument gâteux, dont la succession est promise au baron, lui signifie que, faute par lui d'avoir un fils dans le délai d'un an, il le déshéritera.

Inutile de dire que ce baron et ce vidame appartiennent au moyen âge de fantaisie qui a déjà servi de cadre à tant d'opérettes, et que le baron de Valmoisy tient par les liens de parenté les plus évidents au sire de Framboisy, de glorieuse mémoire.

Désespérant d'accomplir la condition du vidame avec la collaboration légitime de la baronne, le baron imagine de faire la cour à la plus avenante de ses vassales, la cabaretière Margot. Obligé de réussir vite, car il part le lendemain pour la conquête du Milanais, sous les ordres de François I$^{er}$ (!!!), le baron donne un rendez-vous à Margot dans une des tonnelles qui avoisinent son cabaret.

Mais l'heure et le lieu sont déjà pris par le clerc Séraphin, qui courtise Margot pour le bon motif; de son côté, l'écuyer du baron, le nommé Jean des Vignes, infidèle aux charmes de la drapière Nicole, vient à son tour réclamer de la séduisante cabaretière une entrevue nocturne.

Que feront la baronne et dame Nicole, indignement trahies, la première par son mari, la seconde par son amant? Elles se déguiseront et se trouveront au rendez-vous.

A l'heure dite, trois Margot, au costume identiquement pareil, se promènent sous la tonnelle. Le baron d'un côté, le drapier Nicole de l'autre, emmènent chacun sa propre épouse dans la profondeur des bosquets.

Margot est rentrée chez elle, après avoir échangé de pudiques serments avec l'amoureux Séraphin.

Quant à l'écuyer Jean des Vignes, qui a trop goûté le vin d'Anjou, il se borne à se demander qui tourne, de la terre ou de lui.

A la suite d'un chassé-croisé dans l'obscurité, la baronne s'imagine qu'elle s'est trompée et que c'est avec Jean des Vignes qu'elle a flirté nuitamment. De cette confusion, plus ou moins vraisemblable, découlent les deux derniers actes de la pièce.

Un an s'est écoulé; le baron revient du Milanais avec ses hommes d'armes. Il apprend qu'un enfant est né pendant son absence. La baronne n'ose pas l'avouer; Margot, après s'en être défendue de la meilleure foi du monde, finit par se laisser accuser pour sauver la baronne. Désespoir de Séraphin. Complication du côté de dame Nicole, qui n'a pas plus reconnu son mari le drapier que le baron n'avait reconnu la baronne. Le baron se trouve avoir deux enfants sur les bras, Agenor, qui est le sien, et Martin, qui est celui de la drapière. Il s'ensuit une scène impayable lorsqu'on veut expliquer l'affaire au vidame, lequel, comptant sur ses doigts toutes les fois qu'on prononce le mot enfant, finit par en trouver quarante-trois.

Mais enfin tout se |débrouille. L'innocence de Margot est reconnue. La foi conjugale n'a été violée par personne; les deux enfants appartiennent à leurs pères légitimes *quos justæ nuptiæ demonstrant.*

Dégagez cet amusant imbroglio des grosses charges dont il est émaillé, et vous reconnaîtrez que la scène du bosquet au premier acte appartient au cinquième acte du *Mariage de Figaro,* y compris les soufflets qu'échangent entre eux le baron et son écuyer Jean des Vignes comme le comte Almaviva avec son barbier Figaro. Le deuxième acte nous ramène en pleine *Closerie des Genêts*, et les auteurs recouvrent enfin leur origi-

nalité propre avec la création du fantastique vidame qui, l'acteur Scipion aidant, est une véritable trouvaille.

M. Grisart a écrit sur le livret des *Trois Margot* une partition assez touffue, dix-huit morceaux, si j'ai bien compté. La musique de M. Grisart a-t-elle un accent bien nouveau? Je n'oserais en répondre, mais elle est finement travaillée, et présente une certaine abondance mélodique, tournée, qui le croirait? vers les idées mélancoliques et tendres plutôt que vers la turbulente gaieté que réclamaient les situations empruntées par MM. Bocage et Chabrillat aux gauloiseries de Rabelais, de Bonaventure Desperriers et de la reine de Navarre. Le rôle de Séraphin, par exemple, écrit pour M$^{me}$ Peschard, appartient moins à l'opérette qu'à l'opéra-comique et quelquefois même à l'opéra de genre.

Le public des Bouffes considérera-t-il cette nuance de sérieux comme une déception ou bien acceptera-t-il la tentative de M. Grisart comme une diversion à la musique purement bouffe? C'est un problème qui pourrait bien se résoudre au bénéfice des auteurs et du théâtre.

Je ne prétends pas, d'ailleurs, que la gaieté, ni même la grosse bouffonnerie n'aient pas trouvé place dans la partition des *Trois Margot;* j'indique seulement la part un peu large faite à l'amour sincère de Séraphin pris au sérieux par le compositeur, et qu'accuse encore le talent hors ligne de la chanteuse qui interprète le rôle.

Les chœurs sont fort jolis et conçus avec une variété piquante, particulièrement le petit chœur des cancans qui sert d'introduction au premier acte. Le *duetto* nocturne du premier acte a de la grâce et de l'émotion. Les adieux de Séraphin, au troisième acte, largement chantés par M$^{me}$ Peschard, me paraissent être le morceau qui, par sa texture mélodique, s'éloi-

gne le plus du cadre habituel des Bouffes; nous y rentrons au contraire avec les couplets à boire :

> A la taverne de Margot
> On boit à tire-larigot.

Ils ont produit un tel effet que M<sup>me</sup> Peschard a dû les recommencer trois fois, sans que la féroce admiration du public prît souci des efforts vocaux qu'ils exigent, et qui, d'ailleurs, ne paraissaient altérer en rien le métal solidement forgé de cette voix vibrante.

On ne s'étonnera pas que je ne cite aucun autre nom d'exécutant que celui de M<sup>me</sup> Peschard; elle seule chante dans *les Trois Margot*. M. Daubray, fort réjouissant et d'une bonhomie qui ne manque pas d'astuce, n'est pas plus un chanteur que l'étrange et comique Scipion, absolument étonnant dans le rôle du vidame. N'oublions pas, cependant, M<sup>lle</sup> Blanche Miroir, qui dit fort gentiment les couplets de l'anse du panier et quelques solis dans les chœurs, ni M<sup>me</sup> Gabrielle Gauthier qui, obligeamment prêtée par les Variétés, remplit avec beaucoup de grâce le rôle de la baronne, et lui laisse un ton de comédie qui ne lui enlève aucun agrément, au contraire.

---

## CCCCXXIII

Gymnase. 13 janvier 1877.

### Reprise de FERNANDE

Comédie en quatre actes, par M. Victorien Sardou.

Tout le monde sait ou croit savoir que M. Victorien Sardou emprunta le sujet de *Fernande* à une

nouvelle encadrée par Diderot dans l'un de ses romans les plus infâmes. Le sujet se raconte en peu de mots. Une femme du monde, abandonnée par le marquis de \*\*\*, son amant, se venge, Ruy Blas femelle, en lui faisant épouser une fille perdue.

La cérémonie faite, le marquis est instruit de son malheur ; mais, prenant l'aventure en galant homme, et touché du repentir de sa nouvelle épouse qui se jette à ses pieds, il la relève en lui disant : « Madame la marquise, ce n'est pas votre place. »

Certainement, tout cela se trouve dans le conte de Diderot, et cependant je ne puis m'empêcher de soupçonner et de discerner, dans *Fernande* une influence plus forte, quoique moins directe, que celle de l'auteur de *Jacques le Fataliste*. M. Alexandre Dumas fils avait découvert *le Demi-Monde*, en le circonscrivant dans sa sphère propre, ni trop haut ni trop bas, M. Victorien Sardou s'est laissé tenter par une étude du mauvais monde, moins fine mais plus vraie peut-être que l'autre.

Une des créations les plus originales d'Alexandre Dumas, n'est-ce pas Marcelle, la pêche verte, la vertu sans innocence qui succombera un jour ou l'autre si une main amie ne la vient secourir à temps ? Eh bien ! voilà l'analogie morale qui me frappe et qui m'indique la filiation des idées dramatiques entre *le Demi-Monde* et *Fernande;* je reconnais Marcelle dans la fille de M<sup>me</sup> Adolphe, dite Sénéchal : Marcelle après la chute, qui est venue plus vite que ne l'a voulu Dumas, aussi vite que l'exige l'inexorable réalité des bas-fonds parisiens.

Le premier acte de *Fernande,* qui se passe tout entier dans le tripot de la Sénéchal, offre une succession de tableaux violents, sinistres et écœurants, où les parfums du vice mélangés aux odeurs culinaires de la table d'hôte font songer à ces terribles eaux-

fortes par lesquelles Balzac illustra la pension bourgeoise de la maman Vauquer née de Conflans.

Le reste du drame rentre dans les conditions ordinaires du théâtre, et M. Sardou s'y débat contre les nécessités pénibles d'un sujet qui ne fournit aucun dénouement acceptable pour la conscience du public.

Fernande a été entraînée, abusée, presque violentée, je le sais; malheureusement la tache subsiste, son souvenir obsède le spectateur, et glace les sympathies. On aura beau faire : la fille repentie n'a droit qu'à la pitié; vouloir pour elle les tendresses honnêtes, l'estime et le bonheur, c'est trop.

L'écueil que je viens de signaler est inhérent à la donnée primordiale du drame, et je ne crois pas qu'on pût essayer de le tourner avec plus de ressources et d'adresse ingénieuse que n'en déploie M. Sardou. Mais la pièce pèche par un autre côté, et ici M. Sardou porte seul la responsabilité de son erreur. Je veux parler du caractère du marquis, l'amant ingrat de M$^{me}$ Clotilde de La Roseraie et l'époux imprudent de Fernande. La logique de l'action voulait qu'on s'intéressât à lui, puisque ses angoisses, lorsqu'on lui révèle l'ignominieux passé de sa femme, et le pardon final qu'il lui accorde, forment le nœud et fournissent le dénouement de la pièce. Si le marquis ne nous attache pas, qu'il ait épousé une rosière ou une coureuse, qu'il la chasse ou qu'il la garde, qu'il la méprise ou qu'il la vénère, qu'est-ce que cela nous fera?

Eh bien! je vous dénonce le marquis André, comme un misérable pleutre, comme le plus bête, le plus plat des hommes. Non seulement il abandonne sans motif M$^{me}$ de La Roseraie qui l'aimait sincèrement et qu'il devait épouser; mais il pousse la stupidité jusqu'à ne rien deviner de ce qui se passe dans le cœur de cette femme outragée; il se laisse aller, comme le plus fat des collégiens ou comme le plus grossier des

commis voyageurs, à lui raconter ses courses à la piste d'une grisette qu'il a lorgnée toute une soirée au théâtre Montmartre; il la prend pour confidente de sa passion nouvelle, violant ainsi les convenances les plus élémentaires, et ne se doutant même pas qu'il se flétrit soi-même en piétinant à plaisir les fleurs fanées de sa tendresse éteinte. Enfin, ce n'était pas assez de tant de perfidies et d'insultes, il finit par souffleter, ou peu s'en faut, M$^{me}$ de La Roseraie, qui s'est vengée cruellement mais à bon droit.

Pour moi, ce marquis égoïste, inintelligent, sourd, aveugle et brutal, s'il devenait l'époux légitime de toutes les gourgandines de la rue des Martyrs et des hauteurs de Montmartre, me paraîtrait avoir précisément le sort qui lui convient, et je trouve que M. Sardou le comble d'indulgences imméritées en lui accordant une demi-vertu qui n'a sombré qu'une fois.

J'ai entendu critiquer le jeu de M. Pujol qui, à sept ans de distance de la première représentation, conserve le rôle du marquis André qu'il avait créé le 8 mars 1870. Pour moi, je lui sais gré, au contraire, de l'avoir rendu tolérable à force de soins, de sérieux et de bonne tenue. Je ne sais pas beaucoup de comédiens qui viendraient à bout d'un pareil tour de force.

Clotilde de La Roseraie, c'est aujourd'hui, comme il y a sept ans, M$^{me}$ Pasca. Talent incomplet, inégal, mais puissant, M$^{me}$ Pasca a tiré à elle les principaux effets de la pièce; son jeu, sombre et sans grâce dans les parties tranquilles, a produit des effets d'une singulière intensité lorsque éclatent enfin les transports de la femme outragée, jalouse et furieuse. C'est dire qu'à mon avis, la voie de M$^{me}$ Pasca, incertaine dans la comédie, est toute tracée dans le drame et dans le drame violent.

M$^{lle}$ Legault se montre fort intelligente et fort touchante sous les traits de Fernande; mais c'est une

erreur que de lui avoir distribué le rôle ; l'air malicieux et la physionomie enfantine de cette aimable ingénue ne conviennent pas à la fleur maladive, « poussée entre deux pavés », qu'a voulu peindre M. Sardou. Elle le sait, et elle dépense beaucoup d'efforts pour contrarier la nature. Malgré tout, elle reste enfant plus que femme, même après son mariage, ce qui ne l'a pas empêchée de faire beaucoup pleurer et d'être très applaudie.

L'excellent M. Landrol et la spirituelle M$^{lle}$ Dinelli sont la joie de la pièce dans le rôle de M. et M$^{me}$ Pomeirol.

Citons encore MM. Francès, Martin, M$^{mes}$ Lebon, Helmont et Giesz dans de petits bouts de rôles.

Un incident bizarre a failli troubler la soirée : un spectateur, que je connais personnellement pour un homme d'esprit[1], a cru devoir manifester une désapprobation très marquée à propos d'un détail de mise en scène. Ce spectateur a fait peut-être trop de bruit, mais je n'oserais dire que ce fût pour rien.

A ce moment, M. Pujol, montrant à M$^{me}$ Pasca la cassette qui renferme les écrins de sa fiancée, tournait absolument le dos au public, de sorte qu'on ne voyait ni la figure de M. Pujol, ni le visage de M. Pasca, ni la cassette. N'était-ce pas le cas de proférer le fameux cri : « Face au parterre! » qui, je l'avoue, est légèrement tombé en désuétude? Les habitudes familières et le sans-façon du monde actuel ont légitimement leur droit de cité sur les théâtres où l'on représente la vie moderne. Néanmoins, la mise en scène qui excitait la réprobation d'un spectateur irritable a des inconvénients : ainsi l'on n'entendait pas un mot de ce que disait M. Pujol au moment de l'interruption.

---

1. C'était Fioupoux, un talent méridional, découvert par Jules Janin vers 1850, et devenu, sur la recommandation de l'illustre critique, mon collaborateur au journal *le Pouvoir*.

Espérons que la petite émotion qui a troublé pendant quelques secondes la soirée du Gymnase ne passera pas tout à fait inaperçue pour les directeurs de nos scènes de genre.

---

## CCCCXXIV

Comédie-Française. 16 janvier 1877.

### LE MAGISTER

Comédie en un acte en vers, par M. Ernest d'Hervilly.

Le deux cent cinquante-cinquième anniversaire de la naissance de Molière a été célébré ce soir dans les trois Théâtres Français, à savoir le premier, le second et le troisième, comme dirait le maître de philosophie de M. Jourdain. J'ai dû m'en tenir au premier qui représentait, outre *l'École des Femmes* et *le Malade imaginaire*, un à-propos fort ingénieux composé et rimé par M. Ernest d'Hervilly, coutumier du fait.

*Le Magister* prend Molière en 1643, à l'époque de ses premiers débuts sur l'Illustre-Théâtre, en compagnie de Madeleine Béjart. L'Illustre-Théâtre, construit par les jeunes comédiens dans l'enceinte d'un jeu de paume, suivant l'usage du temps, occupait un emplacement situé sur le revers des fossés de Nesle, du côté de la campagne, et sur lequel s'élève aujourd'hui la maison numérotée 12-14 de la rue Mazarine[1]. Chose singulière, on n'a qu'à suivre la ligne sinueuse dessinée par les anciens fossés de Paris, depuis la Seine jusqu'à l'ancien hôtel de Condé, pour rencontrer la

[1]. J'ai déterminé cet emplacement dans une monographie spéciale *le Jeu de Paume des Mestayers*, Paris, Lemerre, 1883, in-8°.

Comédie-Française à ses principales phases, depuis la juvénile ébauche de l'Illustre-Théâtre jusqu'au monumental Odéon, qui vit jouer *le Mariage de Figaro* de Beaumarchais et le *Charles IX* de M.-J. Chénier.

En effet, la maison mitoyenne du passage du Pont-Neuf (rue Mazarine n° 42) nous offre les traces du théâtre qu'ouvrit Mme Molière après la mort de son mari[1], les comédiens français ayant dû céder la salle du Palais-Royal à l'Opéra de Lulli; plus loin, en face du café Procope, s'éleva la nouvelle Comédie-Française, qui a laissé son nom à la rue de l'Ancienne-Comédie.

Ajoutons l'autre jeu de paume, au quai des Ormes, où jouait Molière lorsqu'il se vit emprisonner pour dettes, et vous aurez, avec les salles du Petit-Bourbon, du Palais-Royal et des Tuileries, toutes les étapes parcourues par la Comédie-Française dans le cours d'un peu plus de deux siècles. Ce sont là des souvenirs chers à ceux qui professent le culte de notre littérature nationale, et M. Ernest d'Hervilly s'en est heureusement inspiré.

Donc, voilà le jeune Poquelin lancé sur les planches et rêvant, à travers les yeux de la Béjart, de poétiques destinées, en dépit des fureurs de Jean Poquelin, son père, qui le tient pour un enfant perdu.

Le vieux tapissier, se souvenant que Jean-Baptiste gardait beaucoup d'amitié pour le maître d'école qui lui fit faire ses premières humanités, imagine d'intéresser maître Georges Pinel à ses tristesses paternelles. Il charge le magister de sermonner son élève et de le ramener aux honnêtes sentiers de la vie bourgeoise

Justement, Jean-Baptiste, c'est-à-dire Molière, vient rendre visite à son ancien pédagogue. Mais ce n'est pas pour se laisser convertir, c'est pour faire une

---

1. J'ai déterminé cet emplacement dans une note insérée au *Bulletin de la Société de l'histoire de Paris,* année 1883, p. 163.

recrue. L'Illustre-Théâtre a découvert une lacune dans sa troupe : il lui manque le Pédant, personnage classique dont Molière tirera plus tard Marphurius et Pancrace, ces deux types immortels de la scientifique ânerie, et naturellement Molière a jeté les yeux sur Georges Pinel, qui remplit toutes les conditions exigées. Comment prendre le magister? Par son faible : l'amour de la dive bouteille. Molière lui raconte une partie de campagne avec ses camarades vers un cabaret d'Auteuil :

On riait; on chantait. Sur les herbes des rives
Courait en les moirant le reflet des eaux vives.

PINEL.

Ah! poète! le pur et ravissant tableau!
Ton paysage exquis me fait presque aimer l'eau.

MOLIÈRE.

On chantait, on riait. Rien, d'ailleurs, dans les poches.
Mais, bercés dans le cuir de diverses sacoches,
Quelques flacons, remplis d'excellent jurançon,
Mêlaient à nos refrains leur gentille chanson.

PINEL.

Tais-toi! tais-toi, serpent, ou rends-moi ma jeunesse!

MOLIÈRE.

Un jambon de Gascogne et des pains de Gonesse,
Chargeant les dos émus de Beys et de Clairin,
Catherine Bourgeois portait le sel marin
Que vous livre à des prix effrayants la gabelle.
Puis venait Madeleine. — Ah! Dieu! qu'elle était belle!
Puis venait, blanche et fine, et droite comme un lis,
Un pâté sous le bras, la blonde des Urlis;
Nicolas Bonenfant, qui ne fut jamais pingre,
Accompagnait, de près, Catherine Malingre,
Une longe de veau de rivière à la main.
Puis s'avançaient encore, émaillant le chemin,
Geneviève et Joseph Béjart, graves et dignes;
Et ceux-ci — saluez! — portaient le jus des vignes.

> Et moi je les suivais, regardant les oiseaux
> Qui se parlaient d'amour aux pointes des roseaux,
> Et j'avais dans les mains, pensive arrière-garde,
> Le vinaigre rosat, le poivre et la moutarde !

A cette énumération, spirituellement amenée, des acteurs de l'Illustre-Théâtre, succède un éloge tellement senti des charmes de la vie de bohème, que le magister séduit, ravi, transporté, s'engage avec Molière. Lorsque le père Poquelin vient apprendre du magister le succès de sa négociation, il trouve deux comédiens au lieu d'un. Naturellement, il les couvre d'imprécations :

PINEL.

> Cet homme assurément n'aime pas les beaux-arts.
> Bah ! vive le théâtre et ses joyeux hasards !
> Mais te voilà maudit comme le jeune Oreste !

MOLIÈRE.

> Va, contre cet arrêt déjà son cœur proteste,
> Il m'aime : avec le temps je serai pardonné.
> Oui, mon père, et le nom que je me suis donné,
> Je le jure, toujours frappera ton oreille
> Honnêtement orné d'une estime pareille
> A celle qu'à ton nom chacun accorde. Enfin
> Je veux que ce vieux nom respecté, Poquelin,
> C'est mon ambition et je te la révèle,
> Donne au nom de Molière une gloire nouvelle !

Cette charmante bluette a été accueillie avec une grande faveur. M. Coquelin aîné dans le rôle de Molière, M. Coquelin cadet dans celui du magister, et M. Barré, sous les traits du vieux Poquelin, ont fait valoir les vers heureux et bien sonnants de M. Ernest d'Hervilly par une interprétation qu'il est permis de qualifier ici de « magistrale ». C'est le cas ou jamais.

## CCCCXXV

VAUDEVILLE.  22 janvier 1877.

## DORA

Comédie en cinq actes, par M. Victorien Sardou.

« Voilà bien mon Français, qui voit des espions partout! — Voilà bien mon Français, qui n'en voit nulle part! » Ce petit dialogue entre deux personnages de la pièce nouvelle a fait le fond de bien des conversations mondaines depuis sept ans. Nous avons vu les badauds effarés crier à l'espion comme à d'autres heures ils criaient au mouchard ou au jésuite. Sceptique et crédule, défiant et aveugle, le bourgeois de Paris, qui n'aperçoit pas toujours les dangers réels, s'en crée tout à coup d'imaginaires qui bouleversent sa faible cervelle et l'emplissent tout entière, jusqu'à ce qu'une nouvelle turlutaine s'en empare non moins exclusivement. Un papillon chasse l'autre.

Des souvenirs de l'année fatale il est resté je ne sais quelle préoccupation qui a gagné la littérature. Des indices que j'ai signalés en leur temps autorisaient à croire qu'Alexandre Dumas fils songea, dans le plan primitif de *l'Étrangère*, à enrôler mistress Clarkson dans les milices occultes de la diplomatie. L'année dernière, M. Ernest Blum réhabilitait et glorifiait l'espionnage patriotique, c'est-à-dire pour le bon motif. Enfin voici que Victorien Sardou nous donne une comédie en cinq actes qui aurait pu s'intituler : *les Espionnes*, mais qui gagne à s'appeler tout simplement *Dora*. Ce petit nom de femme convient mieux à une histoire d'amour, dans laquelle les mystères et les vilenies de la politique interlope agissent uniquement comme ressort dramatique. M. Victorien Sardou,

dont la dextérité est connue, n'a jamais résolu de problème plus difficile : manœuvrer pendant cinq actes en pleine politique sans en faire. C'est un paradoxe aussi étonnant que de nager tout nu sans se mouiller ou que de danser, vêtu de gaze, au milieu des flammes, sans même sentir le roussi.

Au premier acte nous sommes à Nice, au mois de mars, c'est-à-dire à la fin de la saison printanière et des fêtes. Il n'est personne de cette société cosmopolite qui ne songe au départ. Seules, parmi l'essaim des étrangères de noblesse plus ou moins authentique à qui l'on ne sait jamais si l'on doit offrir la main droite ou la main gauche, M$^{me}$ la marquise de Rio-Zarès et sa fille Dora voient le séjour de Nice s'éterniser pour elles. Elles sont prisonnières à l'hôtel en vertu d'un écrou qui s'appelle la carte à payer. Ce n'est pas que la marquise ne s'évertue à sortir d'une position si fâcheuse ; elle demande des entrevues à des gens qu'elle ne connaît même pas : à un député français, M. Favrolle, et à un diplomate étranger, le baron Van der Kraft.

C'est d'abord à Favrolle que M$^{me}$ de Rio-Zarès raconte ses malheurs. Veuve d'un officier espagnol, don Alvar de Rio Zarès, un ancien ami d'Espartero, qui, chassé par l'inimitié de Narvaez, était allé chercher fortune au Paraguay, où il devint général, puis, de général, président par la grâce d'un *pronunciamiento*, et où il périt misérablement en traversant une rivière à la tête de ses troupes invincibles, la marquise ne possède plus pour toute fortune qu'un chargement de fusils. Ce chargement a été saisi sur un navire français par la croisière espagnole qui protège les eaux de Cuba ; il s'agirait d'en obtenir la restitution, et voilà pourquoi la marquise de Rio-Zarès s'est permis d'appeler chez elle M. le *deputado* Favrolle.

En entendant cette étonnante et déplorable histoire, narrée dans un jargon bizarre où le dialecte catalan se mêle à celui des pampas, Favrolle, qui est un vrai Parisien, ne manque pas de prendre M$^{me}$ de Rio-Zarès pour une aventurière qui va tout à l'heure lui emprunter dix louis. Il ne faut pas moins, pour vaincre son incrédulité, que le témoignage de son ami André de Maurillac, qui a connu au Paraguay même cet invraisemblable don Alvar à qui la reine Christine disait : « Alvar, tu veux me quitter; tu fais une bêtise; » et qui lui répondait du même ton : «Madame, pourquoi pas? vous en faites bien ! »

Le fait est qu'André a conçu une passion qui s'ignore encore pour M$^{lle}$ Dora de Rio-Zarès. Étrange et ravissante personne que cette Dora, belle, élégante, séduisante comme une princesse des îles heureuses, vertueuse comme une sainte, et pauvre comme la dernière des Abencerrages. Tous les hommes l'entourent de leurs hommages, pas un d'eux ne lui demande sa main. Sa personne est immaculée et sa réputation équivoque. Si bien qu'un certain Stramir, qui lui était présenté comme un fiancé possible par la princesse Bariatine, ose lui offrir, en termes fort nets, une magnifique position, en faisant valoir comme gage de sécurité qu'il est marié et judiciairement séparé de sa femme. Dora, indignée, se lève et chasse publiquement l'insolent en le souffletant en plein visage de son bouquet de bal. C'est le moment que choisit le baron Van der Kraft pour faire agréer ses services par la marquise de Rio-Zarès, qui voit s'évanouir, avec le prétendu mariage Stramir, sa dernière chance de salut.

Ce baron Van der Kraft n'est pas un type inconnu pour la société parisienne. Entrepreneur de politique secrète, alimentant l'intrigue par les profits de la spéculation, ayant un pied dans tous les camps, une

oreille dans tous les salons, une main dans tous les tiroirs, le baron Van der Kraft entretient à Paris et à Versailles, pour le compte d'un homme d'État autrichien, le baron de Paulnitz, une petite armée féminine, sorte de légion étrangère composée de Hongroises, de Moldo-Valaques, de Tchèques, de Slovaques, d'Américaines ou d'Anglaises, qui demandent le budget de leurs toilettes au bel art qui fit la gloire de M$^{me}$ de Sévigné. Leurs correspondances parfumées, emplies de bruits du monde et de menus cancans, amusent les hommes d'État lorsqu'elles ne les instruisent pas, et l'on dit que plusieurs, et des plus haut placés, prennent autant d'intérêt à cette chronique confidentielle qu'aux dépêches officielles de leurs ambassadeurs.

Ne me demandez pas si cette Agence Havas de l'indiscrétion féminine existe réellement, ni comment il faut juger ses œuvres. « A quel cheveu commence le chauve? » s'écrie le député Favrolle. « A quelle ligne finit le bavard et commence le traître? » D'ailleurs où est le magistrat pour instruire de pareilles affaires, où est le tribunal pour en connaître? De loin en loin, on chuchote des bruits mystérieux : on se demande pourquoi la baronne, la princesse ou la duchesse une telle, dont la baronnie, la principauté ou le duché sont au titre étranger, ont subitement modifié l'itinéraire de leurs déplacements; il se dit qu'on leur a conseillé de changer d'air, qu'on a surpris des communications prouvant qu'elles abusaient de leurs intimités comme de leurs alliances, et qu'elles risquaient à ce jeu, non seulement leur propre honneur, mais l'honneur de leurs amis, de leurs maris, de leurs fils et de tout homme marquant dans la politique ou dans les lettres, assez imprudent pour avoir une fois seulement franchi le seuil de la caverne dorée qu'on appelle leur salon.

Tel est le milieu dans lequel le baron Van der Kraft exerce ses petits talents. La bonne marquise de Rio-Zarès, qui n'a que des ridicules, de la naïveté et de l'amour pour sa fille, et qui se persuade qu'elle est la parente éloignée de M. de Paulnitz, accepte sans se faire prier une pension de douze mille francs offerte par Van der Kraft au nom de l'homme d'État ; ce n'est pas que Van der Kraft estime beaucoup le style de la vieille amie d'Espartero, mais il compte arriver à la fille par la mère.

C'est au second acte seulement qu'il aborde avec Dora le chapitre des explications. Dora comprend mal les calculs de l'agent secret, mais elle les déjoue par un aveu bien simple : elle aime André de Maurillac, elle se croit aimée de lui, et elle n'a d'autre aspiration sur la terre, elle, la brillante Dora, que d'être la femme de son mari et la mère de ses enfants.

Il faut savoir que Dora est venue à Versailles chez la princesse Bariatine, qui joue pour son plaisir et sans aucune espèce de sérieux les princesses de Lieven et les princesses Troubetskoy, et qui a entrepris de faire rendre à Dora sa cargaison de fusils. La joyeuse princesse trouvait l'occasion bonne pour faire échec au ministère, mais l'indécision du centre gauche et la défection du groupe Truchet déconcertent ses combinaisons savantes. L'amendement qui enjoignait au ministère de demander au gouvernement espagnol la restitution des fusils est repoussé. C'est la dot de Dora qui disparaît avec l'espérance d'une crise ministérielle.

Voilà pourquoi le baron Van der Kraft juge l'heure propice à un embauchage que repousse, presque sans le comprendre, la native probité de Dora ; voilà pourquoi André de Maurillac, sachant que M$^{lle}$ de Rio-Zarès est ruinée, pense qu'il n'y a pas une minute à perdre pour lui faire ses aveux. Dora, qui les pres-

sentait, les redoute; elle a subi tant de fois l'humiliation d'hommages qui s'adressaient non pas à l'honnête et noble fille qu'elle est, mais à l'aventurière qu'on la suppose! Aussi sa joie est-elle immense lorsque André lui dit ces simples mots : « Voulez-vous être ma femme? — Ah! oui, répond-elle, mon mari! mon mari! mon mari à moi! à moi! Ah! je suis bien heureuse! » La scène est délicieuse. La marquise partage les transports de sa fille et le mariage se conclut sans opposition.

Je me trompe : il y en a une qui, pour ne pas se montrer au grand jour, n'en est pas moins redoutable : celle de la comtesse Zicka, une des pensionnaires de Van der Kraft. Cette comtesse Zicka, que l'on croit Hongroise et veuve, et qui n'est qu'une fille abandonnée, sans patrie et sans nom, mais non sans casier judiciaire, s'est éprise d'une passion violente pour André. Ne pouvant empêcher l'union qui la désespère, elle cherche à troubler le bonheur d'une rivale qui la croit son amie. Elle profite d'une nouvelle « mission » que lui confie Van der Kraft pour ourdir contre Dora la plus abominable trame.

Elle dérobe dans les papiers d'André, prêt à partir pour son voyage de noces, une note confidentielle qu'il était chargé par son oncle le ministre de la marine de porter en Italie. Elle persuade à Dora d'écrire un petit billet à Van der Kraft, pour s'excuser de ne l'avoir pas choisi comme témoin de son mariage et pour l'assurer de sa constante reconnaissance des bienfaits passés; puis elle glisse le document volé sous l'enveloppe qui contient la lettre de Dora.

Au moment où André, qui vient de rentrer, va ouvrir son secrétaire et s'apercevoir du vol, on lui annonce une visite: celle de M. Tékli.

Qu'est-ce que M. Tékli? Un jeune Hongrois, quelque peu révolutionnaire, naguère amoureux de Dora, et

qui, s'éloignant de Nice au premier acte, lui avait donné sa photographie avec une dédicace. Tékli, se rendant à Corfou, avait eu l'imprudence de toucher à Trieste ; arrêté presque aussitôt par la police autrichienne, il n'a dû sa liberté qu'à l'intervention d'un ministre autrichien, vieil ami de son père. Tékli, qui ne sait pas qu'André vient d'épouser Dora, lui raconte, comme une chose étrange, que son arrestation à Trieste avait été le résultat d'une dénonciation, et que cette dénonciation, c'est Dora qui s'en était rendue coupable.

André bondit, mais retenu par son ami Favrolle, il demande à Tékli des preuves catégoriques de ce qu'il avance. Tékli, subitement éclairé sur la portée de ses paroles, essaie en vain de les rétracter. André ne se laisse pas convaincre ; et Favrolle démontre à Tékli qu'un galant homme, involontairement tombé dans une fausse situation, n'a qu'une réparation possible envers l'honneur d'une femme : c'est de dire toute la vérité, afin que la calomnie, si c'en est une, puisse être prise corps à corps et démasquée. Tékli, désolé, mais résigné, explique alors qu'il a vu entre les mains de l'homme d'État autrichien la photographie sur laquelle il a été arrêté à Trieste, et que cette épreuve était bien celle qu'il avait donnée le jour de son départ à M$^{lle}$ de Rio-Zarès, avec une dédicace lui révélant ses sentiments. La photographie pourrait à la rigueur avoir été soustraite à l'album de Dora, mais celle-ci connaissait seule l'itinéraire de Tékli. Les apparences sont donc accablantes.

Cependant, André voudrait douter encore, lorsqu'il s'aperçoit que son bureau a été fouillé et qu'on lui a volé la pièce diplomatique. Or, ses clefs ne sont sorties de ses mains que pour passer dans celles de Dora. Quelle terrible découverte pour un jour de noces ! Seul Favrolle ne perd pas la tête. Il entrevoit sur-le-champ la complicité possible de Van der Kraft et par-

vient à se faire rendre la lettre de Dora qu'il n'a pas encore décachetée et dont il ne soupçonne pas l'importance.

André lui-même ouvre la lettre d'où s'échappe la pièce volée. Ici la preuve est accablante, indéniable.

André met la lettre et le document sous les yeux de Dora, qui proteste avec indignation, sans pouvoir ni expliquer ni détruire les circonstances mensongères qui l'enserrent de leur fatalité.

Heureusement, la comtesse Zicka se laisse prendre au piège. Venue chez Favrolle pour savoir de lui ce qui se passe entre les jeunes époux et si elle a atteint le but que poursuivait son infernale jalousie, elle commet l'imprudence de lire dans le buvard du député une lettre d'André qu'elle y sait cachée. Favrolle, en revenant à sa table de travail, reconnaît le parfum des gants de la comtesse; cette indiscrétion réveille dans son esprit des soupçons vaguement flottants. Il combine à la hâte un plan d'une simplicité absolument sûre : il persuade à Zicka qu'elle a été trahie par Van der Kraft, et qu'il possède les notes de police qui révèlent le passé honteux de la femme. Zicka, épouvantée, avoue le crime qu'elle a commis par amour, et il ne reste plus à André qu'à se faire pardonner par Dora d'avoir pu douter d'elle un seul instant.

Le succès de *Dora*, que faisaient présager les indiscrétions de coulisses, a été considérable. *Dora* occupera certainement un rang fort distingué parmi les œuvres de M. Sardou, j'entends parmi ses comédies, laissant à leur rang ses deux beaux drames de *Patrie* et de *la Haine*.

Le dénouement, qui ramène le drame aux proportions de la comédie, plaira certainement au public du Vaudeville par son ingéniosité qui paraît presque

naturelle à force d'être étudiée. Et c'est précisément le cinquième acte, si subtilement déduit, qui appelle de ma part une observation, purement esthétique d'ailleurs. Il me semble que le créateur de deux caractères aussi beaux et aussi nobles que Dora de Rio-Zarès et qu'André de Maurillac devait laisser à leur cœur et à leur intelligence la solution du problème qui mettait les deux époux aux prises.

Pourquoi ni André ni Dora n'ont-ils fait les réflexions qui conduisent Favrolle à la découverte de la vérité? M. Sardou me répondra sans doute qu'ils sont trop passionnés et trop troublés l'un et l'autre pour y voir clair, et que la souricière où se prend la comtesse Zicka ne pouvait être tendue avec précision que par un personnage suffisamment désintéressé dans la question pour garder tout son sang-froid.

Je conviens que j'aurais peu de chose à répliquer; et néanmoins, je sais qu'après les fortes émotions du troisième et du quatrième acte, le procédé *Pattes de mouche* ne fournit qu'un couronnement un peu grêle.

Revenons aux qualités; elles sont d'ordre supérieur. Le premier acte peint avec une verve étonnante les aspects bariolés de la haute société des villes d'eaux, où les personnages les plus authentiques perdent de leur réalité au milieu des masques éphémères qui passent pour ne plus revenir. Que de détails amusants au second acte, dans le salon ouvert à tout venant, théâtre de société sur lequel la princesse Bariatine joue à l'Égérie d'un parlementarisme chimérique!

La scène des trois hommes, André, Tékli et Favrolle, au troisième acte, est une des plus saisissantes et des mieux conduites qu'on puisse rencontrer dans le théâtre contemporain; c'est sur elle que les opinions, divergentes en d'autres points, se sont accordées pour un applaudissement unanime. Citons

encore, au quatrième acte, la scène entre André et Dora, scène qui devient très hardie, alors que le mari, amoureux fou, voulant pardonner un crime imaginaire, se voit repoussé par cette adorable Dora, qui ne veut pas de l'amour de celui qu'elle aime sans son estime et son respect.

Les cinq actes très développés de *Dora* renferment trop de mots spirituels ou brillants pour que j'entreprenne de les recueillir. La gauloise réplique de la princesse Bariatine au galant député qui lui offre de partager son asile « inviolable » a déjà fait le tour de Paris.

Je crois au succès durable de *Dora*, parce que cette comédie ne met en jeu, sauf deux exceptions formant contraste, que des sentiments et des personnages sympathiques. Il n'y a pas d'adultère dans *Dora*, pas de passion honteuse proposée à l'indulgence du public. C'est du théâtre honnête : éloge rare, qualité plus rare encore.

L'interprétation de *Dora* est excellente.

M<sup>lle</sup> Pierson joue en perfection le rôle de Dora ; elle y apporte le charme, la délicatesse, la finesse et en même temps l'autorité qui font les comédiennes accomplies.

Enfin M. Pierre Berton a pu donner sa mesure complète dans un rôle qui laisse le champ libre à son ardeur passionnée et à sa sensibilité profonde. Le rôle d'André n'a été qu'un long triomphe pour lui.

M. Dieudonné rend avec une aisance spirituelle et, lorsqu'il le faut, avec une gravité du meilleur ton, l'aimable personnage du député Favrolle.

Le rôle du Hongrois Tékli n'a pour ainsi dire qu'une scène : l'explication des trois hommes que j'ai déjà signalée ; M. Train l'a rendue, pour sa part, avec une franchise et une émotion qui lui ont valu un très grand et très honorable succès.

M. Parade, le baron Van der Kraft, a souvent eu de meilleurs rôles; contentons-nous du zèle et du soin qu'il apporte à celui-ci.

Toupin fils, dit Bébé, député comme son père et finalement invalidé par une Chambre qui se tordait de rire, est un type pris sur nature et rendu bien gaiement par M. Joumard.

Mlle Bartet séduisait dans *Froment jeune et Risler aîné* tous les cœurs que révoltait la cynique Sidonie. Ici les rôles sont transposés. Mlle Pierson incarne et fait triompher la vertu, tandis que Mlle Bartet incline le front coupable de la comtesse Zicka devant la pure Dora de Maurillac. Mlle Bartet a supporté cette épreuve avec un talent qui tourne tout au profit du rôle; présentée avec cette mesure et cette simplicité, la comtesse Zicka est un de ces « monstres odieux » qui finissent par « plaire aux yeux », comme disait Boileau.

Mme la marquise de Rio-Zarès, veuve de don Alvar, c'est Mme Alexis. Une création étonnante et qui place Mme Alexis au premier rang dans l'admiration des connaisseurs. L'accent, le geste, le regard, le costume, tout est combiné avec l'art le plus savant; et cette étonnante marquise, qui communique aux puissances étrangères les lettres d'amour que lui écrivait autrefois Espartero, atteint la limite de la fantaisie comique, sans jamais tomber dans la caricature.

La princesse Bariatine, hardie comme une grande dame qu'elle est, et folle comme une Parisienne, c'est Mme Céline Montaland, qui n'a jamais eu plus de beauté, d'esprit, ni de belle humeur.

Un tout petit bout de rôle pour Mlle Lamare : c'est tout ce qu'il lui faut pour se faire applaudir.

## CCCCXXVI

Ambigu. 25 janvier 1877.

### Reprise du JUIF POLONAIS

Drame en trois actes, par MM. Erckmann et Chatrian.

*Le Juif polonais*, représenté pour la première fois en 1869, fut une excellente affaire pour le théâtre Cluny, pour son jeune et intelligent directeur, M. Henri Larochelle, pour MM. Erckmann et Chatrian, qui purent se croire des auteurs dramatiques, et pour deux acteurs, M. Talien et M. Perrier, qui se firent une réputation du jour au lendemain, le premier dans le rôle de Matis, le bourgmestre assassin, le second dans le rôle de Christian, le maréchal-des-logis de gendarmerie.

Mon confrère M. Laforêt, sur qui repose aujourd'hui la lourde entreprise de l'Ambigu, a pensé que tous ces souvenirs, corroborés par les heureuses destinées de *l'Ami Fritz* à la Comédie-Française, pourraient bien redevenir pour lui de fructueuses réalités. Et puisque c'est décidément le sort des théâtres de drame de ne vivre que de reprises, celle du *Juif polonais* en valait bien une autre.

Je serais embarrassé si l'on m'obligeait à définir le genre littéraire dans lequel peut rentrer *le Juif polonais*. On ne saurait proprement qualifier de drame une suite de scènes sans action, qui se succèdent sans autre effet que d'agir sur le cerveau d'un personnage unique, lequel meurt victime de ses propres hallucinations.

Un cabaretier alsacien, nommé Matis, a jadis assas-

siné un juif polonais qui lui avait demandé l'hospitalité d'une nuit, et il lui a volé sa ceinture pleine d'or. Ce point de départ se rencontre dans un nombre infini de mélodrames, notamment dans l'illustre *Cœlina ou l'Enfant du mystère*, car le Truguelin de Ducray-Duminil et de Pixérécourt est l'ancêtre direct de l'Alsacien Matis. Voici cependant où commence l'originalité du *Juif polonais*. Depuis que Matis est sorti de la misère par l'assassinat et le vol, tout lui a réussi. L'argent volé a fructifié entre ses mains ; la richesse lui a valu la considération et les honneurs ; le voilà bourgmestre de son village et père d'une fille de seize ans, la charmante Annette. Un nouveau maréchal-des-logis est envoyé dans le pays pour commander la brigade de gendarmerie. A l'aspect de ce beau garçon vigoureux, intelligent et résolu, une idée surgit dans le cerveau de Matis : « Tu seras mon gendre ! » s'est-il écrié, s'imaginant que l'alliance d'un sous-officier de gendarmerie lui servirait de sauvegarde. En effet, le contrat se signe et Matis compte au maréchal-des-logis la dot d'Annette, trente mille francs en or. Naturellement on fête les fiançailles le verre en main et Matis boit beaucoup de vin blanc avec ses vieux amis Heinrich et Walter.

Or, il faut vous dire que la veille de la signature du contrat il est survenu une aventure étrange. Un juif polonais, portant la même grande barbe et le même manteau vert que son coreligionnaire assassiné par Matis, s'est présenté à l'auberge en prononçant les mêmes paroles de bienvenue par lesquelles s'annonça jadis la victime. Le hasard de cette apparition a produit une profonde commotion chez Matis, qui, dès ce moment, devient la proie d'hallucinations continuelles.

Après les libations qui ont suivi le contrat il s'endort d'un sommeil fiévreux, et rêve qu'il est traduit en cour d'assises. Le président, désespérant d'obtenir les

aveux d'un accusé si profondément endurci, requiert l'assistance d'un « songeur » qui endort Matis du sommeil magnétique et l'oblige à reproduire devant la cour toutes les péripéties de la nuit du crime.

Au moment où la Cour le condamne à la potence sur son propre témoignage, Matis se réveille en sursaut en criant : « Coupez la corde ! » et il meurt d'une attaque d'apoplexie. — « Monsieur le bourgmestre est mort ! » disent les assistants. « Quel malheur !... un si brave homme ! »

Il y a des parties gracieuses et terribles dans cette esquisse, d'ailleurs très imparfaite. La scène du contrat, avec les couplets de la fiancée servant de thème à une valse rustique, offre un tableau plein de saveur locale. La scène de magnétisme devant la cour d'assises produit également un grand effet de saisissement et de terreur.

Pourquoi ces éléments dramatiques n'arrivent-ils jamais jusqu'à l'émotion véritable, je veux dire jusqu'au pathétique qui étreint le cœur et fait jaillir les larmes ? Je me l'explique très aisément. C'est que les auteurs, trompés par cette fausse et rétrécissante doctrine qu'on appelle le réalisme, se sont obstinés à faire de Matis un coquin tout d'une pièce, une âme toute noire où ne pénètre nul rayon de la grâce d'en haut. Matis n'a pas de remords ; il ne se repent pas d'avoir lâchement égorgé une créature humaine ; il ne songe pas à restituer l'argent volé. Loin de là, il s'applaudit de s'être conduit en criminel habile et il ne rougit pas d'emplir la corbeille nuptiale de sa fille avec de l'or taché de sang. C'est la peur seule qui le ronge et qui le tue. Spectacle horrible, qui remue quelquefois les nerfs, mais qui ne touche jamais le cœur.

M. Paulin Ménier joue Matis avec une largeur, une sûreté et une simplicité dignes des plus grands éloges. Il a élevé à la hauteur d'une conception shakespea-

rienne ce vulgaire aubergiste qui tue pour payer ses dettes et pour agrandir son commerce; bon homme d'ailleurs, aimant sa fille et le vin blanc comme le plus correct des bourgeois alsaciens. C'est d'ailleurs le seul rôle que MM. Erckmann et Chatrian se soient donné la peine de tracer ou plutôt d'indiquer, car leur style court, indigent, lâché, inexpressif, laisse vraiment trop de choses à faire à l'acteur, trop de choses à deviner au public.

M. Montlouis, qui joue le maréchal-des-logis Christian, s'y montre trop jeune premier et pas assez gendarme.

On a couvert d'applaudissements une débutante, Mlle Alice Saint-Martin, qui a chanté, avec un tout petit filet de voix assez agréable, la médiocre mélopée à trois temps qu'on appelle la valse de la Lauterbach. Cette jeune personne ne méritait pas un accès d'enthousiasme qui pourrait avoir de fâcheuses conséquences pour son avenir, si, par hasard, elle prenait au sérieux le double et le triple rappel dont elle a été l'objet.

---

## CCCCXXVII

Théatre Cluny.                           29 janvier 1877.

#### Reprise des CROCHETS DU PÈRE MARTIN

Drame en trois actes, par MM. Cormon et Eugène Grangé.

Le drame que le Théâtre Cluny vient de reprendre, après l'Ambigu, fut joué d'origine à l'ancienne Gaîté, avec M. Paulin Ménier dans le principal rôle. La donnée en est plus touchante que neuve. Un brave

homme, qui avait commencé par être portefaix sur les quais du Havre, s'est amassé, à force de travail et de privations, une petite fortune dont il consacre le meilleur à l'éducation de son fils Armand. Celui-ci, envoyé à Paris pour y faire son droit, ne se borne pas à gaspiller en folies de toutes sortes les subsides que lui accorde son père; il escompte l'avenir en souscrivant des lettres de change à un usurier nommé Charançon, Lorsque le père Martin, qui croyait Armand à la veille de se faire recevoir avocat, apprend l'affreuse vérité, il oblige son fils à s'embarquer sur un navire de commerce. Quant à lui, après avoir payé les dettes du coupable, il reprend ses crochets et recommence le dur métier de portefaix, bien lourd pour ses épaules sexagénaires. Des années se passent; on croyait Armand perdu dans un naufrage, lorsqu'il reparaît, riche d'une fortune loyalement gagnée. En débarquant au port du Havre, Armand appelle un commissionnaire pour prendre ses bagages. Il s'en présente un : c'est son père. Heureusement, le travail et le repentir ont transformé Armand. Le bonheur reviendra pour le pauvre Martin et pour sa compagne dévouée, la vieille Geneviève.

Le drame de MM. Cormon et Grangé appartient à ce qu'on appelle aujourd'hui « le vieux jeu ». Les parties préliminaires, accessoires, épisodiques, y sont traitées par à peu près, avec un médiocre souci des détails et de la vraisemblance. Le premier acte, qui nous montre Armand menant ce que MM. Cormon et Grangé considèrent comme la vie à grandes guides, est d'une naïveté fabuleuse. On y voit des étudiants menant une vie de Sardanapale, louant des maisons de campagne et des avant-scènes, se payant des festins de truffes arrosées de vin de Champagne, et entretenant des danseuses de l'Opéra, sans qu'il leur en coûte plus de cinquante mille francs en trois ans. Lorsque

ces viveurs à outrance veulent mettre le comble à leurs déportements, ils chantent des chansons de bals publics en s'accompagnant sur des mirlitons d'un sou. C'est ainsi que feu Paul de Kock comprenait le *high life* dans ses célèbres romans aujourd'hui si délaissés.

Mais la situation une fois posée, au moment où le père Martin, heureux de célébrer les vacances de son fils, découvre au milieu d'une fête de famille son malheur et sa ruine, le drame devient profondément touchant. Le second acte a obtenu ce soir un succès de larmes qui présage aux *Crochets du père Martin* une longue série de représentations sur le Théâtre Cluny.

Il faut dire que la troupe du Théâtre Cluny joue le drame de MM. Cormon et Grangé avec un ensemble et une intelligence dignes d'encouragements. Sans avoir le jeu savant ni la physionomie de M. Paulin Ménier, qui remuait tous les cœurs par la seule expression de sa douleur muette, M. Mangin ne manque ni d'autorité ni de sensibilité. Il a été fort applaudi et méritait de l'être.

A côté de lui, une bonne duègne, M$^{me}$ Duchâteau, une jeune première fort convenable, M$^{lle}$ Jane M..., complètent avec MM. Thefer et Herbert une interprétation satisfaisante.

Le spectacle nouveau commençait par une amusante comédie de MM. Cormon et Michel Carré, intitulée : *les Mitaines de l'ami Poulet*, fort agréablement jouée par M. Herbert et par M$^{mes}$ Amélie Karl et Suzanne Pic.

## CCCCXXVIII

Odéon (Second Théatre-Français).      2 février 1877.

### L'HETMAN

Drame en cinq actes en vers, par M. Paul Déroulède.

Il faut l'audace et la généreuse témérité de la jeunesse pour oser une œuvre comme *l'Hetman* de M. Paul Déroulède. La seule pensée d'écrire un drame cosaque dont les personnages principaux s'appellent Froll-Gherasz, Stenko, Rogoviane, Mosi, Chmoul et Mikla, aurait fait reculer les vétérans du théâtre.

M. Paul Déroulède ne s'est pas arrêté à ces timidités. L'exemple de Mérimée, qui a écrit sur le faux Démétrius tout un gros drame qui se passe chez les Kosaks Zaporogues, surtout l'immense succès des *Danicheff* sur la scène même de l'Odéon, ont dû soutenir son courage et enflammer son espoir. Il a pensé que les Kosaks du XVIIe siècle combattant leurs oppresseurs polonais pouvaient dire librement toutes sortes de belles choses, qu'on a sur le cœur lorsqu'on est poète et soldat. Il n'a ni tourné ni renversé les obstacles, il les a franchis de front, et c'était sans doute la meilleure manière de réussir, car je dois constater tout d'abord le triomphe complet de *l'Hetman* devant une salle comble, assiégée par l'élite de la société parisienne.

L'action du drame se passe vers 1646, tantôt en Pologne, à Lublin, tantôt dans divers sites de l'Ukraine, sous le roi Ladislas IV.

Ce roi, qui a laissé dans l'histoire une bonne renommée, et qui aurait fait beaucoup pour la Pologne s'il n'eût été contrecarré par son indocile noblesse, vit

en effet son armée vaincue par une insurrection générale des Kosaks commandés par Chmelniecki à la bataille des Eaux d'Or, puis anéantie à celle de Korsum. Remercions M. Paul Déroulède d'avoir donné à son héros le nom relativement euphonique de Froll-Gherasz, alors que le droit lui appartenait de le nommer historiquement Chmelniecki.

Au moment où le drame commence dans les jardins illuminés du palais royal de Lublin, les Kosaks semblent sommeiller dans leurs montagnes boisées de l'Ukraine. Deux de leurs anciens chefs, le vieil hetman Froll-Gherasz et le jeune Stenko sont internés à Lublin et répondent au roi de la soumission des Kosaks. Mais cela ne fait pas le compte d'un certain Rogoviane, transfuge des Kosaks, qui rêve un soulèvement pour avoir la gloire de le réprimer et l'avantage de devenir gouverneur général de l'Ukraine.

Ce Rogoviane est amoureux de la belle Mikla, la fille de Gherasz et la fiancée de Stenko.

Celui-ci, enlacé par Rogoviane dans une trame habile, consent à prendre le commandement de l'insurrection qui se prépare, et il s'enfuit de Lublin, au moment où Froll-Gherasz allait partir pour porter à ses anciens compagnons d'armes des paroles de paix et de conciliation. Cet incident fâcheux n'arrête pas le vieil hetman, qui demande dix jours au roi pour assurer la pacification de l'Ukraine. Mais Ladislas, en homme avisé, garde près de lui la belle Mikla. C'est un otage qui lui répond de la fidélité des Kosaks.

Le second acte nous montre le campement des Kosaks de l'Ukraine à l'île Hotiza, sur le Dnieper. Les insurgés des différents polks ou villages armés sont réunis pour choisir un hetman, puisque Froll-Gherasz n'est plus avec eux. Leur vote unanime désigne Stenko, et la Marutcha, sorte de prophétesse nationale qui les mène au combat, entonne un hymne guerrier :

> Et toi, sabre de bataille,
> Laboureur d'hommes, travaille,
> Sème la rouge semaille
> D'où la liberté croîtra !

A ce moment Froll-Gherasz survient. Le vieux patriote ne croit pas que l'heure soit venue de risquer la lutte contre les Polonais ; il essaye de ramener les Kosaks au sentiment de leur faiblesse actuelle ; sa voix est méconnue.

Cependant Stenko, en qui l'amour domine le devoir du soldat, s'étonne de ne pas voir la fille du vieil hetman, et lorsqu'il apprend quelle destinée lui est faite et que la tête de sa fiancée tombera le jour où partira le premier coup de carabine, son cœur se déchire, sa tête se perd ; il résigne son commandement et s'enfuit à Lublin pour enlever Mikla ou mourir avec elle.

Les Kosaks vont-ils se trouver sans chef, au moment même où leurs frères les Kosaks du Don leur proposent une alliance et des secours immédiats ? Non, le vieil hetman se dévoue ; il reprend la direction de ses anciennes troupes, sacrifiant ainsi l'amour paternel au devoir envers la patrie.

Le troisième acte nous mène à Lublin, dans le palais du roi. Stenko veut emmener Mikla qui résiste tout d'abord. Il lui explique sa terrible situation :

> Ce n'est pas seulement la gloire qui m'appelle.
> J'ai déserté. Veux-tu que je reste à présent ?

MIKLA.

> Est-ce possible ? Et moi qui t'accusais, jalouse,
> De préférer en tout la patrie à l'épouse !
> Car tu l'aimes, l'Ukraine, et d'un amour profond !
> Ah ! vaillant déserteur, comment m'aimes-tu donc ?

STENKO.

> Mais me suivras-tu, dis ?

MIKLA.

> Emportez-moi, mon maître.

Ils vont partir, lorsqu'ils sont arrêtés au passage par la Marutcha accourue sur les traces de Stenko. La Pythie kosake montre à Stenko sa folie qui va tourner au crime envers la patrie. En effet, tant que Mikla reste à Lublin, sa présence détourne les soupçons du roi Ladislas; sa fuite équivaudrait à une révélation.

> Le serment qu'il trahit, le secret qu'il viole,
> L'éveil qu'aura le roi sitôt qu'ils auront fui,
> Il ne voit rien, non, rien, sinon qu'elle est à lui...
> . . . . . . . . . . . . . . . . . . . . . . . .

STENKO.

> Qu'elle ait raison ou non, je t'aime et tu dois vivre!
> Quel que soit le moyen, je veux qu'on te délivre.
> Tu ne subiras pas ta part des jours mauvais
> Que, dans leur lâcheté, nos pères nous ont faits.

LA MARUTCHA.

> Depuis quand ose-t-on séparer l'héritage?
> Les maux de la patrie incombent en partage
> A tous ceux-là qui, tous, avaient part à ses biens.
> Si vos pères s'en sont montrés mauvais gardiens,
> Il en est du devoir comme de la fortune :
> De père en fils, l'honneur est un, la dette est une,
> Et, pour l'acquitter, tout en vous affranchissant,
> S'il faut de l'or, payez; mourez, s'il faut du sang!

Stenko se décide à rejoindre ses compatriotes, et Mikla se résigne à rester au poste d'honneur et de péril mortel où son père l'a mise.

La situation est vraiment très belle, et cette scène capitale aurait, à elle seule, décidé du succès de la soirée.

Au quatrième acte, qui nous ramène chez les Kosaks, dans une forêt de l'Ukraine, Froll-Gherasz et Stenko, vaincus dans une première rencontre, pleurent Mikla dont on annonce le supplice à Lublin. Le traître Rogoviane marche contre eux à la tête de l'armée polonaise, mais la Marutcha leur apprend une

bonne nouvelle : Rogoviane s'est engagé dans un défilé où il peut périr si les troupes kosakes parviennent à le tourner. Stenko, pour expier la faiblesse qui lui a fait abandonner le commandement des siens, guidera dans les gorges d'Alcna la phalange de soldats qui doivent mourir à ces nouveaux Thermopyles pendant que le gros des contingents kosaks tournera l'armée polonaise. Et la Marutcha, au son d'une musique bizarre, entonne un nouveau chant de guerre :

> Qu'importe les morts! La liberté vit!
> Un peuple est sauvé, la patrie est grande;
> Ne mesurons pas la perte à l'offrande.
> C'est un ciel de gloire où Dieu les ravit,
> Qu'importe les morts! La liberté vit!

Au dernier acte, Rogoviane, qui se croit vainqueur, campe avec ses officiers dans une grange abandonnée. Les Kosaks chargés de garder le passage se sont fait tuer sur place, et l'on a gardé deux prisonniers seulement, un vieux Kosak nommé Mosi, et le pauvre Stenko, mortellement blessé. Mikla, sauvée par Rogoviane, arrive pour recevoir le dernier soupir de son fiancé. Mais Stenko ne mourra pas sans vengeance. Les Kosaks ont achevé leur mouvement tournant. Leur musique endiablée frappe de loin l'oreille de Stenko :

> Reconnais-tu l'accent de ce clairon qui vibre?
> C'est la charge kosake. Ah! Mikla, je meurs libre!

Mikla appelle les Kosaks en leur criant : « Rogoviane est ici! » et, frappée d'un coup de poignard par le traître, elle expire à côté de son fiancé. Les Kosaks envahissent la ferme; Rogoviane, saisi par eux, subira la loi terrible du pays; il sera enterré vivant au-dessous du cadavre de ses victimes. Quant à Froll-Gherasz, en présence de ces deux enfants qu'il a sa-

crifiés au salut de l'Ukraine, il ne peut que verser des larmes inconsolables et répéter tristement avec la Marutcha :

> Qu'importe les morts ! La liberté vit !

On devine ce qu'un pareil sujet, où le drame proprement dit confine à l'épopée, offrait d'attraits irrésistibles à l'auteur des *Chants du soldat*. C'est une âme qui s'épanche et répand à flots le patriotisme dont elle est embrasée. La place nous manquerait si nous voulions citer ici les beaux vers et les grandes pensées que le public a salués au passage par des applaudissements prolongés.

M. Paul Déroulède écrit comme il sait agir et penser : en homme. Son style est plus viril que caressant, plus précis que correct ; il a la brutalité du boulet de canon, qui s'inquiète peu des débris et de la poussière qu'il soulève, pourvu qu'il atteigne le but. J'aurais bien des réserves à faire, mais je connais les idées de M. Paul Déroulède là-dessus, et je sais que je ne le convaincrais pas. Son drame étincelle de beaux vers ; mais la suite et la continuité de la trame littéraire laissent à désirer quelque façon plus aisée et plus polie, dont, pour mon goût, je ne puis me passer. M. Déroulède traite avec beaucoup de soin les parties saillantes de son œuvre ; il les regarde comme des bijoux qu'il faut ciseler et sertir en conscience. Le reste n'est à ses yeux qu'une sorte de récitatif qui prête à toutes les négligences. Mon Dieu ! j'y consens dans une certaine mesure.

La facture uniformément impeccable et à angles coupants ne laisse pas que d'engendrer la fatigue chez l'auditeur. Mais il faut y prendre garde et surtout se connaître. La négligence chez un Alcibiade comme Alfred de Musset nous donne l'impression d'un concert de flûtes et de luths ; chez un Tyrtée comme

M. Déroulède, elle se traduit en rudesse pareille au son d'un glaive frappant sur des armures de fer. Il ne se défie pas assez des facilités expressives mais dangereuses et quelquefois choquantes de la langue courante.

Entre l'archaïsme et le néologisme, deux préciosités, deux écueils, passe le large fleuve de la langue littéraire qui date de Malherbe, qui traverse Corneille, Racine, Boileau, Molière et qui s'étend jusqu'à Victor Hugo. C'est dans ces eaux salutaires que je conseillerais à M. Déroulède de retremper et de reforger son style un peu rugueux. Je pourrais éclairer ma pensée par de nombreux exemples ; à quoi bon ? J'aime mieux louer les vers énergiques, sonores, pleins de généreuses pensées, les grands traits dramatiques, qui ont à tant de reprises soulevé les transports du public.

Somme toute, M. Paul Déroulède m'apparaît comme un auteur dramatique de haute valeur et dès à présent armé pour la longue carrière qui s'ouvre devant ses vingt-cinq ans. Ma critique, qu'il est libre de trouver pédante, ne fait tort ni à son éclatant début ni à mes propres émotions.

*L'Hetman* est interprété d'une manière supérieure par M. Geffroy, dont le talent hors ligne semble se renouveler à chaque jour de sa verte vieillesse. Le caractère de son jeu si profond, c'est la grandeur ; le pathétique de sa voix, devenue plus souple qu'en ses jeunes années, passe jusque dans son geste d'une ampleur singulière, qui semble évoquer les temps disparus. L'ovation qu'il a reçue en venant nommer M. Paul Déroulède n'était qu'un juste hommage rendu à ce prodigieux talent.

M. Marais a tenu le rôle de Stenko avec une énergie fébrile qui sied au personnage et le fixe dans le souvenir. Il a dit sa scène de mort avec une vérité qui a remué la salle.

Pour Mme Marie Laurent, chargée du rôle de la Marutcha, elle s'est montrée la digne partenaire de M. Geffroy et n'a pas été moins applaudie. Elle s'est élevée à une grande hauteur dans la scène du troisième acte, et, au quatrième, on lui a fait répéter son chant de guerre par une acclamation unanime.

M. Gil Naza, un comédien fort spirituel et fort souple, s'est révélé sous un jour tout nouveau dans le rôle du vieux Kosak Mosi, un héros obscur que Rogoviane finit par envoyer à la mort. Il y a développé un sentiment héroïque enveloppé de bonne humeur qui a singulièrement saisi le public. On l'a applaudi trois fois après ce beau vers du vieux soldat, qui ne peut s'empêcher de pleurer en retrouvant son ancien chef :

Il a vu mon courage : il peut bien voir mes larmes !

M. Regnier donne beaucoup de relief au rôle du traître Rogoviane, et M. Tallien reproduit avec originalité la physionomie du roi Ladislas IV.

Le rôle de Mikla sert Mlle Antonine dans ses parties tranquilles et douces; mais elle n'a pas l'accent du drame; le voisinage de M. Geffroy et de Mme Marie Laurent demandait peut-être une jeune première plus énergique.

Une œuvre comme *l'Hetman*, qui transporte le spectateur parisien dans un monde inconnu, à la cour demi-barbare de Lublin, dans les forêts et les marécages de la vaste et pittoresque Ukraine, parmi ces Kosaks Zaporogues, indomptables ennemis des rois polonais, puis sujets indisciplinés des Tzars russes; une telle œuvre, dis-je, appelait un cadre original et saisissant comme elle. C'est ainsi que M. Duquesnel a compris sa mission; les décors et les costumes de *l'Hetman* forment un ensemble où le goût

artistique le dispute à la richesse, et qui peut passer, sans exagération, pour une des plus belles choses qu'on ait vues au théâtre. L'art de la mise en scène ne saurait aller plus loin.

Parmi les cinq décors où se déroule successivement l'action dramatique, il en est trois que je tiens certainement pour fort estimables : les jardins du roi Ladislas, avec leurs illuminations étranges ; l'intérieur du palais de Lublin, avec ses architectures semi-asiatiques, et surtout l'*isbah* ou ferme russe, dans laquelle viennent expirer Stenko et Mikla. Mais les deux autres décors, ceux du second et du quatrième acte, sont d'admirables tableaux, qui placent décidément M. Chéret au premier rang. Les rapides du Dniéper, sortant de gorges profondes pour épandre leurs eaux limpides sur un lit de cailloux roulés, et la forêt de sapins, avec ses éboulements de rochers gigantesques, se partageront l'admiration des connaisseurs, qui n'oseront décider entre ces deux chefs-d'œuvre.

Quant aux costumes, il me suffira de dire qu'il y en a deux cents, tous différents, et que M. Émile Thomas, l'habile dessinateur, les a composés sur des documents authentiques, communiqués avec bienveillance par l'illustre peintre Zichy. Je ne me hasarderai pas à les décrire. Signalons seulement le costume d'hetman porté par M. Geffroy, tout blanc avec des cartouchières d'or ; celui de $M^{me}$ Marie Laurent, qu'on dirait enlevé à un tableau de Decamps ; enfin les deux costumes du roi Ladislas, surtout son habit de chasse, en cuir véritable, soutaché et brodé de soie, d'or et d'argent. Le mélange des vêtements à la mode des premières années de Louis XIV, portés par les seigneurs polonais, avec les accoutrements variés des farouches Kosaks donne un des aspects les plus singuliers et les plus curieux qu'on ait jamais obtenus au théâtre.

En consacrant une dépense énorme et presque folle à l'œuvre du jeune écrivain, M. Duquesnel a bien mérité de la littérature et des arts. Son audace lui réussira, mais quand on songe qu'elle pouvait lui coûter plus de deux années de sa subvention, il faut rendre pleine justice à cet homme aimable et intrépide, qui risque une fortune pour satisfaire à la fois ses goûts d'artiste et de lettré.

---

## CCCCXXIX

Comédie-Française. 5 février 1877.

### Reprise de CHATTERTON

Drame en trois actes, quatre tableaux, en prose,
par Alfred de Vigny.

J'entrevois, dans le lointain de mes souvenirs de jeunesse, la physionomie singulière et difficile à peindre du comte Alfred de Vigny : un masque puissant et muet, le nez en saillie et le profil un peu court, un visage glabre encadré de cheveux longs, un port de tête solennel et le regard glacé; le comte Alfred de Vigny, vu seulement du dehors, ressemblait, par la dignité un peu hautaine et par la réserve infranchissable de son abord, à quelque pair de la vieille Angleterre, cependant que l'arrangement un peu artificiel de la chevelure, selon le type adopté par les peintres pour leurs archanges, rappelait le chantre mystique, sinon religieux, d'*Éloa* et de *Moïse*. Il y avait en lui non seulement du prédicant, mais aussi du pontife. La « fonction du poète », comme dit Victor Hugo, n'eut pas de desservant ni de défen-

seur plus convaincu. A ses yeux, le poète était le martyr de la société dont il devrait être le roi. Il aurait signé des deux mains la formule de Sieyès, en la transformant à son usage : « Qu'est-ce que le poète ? Rien. — Que doit-il être ? Tout. »

De cette pensée exclusive et par conséquent fausse, de cette prédominance exagérée accordée à la rêverie sur une société qui vit surtout d'action, naquit un livre étrange : *Stello, première consultation du Docteur noir*, cadre humoristique et sombre qui enchâsse l'histoire lamentable de trois poètes tués en la fleur de leur âge par l'abandon ou par le crime de la société, Gilbert, Chatterton, André Chénier. C'étaient ses *Misérables* à lui, et il réclamait éloquemment pour eux le droit de vivre. La forme curieusement cherchée de *Stello* ne nuisit pas au succès de l'œuvre, car elle est arrivée à sa onzième édition, publiée en 1872 par la librairie Michel Lévy. On peut même dire que Gilbert, Chatterton et André Chénier doivent leur popularité au livre d'Alfred de Vigny presque autant qu'à leurs propres œuvres. Cela est plus vrai pour Gilbert que pour André Chénier, et moins encore pour Gilbert que pour Chatterton, dont le nom, en 1831, n'était connu en France que de quelques érudits.

Il faut dire qu'en les popularisant, Alfred de Vigny ne se gêna pas pour les défigurer. Je ne veux pas discuter ici les erreurs qu'on lui a justement reprochées au sujet de Gilbert et d'André Chénier, et qui ont été relevées en leur temps ; je m'en tiens à Chatterton. Alfred de Vigny n'a laissé à personne autre qu'à lui-même le soin de prouver à quel point il obéissait à son imagination.

L'histoire de Chatterton dans *Stello* et la fable du drame ne se ressemblent que par le fond. Dans le roman, Kitty Bell est une humble marchande de gâteaux, femme d'un ouvrier sellier ; elle est devenue

dans la pièce une riche bourgeoise, femme d'un grand manufacturier ; il en est ainsi des autres détails, que le poète modifia selon sa convenance, comme on dispose de la chose qu'on a créée.

Cependant, Alfred de Vigny a respecté l'individualité de son héros. Thomas Chatterton fut un véritable prodige, *prodigy of genius*, disait Warton ; *the marvellous boy*, écrivait plus tard Wordsworth. Fils posthume d'un pauvre maître d'école, et élevé à l'école de charité de Colston (non pas à Oxford, comme il est dit dans le drame), Chatterton n'avait que onze ans lorsque sa vocation poétique se révéla par une satire contre un pasteur méthodiste qui avait changé de religion par intérêt. Une vanité précoce comme son génie lui conseilla d'arriver à la renommée par des procédés extraordinaires. Clerc de procureur à Bristol, il étudia profondément les vieux auteurs anglo-saxons et les dialectes du moyen âge. Une fois maître d'un pareil instrument, il inventa des épopées saxonnes, parmi lesquelles *la Bataille de Hastings* est demeurée célèbre, et il les livra au public comme des découvertes. Ici apparaît le point délicat, l'ombre qui se projette sur la renômmée de Chatterton. Il semble que le jeune archéologue poète ne s'en soit pas tenu à tromper le public par des mystifications littéraires, qui ne prouvaient que son talent d'assimilation ; il en vendit les manuscrits à des particuliers comme d'insignes monuments de l'antique muse saxonne, et descendit ainsi aux supercheries coupables qui, de nos jours, mènent les Vrain-Lucas en police correctionnelle. La fraude fut bientôt dévoilée et l'exploitation des traditions du xie siècle se trouvant arrêtée, Chatterton aborda le journalisme politique, où il rencontra peu de succès. Enfin, découragé, égaré par les déceptions de l'orgueil et par les atteintes de la misère, il s'empoisonna le 25 avril 1770. Il n'avait pas

encore dix-huit ans. L'Angleterre ne tarda pas à rendre de publics hommages à cet enfant trop faible pour la lutte. « L'inégalité des diverses productions de Chatterton, a dit de lui Thomas Campbell, peut être comparée à ce qu'il y aurait de disproportionné dans un géant qui n'aurait pas atteint toute sa grandeur. Ses ouvrages n'ont pas ce fini qui est l'indice d'un talent qui ne mûrira pas. Le Tasse seul peut lui être comparé pour la précocité du génie poétique. Aucun poète anglais ne l'a égalé à cet âge. »

Il faut convenir que la fin tragique du jeune Chatterton prêtait singulièrement aux théories préconçues d'Alfred de Vigny sur la fatale destinée des poètes. Il a saisi son héros aux dernières heures de sa vie si courte, alors que la pensée du suicide dominait irrésistiblement son âme abattue et son cœur brisé. Le personnage de la douce Kitty Bell, victime d'un amour partagé quoique inavoué, appartient à M. de Vigny. Les biographes disent seulement qu'à la veille de la mort de Chatterton, une couturière, dans la maison de laquelle il logeait, sachant qu'il manquait de pain, lui offrit un dîner qu'il refusa par fierté. Ce petit fait, si naturel et si modeste, se transformant dans l'imagination d'Alfred de Vigny, a suffi pour lui inspirer la vision de Kitty Bell, une des plus pures et des plus touchantes créations du théâtre moderne.

Quant au personnage du lord-maire M. Beckford, c'est à tort qu'Alfred de Vigny l'a présenté comme un sot gonflé de son importance bourgeoise et incapable d'apprécier le génie de Chatterton. La vérité est que M. Beckford mourut avant Chatterton, et que la perte de ce protecteur éclairé fut pour beaucoup dans le désespoir du jeune poète.

Je n'insiste pas sur ces dissemblances entre la fiction et la réalité. Alfred de Vigny en faisait bon marché : « Le poète était tout pour moi », dit-il dans

sa préface; « Chatterton n'était qu'un nom d'homme, et je viens d'écarter à dessein des faits exacts de sa vie, pour ne prendre de sa destinée que ce qui la rend un exemple à jamais déplorable d'une noble misère. »

Le drame, représenté pour la première fois le 12 février 1835, avec M. Geffroy dans Chatterton et M<sup>me</sup> Dorval dans Kitty Bell, produisit une impression énorme. Alfred de Vigny, qui n'avait pas été heureux au théâtre avec son *Othello* et sa *Maréchale d'Ancre*, eut enfin sa soirée, un triomphe public qui, disait Sainte-Beuve, pouvait se discuter, mais non se contester.

La pensée générale du drame est triste et désolante; c'était la maladie du temps. Le suicide de Victor Escousse tenait dans les cervelles de la jeune génération la même place que celui de Caton d'Utique occupa dans l'antiquité chez les philosophes qui pleuraient la vieille liberté romaine. Alfred de Vigny entrait avec une parfaite bonne foi dans ces délires byroniens. « Eh ! » s'écriait-il, un peu mélodramatiquement, « n'entendez-vous pas le bruit des pistolets solitaires ? Leur explosion est bien plus éloquente que ma faible voix ! »

Le succès de *Chatterton* développa au delà de toute imagination l'exacerbation maladive de la jeunesse littéraire. Sainte-Beuve nous apprend que le ministre de l'intérieur reçut lettres sur lettres de tous les Chattertons en herbe qui lui écrivaient : « Du secours ! ou je me tue ! » — « Il faudrait envoyer tout cela à M. de Vigny », disait le ministre en montrant cette masse de demandes. Ce ministre spirituel et sec, c'était M. Thiers.

Le drame mérite un reproche plus grave qu'une excessive condescendance pour les douleurs et les misères du poète sur la terre; le personnage de John

Bell, le mari de Kitty, le manufacturier impitoyable qui s'engraisse de la sueur des ouvriers, semble calculé pour exciter ou plutôt pour justifier la colère irréfléchie du pauvre contre le riche. Les convictions de M. de Vigny, exprimées par la bouche du quaker, sont faites pour porter le désespoir dans le cœur de ceux qui souffrent et pour leur enlever le désir de devenir meilleurs. « Les hommes, dit le quaker, sont divisés en deux parts : martyrs et bourreaux. »

L'œuvre entière porte l'empreinte de ces doctrines désolantes, qui nient à la fois la perfectibilité de l'homme et la bonté divine. Mais, par une heureuse contradiction, les personnages agissent presque tous comme s'ils étaient bons ; le sentiment d'une immense pitié pour Chatterton et pour Kitty Bell finit par effacer dans l'âme du spectateur les impressions d'un stérile et écrasant scepticisme.

Après le reproche mérité, la louange devient facile. Je vois dans *Chatterton* l'un des plus parfaits modèles de la prose littéraire. La lecture de ce drame réfute à elle seule les idées d'Alfred de Musset sur le poète déchu, c'est-à-dire qui écrit en prose. Certes l'œuvre poétique d'Alfred de Vigny n'a ni l'étendue ni la popularité acquise à quelques-uns de ses contemporains. Il n'en a pas moins buriné dans *Éloa*, dans *Moïse*, dans *les Destinées*, quelques-uns des plus beaux vers de la langue française. Et, cependant, c'est plaisir et bonheur de voir avec quelle simplicité, quelle largeur, quelle pureté, ce grand poète sait peindre en prose les menus détails de la vie domestique, les nuances fugitives de l'âme, comme les éclairs fulgurants de la passion et de la douleur.

*Chatterton* n'avait pas été joué depuis une vingtaine d'années, à ce que je crois. On pouvait concevoir quelque méfiance de l'accueil qu'il recevrait d'une génération nouvelle, sur qui la mélancolie fataliste et

les poétiques désespoirs ont évidemment moins de prise que ne leur en offraient ses devanciers. Les premiers développements en ont été accueillis avec quelque froideur, on a pu trouver sans injustice que les amères déclamations du quaker justifiaient les récriminations du rude John Bell, qui l'accuse de troubler les consciences au lieu de les apaiser et de « jeter au milieu des actions des paroles qui sont comme des coups de couteau ». Peu à peu cependant la glace s'est fondue; les esprits délicats ont pris plaisir à la longue scène du deuxième acte où le quaker dépeint en traits si forts la maladie morale qui mine Chatterton, et où se dessine avec un charme si pénétrant l'amour voilé de la pieuse Kitty Bell pour le poète souffrant et malheureux.

Enfin, le troisième acte a vaincu toutes les résistances. L'aveu de Kitty Bell à Chatterton, déjà saisi par les angoisses de la dernière heure, et la mort du poète sur son grabat pendant que Kitty Bell expire, les yeux ouverts, dans le grand fauteuil auprès duquel se groupaient tout à l'heure ses enfants, ont produit une émotion profonde; des pleurs coulaient de tous les yeux. Chatterton, Alfred de Vigny et la Comédie-Française avaient gagné leur cause.

Si je regrette de n'avoir pas vu jouer *Chatterton* par M<sup>me</sup> Dorval et par M. Geffroy, j'y gagne d'apprécier les interprètes d'aujourd'hui sans avoir à lutter contre des souvenirs dont l'influence m'aurait peut-être rendu injuste à mon insu.

D'ailleurs, pas de comparaison possible, même par hypothèse, entre M. Geffroy qui fut un Chatterton hors ligne, et M. Volny, qui débutait ce soir. M. Geffroy abordait ce rôle avec l'expérience et la maturité d'un talent déjà consacré. M. Volny n'a guère que l'âge de Chatterton lui-même, dix-neuf ans environ. Élève de M. Talbot, et n'ayant jamais paru devant le

public que dans les exercices dominicaux du petit théâtre de la rue de La Tour-d'Auvergne, M. Volny était sur le point d'entrer au Conservatoire, lorsque la Comédie-Française l'engagea sur une simple audition, à laquelle le jeune élève était loin d'attacher l'espoir d'une pareille issue. On pouvait craindre qu'un rôle comme celui de Chatterton n'écrasât M. Volny sous un faix trop pesant. L'appréhension est aujourd'hui dissipée. A l'exception de l'immense monologue du troisième tableau, qui demanderait plus de force, plus de flamme, et en même temps plus de nuances, M. Volny a rendu de la façon la plus heureuse les différentes parties de son immense tâche. Le débutant paraît un peu plus âgé de deux ou trois ans qu'il ne l'est réellement ; il possède une voix juste, bien timbrée dans le *medium* et qui ne trahit l'adolescence que dans les traits de force, où elle devient un peu grêle et sèche. La tenue simple et aisée de M. Volny, sa diction pure et expressive lui ont conquis au premier abord la sympathie du public. C'était beaucoup, et cela pouvait suffire. Mais M. Volny est allé plus loin et plus haut. Sa sortie du second acte, lorsqu'il remonte l'escalier qui conduit à sa chambre en criant : « A l'ouvrage ! à l'ouvrage ! » et surtout le mot si bien dit en réponse à Kitty Bell, qui avoue son amour : « Je l'ai vu ! » ont suffi pour assurer qu'il existe dès à présent un artiste dans la frêle enveloppe de cet enfant de dix-neuf ans. Son succès a été plus complet et plus spontané que ne pouvaient l'espérer ni la Comédie-Française, ni son maître M. Talbot, ni ses amis.

Le rôle de Kitty Bell a mis dans tout son jour le talent si fin, si distingué, si sympathique, de M$^{me}$ Broisat. Un peu plus nerveuse peut-être que résignée, comme devrait l'être mistress Bell en présence de son mari dans les premières scènes, elle a joué tout

le reste avec un charme, une vérité, une sensibilité, qui ne laissaient plus de place qu'à l'admiration. Et l'escalier de M$^{me}$ Dorval? M$^{me}$ Broisat l'a descendu en tournoyant d'une manière effrayante pour tomber ensuite à la renverse comme une masse inerte. Rien de plus saisissant, sans toucher un instant à l'horrible. Kitty Bell expire ensuite dans son fauteuil, les yeux fixes, la face contractée, sans faire un geste, comme si l'abolition de la pensée avait précédé et déterminé la mort. Effet terrible obtenu avec une simplicité de moyens qui cache jusqu'à l'apparence de l'art savant qui les produit. Belle et décisive soirée pour M$^{me}$ Broisat, qui a reçu une ovation bien méritée.

A côté des deux protagonistes, citons M. Martel, pathétique et excellent, quoiqu'un peu agité, dans le rôle du médecin quaker.

M. Talbot a la brusquerie farouche et presque sinistre qui convient à John Bell, le trafiquant qui écrase tout autour de lui et qui se dit un juste selon la loi. Il y a l'étoffe d'un acteur de drame dans M. Talbot. On dit qu'en province il a joué avec talent le rôle du duc de Glocester. Je n'en suis pas surpris.

M. Barré s'est taillé un succès dans l'unique scène qui compose le rôle du lord-maire de Londres.

Enfin M. Prudhon a mis de la verve et de l'éclat dans le rôle de ce gai lord Talbot, qui aime tant Chatterton et qui ne songe même pas à lui offrir sa bourse.

N'oublions pas les deux petits enfants de Kitty Bell, qui sont charmants et qu'on a applaudis pour leur gentillesse lorsqu'ils montent, en s'accrochant à la rampe et au mur, l'escalier de Chatterton.

Que *Chatterton* soit une pièce folâtre, il s'en faut de beaucoup; mais c'est un travail de maître, ou si l'on veut d'ouvrier, comme disait La Bruyère. La Comédie-Française n'aura pas à se repentir de nous avoir

rendu le chef-d'œuvre d'un des plus nobles esprits qui aient honoré la littérature française au XIXe siècle.

---

## CCCCXXX

Théatre Taitbout. 8 février 1877.

### LES POUPÉES PARISIENNES

Pièce fantastique en quatre actes, par MM. Marot et Buguet.

Il n'y a rien de fantastique dans la pièce de MM. Marot et Buguet, quoi qu'en dise l'affiche, qui trompe l'innocent public. Mais certainement la fée Guignon a jeté un sort sur ce petit théâtre qui, du reste, ne paraît pas se mettre en peine pour le conjurer.

Je ne saurais pour un empire vous raconter *les Poupées parisiennes* en leur entier, à moins de m'écarter de ma sincérité habituelle. Je ne me souviens pas du deuxième acte, pendant lequel Morphée me fit la grâce de me toucher du bout de son aile, et je suis parti à minuit avant le quatrième et dernier acte, — un chef-d'œuvre, peut-être. Le hasard est si grand !

*Les Poupées parisiennes*, c'est comme qui dirait *les Cocottes de Paris, les Jolies Filles de Paris*, et autres synonymes. Des provinciaux venus de Montélimar, et qui s'appellent Grispotard et Chauffournier, deux noms bien peu méridionaux, cherchent à faire leurs farces dans le monde galant. Ils y sont suivis par le bel Alfred, gendre de Chauffournier, et par Mme Chauffournier elle-même, qui se fit remarquer jadis dans le corps de ballet du Châtelet par la hardiesse de ses ronds de jambe. Après une scène et un quadrille échevelé dans le salon de la belle Gardenia, la reine

des poupées parisiennes, scène qui rappelle le second acte du *Prince* de MM. Meilhac et Halévy comme une image d'Épinal rappelle une aquarelle de Gavarni, j'ai pensé qu'il était inutile d'assister au rembarquement de Grispotard et de Chauffournier pour le département de la Drôme, et j'ai bouclé mes malles avant eux.

La troupe du Théâtre Taitbout compte peu d'étoiles et beaucoup de nébuleuses ; cependant M$^{me}$ Toudouze ne manque pas de verve et tient agréablement l'emploi créé par M$^{me}$ Macé-Montrouge. Nous avons trouvé là M$^{me}$ Tassilly qui a eu des succès au Château-d'Eau et dans les opérettes, et dont j'ai plus d'une fois loué la gaieté franche et communicative.

Or, le public du Théâtre Taitbout n'est ni patient, ni galant. Il a recommencé ce soir le joli train de *Loup, y es-tu?* L'entrée de chaque acteur était saluée par des lazzis et des huées. Le malheureux Grispotard portait sous son gilet à cœur un plastron qui fuyait obstinément le côté gauche de sa poitrine pour se réfugier sous son bras droit ; frappé de cette insistance, un spectateur ne cessait de crier : « Grispotard, redresse ton plastron ! » Et de rire. De plaisanterie en quolibet et d'apostrophe en clameur, la chose a fini par tourner au vilain.

La pauvre Tassilly, qui n'est pas accoutumée à pareille fête et qui semblait mal à l'aise depuis le commencement du tumulte, a fini par perdre connaissance et a glissé de tout son long sur le plancher heureusement recouvert d'un tapis. Le spectacle a été interrompu ; tout le monde avait perdu la tête, le rideau ne baissait pas, et l'aimable M$^{lle}$ Quérette criait au chef d'orchestre : « Sonnez donc, nom d'un chien ! » C'est ainsi que nous avons été jetés en plein roman comique, rires et larmes mêlés.

Après deux annonces dont la rédaction burlesque s'expliquait par le trouble général, M$^{me}$ Tassilly a pu

rentrer en scène au milieu d'applaudissements sympathiques, mais le sabbat a recommencé.

Il faut dire que les claqueurs ont leur responsabilité dans ces incidents plus regrettables qu'amusants. Ils se sont permis d'apostropher les spectateurs qui se retiraient fatigués, et de saluer leur départ par des applaudissements mêlés d'invectives. Il y a là une question d'ordre qui incombe à la direction du Théâtre Taitbout.

Ce petit scandale nous fournit le mot de la fin.

— « Si ça ne fait pas pitié! disait un marchand de contremarques; ces gens comme il faut, ça se permet d'interrompre le spectacle! Ce ne sont pas nos voyous de là-haut qui se conduiraient comme ça : *ils viennent ici pour s'instruire!* »

Je suis parti là-dessus, n'ayant pas perdu ma soirée.

---

## CCCCXXXI

Gymnase.                                   18 février 1877.

### LE PÈRE

Pièce en quatre actes, par MM. Adrien Decourcelle
et Jules Claretie.

La pièce ou, pour parler exactement, le drame de MM. Adrien Decourcelle et Jules Claretie, repose sur une donnée étrange et même bizarre, qui, exposée dès le premier acte avec une entière franchise, a saisi vivement l'attention des spectateurs.

Georges Darcey est le fils d'un riche armateur, ancien officier de la marine militaire. Son père est allé faire un voyage d'affaires aux États-Unis et on attend

d'une minute à l'autre l'arrivée du *Saint-Laurent* qui le ramène de New-York au Havre. Dès que M. Darcey sera de retour à Paris, on célébrera le mariage de Georges avec M^lle Alice Herbelin qu'il aime et dont il est aimé. Une atmosphère de bonheur environne donc Georges Darcey; riche, amoureux, prêt à épouser la femme de son choix, il ne lui manque que la présence de son père. Tout ce que la tendresse filiale la plus passionnée peut inspirer de dévouement et d'affection, Georges l'éprouve pour ce père qui seul l'a élevé, car M^me Darcey mourut en donnant le jour à son fils. Georges n'a pas connu sa mère.

Au milieu de ces félicités qui paraissaient inaltérables, le malheur apparaît sous la forme d'une dépêche télégraphique. *Le Saint-Laurent* a fait naufrage dans une effroyable tempête et a péri corps et biens. La fureur de la mer n'a épargné que deux hommes : le capitaine et un matelot.

En apprenant cette terrible nouvelle, Georges ressent un désespoir sans bornes. Il se voit seul dans la vie; qu'est-ce pour lui que l'amour naïf d'Alice Herbelin en comparaison du sentiment profond qui l'attachait à son père? Dans le premier paroxysme de la douleur, il saisit ses pistolets et veut se tuer pour ne pas survivre à l'homme de bien dont il avait fait son idole.

Un fidèle serviteur, Pierre Borel, arrête le bras de Georges. — « Vous voulez mourir, dit-il, parce que vous ne reverrez plus M. Darcey; eh bien! apprenez un triste secret. M. Darcey n'était pas votre père. »

Georges, au comble de la surprise, arrache à Pierre Borel la vérité tout entière. M^me Darcey, seule dans une auberge des Pyrénées, a été la victime d'un lâche attentat. La naissance de Georges est le résultat d'un crime.

Pierre Borel achève à peine sa révélation fou-

droyante lorsque M. Darcey reparaît sain et sauf. La dépêche ne mentait pas; mais ce qu'elle ignorait, c'est qu'à défaut du capitaine, enlevé par un coup de mer, M. Darcey avait pris le commandement du *Saint-Laurent*. Le capitaine revenu sain et sauf avec un seul matelot, c'est lui.

Les premières explications échangées, M. Darcey ne peut s'empêcher de remarquer la tristesse de Georges et le changement qui s'est opéré dans sa physionomie. Pierre Borel avoue qu'il a tout révélé. M. Darcey n'hésite plus alors à compléter les confidences de ce vieil ami dévoué. Après sept ans de recherches inutiles, M. Darcey a dû renoncer à découvrir le misérable dont l'action infâme a conduit M$^{me}$ Darcey au tombeau.

« — Tu vois que tu es mon fils! dit-il à Georges en le pressant tendrement dans ses bras. — Oui, mon père! répond Georges. Mais ce que tu n'as pas trouvé, je le trouverai, moi. »

Après ce premier acte très rapide, très plein, très saisissant, la pièce pourrait être finie si Georges ne s'était donné la tâche bien dangereuse et, en tout cas, bien stérile, de découvrir l'auteur ignoré du crime dont sa mère fut l'innocente victime. Mais, d'après la volonté des auteurs, le drame reprend sa course vers les Pyrénées, où Georges va faire une enquête décisive.

Les trois derniers actes se passent, en effet, aux environs de Luchon, soit dans l'auberge qui fut le théâtre du crime, soit chez une demoiselle appelée Angèle Garnier, qui donne dans sa villa des fêtes vénitienne au demi-monde des eaux thermales.

Les difficultés du problème sont énormes. En vingt ans, la population des environs s'est presque renouvelée. Des paysans qui auraient pu fournir quelque indice, les uns ont émigré, les autres sont morts.

Cependant, un vieux soldat, nommé Lazare, à peu près en enfance, finit par se souvenir d'avoir rencontré dans la soirée fatale un inconnu qui lui a demandé son chemin. Chose curieuse : cet inconnu ressemblait à Georges. Ressemblance affreuse et qui brise le cœur du pauvre jeune homme.

C'est cependant avec cette faible indication que Georges saisit inopinément la personnalité du violateur et du meurtrier de sa mère. Parmi les femmes qui ornent de leur présence la fête d'Angèle Garnier, il s'en trouve une appelée Blanche Vernon, beauté sur le retour, flétrie par les regrets plus que par les années. En apercevant Georges Darcey, elle est à son tour frappée par une ressemblance. Les traits de Georges rappellent ceux d'un portrait d'homme enchâssé dans un bracelet qu'elle porte à son bras. Cet homme, c'est M. de Saint-André qu'elle a follement aimé et qui l'a trahie.

Ce Saint-André, chevalier d'industrie, sans foi ni loi, il est là, parmi les invités d'Angèle Garnier.

Georges, surmontant les déchirements de son âme, se fait présenter à M. de Saint-André. La connaissance est bientôt faite. Saint-André ne demande pas mieux que d'affirmer sa supériorité d'homme sans scrupules en se faisant l'initiateur d'un jeune Parisien sans expérience.

C'est un ravissement pour cette espèce de reître en cravate blanche, que d'exposer à Georges ses théories sur l'amour. L'amour est, à ses yeux, un caprice qu'il faut satisfaire à tout prix, même par la ruse, même par la violence. Georges le pousse sur ce terrain, l'excite, le défie par une incrédulité feinte, et Saint-André, dans l'exaltation de son amour-propre mis en jeu, finit par déclarer, avec la dernière précision, qu'il a pratiqué une fois ses abominables préceptes, pour se venger d'une jeune femme qui repoussait ses cyni-

ques hommages avec trop de hauteur. Georges surmonte son horreur et éclate en rires déchirants. Scène cruelle mais d'un grand effet, et qui nous rapproche d'un dénouement lugubre.

Sous le prétexte d'une chasse dans la montagne, Georges assigne un rendez-vous dans l'auberge fatale à quelques baigneurs de Luchon, et particulièrement à Saint-André.

Alors, lorsqu'il tient le coupable à deux pas de la chambre qui vit le martyre de M$^{me}$ Grancey, Georges fait tout comprendre à Saint-André et lui dit que l'heure de l'expiation est venue. « La voix du sang n'est rien », dit-il, « dans cette affaire; ou plutôt le seul sang qui coule dans mes veines, c'est celui de la victime et non celui du bourreau. » A ce moment survient M. Darcey, qui fait comprendre à Georges qu'au mari outragé appartient seul le droit de la vengeance.

Darcey et Saint-André sortent. Saint-André est tué.

Le père et le fils se jettent dans les bras l'un de l'autre. Ils sont libres de s'aimer sans remords et sans trouble.

On comprend qu'une suite de situations aussi tendues agissent violemment sur les nerfs du public. Le mérite de MM. Adrien Decourcelle et Jules Claretie c'est d'avoir évité l'emphase et la déclamation et d'avoir tempéré par la sobriété de la forme les aspérités du fond atrocement sombre sur lequel ils s'étaient imposé la tâche de travailler.

Le succès qui a couronné leur tentative est assez complet pour que je ne leur dissimule pas les objections qui se posent d'elles-mêmes à l'audition de leur ouvrage.

La première, je l'ai indiquée déjà. C'est que M. Darcey et Georges forment une entreprise insensée en se mettant, après vingt-cinq ans, à la recherche d'un

crime enseveli dans l'oubli et dont la réparation hypothétique n'est pas nécessaire à leur affection réciproque.

Ensuite ils auraient pu se dire que leur dénouement ne prouve rien ; l'infâme Saint-André est puni, j'en suis fort aise. Mais c'est un accident. Si, par hasard, Saint-André avait tué M. Darcey, Georges aurait donc perdu son vrai père devant la loi, son vrai père par l'affection, par le dévouement, par tous les liens de l'âme, et se verrait ensuite réduit à tuer son père de chair et de sang pour venger l'autre. Et si Saint-André tuait Georges comme il aurait tué Darcey ? Cette série d'hypothèses qui s'engendrent l'une l'autre, sans aboutir à une solution décisive, prouve que nous touchons ici à quelque chose qui ressemble à ce qu'on appelle en mathématiques le cas irréductible. On n'en voit pas la fin.

Il a fallu, d'ailleurs, toute la souplesse de talent et les ressources vraiment remarquables de deux écrivains distingués pour dissimuler les côtés pénibles de leur thèse. Car, enfin, où commence, où finit la paternité ? Où commence, où finit le devoir filial ? Je sais qu'ils ont réduit au *minimum* la qualité sacrée du père chez un sacripant tel que Saint-André.

Toutefois, ils auraient pu la réduire encore. Supposons, ce qui pourrait arriver dans la réalité de la vie, que M$^{me}$ Darcey eût été violée par un brigand de profession, et que les investigations de Georges l'eussent amené à reconnaître qu'il était le fils de quelque forçat couvert de crimes et d'ignominies. Évidemment, il ne lui resterait plus qu'à se brûler la cervelle, et M$^{me}$ Darcey ne serait pas vengée.

D'où je conclus que la donnée du *Père* est plus romanesque qu'observée et plus impossible que véritablement hardie.

Et cependant l'ensemble du drame attache profon-

dément et remue dans les fibres de celui qui l'écoute toutes sortes d'émotions mêlées d'anxiétés et de révoltes qu'il n'est pas donné à une œuvre vulgaire de faire ressentir.

Le drame repose presque entièrement sur le personnage de Georges Darcey. Le talent de M. Worms suffit à cette lourde tâche. Quelle vivacité ! quel feu ! quelle sensibilité profonde et quelle vérité ! Il n'y avait qu'une voix sur cette création admirable. M. Worms a été applaudi, rappelé, acclamé.

Les autres rôles sont bien tenus. Je trouve M$^{me}$ Fromentin fort remarquable dans le rôle épisodique de Blanche Vernon, la femme abandonnée et désabusée. M$^{lle}$ Helmont a donné de l'accent au rôle effacé d'Angèle Garnier, dont elle fait un portrait pris sur nature. On ne voit qu'un instant M$^{lle}$ Dinelli, qui joue Alice Herbelin.

M. Landrol a de fort beaux moments sous les traits de M. Darcey, et M. Pujol a l'autorité et le sang-froid nécessaires au personnage odieux de Saint-André. Le paysan pyrénéen et le vieux soldat Lazare ont fourni à M. Martin et à M. Francès l'occasion de créer deux types très originaux.

Le Gymnase a monté le drame de MM. Decourcelle et Claretie avec soin, presque avec luxe. On aperçoit au troisième acte une vue des Pyrénées, éclairée par une nuit d'été. Il y a même une étoile au firmament. Une étoile, c'est peu, mais celle-là est fort jolie et brillera sans doute assez longtemps sur la scène du boulevard Bonne-Nouvelle.

## CCCCXXXII

Troisième Théatre-Français.  20 avril 1877.

### LES PATRIOTES

Drame en cinq actes précédé d'un prologue, par M. Léon Cousin.

*Les Patriotes* de M. Léon Cousin (MM. Léon Crémieux et Victor Cousin) ont eu le don d'égayer le public de la première représentation ; ils endormiront tout bonnement celui des représentations suivantes.

Je n'adresse aucun reproche aux auteurs ; puisqu'ils ont écrit cette chose-là, c'est qu'ils ne savent pas mieux faire ; ne sachant pas mieux faire, ils doivent trouver cela très beau. L'un d'eux, fort de sa conscience, a personnellement pris à partie deux spectateurs qui riaient à gorge déployée. Je respecte toutes les convictions, mais je ne comprends pas que M. Ballande, qui a du zèle, de l'ambition, et qui a rendu de vrais services à la littérature dramatique, gaspille son temps et son argent à représenter un ouvrage auprès duquel *la Pupille*, *l'Hôte*, *le Tremblement de terre de Mendoce* et *le Borgne* passeraient aisément pour des merveilles de l'esprit humain.

Les auteurs ont voulu dépeindre le mouvement patriotique qui animait les populations rurales en 1429, à l'apparition de Jeanne d'Arc. L'intention était bonne ; mais elle ne les a pas haussés jusqu'à l'invention ou la découverte d'une idée personnelle. Leur lord Latimer, qui enlève les filles de la campagne et qui est ensuite assiégé dans son château par les vilains révoltés, nous l'avons vu l'année dernière au théâtre Beaumarchais, dans un drame de M$^{me}$ Figuier, qui

elle-même s'était rencontrée avec *la Jacquerie* d'Alboize et Ferdinand Langlé.

Deux personnages, celui du moine et celui du médecin, qui se font les serviteurs de l'Anglais pour mieux le perdre, sont empruntés à *l'Espion du Roi*; la mère qui refuse de reconnaître son fils qu'un mot d'elle pourrait perdre, c'est Fidès du *Prophète*; enfin, la scène de la cloche qui sonne le signal de la révolte, elle vient en droite ligne de *Patrie!* Bref, les *Patriotes* ne sont autre chose qu'une *olla podrida*, assez mal accommodée d'ailleurs, dans laquelle on retrouve, à l'état de tendons, de pilons et de carcasses, les situations principales de nos drames les plus connus.

Les acteurs du Troisième Théâtre-Français, très convenables lorsque la pièce les porte, n'ont pu sauver *les Patriotes* d'une fin peu glorieuse, la mort par le rire.

Si dénué d'art et de bon sens qu'il se soit montré à nous, ce pauvre drame m'amène cependant à dire mon mot dans une question soulevée préventivement dans *le Figaro* même. Plusieurs de mes confrères, appartenant à différents journaux, se sont accordés à considérer le titre des *Patriotes* comme un anachronisme; mon excellent collaborateur et ami M. Hippolyte Hostein est allé plus loin : il n'admettra jamais, dit-il, que les soudards et les paysans qui tenaient pour Charles VII contre les Anglais fussent des patriotes. « Jamais » me paraît grave. Eh bien, voici ce que je propose à M. Hostein : Nous nous rendrons, lui et moi, à Orléans le 8 mai prochain, jour anniversaire de l'entrée triomphale de la Pucelle dans la ville délivrée. Je connais la bonne foi du spirituel causeur, et je lui garantis que lorsqu'il aura vu défiler la cavalcade dans laquelle les descendants des vaillantes familles de l'Orléanais, nobles ou bourgeoises, tiennent la place de leurs ancêtres qui, après avoir dé-

fendu la ville, firent cortège à la sainte libératrice, il aura changé d'avis.

Non, ce ne furent pas seulement des soudards et des paysans qui se battirent pour Charles VII : ce furent de vrais Français, de bons et loyaux Français, ayant conscience de ce titre et de la pérennité de la patrie. Depuis le temps de César, où l'on voit Vercingétorix livrer sa dernière bataille pour la patrie gauloise, qui comprenait toutes les terres comprises entre l'Océan, le Rhin, les Alpes, la Méditerranée et les Pyrénées, la notion de la patrie, intégrale et indéfectible, se retrouve à tous les moments de notre histoire.

En 1124, les Allemands, conduits par l'empereur Henry V, essayèrent de ramener la France au vasselage que les pairs d'Hugues Capet avaient brisé avec la couronne des Carlovingiens. Le roi Louis le Gros fit appel à toutes les communes de France jusqu'à la Loire ; à la vue de ces masses innombrables, l'empereur Henry V, épouvanté, se mit en retraite sans combattre, abandonnant son allié le roi d'Angleterre. Savez-vous comment les historiens du temps jugèrent cet événement extraordinaire? Sans doute, ils vantèrent le dévouement des vassaux à leur seigneur, des sujets à leur roi? Eh bien, non, mon cher collaborateur. Voici comment s'exprime Suger, l'illustre abbé Suger, dont je cite les paroles empruntées à la traduction plus fidèle qu'élégante de M. Guizot.

« Ni dans nos temps modernes, ni même à beau-
« coup des époques de nos temps anciens, *la France*
« n'a rien fait de plus brillant et n'a jamais montré
« plus glorieusement jusqu'où va l'éclat de sa puis-
« sance, *lorsque les forces de tous ses membres sont réunies*,
« que quand, dans le même moment, son roi a ainsi
« triomphé, présent, de l'empereur d'Allemagne,
« absent, du monarque d'Angleterre. *Ainsi la terre se tut*
« *devant la France, l'orgueil de ses ennemis fut étouffé.* »

4.

Ainsi s'épanchait la joie patriotique et toute française du ministre de Louis le Gros, en 1124, il y a sept cent cinquante-trois ans, et l'on voudrait que le patriotisme et l'idée française eussent disparu sous Charles VII, c'est-à-dire juste au moment où la nationalité opprimée s'incarnait dans une simple fille du peuple, suscitée contre les Anglais!

En redescendant de l'idée aux mots, nous ne serons pas plus embarrassés pour dissiper l'erreur. Je sais que quelques érudits, tels que Ménage au XVII° siècle et, de nos jours, M. A. de Saint-Priest, dans un travail publié à la *Revue des Deux Mondes*, se sont avancés jusqu'à affirmer que les mots *patrie* et *patriote* n'avaient apparu en français que très avant dans le XVI° siècle.

Il suffit cependant de connaître quelque peu ses classiques du moyen âge pour restituer à l'imagination de Ménage et de M. de Saint-Priest ce qu'on portait trop légèrement au compte de leur érudition.

Je me bornerai à une seule citation :

« Suivant le proverbe qui porte qu'il est licite à un chacun et louable de combattre *pour sa patrie*... »

Qui dit cela? qui rapporte ce proverbe, c'est-à-dire cette sentence ancienne et séculaire? C'est Jean Chartier, historien, historiographe et pensionnaire du roi Charles VII.

Le mot *patriote* se rencontre également dans le récit de Jean Chartier, comme aussi dans les Mémoires de Commines. Il y est employé dans le sens propre d'habitants originaires et légitimes d'un pays ou d'une cité; ce que nos modernes nomment pédantesquement des aborigènes ou des autochtones, par opposition aux étrangers envahisseurs.

Ainsi, les héros de MM. Léon Crémieux et Victor Cousin, se soulevant contre l'Anglais et l'expulsant de leurs foyers, sont de vrais *patriotes* dans l'acception la

plus sincère et la plus ancienne de ce mot. Je regrette de n'avoir à défendre de leur drame que le titre.

---

## CCCCXXXIII

Odéon (Second Théatre-Français).    25 février 1877.

Reprise de l'ABBÉ DE L'ÉPÉE

Drame en cinq actes, en prose, par Bouilly.

L'Odéon vient d'incorporer à son répertoire une pièce qui fut l'un des plus grands succès de la Comédie-Française à la fin du xviii<sup>e</sup> siècle. *L'Abbé de l'Épée* parut pour la première fois devant le public le 23 frimaire an VIII, c'est-à-dire le 14 décembre 1799, et non pas en 1800 comme le dit le *Dictionnaire de la Conversation*, ni en 1795, comme le dit la Biographie Michaud.

Les nombreux ouvrages du vertueux et sensible Bouilly sont bien négligés de nos jours. Cet excellent homme s'était voué à un genre particulier, celui de la biographie dramatique : il lui fallait de toute nécessité quelque personnage célèbre à mettre en scène : M<sup>me</sup> de Sévigné, Turenne, Jean-Jacques Rousseau et cent autres lui passèrent successivement par les mains. Ces mains ne furent complètement heureuses qu'en deux sujets romanesques fournis par la réalité : les aventures de *Fanchon la Vielleuse*, et celles du comte Joseph de Solar.

On sait que l'abbé de l'Épée, rejeté deux fois des rangs du clergé par suite de son invincible attachement aux doctrines jansénistes, se voua à l'éducation des sourds-muets, pour laquelle il inventa une mé-

thode toute différente de celles qui avaient illustré ses prédécesseurs, l'Espagnol Ponce de Léon et le Portugais Pereira. Un jour, on amena à l'abbé de l'Épée un jeune sourd-muet égaré dans les rues de Paris. L'abbé ne tarda pas à s'assurer que l'enfant avait été volontairement perdu dans quelque dessein criminel. D'induction en induction et d'indice en indice, il acquit la certitude que le jeune sourd-muet n'était autre que le jeune comte Joseph de Solar, héritier d'une noble et opulente famille de Toulouse. Des collatéraux s'étaient débarrassés de lui pour s'emparer de son héritage. Une sentence du Châtelet de Paris, rendue vers 1784, reconnut l'identité du sourd-muet Joseph et du comte de Solar.

Mais les collatéraux en appelèrent au Parlement et eurent le crédit de suspendre l'arrêt définitif pendant de longues années. L'abbé de l'Épée mourut en 1786, le Parlement disparut dans l'écroulement général, et Joseph, le sourd-muet, n'ayant plus de ressources ni de protections, vit sa revendication repoussée en 1792, par les nouveaux tribunaux institués dans le département de la Seine. Le pauvre jeune homme, malgré son infirmité, prit son parti en brave : il s'engagea dans les dragons et périt, au bout de trois mois de service, dans un engagement contre les Autrichiens.

Cette histoire émouvante était toute récente encore lorsque Bouilly la choisit pour sujet d'un drame, le meilleur qu'il ait composé. Il nous faut assister à la lutte de l'abbé de l'Épée contre la famille d'Arlemont, héritière des biens des Solar; il a su la rendre pathétique, en mettant aux prises d'Arlemont le père, qui s'obstine à renier le sourd-muet, avec d'Arlemont le fils, qui supplie son père de restituer les biens acquis par un crime. Enfin le spoliateur cède à l'évidence et aux remords; le bon droit triomphe, car Bouilly avait

le cœur trop sensible pour affliger les spectateurs et pour se contrister lui-même par un dénouement qui aurait consacré la victoire de l'injustice.

Heureuse puissance des sentiments simples et vrais! Le vieux drame de Bouilly, annoncé dans une matinée du dimanche, avait attiré une foule immense qui n'a cessé de s'intéresser, de pleurer et d'applaudir. Il n'y a pas à résister à ces émotions presque naïves : le *pick-pocket* le plus délié n'aurait pu trouver un mouchoir dans la poche des deux mille spectateurs de l'Odéon.

Mme Hélène Petit, à qui était échu le rôle du sourd-muet Théodore, dans lequel Julie Vanhove (Mme Talma) se fit une réputation qui dure encore, peut s'attribuer une bonne part dans l'incroyable effet produit par la reprise de *l'Abbé de l'Épée*. Le charme, la grâce, la sensibilité, animent ses moindres gestes, qu'un célèbre professeur de sourds-muets, M. Berthier, s'était plu à régler lui-même d'après la méthode de son illustre maître.

Les autres rôles sont fort bien tenus par MM. Grandier, Monval, Sicard, Mmes Crosnier et Masson. M. Tousez, dans le rôle du vieux domestique Dominique, a été mieux que bien ; on n'a pas plus de finesse comique, ni de bonhomie attendrie. M. Talien, qui n'aurait qu'à triompher plus complètement d'un accent qu'on dirait étranger, pour se faire apprécier comme un comédien de sérieuse valeur, a très largement dit le grand récit dans lequel l'abbé de l'Épée déroule, avec une lucidité et une précision merveilleuses, la chaîne des déductions qui l'ont conduit, d'étape en étape, depuis le carrefour de Paris où fut recueilli Théodore, jusqu'aux portes de la ville de Toulouse et de l'hôtel d'Arlemont.

Porte-Saint-Martin. - Même jour.

## MATINÉES CARACTÉRISTIQUES

Le théâtre de la Porte-Saint-Martin s'est mis à la disposition de M^lle Marie Dumas pour un certain nombre de matinées, dites caractéristiques, dont chacune est consacrée à une littérature particulière. C'est ainsi que nous avons eu la matinée russe, caractérisée par le *Don Juan* de Pouschkine : la matinée anglaise, avec des fragments de *Macbeth* de Shakespeare et *l'École du scandale* de Sheridan ; la matinée espagnole, avec une saynète de Lope de Vega et *El si de las Niñas* (*le Oui des jeunes filles*) traduit de Moratin par M. Jules Claretie.

Je regrette de n'avoir pu suivre complètement cette ingénieuse et utile conception ; je n'ai guère vu qu'une scène de *Macbeth,* dite en anglais par une jeune tragédienne, sinon de grand talent, du moins de grande espérance, miss Warp, et *l'École du scandale*, très habilement traduite et resserrée par un écrivain qui s'est fait le tort de garder l'anonyme. L'ouvrage de Sheridan, fort spirituel et fort bien conduit, mais dont l'envergure ne dépasse pas les régions de ce qu'on appelle chez nous le théâtre de second ordre, est fort bien joué par M^lle Marie Dumas elle-même, par M^me Cuinet, excellente duègne de comédie, et par quelques jeunes gens, MM. Aubert, Barral, Blanche, etc. que j'avais remarqués aux derniers concours du Conservatoire.

Les matinées caractéristiques agrandissent le domaine littéraire de ce divertissement dominical ; et font pénétrer dans l'esprit du public des aperçus nouveaux. Elles ont réussi du premier coup et me paraissent destinées à un avenir durable.

## CCCCXXXIV

Château-d'Eau. 1er mars 1877.

### Reprise des ORPHELINS DU PONT NOTRE-DAME
Drame en cinq actes et huit tableaux, par MM. Anicet Bourgeois et Michel Masson.

*Les Orphelins du Pont-Notre-Dame* furent représentés pour la première fois, sur le théâtre de la Gaîté, au boulevard du Temple, le 20 janvier 1849. M. Deshayes l'ancien jouait l'abbé Vincent de Paule ; M. Surville, le traître légendaire, exécutait consciencieusement les mille et une scélératesses du marquis de Varannes ; la sympathique Catherine, la femme du peuple, malheureuse et persécutée, c'était M$^{me}$ Abit, une célébrité du boulevard, que j'ai retrouvée l'année dernière au grand théâtre de Lyon sous les traits de la *camerera mayor* dans *Ruy Blas*. La pièce réussit autant qu'on pouvait réussir à une pareille date, c'est-à-dire à la veille de l'insurrection des mobiles, entre les journées de juin 1848 et celles de juin 1849.

Le théâtre du Château-d'Eau s'applaudira peut-être de s'être approprié cette longue machine, qui appartient au genre sentimental et vertueux, parfois aussi au genre niais. Il y a là dedans une duchesse de Montbazon à qui l'on fait jouer un rôle bien bizarre. Pour obéir aux ordres d'Armand de Varannes, son amant, elle verse à son amie M$^{me}$ de Saint-Géran une potion somnifère qui permet à celle-ci d'accoucher sans douleur. Et quand M$^{me}$ de Saint-Géran se réveille, on lui persuade qu'elle n'a pas d'enfant, si bien que M$^{me}$ de Saint-Géran se promène pendant trois actes en demandant à tout le monde : « Est-il bien vrai que je

ne sois pas accouchée? » Les uns lui répondent que oui, les autres que non, d'autres encore qu'ils n'en savent rien.

Par un singulier hasard, la paysanne Catherine était devenue mère dans la même nuit que M^me de Saint-Géran ; les deux enfants, par des raisons diverses, sont exposés, en pleine neige, sur le pont Notre-Dame. C'est là que l'abbé Vincent de Paule, venant à passer, aperçoit les deux petites créatures et les emporte sous son manteau. Cette scène, qui reproduisait à la Gaîté une gravure populaire, ne reproduit rien du tout au Château-d'Eau, où l'on ne se met pas en frais de mise en scène.

Vous devinez bien que M^me de Saint-Géran et Catherine finissent par retrouver chacune leur enfant et qu'un châtiment exemplaire tombe sur l'affreux Saint-Géran entre minuit et une heure du matin.

Somme toute, cette succession d'événements aussi extraordinaires qu'invraisemblables ne laisse pas que d'intéresser. Le rôle du bon abbé Vincent de Paule, assez raisonnablement composé, soutient la pièce et l'empêche de verser dans les fondrières du ridicule, qu'elle côtoie tout du long.

On comprend bien qu'il ne faille demander à une composition de ce genre aucun respect pour les convenances historiques, aucun souci de la couleur locale. J'avoue, cependant, que je me suis senti violemment étonné d'un détail d'ailleurs sans importance. Le marquis de Varannes prie à dîner le chevalier de Courcelles, et le chevalier lui demande : « A quelle heure dînes-tu? — A six heures! » répond le marquis. Un dîner à six heures, sous Louis XIII, est un anachronisme aussi saugrenu que si des personnages de Dumas, de Barrière ou de Sardou s'invitaient à dîner au café Anglais pour deux heures. Curieux de citer textuellement ce morceau du dialogue, je consulte la

brochure. O surprise! le dîner à six heures n'y est pas. Il faut donc le mettre au compte des comédiens, qui, pensant combler une lacune, se seront payé à eux mêmes ce petit embellissement... pur Louis XIII.

L'interprétation n'est d'ailleurs pas mauvaise. M. Pougaud représente l'abbé Vincent de Paule avec convenance et simplicité. M#me# Lemierre possède la conviction nécessaire pour jouer les mères malheureuses; enfin les deux orphelins sont très agréablement et très sympathiquement représentés par M#mes# Daudoird et Louise Magnier.

Seulement, s'il y avait peu de neige sur le pont Notre-Dame dans la nuit du 13 février 1622, en revanche il régnait ce soir un vent polaire dans la salle, et pendant les entr'actes on baissait le gaz au point qu'il devenait difficile de lire son journal. *Ni fu ni lu*, comme disent les Picards.

Ce sont là de funestes économies; on sait où elles conduisirent M. Billion. Si l'on prépare des engelures aux spectateurs, encore faudrait-il faire distribuer des mitaines par les employés du contrôle. Les mains glacées ne peuvent pas applaudir.

---

## CCCCXXXV

A<sub>MBIGU</sub>.   3 mars 1877.

### JUSTICE

Drame en trois actes, par M. Catulle Mendès.

### Reprise de l'INFORTUNÉE CAROLINE

Comédie en trois actes, par MM. Théodore Barrière
et Lambert Thiboust.

On parlait d'avance du drame de M. Catulle Mendès comme d'une composition bizarre faite pour

transporter de joie l'école parnassienne et pour caresser à rebrousse-poil le crâne hideux du bourgeois. Ces prédictions n'ont été qu'à demi justifiées par l'événement.

Les deux premières parties de l'ouvrage, considérées par les amis de l'auteur comme à peu près raisonnables, ont été jugées par le public ce qu'elles sont réellement : une enfilade de scènes tour à tour communes, révoltantes ou ridicules, et méritant quelquefois ces trois qualifications simultanées.

Au contraire, le troisième acte, dont on ne s'entretenait qu'avec des airs mystérieux et effrayés, a produit un très grand effet et a sauvé le drame de M. Catulle Mendès d'une chute inévitable.

Le rideau se lève sur un intérieur de province ; nous sommes dans l'étude de maître Suchot, notaire. Son domestique Pigalou étudie le Code pénal afin d'apprendre à satisfaire, aux moindres risques possibles, son penchant inné pour le bien d'autrui. Ce Pigalou a jadis partagé avec un Bas-Normand nommé Luc le contenu d'un portefeuille volé. Or le partage n'a pas été égal ; Luc vient réclamer à Pigalou le solde du butin ; c'est trois mille francs qu'il lui faut dans le délai d'une heure. Si Pigalou ne s'exécute pas, Luc le dénoncera.

Pigalou se trouve fort embarrassé ; il possède bien une double clef du coffre-fort de maître Suchot, il en sait le mot, il connaît le montant de la somme enfermée dans la caisse : sept mille francs. Mais Pigalou ne veut pas faire le coup lui-même, pour éviter la circonstance aggravante de vol par un serviteur à gages. Il lui faudrait un complice, où le prendre ?

Maître Suchot a une fille ; et cette fille, d'une santé délicate, est soignée par le docteur Valentin. Ce médecin de canton, dont la barbe grisonne quoiqu'il n'ait guère que trente ans, est plus qu'un médecin pour

Geneviève; c'est un initiateur, un père intellectuel; grâce à lui, Geneviève connaît la géographie, la physique amusante, la philosophie, l'astronomie, le spiritisme, et aussi l'hystérie. Depuis cinq ans que dure cette intimité, tout le monde, et particulièrement maître Suchot, se demande pourquoi le docteur Valentin, visiblement épris de Geneviève, ne s'est pas encore déclaré.

Justement Valentin sollicite un entretien particulier de Geneviève. Au moment où, seul avec elle, il va sans doute s'expliquer, une fenêtre s'ouvre, et donne passage à un jeune homme. Ce jeune homme, c'est Georges Suchot, le frère de Geneviève, qui revient de Paris, après avoir passé ses examens de droit. Il a trouvé plus court de rentrer ainsi dans la maison paternelle.

Georges veut savoir pourquoi sa sœur était en tête à tête avec un homme. Mis tout de suite au courant des choses, il dit au docteur : « Vous aimez ma sœur et vous voulez demander sa main à mon père. » — « Non, répond Valentin, lorsque Geneviève est rentrée dans sa chambre, je ne puis pas devenir votre beau-frère. »

Et ce singulier médecin, qui, depuis cinq ans ne s'était ouvert à personne, raconte de but en blanc son passé à un jeune homme qu'il voit pour la première fois. Ce passé est fort triste; le docteur Valentin a été condamné à dix mois de prison pour avoir détourné trois mille francs appartenant à une maison de commerce dans laquelle il était employé avant d'avoir reconnu sa vocation pour la médecine. Ce vol, il l'a commis pour le bon motif. Mais ce bon motif est lui-même d'une espèce si particulière qu'il excite une involontaire répulsion. Valentin avait une sœur et cette sœur — comment dirai-je cela? — avait reçu d'une marchande à la toilette trois mille francs à valoir sur son déshonneur futur. C'est pour rembour-

ser l'entremetteuse et sauver sa coquine de sœur que Valentin s'est déshonoré lui-même. Pouah !

Le lecteur doit commencer à comprendre pourquoi M. Catulle Mendès a donné pour domestique au notaire Suchot un voleur de la pire espèce. Pigalou, ayant surpris le secret du docteur en lisant le récit de son procès dans la *Gazette des Tribunaux*, laissée ouverte sur une table à la suite de l'explication entre Valentin et Georges Suchot; Pigalou, dis-je, s'imagine avoir trouvé dans le docteur le complice qu'il cherchait. Il traite Valentin de confrère à confrère. Il lui donne la clef du coffre-fort et lui dit : « Prends ce qu'il y a là-dedans, et nous partagerons; si tu refuses, je te dénonce à la demoiselle que tu prétends épouser. »

Valentin, au lieu d'étrangler ce misérable ou d'appeler la police et de prévenir le notaire du danger qui menace son argent, subit presque les volontés de Pigalou. On a vu le moment où l'amoureux de Geneviève allait commettre un second vol pour éviter les conséquences du premier. Ici les murmures du public ont témoigné d'une répugnance si vive qu'on a pu croire la pièce irrévocablement perdue.

Heureusement, elle se relève presque aussitôt. Pigalou, n'ayant pas obtenu ce qu'il voulait, dénonce Valentin à Geneviève comme un repris de justice.

« Il y a quatre ans que je le savais! » répond simplement et noblement Geneviève; « j'ai jugé le docteur Valentin, et je me suis crue la femme désignée par la Providence pour achever la rédemption de cette âme et consoler ce repentir. » Georges Suchot partage le généreux entraînement de sa sœur.

Mais, comme on devait s'y attendre, maître Suchot, notaire, ne donne pas dans ces fantaisies romanesques et champêtres. Il a entendu chanter en 1848 :

> Un jour viendra que l'bourgeois éclairé
> Donn'ra sa fille au forçat libéré.

Et cette poésie humanitaire ne l'a pas convaincu. « Monsieur, » dit-il au docteur Valentin, « il y a quelques juges dans ma famille; il n'y a jamais eu de jugés. Topez là : ma fille n'est pas pour vous. »

C'est à peu près la seule parole de bon sens qu'on entende durant ces trois actes.

Valentin s'éloigne en disant adieu à Geneviève. — « Non, répond Geneviève, au revoir. »

Au troisième et dernier acte, Valentin est rentré chez lui, et il a allumé dans son cabinet un appareil à gaz qui, plus sûrement que le vulgaire réchaud des blanchisseuses, répand dans l'air des vapeurs irrespirables, et procure une asphyxie élégante.

La porte s'entr'ouvre et se referme avec précaution : c'est Geneviève. « Vous voyez, Monsieur, dit-elle, je viens mourir avec vous. » Valentin s'oppose d'abord à ce dévouement inutile, mais Geneviève déploie pour l'y résoudre une insistance si persuasive et si caressante, que Valentin accepte de mourir dans un duo d'amour. L'asphyxie ne tarde pas à produire ses effets; il semble aux deux amants qu'ils s'envolent vers les sphères éthérées, et ils retombent enlacés dans un sommeil éternel.

Ce dénoûment a produit une très vive impression sur le public, et je reconnais, avec plaisir, que la spontanéité des sentiments, l'exaltation naïve de la jeune fille innocente se communiquant à l'esprit positif et desséché du savant condamné par la loi sévère mais juste de la société offensée, élèvent le troisième acte de *Justice* bien au-dessus de ceux qui le précèdent.

Ai-je besoin de dire que le drame de M. Catulle Mendès est construit avec une maladresse qui touche à l'enfantillage? On a dû s'en apercevoir à la lecture de mon analyse. Le style, généralement correct, n'est pas celui qui convient au théâtre. Les idées les plus élémentaires, celles qui toucheraient le cœur pourvu

qu'elles fussent présentées naturellement, s'affublent de formules tranchantes et pédantesques. « Je suis venue à vous, » dit Geneviève, « parce que, sachant que vous en seriez très heureux, je serais très heureuse aussi. Du reste, j'ai fait cela très simplement. » Ailleurs, Valentin annonce qu'il va partir « ayant le désespoir pour bâton de voyage ». Alceste aurait beau jeu à déclarer que « ce n'est pas ainsi que parle la nature ».

*Justice* ne comporte que deux rôles développés : celui de Valentin et celui de Geneviève.

Valentin, c'est M. Montlouis, qui a de l'intelligence, de l'ardeur et de l'autorité, mais qui bredouille, faute de se décider à prononcer largement les voyelles.

Le rôle de Geneviève était confié à une débutante, d'origine belge, à ce que je crois, M$^{lle}$ Lina Munte. C'est une grande et longue personne, dont l'aspect chétif et mélancolique convient au personnage. Elle l'a rendu avec beaucoup de justesse, de simplicité et de conviction. C'est un début à remarquer.

Le drame de M. Catulle Mendès ne comporte que peu de mise en scène. On a remarqué cependant le cabinet du docteur, décoré d'une manière artistique, et qui fait oublier les mesquineries traditionnelles de l'Ambigu.

Le spectacle commençait par la reprise de *l'Infortunée Caroline*, une des bonnes pièces qui soient nées de la collaboration de Théodore Barrière et de Lambert Thiboust. Que de gaîté ! Que d'observation ! Que d'esprit ! Il fallait Alphonsine pour faire valoir des mots comme celui-ci lancé par l'infortunée Caroline à la face de son mari, M. Jubinet : « Rassurez-vous, Mon- « sieur, je saurai respecter le nom ridicule que je porte ! » M$^{me}$ Dolly fait ce qu'elle peut et ce n'est pas toujours assez.

## CCCCXXXVI

Gymnase.                                10 mars 1877.

### BÉBÉ

Comédie en trois actes, par MM. Émile de Najac
et Alfred Hennequin.

La pièce qui vient d'être représentée ce soir au Gymnase avec un succès complet, a pour mérite principal d'être absolument gaie et amusante depuis le commencement jusqu'à la fin. Voilà précisément ce qui me gêne. Rien de difficile à raconter comme un éclat de rire. *Bébé* est une pièce à quiproquos, « bourrée de situations », comme on dit en argot de théâtre.

Le public, bien averti de ce qui va se passer, commence à rire avant que le personnage dont le ridicule est en jeu n'ait ouvert la bouche. Une famille rurale, placée à côté de moi, m'a empêché d'entendre un bon tiers du dialogue. Elle signalait chaque entrée et chaque sortie par des exclamations involontaires, suivies de remarques à haute voix, destinées à prouver au voisinage qu'elle comprenait tout. — « Ah! bien, « voilà la petite dame ; on va la prendre pour la femme « du monsieur rouge. — Tiens, c'est l'autre, mainte- « nant ; ah! bien, il arrive trop tard... — Pas bête, la « petite femme de chambre. Comme elle lui a dit son « fait! »

Et ainsi de suite pendant deux heures.

Heureusement, je le répète, *Bébé* est une pièce construite un peu à la manière des pantomimes. Scribe affirmait que c'étaient les meilleures. On les comprend sans même les entendre, et j'ajoute que ce qu'on entendait divertissait fort l'auditoire.

Le point de départ de cette heureuse pochade est une idée de comédie. Bébé, c'est le nom familier que M. et M^me d'Aigreville donnent toujours à leur fils Gaston, quoique cet intéressant moutard ait franchi depuis un an l'époque de sa majorité légale. Le baron d'Aigreville, une espèce d'idiot qui passe la moitié de sa vie à lire chez lui les journaux auxquels il est abonné, et l'autre moitié à lire au cercle les journaux auxquels il n'est pas abonné, ne s'est jamais occupé de l'éducation de son fils. Il s'en est remis à la surveillance de la baronne, dont la tendresse a été si bien récompensée qu'à vingt-deux ans Gaston est un véritable cancre, incapable de passer un examen sérieux à l'École de droit, d'ailleurs coureur de filles, dépensier, un parfait vaurien, aussi peu sensible à l'amour de sa mère qu'à l'indifférence de son père.

Le curieux, c'est que M^me d'Aigreville voit en monsieur son fils le parangon de toutes les qualités et de toutes les vertus ; elle croit même à son innocence virginale. Pour elle, ce gros et solide garçon, à forts biceps et à moustaches noires, est toujours l'enfant chéri à qui maman recommande, lorsqu'il sort, de prendre garde aux voitures.

Le développement de cette situation a été cherché par MM. de Najac et Hennequin dans le domaine de la fantaisie pure. Un cousin breton, nommé M. de Kernanigous, ne veut pas consentir au mariage de sa pupille Mathilde, qu'on ne voit pas dans la pièce, avec Bébé, parce qu'il le trouve trop naïf. D'après ce féroce provincial, qui a fait ses farces autrefois et qui les continue pendant ses voyages trimestriels à Paris, un jeune homme ne saurait être un bon mari qu'à la condition d'avoir passé par différentes écoles, qui répondent à trois phases : les femmes de chambre, les cocottes, les femmes mariées.

Le rideau ne tombe définitivement que lorsque Gas-

ton Bébé a satisfait au programme de son grand cousin. Mais ce que celui-ci ne saura jamais, c'est que le numéro trois de la série était échu à M^me de Kernanigous elle-même.

Pour en arriver là, nous traversons nécessairement la fameuse scène des cabinets qui garnit le milieu de toutes les pièces de M. Hennequin : tous les personnages entrent et sortent tour à tour, se cachent, ressortent, ne se retrouvent plus à leur place; M^lle Aurélie de Villecouteuse, passagèrement et simultanément adorée par Gaston et par son cousin l'agriculteur, est escamotée comme une muscade et se retrouve remplacée par M^me de Kernanigous, qui est prise pour Aurélie par le vieux professeur Pétillon, sur qui je reviendrai tout à l'heure. Finalement, Pétillon retrouve son épouse légitime dans la personne d'Aurélie, et remarque avec allégresse que la découverte de cette aventure lui permet d'économiser les douze cents francs de pension qu'il servait à l'épouse volage et séparée.

Bébé épousera cette Mathilde qu'on a bien fait de ne pas nous montrer, car il aurait fallu la plaindre d'épouser un pareil mari.

Tout cela vit, s'agite, remue, chante, danse ou babille avec tant d'entrain, de rapidité, de bonne humeur et d'esprit, qu'il faut se laisser entraîner par le tourbillon comme dans une soirée de carnaval.

Parmi les mots hasardés, mais vraiment drôles, qui portent le plus sûrement, j'en note deux au passage. Lorsque sonne enfin l'heure des explications et que M. d'Aigreville entreprend de sermonner son fils, le Bébé se défend. — « Mais, papa, lui dit-il, tu as été jeune aussi, et l'on se souvient encore de tes frasques. — En ce temps-là, je n'étais pas encore ton père! » répond solennellement le baron d'Aigreville.

Risqué aussi, mais énorme, le cri de la femme de

chambre Toinette, trahie pour la cocotte Aurélie :
« — Ah ! monsieur Gaston, vous voulez vous séparer de la femme de chambre de votre famille ! »

Mais la vraie trouvaille, c'est le répétiteur Pétillon, qui, tout en faisant piocher ses riches élèves sur les articles du Code qui traitent de l'autorité paternelle, s'intéresse au récit de leurs amours et de leurs dîners dans les cabinets particuliers, s'entremet dans leurs affaires intimes, et prend son parti avec un flegme admirable des illusions des parents, de l'aveuglement des maris trompés et de la prodigieuse ânerie des fils de famille.

Il y a une scène, où le répétiteur et ses élèves, forcés d'expliquer à M. d'Aigreville pourquoi l'on entendait tout à l'heure retentir les touches du piano dans la chambre de Bébé, qui recule les limites du burlesque. Pétillon sauve la situation en expliquant au baron qu'il est l'inventeur du système mnémotechnique pour faire répéter le Code sur des airs connus. C'est absolument inénarrable.

Il faut dire que M. Saint-Germain donne à Pétillon une physionomie à part, et qu'il en fait un type inoubliable. La perruque noire posée de travers sur des cheveux blancs qui dépassent, le mince collier de barbe tranchant sur une apparence de favoris naissants, la figure modelée par les tons rouges de l'homme qui s'expose aux intempéries et les combat par les alcools, la chaussure surtout, ces souliers énormes qui pourraient aller sur l'eau et y porter leur homme, sont des détails créés par la patiente observation d'un comédien de haute valeur.

La pièce est aussi très bien jouée par M. Frédéric Achard, à qui l'on a redemandé une chanson d'étudiant, par MM. Landrol, Francès, le jeune Corbin, que nous avions déjà remarqué dans *la Comtesse Romani;* M$^{mes}$ Dinelli, Worms, Lebon, Giesz et M$^{me}$ Bode, comé-

dienne très agréable et très adroite, qui n'a qu'un petit défaut, c'est d'être trop jeune pour la mère d'un grand garçon de vingt-deux ans. Ceci n'est pas un madrigal, mais une critique à l'adresse du théâtre; le rôle demandait à être tenu par une mère plus marquée et par conséquent plus vraisemblable.

Les noms de MM. Émile de Najac et Alfred Hennequin ont été acclamés. C'est à coup sûr le plus grand et le plus vrai succès de première que nous ayons eu à constater depuis assez longtemps au boulevard Bonne-Nouvelle.

Le Gymnase est-il désenguignonné? Je l'espère et le lui souhaite. Les gens moroses et classificateurs prétendent que la pièce eût été mieux placée au Palais-Royal, et qu'elle sort du genre du Gymnase. Je donne l'objection pour ce qu'elle vaut. J'ai entendu dire, dans les couloirs de ce même théâtre, lorsqu'on y représentait quelque pièce corsée et sombre : « C'est du mélodrame; » lorsqu'on y jouait une comédie posée et développée: « C'est ennuyeux; » lorsqu'on se rapprochait de l'ancien répertoire du théâtre de Madame : « C'est enfantin. »

Ce soir, on est convenu d'une voix unanime que la pièce était charmante et amusante. Il y a gros à parier que le public parisien, qui a tant fêté *le Procès Veauradieux* et *les Dominos roses* au Vaudeville, fera les mêmes destinées au *Bébé* de MM. de Najac et Hennequin.

## CCCCXXXVII

Porte-Saint-Martin.                                11 mars 1877.

### LA MATINÉE GAULOISE

#### LA CORNETTE

Farce de Jehan d'Abundance, rajeunie par M. Jacques Normand

#### LA FARCE DE LA FEMME MUETTE

Scénario de Rabelais, mis en un acte en vers libres
par M. Albert Millaud.

Les matinées caractéristiques de M$^{me}$ Marie Dumas n'auraient mis en lumière que les deux excellentes farces rimées par M. Jacques Normand et par M. Albert Millaud, que cela suffirait à leur compter comme un titre efficace à la gratitude des lettrés.

La matinée dite « gauloise » commençait par une conférence très spirituelle et très instructive de M. Edouard Fournier, un des écrivains de notre temps qui savent le mieux notre littérature française.

C'est d'ailleurs M. Édouard Fournier qui a fait connaître au public la délicieuse farce de *la Cornette*, écrite en 1544 par maître Jehan d'Abundance, basochien et notaire royal de la ville de Pont-Saint-Esprit. Avant que M. Edouard Fournier ne l'eût insérée dans son précieux recueil du *Théâtre français avant la Renaissance*, la farce de *la Cornette*, tirée d'un manuscrit de la bibliothèque La Vallière, n'avait été imprimée qu'à vingt-quatre exemplaires en deux éditions : la première, édition Montavan, 1829, à vingt exemplaires ; la seconde, édition Peyre de La Grave, à quatre exemplaires seulement, plus une copie autographiée dans la bibliothèque de M. le baron Taylor.

*La Cornette* méritait cependant d'être mieux con-

nue; de l'avis des connaisseurs, c'est, de toutes les farces du moyen âge, celle qui, après *Pathelin*, se rapproche le plus de la comédie. Un jeune poète, qui est en même temps un érudit, M. Jacques Normand, s'était chargé d'en rajeunir le style, non pour le corriger, mais uniquement pour le rendre plus intelligible au public. Il a exécuté ce rentoilage littéraire d'une main discrète et habile. L'excellent M. Saint-Germain, M$^{lle}$ Bianca, de la Comédie-Française, et M$^{lle}$ Lamarre, du Vaudeville, ont interprété avec beaucoup de finesse et de verve ce curieux spécimen des productions dramatiques qui réjouissaient la cour et la ville sous le règne de François I$^{er}$.

Sur une simple indication de Rabelais, M. Albert Millaud s'est amusé à écrire, avec la facilité spirituelle et piquante qui caractérise sa manière, une saynète de haut goût intitulée *la Femme muette*. Toucquedillon serait le plus heureux des maris si sa femme Gysette n'était privée de la parole; il consulte le docteur Naz de Cabres, qui procède à une opération aussi burlesque qu'horrifique sur la personne de Gysette. A peine guérie, celle-ci se met à parler, non pas à parler, mais à babiller comme un geai, à jacasser comme une pie. Le malheureux Toucquedillon estime qu'il a commis une sottise en faisant opérer sa femme, et que ce que Dieu fait est bien fait. Ne pouvant retirer la parole à celle qui en abuse, il imagine de se faire rendre sourd par un prétendu apothicaire nommé Ulrich, qui n'est autre que l'amoureux de M$^{me}$ Toucquedillon. Ulrich et Gysette s'abandonnent à de tendres aveux en présence du mari, qui se félicite de ne plus entendre un traître mot de ce que l'on dit devant lui. Finalement, Ulrich enlève Gysette, et Toucquedillon, débarrassé de sa surdité accidentelle, reconnaît que le meilleur service qu'une femme puisse rendre à son mari, c'est de se faire enlever.

Le succès de ce pastiche au large rire a été des plus vifs. C'est M. Coquelin cadet qui jouait Toucquedillon avec une sérénité joviale qui dériderait les fronts les plus moroses; M^{lle} Marie Dumas, très éveillée et très franche dans le rôle de Gysette, M. Barral et M. Wailly, très amusants sous les traits du fantoche Naz de Cabres et de l'amoureux Ulrich, complétaient une interprétation des plus remarquables.

Excellente matinée qui sera certainement redemandée par les curieux de notre vieil art national.

---

## CCCCXXXVIII

Théatre Taittout. 13 mars 1877.

### Reprise des PETITES DAMES DU TEMPLE

Pièce populaire en cinq actes, par M. Alexis Bouvier.

*Les Petites dames du Temple* furent jouées d'origine, il y a un ou deux ans, au Théâtre Déjazet, quelque temps avant qu'il ne fermât ses portes. D'où je conclus qu'elles ne séduisirent pas précisément le public, naturellement peu délicat, auquel on les dédiait.

Je ne me sens pas capable de raconter la pièce soi-disant populaire de M. Alexis Bouvier. Si les pincettes écrivaient, j'en tenterais l'aventure. Au fond, ce n'est qu'une farce sans nouveauté, les aventures d'une commerçante du marché du Temple, d'une modiste au *décrochez-moi ça* qui, trompée par son mari, court après l'infidèle, le poursuit de Paris à Champigny, de Champigny à Créteil, et finit, de friture en friture, par reconquérir son cœur.

Mais il faut, ou plutôt non, il ne faut pas entendre

le langage de ce monde de filles de boutique, de canotières et de ramasseurs de bouts de cigares, traversant des guinguettes empuanties par l'odeur des asticots et du poisson pourri.

La gaîté, la jeunesse, les amours faciles, tout cela tourne au dégoût dans cette atmosphère écœurante : c'est du Paul de Kock encanaillé, pour ne pas dire crapuleux.

M<sup>mes</sup> Toudouze, Betty, B. Querette et B. Béranger, qui ne sont pas marquées au B, font supporter leurs rôles, mais M. Mondet exagère encore la physionomie du sien. Voilà un héros trouvé pour M. Zola, s'il lui prend jamais fantaisie d'écrire un vaudeville dans le style de *l'Assommoir*.

Mais qu'est-ce que le peuple a donc fait au Théâtre Taitbout pour qu'il appelle cela une pièce populaire ?

## CCCCXXXIX

THÉATRE CLUNY. 17 mars 1877.

### LES TRAGÉDIES DE PARIS

Drame en cinq actes et dix tableaux, par MM. Xavier de Montépin
et Saint-Agnan Choler.

Le souvenir émouvant des *Tragédies de Paris*, publiées en feuilleton dans le *Figaro*, est encore trop récent pour que je ne me trouve pas naturellement dispensé de raconter les aventures du jeune San Remo avec la sensible Germaine de Grandlieu, non plus que la fin terrible de Robert Saunier, plus connu sous le nom de baron de Croix-Dieu.

M. Xavier de Montépin possède à un très haut degré

l'art de faire mouvoir dans un vaste cadre des figures intéressantes et variées, plus ou moins vraisemblables, mais incontestablement vivantes et passionnées.

L'exposition de ces vastes romans d'aventure sous les feux de la rampe dérange quelque peu les artifices du romancier. Il arrive à Montépin ce qui est arrivé à ses devanciers les plus célèbres, à Eugène Suë entre autres ; c'est que leurs combinaisons les mieux étudiées pour le cadre du feuilleton ne se trouvent plus suffisamment équilibrées pour les réalités exigeantes du théâtre.

Ainsi, le personnage si touchant de Germaine de Grandlieu ne prend pas sa valeur intrinsèque dans le drame des *Tragédies de Paris*, tandis qu'on s'attache franchement aux amours d'Octave Gavard avec Dinah Bluet. La scène qui fait le plus d'effet est incontestablement la lutte nocturne d'Octave Gavart avec des assassins sur les bords de la Marne. Sous le coup des affaires Billoir et Moyaux, le public est tout disposé à subir violemment les impressions sinistres. Les coquins Sarriol, Grisolles, Macquart et Loupiat sont mieux compris des spectateurs naïfs que les beaux sentiments du grand monde, un peu factice, dans lequel vivent Germaine, M. de Grandlieu et le marquis de San-Remo.

Le drame de MM. de Montépin et Saint-Agnan-Choler est joué d'une façon médiocre ; je ne puis citer que M. Mangin dans les divers travestissements du rôle de Jobin, le vengeur d'Henriette d'Auberive, et M. Thefer, qui serait très bien dans Octave Gavard s'il modérait sa diction un peu brouillonne.

Les autres pensionnaires de M. Paul Clèves auraient tout à apprendre pour savoir quelque chose.

Troisième Théâtre-Français.  Même soirée.

## MADEMOISELLE GUÉRIN

Pièce en quatre actes, par M. Daverny.

Le drame nouveau représenté ce soir au Troisième Théâtre-Français rappelle de très près la donnée de *Miss Multon,* amour maternel à part.

Il s'agit d'une institutrice entrée sous le nom de Mlle Guérin chez une Mme de Brainville ; elle ne tarde pas à reconnaître dans M. de Brainville son mari à elle, Hélène Guérin, qui l'avait abandonnée et qui a changé de nom. La scène de la reconnaissance, très bien jouée par Mme Wilson, a produit beaucoup d'effet. Après avoir quelque temps lutté entre ses deux femmes légitimes, Robert de Blainville, le bigame, se tire d'affaire par un suicide. Hélène pourra épouser un second mari moins volage et dont elle est tendrement aimée.

Cette pièce, raisonnablement écrite, a été écoutée avec intérêt. MM. Sylvain et Raynald y ont été fort applaudis.

---

## CCCCXL

Comédie-Française.  20 mars 1877.

### Reprise du JOUEUR

Comédie en cinq actes en vers, de Regnard.

Regnard avait quarante ans lorsque la Comédie-Française représenta, le mercredi 19 décembre 1696,

*le Joueur*, la meilleure de ses pièces et l'un des plus rares chefs-d'œuvre de notre comédie classique.

On a prétendu, sur la foi d'une anecdote suspecte, que Regnard aurait dérobé le sujet du *Joueur* à Dufresny. Il faudrait de bonnes preuves, qui manquent, pour me déterminer à croire que l'auteur des *Folies amoureuses*, du *Distrait* et du *Légataire* ait volé quelque chose à quelqu'un; mais à qui aurait-il pris sa verve endiablée, sa force d'expression comique et ce style merveilleux qui font de Regnard le plus grand des artistes qui aient fondu, émaillé et ciselé le vers français au xvii$^e$ siècle?

Le *Joueur* m'est toujours apparu, non comme la première, mais comme la plus parfaite de nos comédies classiques. La peinture de ce vice et de ce type éternel, le jeu et le joueur, était digne de tenter le pinceau de Molière. Mais je me demande si le grand et rude Poquelin l'aurait décrite avec ce relief surprenant, avec cette liberté qui obtient de la langue française des couleurs et des scintillements nouveaux sans jamais en altérer la pureté, sans en contraindre la grâce prime-sautière? Pour caractériser la manière et la différence des deux grands poètes comiques, on pourrait dire que Molière tient plus de Plaute et que Regnard est plus proche parent de Térence. Mais il y a quelque chose de plus encore chez Regnard.

Relisez la célèbre tirade du marquis :

Eh! bien, marquis, tu vois, tout rit à ton mérite.

Et vous sentirez comme moi que Regnard joignait à l'élégance latine quelque chose du sourire divin de la Muse grecque, tel qu'Aristophane l'a fixé dans les chœurs de son œuvre immortelle et Anacréon dans ses odes. Le comique de cette versification exquise éclate comme un large sourire sur des dents blanches et ne grimace jamais.

C'est pourquoi, tout en louant, comme je le vais faire, la Comédie-Française des soins qu'elle a mis à la brillante reprise du *Joueur*, je regrette qu'elle ait porté quelque atteinte, pour légère qu'elle soit, à cette merveilleuse œuvre d'art, tantôt par des variantes inconsidérées, tantôt par des suppressions qui n'ont pas pour elles l'excuse banale de s'attaquer à des longueurs, puisqu'elles ne portent en tout que sur une vingtaine de vers, si j'ai bien compté.

Pourquoi supprimer, par exemple, dans le couplet de Nérine, à la première scène du quatrième acte, ces jolis vers si nécessaires au portrait du joueur :

> Quel charme qu'un époux qui, flattant sa manie,
> Fait vingt mauvais marchés tous les jours de sa vie,
> Prend pour argent comptant, d'un sourire fripon,
> Des singes, des pavés, un chantier, du charbon ;
> Qu'on voit à chaque instant prêt à faire querelle
> Aux bijoux de sa femme ou bien à sa vaisselle,
> Qui va, revient, retourne, et s'use à voyager
> Chez l'usurier, bien plus qu'à donner à manger...

Etc., etc. J'ajoute que ces vers tiennent directement à l'action, car ils font entrevoir à Angélique les maux réservés à la femme d'un joueur, et doivent peser sur la détermination de cette jolie femme lorsque enfin elle abandonne Valère à son malheureux sort.

Je n'insisterai pas sur les changements de mots ; ils reproduisent peut-être des variantes que je ne trouve pas dans l'édition Didot, mais qui n'en sont pas meilleures. Par exemple, au lieu de cette exclamation énergique adressée par Valère à Hector : « *J'incague* ta fureur », on a dit ce soir : « *Je brave* ta fureur. » Ce n'est pas cependant sans dessein qu'un artiste comme Regnard place dans la bouche du joueur, fils de bonne maison, une expression grossière. Au point de vue de la comédie, c'est un trait de caractère ;

comme style, c'est ce que les peintres appellent « une touche ». Il fallait la respecter comme on respecte les crudités bien autrement colorées du style de Molière. Il ne faudrait pas non plus que la comtesse persistât à dire :

> Je veux un bon contrat sur *un* bon parchemin.

au lieu de « sur *de* bon parchemin », qui est la véritable leçon ; ici le changement d'un monosyllabe inflige à Regnard une expression impropre, presque une faute de français.

C'est assez de ces observations minutieuses, qui prouvent seulement l'intérêt que je porte à la parfaite exécution de nos chefs-d'œuvre classiques ; et je me hâte de dire que l'exécution du *Joueur*, tel qu'on nous l'a rendu ce soir, approche de la perfection.

La pièce n'avait pas été jouée, à ce qu'il me semble, depuis la retraite de Leroux.

C'est M. Delaunay qui reprend le rôle de Valère, et qui ne fait regretter ni son prédécesseur immédiat ni personne. Pourquoi marchanderais-je mon admiration ? M. Delaunay, à mon sens, a donné ce soir plus qu'il n'en avait jamais livré à ce public qui ne se lasse pas de l'applaudir. Il a conçu et il rend le rôle de Valère en grand comédien, qui ne craint plus de rivaux. Son mérite supérieur est de comprendre le personnage tel qu'il est, sans préoccupation personnelle, avec l'oubli complet des prétentions et des mièvreries de l'acteur habitué à exprimer les transports et les ivresses de l'amour heureux. Sombre, le teint fatigué par les veilles, mal peigné, habillé de travers, Delaunay reste le gentilhomme de bonne race entamé par le vice et l'inconduite ; mais ce n'est ni un jeune premier ni un bellâtre. Il retrouve, il est vrai, le charme pénétrant de sa voix passionnée pour traduire l'amour intermittent, mais passagèrement sincère, de

Valère pour Angélique ; mais lorsque le démon du jeu reprend ses avantages sur l'amour, sur les serments, sur l'honneur, M. Delaunay s'abandonne à des fureurs absolument vraies, qui nous révèlent le fond de tragédie caché sous les fleurs dont Regnard a paré son œuvre, en apparence si riante. La grande comédie, la haute comédie, menacées sur la scène française elle-même par les procédés des théâtres de genre, est retrouvée, et c'est à l'incomparable talent de M. Delaunay que revient l'honneur de cette résurrection.

A côté de lui, le caractère si prodigieusement comique d'Hector, le valet de carreau, ressort par l'effet d'un contraste naturel que M. Coquelin accuse avec l'art le plus fin et le plus consommé.

Il faut voir la fameuse scène, la scène classique de la lecture de Sénèque ; au milieu du théâtre, Valère, étendu dans un fauteuil, le chapeau rabattu sur les yeux, et grommelant contre le sort funeste qui lui a ravi sa dernière pistole, tandis que Coquelin, assis sur un tabouret, épèle les consolations que Sénèque prodigue aux décavés en leur enseignant le mépris des richesses ! Celui qui n'a pas entendu cela débité par M. Coquelin est bien heureux, car il lui reste à goûter un des plus vifs plaisirs que puisse donner l'art du théâtre aux gens capables de les ressentir.

Si ce n'est une erreur, c'est du moins une tentative hasardée que d'avoir confié le rôle du marquis à M. Boucher, qui y manque non de talent mais de comique. Il y fallait un autre Coquelin, car ce marquis est un valet déguisé et non un muguet à faire plaisir aux dames ; c'est un Lépine, un Pasquin, non pas un Acaste ni un Clitandre.

M$^{me}$ Jouassain joue à miracle le rôle de la comtesse sur le retour ; M$^{lle}$ Lloyd a fait remarquer de grands progrès de diction dans le rôle noble et presque touchant de la belle Angélique. Très bien aussi M$^{me}$ Pau-

line Granger, qu'on voit trop rarement, et qui rend avec une simplicité de bon goût la physionomie de l'usurière M^me La Ressource.

Citons encore MM. Maubant, Coquelin cadet, Prudhon, Joliet, M^me Thénard et M^lle Jeanne Samary, qui tient avec une autorité au-dessus de son âge le rôle de la soubrette Nérine : et nous aurons donné une idée de l'effet produit par cette magnifique reprise, digne en tous points des meilleures traditions de la maison de Molière.

## CCCCXLI

Chateau-d'Eau.         22 mars 1877.

### Reprise de l'ADULTÈRE

Drame en six actes, par MM. Édouard Brisebarre
et Eugène Nus.

En venant du boulevard Saint-Martin à la rue de Malte, le drame de MM. Brisebarre et Nus a changé de titre. Lorsqu'il fut représenté pour la première fois à l'Ambigu, le 28 juillet 1854, il s'appelait tout bonnement *Suzanne*.

Ce simple nom propre n'a pas été jugé suffisamment attractif pour le public du Château-d'Eau ; et *Suzanne* est devenue *l'Adultère*, drame en cinq actes, précédé de *les Deux Anges du foyer*, prologue.

Voilà qui est ronflant.

A consulter la date de la première représentation, 28 juillet, époque de canicule, on voit que *Suzanne* fut considérée en son temps comme une pièce d'été, opinion littérairement sévère, mais justifiée par les

propriétés rafraîchissantes de ce drame lacrymatoire.

Suzanne est la femme d'un commerçant du Havre, qui, après l'avoir abandonné pour suivre un amant, finit par reconquérir, grâce à son repentir sincère, l'estime générale, la tendresse de ses filles et le pardon de son mari.

Sur cette donnée qui, dès 1854, ne brillait pas par la fraîcheur, MM. Brisebarre et Nus ont construit une pièce intéressante : le secret de cet intérêt, c'est qu'ils font passer sous les yeux de la femme adultère, comme autant de tableaux vivants, toutes les conséquences de sa faute; la ruine de l'honnête homme qu'elle a trompé, les obstacles que rencontre l'établissement des deux jeunes filles devenues grandes; enfin, pour rendre la leçon plus frappante, ils ont imaginé d'exposer la plus jeune des deux filles aux tentatives d'un séducteur qui n'est autre que l'ancien et lâche amant de leur mère.

Tout cela présenté naïvement, mais sincèrement, touche le cœur des spectateurs sensibles, notamment celui d'une petite fille de huit ans, qui s'est presque trouvée mal lorsque M. Imbert a enfin vengé son honneur d'époux et de père en cassant la tête du séducteur d'un coup de pistolet.

Le drame de MM. Brisebarre et Nus est très convenablement joué par M. Pougaud, fort digne et fort pathétique dans le rôle du mari, créé par M. Chilly, et par Mme Lemierre, qui représente avec beaucoup de conviction, de chaleur et de vibrrrrrations le personnage de la femme coupable établi par Mme Marie Laurent. MM. Arondel, Deletraz, Mlles Louise Magnier et Marie Lacroix ont eu leur part de succès dans cette reprise.

## CCCCXLII

Porte-Saint-Martin. 31 mars 1877.

### LES EXILÉS

Drame en cinq actes et neuf tableaux, par M. Eugène Nus,
d'après le roman du prince Lubomirski.

C'est du Nord aujourd'hui que nous vient la littérature. Après *les Danicheff*, *l'Hetman*, après *l'Hetman*, *les Exilés*, trois sujets russes ou slaves en moins de deux ans. Voilà un curieux symptôme de notre cosmopolitisme d'assez fraîche date. Ce n'est pas que nos théâtres aient attendu jusqu'à l'année 1875 pour emprunter à la Russie quelques traits d'histoire générale ou particulière. Dieu merci! nous ne manquons pas de tragédies sur Pierre le Grand, sur Catherine II, sur le faux Démétrius, etc.; le répertoire de l'Opéra-Comique possède le *Lestocq* d'Auber et *l'Étoile du Nord* de Meyerbeer; les théâtres de drame ou de genre ont eu *l'Espionne russe*, *Yelva ou l'Orpheline russe*, etc.

Mais, est-il besoin de le faire remarquer, ces tragédies, ces opéras, ces drames, ces vaudevilles, n'empruntaient à la Russie que des noms propres et des costumes. Nous ne sommes entrés dans l'intimité de la Russie moderne qu'avec *les Danicheff*, et, pour la première fois, le spectateur parisien a paru prendre plaisir à la peinture de mœurs étrangères, qui fournissaient non pas l'accessoire et le complément, mais le fond même du drame et le nœud de l'action. Grâce au succès des *Danicheff*, la glace était rompue entre la Russie et le public parisien. Dès lors, on pouvait prévoir que les romans du prince Joseph Lubomirski ne

tarderaient pas à s'évader de la vitrine des libraires pour sauter par-dessus la rampe des théâtres.

Ces romans forment une série intitulée : *Fonctionnaires et Boyards*. Ils sont destinés à peindre la lutte de la bureaucratie impériale, généralement composée d'affranchis ou de fils d'affranchis, contre l'ancienne noblesse, fière de ses privilèges et de ses richesses. Je ne conteste pas que le titre ne fût juste; mais, convenons-en, on n'en pouvait choisir un pire : *Fonctionnaires et Boyards!* Ne croirait-on pas qu'on va lire un article de la *Revue des Deux Mondes* ? C'était comme si la librairie Didier avait écrit en tête des volumes : « Le lecteur n'entre pas ici ! »

Et cependant, le roman du prince Joseph Lubomirski, — je ne parle que de *Tatiana*, le premier de la série, — est un des récits les plus émouvants, les plus empoignants qu'on puisse lire. Dès la première ligne, on entre dans un pays nouveau, on frissonne sous le vent du pôle, on se sent oppressé par la lourde atmosphère du despotisme subalterne auquel aboutit nécessairement le despotisme d'en haut, même lorsque le despote est un homme loyal, sincère et généreux.

La Tatiana du prince Lubomirski, fille du sénateur Verenine, mariée au jeune comte Wladimir Lanine, a repoussé naguère les hommages de M. Schelm, chef pour les affaires politiques de la chancellerie du ministère de l'intérieur. Ce Schelm (son nom signifie coquin en allemand) est un être malfaisant, répugnant, horrible au moral comme au physique. Le refus dédaigneux qu'il a reçu de la comtesse Tatiana a fait naître dans son âme une horrible soif de vengeance. Cette soif, il l'étanchera en perdant le comte Wladimir Lanine. Dans ce but, Schelm invente une conspiration contre la sûreté de l'État, et s'arrange de manière à y impliquer le comte Wladimir. L'exil en Sibérie est prononcé contre les conspirateurs; la

comtesse Tatiana obtient la grâce de suivre son mari. Mais l'éloignement et la misère ne les mettent pas à l'abri des persécutions. Schelm ira jusqu'au bout; à force d'insultes, il parvient à faire de Wladimir Lanine un rebelle. Heureusement l'empereur Nicolas, averti à temps des crimes qui se commettent en son nom, a envoyé la grâce, qui parvient au moment où Wladimir allait être fusillé; et l'infâme Schelm est noyé dans les eaux du fleuve Angara, par l'homme même qui avait été l'instrument de ses machinations contre Wladimir.

Un des charmes irrésistibles de *Tatiana* c'est le côté descriptif. Les plaines glacées de la Sibérie, les solitudes grandioses du lac Baïkal, les conjurations mystérieuses des déportés dans les bois de sapins et dans les grottes sacrées avec les tribus sauvages des Tongouses, chasseurs de zibelines, assurent à la curiosité du lecteur européen des sensations absolument neuves. Mais l'élément pittoresque se communique difficilement à la traduction scénique des œuvres d'imagination. Il ne fallait donc compter que sur les combinaisons dramatiques elles-mêmes, pour entraîner une pièce sur la donnée générale de *Tatiana*.

M. Victorien Sardou a indiqué la solution du problème avec beaucoup d'habileté. Le *scenario* qu'il a tracé, mais dont l'exécution appartient à M. Eugène Nus, se renferme dans le plan général du roman, et cependant il ne le copie pas d'une manière servile. Homme de théâtre avant tout, M. Victorien Sardou a pensé que le couple unique de Wladimir et de Tatiana, occupant à lui seul les longues péripéties d'un drame en cinq actes, l'exposerait à la monotonie. Comment tourner cet écueil? M. Sardou a dédoublé le personnage de Tatiana en donnant au comte Wladimir une sœur nommée Nadèje; c'est de Nadèje que Schelm est amoureux, en concurrence avec un Français nommé

Max de Lussière; ainsi, l'exil en Sibérie enveloppe quatre personnages et multiplie dans la même proportion les sources d'intérêt.

. Au premier acte, on assiste aux préparatifs de la trame infernale où doivent se prendre Wladimir et Max.

Le premier tableau se passe dans le cabinet de Schelm, au cœur même de la police impériale; le second sur les bords de la Neva, devant la maison borgne où se réunissent les conspirateurs.

Au troisième tableau, une fête dans le palais du grand-duc. Schelm, en suscitant par une lettre anonyme la jalousie du comte Wladimir, l'amène à se précipiter tête baissée dans la maison fatale; à peine y est-il entré, en compagnie de son fidèle ami Max de Lussière, que la police impériale apparaît, le revolver au poing. Wladimir et Max sont arrêtés et garrottés pêle-mêle avec les conspirateurs, et dirigés, séance tenante, vers la Sibérie, en vertu d'ordres supérieurs. (Quatrième tableau.)

Le troisième acte (cinquième tableau) nous montre l'intérieur d'une cabane dans un village sibérien, près d'Irkoutsk. C'est là que Wladimir et Tatiana, que Nadèje et Max, toujours fiancés, subissent leur terrible exil, qui ne tarde pas à être aggravé par l'arrivée de Schelm, nommé reviseur, c'est-à-dire inspecteur général du gouvernement d'Irkoutsk. Insulté, poussé à bout par Schelm qui cherche à transformer le transporté en rebelle, le comte Wladimir saisit le misérable à la gorge. Max le lui arrache, car un acte de violence irréparable compromettrait le projet d'évasion concerté par les déportés. Vingt lieues à peine les séparent de la frontière tartare; qu'ils traversent seulement l'Angara, à l'aide des barques tongouses, et ils sont sauvés. Schelm, échappé à la fureur du comte, empêche ses soldats de tirer sur les fugitifs. Ce qu'il veut, c'est les saisir vivants.

Le sixième tableau nous transporte dans la forêt, au carrefour de la Haute-Pierre. C'est là que, parmi les broussailles et sous un ciel de neige, se rassemblent les révoltés; Tatiana et Nadèje les cherchent au hasard pour les prévenir que Schelm, informé du complot, a fait demander des troupes de renfort à Irkoutsk. Précisément, Schelm et son escorte ont suivi les femmes avec la certitude qu'elles les conduisaient sur la trace du gibier humain qu'ils veulent atteindre.

Tatiana, épuisée par les souffrances et par le froid, se sent saisie de ce terrible sommeil dont on ne revient pas une fois qu'on s'y laisse aller sous les latitudes glacées. Schelm pourrait la sauver; les fourrures de son traîneau la réchaufferaient; un cordial la ranimerait. Schelm donnera tout, les fourrures et le cordial, mais à une condition, c'est que Nadèje sera sa femme. Prise dans ce terrible dilemme, se sacrifier elle-même ou laisser périr sa belle-sœur, son amie, Nadèje finit par céder après une horrible lutte. Elle épousera ce tigre à face humaine, ce hideux scélérat qui s'impose à tous par la terreur.

On célèbre le mariage au quatrième acte (septième tableau). Mais lorsque Schelm prétend user des droits que le sacrement lui confère, Nadèje se redresse fière et résolue. Elle se saisit d'un couteau et menace de s'en frapper si le monstre approche d'elle: Schelm la désarme par la ruse, il l'enveloppe de ses bras frémissants, lorsque tout à coup la maison est envahie par les révoltés vainqueurs, que commande Max de Lussière.

Toujours chevaleresque, le Français ne veut pas souiller sa victoire par un assassinat. On se contente donc de bâillonner et de garrotter solidement M. le baron Schelm, qui reste étendu comme aplati sur le sol. Les révoltés poursuivent leur route vers le fleuve sauveur, vers l'Angara.

A ce moment survient le colonel Palkin, dont je n'ai pas encore parlé. Palkin, cousin de Wladimir qu'il déteste, est l'aide de camp du général commandant la gendarmerie de l'empire.

Il y a lutte et rivalité entre la police des gendarmes et celle du ministère de l'intérieur; néanmoins, le colonel Palkin s'est associé aux plans ténébreux de Schelm, dans le but unique de faire disparaître Wladimir. Schelm, ayant manqué aux conditions du pacte, en s'alliant aux Lanine par son mariage avec Nadèje, le colonel Palkin met tout bonnement le feu à la maison, qui est en bois, et l'on voit Schelm se débattre comme un damné, à travers les flammes d'un incendie très effrayant et très vrai, quoique très insuffisamment motivé.

Le huitième tableau nous montre un admirable paysage. L'Angara sort du lac Baïkal, entre une gorge étroite de montagnes, au milieu de laquelle se trouve la cabane du passeur, bâtie sur pilotis. C'est là que les fugitifs, y compris Tatiana et Nadèje, descendent dans une grande barque amenée et vendue à prix d'or par les Tongouses. Lorsqu'elle est pleine, Max la lance d'un violent effort dans le rapide courant du fleuve, et l'embarcation s'éloigne, malgré les cris désespérés de Nadèje. Max a voulu rester seul pour retarder le passage des tirailleurs russes, lancés à la poursuite des fugitifs. Qu'il gagne un quart d'heure seulement, au prix de sa vie, et la barque atterrira hors du territoire de l'empire. Seul? Non. Un second combattant s'est dérobé aux yeux de Max pour le seconder dans sa résistance héroïque; c'est Carcassin, son domestique, ancien caporal de chasseurs à pied, et dévoué jusqu'à la mort à son maître.

A eux deux, Max et Carcassin, chargeant à l'aise leurs carabines, prolongent le combat contre les Russes, qui font pleuvoir une grêle de balles sur la

6.

cabane. Le colonel Palkin, furieux de cette résistance, parvient jusqu'à la redoute improvisée, mais il est mortellement blessé par les siens, au moment où il allait poignarder Max; Carcassin s'empare de sa ceinture chargée d'or. Hélas! les munitions sont épuisées; les Russes envahissent la cabane et font les deux Français prisonniers. Qu'importe? la barque est hors d'atteinte. Comment les fugitifs sont-ils repris? Ceci m'échappe.

Le fait est qu'au neuvième et dernier tableau, Schelm, sauvé de l'incendie, mais mourant, veut employer sa dernière heure de vie à satisfaire sa vengeance. Le peloton d'exécution est là; on colle les prisonniers contre le mur :

— Apprêtez armes! crie Schelm.

— Présentez armes! répond une autre voix, celle d'un adjudant qui précède le grand-duc Pierre, lieutenant de l'empereur.

Le grand-duc fait grâce à Wladimir et à Max, dont l'innocence est reconnue par une lettre que Carcassin a trouvée dans la ceinture du colonel Palkin. Schelm échappe par le poison à la juste punition de son crime envers le souverain dont il a trahi la confiance.

Le grand-duc reconnaît dans Carcassin le soldat qui le blessa d'un coup de baïonnette à la bataille de Balaclava.

— Nous recommencerons peut-être quelque jour! dit en riant le grand-duc.

— Jamais! répond Max. Nous sommes trop bien faits pour nous entendre.

Et c'est ainsi que le théâtre de la Porte-Saint-Martin continue le protocole de l'alliance russe, préparé il y a deux ans par l'Odéon, sous le contre-seing de M. Pierre Newsky.

Tel est le drame mouvementé, étrange, mais pro-

fondément intéressant, que M. Eugène Nus, « conseillé » par M. Sardou, a tiré du roman de *Tatiana*.

Le public de la première représentation ne s'est pas montré très accueillant pour lui. La scène entre Schelm et Nadèje, dans la forêt, la férocité du colonel Palkin, mettant le feu à la maison de bois où son ancien complice doit griller à grand feu comme un cochon de lait, ont été accueillies par des murmures et des ricanements. La scène de la forêt n'aurait cependant besoin que d'être abrégée, moins par des coupures qu'au moyen d'une certaine accélération dans le jeu de M. Taillade. Quant au colonel Palkin, ceux qui n'avaient pas lu le roman ne comprenaient pas très bien le personnage.

Tel est l'effet des coupures : on croit abréger, on obscurcit. Ce qu'il faudrait couper de toute nécessité, ce sont des entr'actes d'une durée sempiternelle, qui ont contribué à indisposer un public d'ailleurs fort nerveux, et assez puéril pour s'égayer de quelques capsules ratées sur la cheminée d'un fusil à piston.

Je sais bien que les neuf décors des *Exilés*, supérieurement peints et très curieusement pittoresques, exigent de longs travaux de plantation. Mais encore faut-il convenir que, ce soir, la partie matérielle était insuffisamment réglée. Ajoutez à cela la fatigue des acteurs, surmenés par un travail écrasant. La répétition du mercredi finie à cinq heures du matin, celle du jeudi à deux heures, les avaient laissés presque sans force et sans voix; et cette espèce de prostration physique se compliquait du trouble apporté dans leur mémoire par une multitude de coupures et de raccords pratiqués jusqu'à la dernière heure à travers ce drame de douze tableaux successivement réduits à neuf. On comprend ainsi que la première représentation des *Exilés* n'ait pas produit l'effet d'une pièce sue et dé-

finitivement amenée « au point », comme on dit en jargon de théâtre.

Somme toute, il ne lui manque que l'assiette définitive et plus de rapidité dans l'exécution matérielle pour produire un grand effet sur le gros public, plus sensible que la société choisie des premières représentations aux émotions suscitées par les malheurs de l'innocence.

*Les Exilés* sont montés d'une façon splendide ; et l'on se prend à regretter qu'un superbe décor comme celui du carrefour Sherbatoff et du quai de la Neva ait été peint pour encadrer une scène presque muette, qui dure à peine quatre minutes, montre en main.

Sur MM. Dumaine, Paul Deshayes et Taillade pèse le poids de ces trois grands rôles, Max de Lussière, Wladimir Lanine et Schelm. Les deux premiers s'y comportent, comme toujours, en véritables athlètes. Athlètes, c'est le mot, puisque M. Dumaine enlève M. Paul Deshayes à bras tendu pour l'empêcher d'égorger Schelm. Excusez du peu ! M. Taillade, excellent dans les premiers tableaux, lorsque l'habit noir et la cravate blanche du chef de service lui imposent le décorum et la réserve, retombe ensuite dans des fureurs qui ne se distinguent peut-être pas assez de celles qu'on lui donne mission d'interpréter toute l'année.

M. Lacressonnière donne une fière tournure au colonel Palkin, qui n'a, d'ailleurs, à son actif, ni un mot qui porte, ni une situation compréhensible.

M. Alexandre a du naturel et de la gaîté dans le rôle de Carcassin, l'ancien caporal de chasseurs à pied.

M$^{lle}$ Angèle Moreau tient avec grâce le rôle effacé de Tatiana. M$^{lle}$ Dica-Petit, bien souffrante ce soir, a trouvé dans le personnage sympathique de Nadèje un de ses meilleurs rôles. Elle joue très dramatique-

ment les deux scènes de lutte contre Schelm aux sixième et septième tableaux. Elle est rappelée et acclamée : ce n'est que justice.

Les petits rôles sont tenus fort correctement, et M. Faille représente convenablement, avec une bonhomie peut-être trop accusée, le noble rôle du grand duc, précurseur du souverain sage et généreux qui achève de détruire dans son vaste empire les cruels abus des temps passés.

---

## CCCCXLIII

Comédie-Française.   3 avril 1877.

### Reprise d'AMPHITRYON

Comédie en trois actes avec un prologue en vers libres, de Molière.

L'*Amphitryon* de Molière est une œuvre charmante qui n'a jamais pu sortir du répertoire non plus qu'y rester.

S'éloigne-t-elle de nos mémoires, on voudrait la revoir. La revoit-on, on s'aperçoit que, régal des délicats qui ont fini de rougir, elle s'ajuste mal au cadre que Molière se traçait à soi-même lorsqu'il entreprenait, disait-il, « de faire rire les honnêtes gens ». Molière, en récrivant, moins d'après l'original de Plaute que d'après *les Sosies* de Rotrou, ce vieux conte mythologique, n'a pas cherché à en voiler la nudité, et ne s'est préoccupé que de le parer des grâces d'un style qui ferait envie à La Fontaine.

La diction, tel est le mérite supérieur, mais unique, de l'*Amphitryon* de Molière ; c'est presque la seule

chose qui lui appartienne en propre, car les meilleurs traits ajoutés par Rotrou à l'admirable comédie de Plaute ont passé tout entiers dans la version de Molière.

Viollet-le-Duc prit plaisir à relever, il y a près d'un demi-siècle, les passages des *Sosies* de Rotrou que Molière « a plus qu'imités ». Mais l'avantage du goût dans l'expression et le bonheur du style éclatent dans les emprunts de Molière.

> Point, point d'Amphitryon où l'on ne dîne point.

Ceci est un vers de Rotrou qui, chez Molière, se transforme en proverbe définitivement frappé pour la postérité :

> Le véritable Amphitryon
> Est l'Amphitryon où l'on dîne.

*Les Sosies* de Rotrou avaient été représentés en 1636 ; l'*Amphitryon* de Molière parut pour la première fois sur le théâtre du Palais-Royal le 13 janvier 1668, et fit tout d'abord des recettes de quinze à dix-huit cents livres. La pièce de Rotrou était jusque-là restée en possession de la vogue ; Molière la lui arracha.

Quelques moralistes acharnés contre notre grand comique ont imaginé de lui reprocher *Amphitryon*, comme étant la glorification préméditée et systématique des adultères royaux. A cette incrimination purement malveillante, j'oppose des faits et des dates. Au moment où l'*Amphitryon* fut composé, la duchesse de La Vallière, fille majeure et célibataire, régnait encore seule et sans partage ; son fils, le duc de Vermandois, naquit moins de trois mois avant la représentation d'*Amphitryon ;* tandis que le premier fils du roi et de M$^{me}$ de Montespan ne vint au monde qu'en 1670, c'est-à-dire deux ans plus tard.

Pour ne rien passer, il faut bien convenir que le

roi commençait dès lors à prendre du goût pour M^me de Montespan, qu'il entretenait souvent en particulier dans la chambre de M^me de Montausier, grande-maîtresse de la reine : c'est Mademoiselle, la fille de Henri IV, qui nous a conservé ces détails précieux à plus d'un titre.

Quel étrange spectacle, en effet, et bien fait pour confondre Molière lui-même ! Quoi ! M^me de Montausier, la fameuse Julie de *la Guirlande,* se faisant la complaisante des amours adultères du roi, et le duc son époux, le prétendu prototype d'Alceste, se trouvant, sans l'avoir prévu et peut-être sans s'en apercevoir, le mari d'une entremetteuse ! Et Molière n'avait pas même osé lui faire épouser Célimène !

Quoi qu'il en soit, le goût naissant du roi pour M^me de Montespan ne pouvait être deviné que par un très petit nombre de familiers extrêmement discrets, et, par conséquent, Molière ne songeait pas à M. le marquis de Montespan lorsqu'il écrivait ce distique qu'on lui a tant reproché :

> Un partage avec Jupiter
> N'a rien du tout qui déshonore.

Le mot se trouvait déjà dans *les Sosies* de Rotrou, avec cette aggravation qu'Amphitryon se congratulait lui-même en ces termes doucereux :

> ... Alcmène est infidèle,
> Mais l'affront en est doux et la honte en est belle.
> L'outrage est obligeant...

D'ailleurs, la sortie prudente d'Amphitryon et les derniers mots de Sosie :

> En telles affaires toujours
> Le meilleur est de ne rien dire

disculpent suffisamment Molière de tout autre dessein

que d'adapter à son théâtre un sujet qui faisait rire depuis plus de trente ans sur la scène du Marais.

Les deux rôles de Mercure et de Sosie sont excellemment joués par M. Got et par M. Thiron ; le premier insolent, gouailleur, cynique, tel qu'il convient au patron des voleurs et au valet de chambre d'un dieu coureur et libertin ; le second humble, poltron, gourmand, mais brave homme, et ne demandant qu'à retrouver avec sa pitance accoutumée l'amour de son acariâtre Cléanthis.

Cette Cléanthis, c'est Mlle Dinah Félix, qui s'y est fait applaudir par la verve et l'originalité de son jeu. Mlle Aline Dudlay, la touchante vestale de *Rome vaincue*, continuait ses débuts par le rôle d'Alcmène. Sa diction est pure et juste, quoique marquée d'un léger accent qui se manifeste surtout par une sorte de modulation sur la rime de chaque vers, modulation analogue à cette espèce de trille rudimentaire, qu'en musique on appelle un *mordant*. Mlle Dudlay devra chercher aussi la ligne sculpturale qui ne doit pas manquer dans ses draperies à une fille de roi, maîtresse de l'Olympe et mère d'un demi-dieu.

---

## CCCCXLIV

Variétés.    4 avril 1877.

### LES CHARBONNIERS

Opérette en un acte de M. Philippe Gille,
musique de M. Jules Costé.

### PROFESSEUR POUR DAMES

Vaudeville en un acte, de M. Edmond Gondinet.

Le hasard me fit assister, il y a quelques années, à

une audience du tribunal de police correctionnelle de la Seine. Après cinq ou six causes sommaires qui n'employèrent pas une demi-heure, le prétoire s'emplit d'une foule bruyante et remuante, qui échangeait avec animation des colloques empreints du plus pur accent de l'Auvergne. C'était à se croire dans les montagnes du Cantal. Le tribunal avait à juger un cas de voie de fait entre charbonnier et charbonnière. Excités l'un contre l'autre par la concurrence, les légitimes propriétaires de deux boutiques voisines en étaient venus aux mains, et la charbonnière avait reçu une gifle; du moins elle s'en plaignait.

A l'appel des deux parties adverses, toute la Charabie noire s'était dirigée vers le Palais de Justice; il y avait là vingt-cinq ou trente charbonniers ou charbonnières venus pour déposer comme témoins ou simplement par curiosité.

Il me souvient d'une belle et vigoureuse gaillarde, semblable à une Vénus de Ribot, haute en couleur et peu débarbouillée, qui, au dire de la plaignante, pouvait affirmer la voie de fait. Il paraît que le témoin ou la témoin, toute réflexion faite, ne se souciait pas de se faire d'affaires, car elle déclara ne rien savoir. « Comment, Madame, lui dit le président, vous dites aujourd'hui que vous ne pouvez rien préciser, tandis que chez le commissaire de police vous affirmiez que vous aviez vu le prévenu lever le bras sur la plaignante? — Chest vrai, moncheur le président, répondit la fille de Saint-Flour, j'ai bien vu le bras leva, mais je ne l'ai pas vu retomba! » Sur cette distinction consciencieuse, le charbonnier brutal fut acquitté.

Je suis convaincu, sans avoir même besoin de m'en enquérir, que mon ami et collaborateur Philippe Gille ne connaissait pas cette cause grasse qui n'a pas obtenu les honneurs de la chronique judiciaire, lorsqu'il

prépara le canevas de son amusante opérette. Et cependant, je viens, sans que mon lecteur puisse s'en douter, de lui raconter la donnée de la pièce.

Thérèse et Pierre, M<sup>me</sup> Judic et M. Dupuis, en charbonnier et en charbonnière, noirs de tout le poussier qu'ils ont soulevé depuis le dernier dimanche, exposent leurs griefs au « chien » du commissaire de police. Thérèse a reçu un soufflet de Pierre; c'est la concurrence qui est cause de tout. Les chalands de Pierre le quittaient pour aller à la petite boutique de Thérèse; et puis Thérèse, qui sait les beaux refrains du pays où l'on chinche, chantait toute la journée la chanson du *Coucou*, ce qui donnait sur les gros nerfs de maître Pierre.

Après les avoir longuement écoutés, ledit chien, qui répond au nom de Bidard, les avertit charitablement que tout cela ne le regarde pas, et qu'ils devront revenir lorsque monsieur le commissaire de police sera rentré dans son bureau. « Mais prenez garde », leur dit Bidard, qui professe le culte de ses supérieurs, « monsieur le commissaire a un coup d'œil « qui ne le trompe jamais, et il lira sur votre physio- « nomie si vous êtes coupables ou innocents. »

Ce redoutable avertissement inspire la même idée à Pierre et à Thérèse, celle de se débarbouiller pour présenter une surface plus belle et plus avenante à l'œil de lynx de monsieur le commissaire de police.

Lorsqu'ils reviennent, ils sont si changés à leur avantage qu'ils ne se reconnaissent pas l'un l'autre. Pierre est devenu un beau garçon à mine ouverte et réjouie, Thérèse une charmante fille sous son petit chapeau de paille haut de forme et sous sa guimpe fraîchement plissée. Ils se prennent d'abord pour des gens comme il faut; peu à peu, la conversation s'engage, Pierre commence un doigt de cour, Thérèse ne s'en fâche

pas, au contraire, et, finalement, au lieu de plaider, ils s'épouseront.

Vous voyez que c'est peu de chose, cette opérette des *Charbonniers*, et cependant c'est charmant, gai, de bonne humeur, finement observé, plein de détails amusants qui touchent à la comédie. Une trouvaille, par exemple, que la scène de flirtage entre les deux charbonniers, qui, assis près du poêle, discutent, en se faisant les yeux doux, sur l'essence et la qualité des rondins destinés à chauffer l'administration.

Bidard, le sous-secrétaire du commissaire de police, est aussi un bon type. Qui n'a rencontré, au seuil d'un bureau, ce subalterne grincheux, toujours fâché contre le public qui se permet de troubler son déjeuner ou sa rêverie? Bidard en est arrivé à préférer les coquins aux honnêtes gens, parce que, dit-il naïvement, les coquins ne viennent jamais se plaindre des honnêtes gens, tandis que les honnêtes gens dérangent les employés à toute heure de jour et de nuit pour se plaindre des coquins qui les ont battus ou volés.

La musique de M. Jules Costé est souriante et discrète; la chanson du coucou et le duo entre Pierre et Thérèse, devenus des amoureux roucoulants, ont été fort goûtés.

Somme toute, un grand succès dans un petit cadre. Il faut dire que cet agréable ouvrage à quatre personnages est joué à merveille par M<sup>me</sup> Judic, MM. Dupuis, Baron et Léonce. Dupuis se montre, lorsqu'il le veut, et il le voulait ce soir, un excellent comédien plein de naturel et de finesse.

Quant à M<sup>me</sup> Judic, on n'a ni plus d'esprit ni plus de franche gaieté. Réunis dans les applaudissements du public, M<sup>me</sup> Judic et M. Dupuis méritent à un degré égal un éloge pareil, c'est d'avoir reproduit naïvement deux figures populaires sans une ombre de trivialité. C'est vrai, pris sur le vif, et c'est exquis.

L'année dernière, les Variétés avaient représenté une fantaisie de M. Edmond Gondinet, *le Dada*, qui renfermait une idée drôle, et qui servit à exhiber une danseuse anglaise, miss Kate Vaughan, qui ne plut pas au public boulevardier.

On avait construit, pour cette pièce, un décor assez compliqué représentant l'intérieur d'un gymnase de dames; mais le tableau du gymnase fut coupé. C'est pour employer le décor et ses accessoires demeurés sans emploi que M. Gondinet a écrit ou plutôt brossé le vaudeville sans couplets qu'on vient de nous donner sous le titre du *Professeur pour Dames*.

M. Pradeau, en professeur de gymnastique, et marié à une femme jeune et belle qui le trompe sans vergogne, poursuivant les amants de sa femme et leur infligeant divers supplices, tels que le saut périlleux forcé, les douches inattendues, etc., voilà le fond de cette folie, qui, malgré des situations burlesques, a fait moins rire que si elle eût été signée d'un autre nom que celui de M. Gondinet. On est exigeant avec l'auteur de tant d'œuvres délicates et humoristiques, qui font de M. Edmond Gondinet l'un des meilleurs auteurs comiques de notre temps.

*Le Professeur pour Dames* est convenablement joué par M. Pradeau, M$^{mes}$ Gautier et Beaumaine. Les autres interprètes manquent de chaleur et d'entrain.

---

## CCCCXLV

Variétés.  7 avril 1877.

### ALFRED

Comédie en un acte, par MM. Émile Mendel
et Edgard Pourcelle.

Cet Alfred est un ancien viveur qui, de client des

restaurants à la mode, est descendu à en devenir maître d'hôtel, puis garçon. Le voici maintenant en service chez un infime traiteur des Batignolles, où un riche négociant de Paris, M. Briffet, vient régaler économiquement une certaine demoiselle Agrippa qu'il prend pour une femme du monde. Alfred, qui se mêle de tout, décèle la présence de Briffet à deux jeunes gens qui dînaient dans un cabinet voisin. L'un de ces jeunes gens, peintre de son état, s'était vu refuser la main de M<sup>lle</sup> Briffet par son père. Profitant de la situation délicate où le négociant s'est placé en venant dîner en cabinet particulier avec une femme légère, Lucien et Henri, avec la collaboration d'Alfred, obligent M. Briffet à consentir au mariage qu'il avait d'abord repoussé.

Alfred, c'est Baron, coiffé d'une extraordinaire perruque de soie noire, évidemment enlevée à la collection du feu duc de Brunswick. La pièce de MM. Émile Mendel et Edgard Pourcelle n'est pas précisément ce qu'on appelle une pièce de résistance. Mais il y a des mots drôles. Alfred offre aux clients un poisson d'apparence et d'odeur bizarres : « Qu'est cela? lui demande-t-on, du poisson de mer ou du poisson d'eau douce? — Ni l'un ni l'autre ! répond Alfred, c'est un poisson qui ne se trouve que chez les restaurateurs. »

## CCCCXLVI

Troisième-Théâtre-Français.　　　　　7 avril 1877.

### LA LECTRICE
Drame en quatre actes, par M. Édouard Constant.

Ceci est l'histoire d'une jeune personne appelée

Andrée, nom aussi commun, dans les drames et les romans que rare dans la vie réelle. Fille du capitaine en retraite Pélissier, et n'ayant reçu que des exemples d'honneur et de vertu, fiancée à un jeune officier de marine, le lieutenant Évrard, qui doit l'épouser au retour de sa croisière, M<sup>lle</sup> Andrée se laisse séduire par une espèce d'idiot malfaisant appelé le comte de Thérigny. Pourquoi? Comment? C'est ce que l'auteur voudrait bien nous expliquer, mais il ne s'en est pas tiré, parce qu'il ne le comprenait pas très bien lui-même.

Le fait est que voilà M<sup>lle</sup> Pélissier déshonorée par M. de Thérigny qui refuse de l'épouser. Le lieutenant Évrard, apprenant le malheur qui brise son amour, veut naturellement tuer M. de Thérigny; tout naturellement aussi, le capitaine Pélissier ne veut laisser à personne le soin de venger l'honneur de sa fille. Mais on ne se battra pas. La comtesse de Thérigny, instruite des débordements de monsieur son fils, lui ordonne de réparer sa faute. Il est trop tard. Andrée meurt d'une syncope au cœur.

Ce drame, le premier ouvrage, croyons-nous, de M. Édouard Constant, l'un de nos confrères en journalisme, n'est pas pire qu'un autre; on l'a écouté avec un certain intérêt, malgré de longs développements que l'auteur prend pour des peintures de mœurs et qui ne sont guère que des phrases creuses de réquisitoire. M. Constant croit-il sérieusement que le monde où des jeunes gens de famille, stupidifiés par les vices, mangent leur argent avec des gardeuses d'oies transformées en filles de joie, date absolument d'hier, et que ce dernier quart de siècle ait assisté à l'agonie de la jeunesse française? Ce sont là de pures déclamations, absolument dépourvues de justesse et d'agrément.

Si M. Édouard Constant tient à faire du théâtre, ce

qui n'est pas absolument nécessaire, je lui conseille de pourpenser plus mûrement la donnée première de ses drames. Pourquoi M$^{lle}$ Andrée s'est-elle donnée à un homme qu'elle n'aimait pas et qui ne l'aimait pas, tout en continuant à chérir son fiancé absent? Les points de départ absurdes ne donnent que des développements faux. Gavarni a inscrit comme légende sous une de ses lithographies une phrase de mélodrame qui résume le fort et le faible d'une conception comme celle de M. Édouard Constant : « O mon père, je suis bien coupable sans doute, mais je n'ai jamais cessé d'être vertueuse ! » Le rôle de M$^{lle}$ Andrée Pélissier n'est que le développement larmoyant de cette excellente plaisanterie. Le séducteur mérite un blâme sévère, j'en suis d'accord ; mais la fille séduite, faut-il donc la canoniser ?

La pièce est bien jouée par MM. Albert Lambert, Reynald, Sylvain et Bahier, très mal par M. Paul Desclée, insupportable dans le rôle d'ailleurs odieux et bête du comte de Thérigny. M$^{me}$ Wilson joue avec beaucoup d'émotion et de sincérité le rôle d'Andrée Pélissier.

## CCCCXLVII

Chateau-d'Eau.   11 avril 1877.

### Reprise des MOHICANS DE PARIS

Drame en cinq actes et neuf tableaux, par Alexandre Dumas père.

Alexandre Dumas écrivit, il y a une vingtaine d'années, sous le titre des *Mohicans de Paris*, un roman qui est le plus considérable de toute son œuvre comme étendue et l'un des moindres par la qualité littéraire.

*Les Mohicans de Paris* ne forment pas moins de trente-quatre volumes de cabinet de lecture grand in-octavo à couverture jaune. Ceci rappelle les épopées indiennes qui procèdent par centaines de mille vers. Dans cette décadence de sa pensée et de son talent, Alexandre Dumas ne considérait plus le roman que comme une sorte de denrée coloniale dont il était permis d'étendre les saveurs et de multiplier le poids par toutes sortes d'adultérations, de sophistications et d'additions bizarres. Il y a de tout dans *les Mohicans de Paris*, de l'histoire contemporaine, du plâtras, du pamphlet, de la poussière, de la géographie, des copeaux d'emballage, des fragments d'autobiographie, du vieux linge et même du roman.

S'agit-il par exemple de grossir un volume un peu « galette »? Voici le procédé. Deux des personnages se sont donné rendez-vous sur le boulevard du Temple, devant les théâtres forains qui l'encombraient encore en 1827. Le premier venu attend l'autre en écoutant la parade. « Le lecteur, dit alors le romancier sera certainement bien aise de savoir comment on comprenait en 1827 la parade en plein vent. » Suit le texte d'une parade de soixante pages, empruntée aux recueils spéciaux.

Combien de collaborateurs, les uns permanents, les autres de passage, secrétaires titulaires ou postiches, petits garçons de lettres engagés comme *extra*, ont apporté leur tribut aux quatorze mille pages de ces trente-quatre volumes, ce serait un dénombrement à fatiguer un Homère et même un Zoïle. Ne pouvant dérober complètement au public le secret de cette sorte de coopération industrielle, Dumas en avouait quelquefois une partie, pour mieux garder la paternité du reste. Il entre alors en rapport direct avec son lecteur, et lui conte familièrement ses affaires de ménage. Lui faut-il une description des Catacombes, il

s'excuse sur la multiplicité de ses occupations de ne pas profiter lui-même de la permission que lui donnait la Ville de les parcourir à son aise. « Mais, » ajoutait-il, « j'ai trouvé le moyen de tout concilier, et le « public n'y perdra rien... J'appelai Paul Bocage, mon « premier aide de camp, et je lui dis... » Là-dessus, Paul Bocage visite les Catacombes et veut les décrire au grand homme, qui lui répond : « Je n'ai pas le « temps de vous écouter ; mettez-vous là et faites-moi « votre rapport... »

Ici le roman s'interrompt pour faire place à cent pages de Paul Bocage intitulées, je vous jure que je transcris exactement : *Rapport au maëstro sur les Catacombes*.

Voilà, certes, un procédé de composition littéraire assez bizarre et qui n'inspire pas une bien grande confiance dans *les Mohicans de Paris*. Eh bien, malgré tant de délayages, de remplissages et de rallonges, ce diable d'homme versait encore sa verve, son imagination, son esprit, non seulement sur les pages qu'il prenait le temps d'écrire, mais encore sur celles qu'il avait à peines revues ou seulement numérotées. Ce n'était plus le grand Dumas, c'était encore du Dumas, et ce Dumas, de quatrième ou de cinquième cru, était encore supérieur à bien des breuvages dont nous nous contentons sept ans après sa mort.

Il a fallu lui rendre hommage ce soir, quelque préjugé qu'on apportât contre une des dernières sinon la dernière œuvre dramatique signée de ce nom prestigieux. De cette immense peinture à la détrempe, qui comprenait presque toute l'histoire de nos révolutions pendant les trente premières années du siècle, et dans laquelle Salvator le commissionnaire coudoyait les rois Charles X et Louis-Philippe, Chateaubriand, Villèle et Vidocq, l'incomparable dramaturge a su tirer un mélodrame intéressant, relativement simple

quoique très mouvementé, et qui ne laisse languir un seul instant ni la terreur ni la pitié.

Le premier acte, où l'on voit la farouche Orsala dévorée par le chien de Terre-Neuve qui défend la petite fille confiée à sa garde, produit un effet d'horreur qui arrive au cauchemar. La scène nocturne dans le cabaret des Halles, qui remplit tout le second acte, est magistralement tracée, et l'on peut dire qu'on y reconnaît la griffe du lion. Après le troisième acte, point culminant d'une action aussi empoignante et aussi pathétique que celle des *Deux Orphelines*, le drame tourne aux déductions, aux explications, et laisse un peu languir l'intérêt.

Encore faut-il remarquer que Dumas avait inventé il y a vingt ans le drame judiciaire, et que son M. Jakal, chef de la police de sûreté, est aussi le chef de la lignée des Monsieur Lecoq, dont on a tant usé et abusé depuis.

Soutenue par la force des situations et par un dialogue d'une justesse expressive, la troupe du Château-d'Eau s'est vaillamment comportée. Je crois qu'elle tient un grand succès, auquel MM. Gravier, Péricaud, Pougaud, Ploton, M$^{mes}$ Lemierre, Jeanne-Marie et Louise Magnier auront particulièrement contribué. N'oublions pas le chien Brésil, qui a été fort applaudi.

## CCCCXLVIII

ATHÉNÉE-COMIQUE.                        13 avril 1877.

### LA GOGUETTE

Comédie-vaudeville en trois actes, par MM. Hippolyte Raymond et Burani.

J'ai vu de mes yeux une Goguette, il y a bien longtemps. Cette association lyrique tenait ses assises

dans une immense salle oblongue, au bout d'une allée qui s'ouvrait à l'entrée du faubourg Saint-Martin, à gauche en venant du boulevard. Deux ou trois cents personnes, hommes, femmes, enfants, assis le long de tables garnies de verres et de bouteilles, écoutaient avec une attention soutenue et presque morne les chansons composées par des émules de Désaugiers, de Béranger, de Panard, d'Émile Debraux ; des refrains bachiques, érotiques parfois, traversaient sans éclat et sans joie cette atmosphère alourdie par la fumée des quinquets et les écœurantes vapeurs du vin bleu.

A l'un des bouts de la longue salle se dressait le bureau de la Goguette, composé d'un président et de deux assesseurs. Ces hauts dignitaires donnaient la parole aux chansonniers et réglaient les applaudissements selon des rites bizarres. C'était une académie dans un cabaret, avec des apparences de franc-maçonnerie ; le président, armé d'un maillet, avait à la fois des airs de saltimbanque et de commissaire-priseur.

J'ignore s'il existe encore beaucoup de Goguettes dans Paris. J'espère que les cafés chantants les ont tuées.

Les auteurs de *la Goguette* représentée ce soir à l'Athénée-Comique ont saisi l'aspect équivoque de ces anciennes réunions chantantes, si faciles à changer en conciliabules politiques. De là une idée de pièce assez ingénieuse, mais presque aussitôt abandonnée qu'entrevue.

Les compagnons de la Goguette présidée par M. Jobinet s'imaginent être poursuivis par la police du roi Charles X. En quoi ces inoffensifs ivrognes sont la dupe d'une méprise. Le jeune affilié qu'ils ont pris pour un mouchard est tout simplement un enfant naturel qui cherche son père, et qui finit par le retrouver au dénouement dans la personne de M. Jobinet lui-même.

Un certain nombre de situations burlesques et de saillies qui ne manquent point d'esprit ne suffisent pas pour faire une pièce amusante. Je parle surtout du premier acte, qui a paru mortel. Mais aussi quelle idée, lorsqu'on a pour étoile Mᵐᵉ Macé-Montrouge, de lui faire chanter des romances sentimentales à faire pâmer le défunt vicomte d'Arlincourt? Voilà le tort. Mᵐᵉ Macé-Montrouge doit être plaisante, ou elle n'est point.

Les deux actes suivants, où l'on ne chante plus, ont un peu ranimé l'auditoire alangui.

L'excellent compère Montrouge s'est fait faire souvent de meilleurs rôles que celui de Jobinet. Citons un acteur appelé Lacombe, qui joue, avec beaucoup d'originalité et une bêtise naïve qui m'a rappelé Odry, un rôle de Cent-Suisses, le meilleur et le mieux tracé de la pièce.

*La Goguette* était un sujet que M. Clairville ou M. Eugène Granger, ces maîtres du couplet, auraient pu seuls traiter avec quelque agrément. Et, cependant, M. Clairville, qui a le goût des facéties d'une certaine nature, n'aurait jamais hasardé certaine grossièreté que je me borne à signaler dans le second acte sans la préciser davantage. A bon entendeur, salut.

## CCCCXLIX

Théâtre Taitbout.                                    14 avril 1877.

### LES AMOURS DU BOULEVARD

Pièce en cinq tableaux, par MM. Gaston Marot et Jonathan.

Le titre de la pièce nouvelle du Théâtre Taitbout laissait pressentir un tableau de mœurs — sans

mœurs — que les auteurs ont précisément laissé de côté, ce dont je les loue.

*Les Amours du Boulevard* nous montrent tout bonnement les tribulations d'une noce promenée le long des boulevards de Paris, depuis le tramway de la place de la Bastille jusqu'au marché aux fleurs de la Madeleine, avec stations au boulevard du Temple, au promenoir du Gymnase et au passage de l'Opéra. La pièce est taillée sur le patron du *Chapeau de paille d'Italie*, avec cette complication particulière que deux cousins, qui s'en veulent mutuellement, ont eu, chacun de son côté, l'idée de se faire passer l'un pour l'autre lorsqu'ils se trouvaient compromis dans quelque fredaine amoureuse. De là une foule de quiproquos qui envoient à Roussignac les maîtresses de Bouvinet et qui jettent sur les bras de Bouvinet l'enfant de Roussignac et d'une Lucette marseillaise, dont les aventures rappellent beaucoup l'une des meilleures scènes de *M. de Pourceaugnac*, toutefois sans faire oublier Molière.

Ce genre de folies ahurissantes plaît ou déplaît, tombe aujourd'hui, réussit demain, selon les phases de la lune, et sans qu'on sache précisément pourquoi. Celle-ci me paraît avoir des chances, car la portion la plus jeune et la plus tapageuse du public a fini par rentrer ses lazzis et ses crécelles après les avoir essayés sans rime ni raison.

*Les Amours du Boulevard* contiennent beaucoup de jolie musique empruntée au *Docteur Ox*, à *la Foire Saint-Laurent* et à l'*Orphée* d'Offenbach, à *la Petite Mariée* et à *la Marjolaine*, de Lecocq, etc.; M$^{mes}$ Soll, Betty et un ténorino nommé Grivel la chantent avec des voix suffisamment justes et même avec goût.

Somme toute, *les Amours du Boulevard*, avec leur gaieté un peu tapageuse, forment un spectacle agréable, qui renferme, à doses assez adroitement pondé-

rées, les qualités et les défauts nécessaires pour plaire à la clientèle spéciale du Théâtre Taitbout.

---

## CCCCL

Odéon (Second Théatre-Français).　　　23 avril 1877.

### Reprise de MAUPRAT
Drame en cinq actes et six tableaux, par George Sand.

Je viens de relire *Mauprat*, que je ne connaissais plus que par un lointain souvenir, et je m'explique l'impression profonde que cet ancien récit de M$^{me}$ Sand laissa dans l'âme des très jeunes gens. C'est une œuvre d'imagination pure et presque un conte d'enfant que ce roman de *Mauprat*, avec ses donjons pittoresques et ses bandits seigneuriaux, ses apparitions dans les ravines, ses figures plus fantastiques que réelles, telles que Patience, le paysan philosophe, et Marcasse, le solennel preneur de taupes, et enfin, à travers les halliers sauvages du Berry, le voile d'Edmée de Mauprat nous frôlant le visage comme un frisson des premières amours. Le roman d'aventures, galopant en croupe de la fantaisie, imprimait à nos cervelles juvéniles des images bien autrement saisissantes et colorées que n'en pouvaient fournir les thèses matrimoniales d'*Indiana* ou de *Valentine*.

Sans railler nos enthousiasmes prime-sautiers, sans les renier comme des illusions vieillies, j'estime cependant qu'il convient d'en rabattre quelque chose ou, à tout le moins, de les mieux répartir. *Mauprat* demeure l'un des meilleurs récits de M$^{me}$ Sand par la fraîcheur de la composition et par le charme d'une

diction incomparable. Mais mille choses nous arrêtent, nous choquent ou nous font sourire, contre le gré de l'auteur, qu'autrefois nous n'apercevions même pas à l'heure des effluves printaniers. Où je ne voyais autrefois qu'un roman d'amour, mon esprit plus clairvoyant se heurte maintenant à des déclamations révolutionnaires, puériles, j'en conviens, mais déplacées, injustes et irritantes comme une faute de goût. Je ne connais pas, en effet, de plus grosse erreur en esthétique que le mélange d'éléments dissemblables, tels que la fiction romanesque et la passion politique. Bernard de Mauprat vous intéresse-t-il? Méfiez-vous. George Sand va tout de suite abuser de votre cordialité pour vous faire avaler toutes sortes de déclamations anti-religieuses, qui sentent leur *Compère Mathieu;* elle vous présentera, sans vous en demander la permission, le marquis de La Fayette (le plus malfaisant des hommes vertueux) et finira par recommander à votre admiration les saints qu'adorait Edmée de Mauprat devenue tricoteuse, à savoir Robespierre, Marat et autres monstres.

En doutez-vous? Il faut citer.

« Edmée resta fidèle à ses théories d'égalité absolues au temps où les actes de la Montagne irritaient et désespéraient l'abbé (devenu le précepteur M. Aubert, dans le drame), elle lui fit généreusement le sacrifice de ses élans patriotiques *et eut la délicatesse de ne jamais prononcer devant lui certains noms qui le faisaient frémir, et qu'elle vénérait avec une sorte de persuasion que je n'ai jamais vue chez aucune femme.* »

Voilà qui gâte quelque peu notre Edmée, n'est-ce pas? Heureusement, ces insanités et quelques autres, captives dans le livre, qui souffre tout, n'ont pu franchir la rampe.

Le roman parut dans la *Revue des Deux Mondes* en 1836 ; le drame ne fut joué qu'en 1854. Dans cet es-

pace de dix-huit années, la pensée de M^{me} Sand s'était assagie, et si les préoccupations révolutionnaires ne s'aperçoivent plus dans le drame, il ne faut pas attribuer uniquement l'honneur de cette résipiscence aux nécessités impérieuses du théâtre. Celles-ci, du reste, profitèrent à George Sand dans une très large mesure. Certes, *Mauprat*, drame, ne saurait avoir ni l'ampleur ni la trame serrée d'un roman dans lequel l'intensité des impressions résulte d'une multitude d'analyses subtiles serties avec un art infini dans les peintures admirablement poétiques qui leur servaient de cadre.

Et, cependant, quelques-uns des défauts les plus choquants du roman ne se sont pas reproduits dans le drame, comme si la lumière impitoyable du théâtre eût signalé à George Sand certains écueils où s'était jouée sans précautions la plume audacieuse et insoucieuse du romancier.

Un premier avantage relatif du drame, c'est qu'il se termine au mariage de Bernard de Mauprat avec Edmée, alors que les sources d'intérêt sont épuisées. Le spectateur n'est donc pas forcé d'apprendre, comme le lecteur, qu'Edmée assistera à la révolution de 1789, qu'elle deviendra aussi enragée républicaine qu'une Théroigne de Méricourt, et qu'après avoir envoyé son mari combattre sous les étendards de la Convention, elle lui défendra plus tard de servir l'Empire, parce qu'un bon républicain ne doit se battre pour son pays que si son pays est en république.

Le rapide achèvement de l'action théâtrale nous permet également d'oublier la conclusion passablement burlesque du livre, alors que le vieux Mauprat, après avoir raconté sa vie et ses amours, résume ainsi sa longue confession : « Souhaitez d'avoir un conseil-
« ler franc, un ami sincère; ne croyez pas trop à la
« phrénologie (*sic*) et travaillez à la suppression de la
« peine de mort. »

L'arrivée de George Sand au théâtre lui a donc rendu de très grands services en l'obligeant à déposer sa cocarde rouge au vestiaire. Le bas-bleu révolutionnaire s'efface ; le grand écrivain seul est devant nous.

Oserai-je dire toute ma pensée ? Sans être jamais devenu un auteur dramatique de premier ordre, il me semble que c'est au théâtre et non ailleurs que George Sand a déployé ses qualités les plus exquises. Relisez ses meilleures pièces : *François le Champi*, *le Marquis de Villemer*, *le Mariage de Victorine*, et vous constaterez un phénomène singulier : c'est que les héros de ses romans sont à la fois plus abstraits et plus grossiers, c'est-à-dire moins vivants et moins intéressants que ses personnages de théâtre.

Sans aucun doute, les perspectives de la scène, en intimidant George Sand, en l'amenant à compter avec les résistances légitimes du public rassemblé, lui inspiraient une contrainte salutaire qui tournait au bénéfice de son génie. On serait tenté de croire, à lire beaucoup de ses livres, que ce prodigieux conteur ne savait pas faire parler les femmes. La petite-fille du maréchal de Saxe et du fermier général Dupin ne se tenait pas suffisamment en garde contre l'espèce d'impudeur qui est comme la marque particulière du xviii$^e$ siècle, et qui macule, par exemple, certains chapitres de *la Nouvelle Héloïse* et quelques pages naïvement cyniques des Mémoires de M$^{me}$ Roland. Imagine-t-on, par exemple, qu'au début de *Mauprat*, alors que la noble et pure Edmée tombe dans le guet-apens qui la livre sans défense aux brutalités de son cousin Bernard de Mauprat, à moitié ivre, l'auteur lui fasse prodiguer à ce jeune misérable les mots de « mon ange » et de « cher cœur », et que, au moment où il la saisit dans ses bras pour lui faire violence, elle lui tienne le petit discours que voici en lui donnant une

petite tape sur la joue : « Je vois que tu es jaloux ; « mais c'est un singulier jaloux que celui qui veut « posséder sa maîtresse à dix heures pour la céder à « minuit à huit hommes ivres qui la lui rendront de-« main aussi sale que la boue des chemins. »

Que dites-vous de cette compétence et de cette précision de la part d'une jeune fille innocente ? N'est-ce pas monstrueux ?

Heureusement, le théâtre inspirait à George Sand le tact et la réserve auxquels le romancier ne se croyait pas tenu. Cette curieuse citation fait comprendre en quel sens et en quelle mesure le drame de *Mauprat* peut plaire au théâtre autrement et mieux que le livre. Ici tout devient chaste, sérieux et honnête, et le spectateur peut s'abandonner sans scrupule aux émotions de cette action mouvementée.

Le troisième acte a particulièrement été goûté des délicats. Ce tableau, très bien posé et très bien composé, des premières luttes de Bernard de Mauprat contre les obligations de la famille et de la vie régulière, est traité dans un ton de comédie excellent et très fin. Il coupe avec art et fait valoir, par la loi des contrastes, les incidents mélodramatiques des deux derniers actes. L'apparition de Jean le Tors se traînant à travers les ruines, pour commettre sur Edmée l'assassinat dont on accusera Bernard, a produit un grand effet de curiosité et de terreur. Il faut convenir, cependant, que le roman présentait le crime de l'un des Mauprat coupe-jarrets avec des circonstances plus vraisemblables et mieux combinées. C'est en passant à cheval dans les bois après une querelle violente avec Bernard qu'Edmée était frappé par une carabine invisible. L'impossibilité matérielle de transporter cette scène sylvestre au théâtre, peut-être la crainte de rendre Bernard définitivement odieux à force de rechutes, déterminèrent l'auteur à prendre un autre parti qui

n'était peut-être pas le meilleur qu'on pût trouver. Il semble au spectateur que Bernard se défend bien mal contre les odieux soupçons dont on l'accable et que l'anéantissement dans lequel il se trouve soudainement plongé est un de ces phénomènes qui, possibles et même vrais dans la vie réelle, ne répondent pas suffisamment aux exigences de l'optique théâtrale.

Le cinquième acte renferme une belle scène, c'est l'aveu que fait Edmée de son amour à l'homme qu'on accuse d'être son assassin ; enfin la traversée périlleuse de Marcasse sur la poutre carbonisée et sa lutte avec Jean le Tors dans le donjon ruiné est un de ces spectacles qui plaisent toujours au public et dont les blasés prennent leur part comme tout le monde.

Le drame de George Sand est mis en scène avec beaucoup de soin, d'exactitude et de richesse artistique. L'intérieur du repaire des Mauprat, l'orangerie du château de Sainte-Sévère et les ruines du château de la Roche-Mauprat sont des décors de la plus grande beauté. Les costumes sont variés, pittoresques, élégants et reproduisent scrupuleusement les modes des années 1775 à 1782.

L'interprétation est remarquable ; elle est probablement égale dans son ensemble et supérieure en quelques points à ce qu'elle fut à la première représentation de la pièce, le 28 novembre 1853. M. Marais ne possède pas la stature herculéenne de M. Brésil, qui créa d'origine Bernard de Mauprat ; mais il a la jeunesse, la fougue, les emportements irrésistibles et les retours soudains qui justifient à la fois et les résistances et les abandons d'Edmée.

M. Dalis joue avec autorité et simplicité le rôle du chevalier Hubert de Mauprat, établi par Ferville. M. Gil-Naza est effrayant sous les traits difformes de Jean le Tors, dont M. Talbot fit aussi, en son temps, une création savante dont on n'a pas perdu le souve-

nir. M. Valbel, M. Montbars, M. Tousez, M^me Crosnier, tiennent très consciencieusement des rôles variés et difficiles chacun dans leur genre. Une mention particulière est due à M. Régnier, qui rend, avec une réalité énergique, la scène unique et terrible qui compose tout le rôle de Léonard de Mauprat.

Le drame ne comprend qu'un rôle de femme, c'est celui d'Edmée. George Sand, chez qui l'inexpérience était visible lorsqu'elle construisit *Mauprat*, ne s'est pas doutée que ce personnage d'Edmée, tel qu'elle le transportait à la scène, ne fournissait que des inductions à l'actrice chargée d'en supporter le lourd fardeau. Pendant cinq actes, Edmée lutte contre Bernard et l'accable de ses reproches, de ses dédains ou de sa colère. Où sont les situations là-dedans? Le cri d'amour s'échappe enfin, mais c'est à la dernière minute, et lorsque le rideau va tomber. M^lle Antonine a su maintenir au rang que l'auteur avait rêvé pour lui assurer ce rôle essentiel mais foncièrement ingrat.

Le drame est traversé par une figure singulière, celle du taupier Marcasse, que le romancier décrivait ainsi: « C'était un homme bilieux et mélancolique,
« grand, sec, anguleux, plein de lenteur, de majesté
« et de réflexion dans toutes ses manières. Il aimait
« si peu à parler qu'il répondait à toutes les questions
« par monosyllabes; toutefois, il ne s'écartait jamais
« des règles de la plus austère politesse, et il disait
« peu de mots sans élever la main vers la corne de
« son chapeau, en signe de révérence et de civilité. »
Après avoir lu ces lignes de George Sand, vous avez vu M. Talien dans le rôle de Marcasse. On ne saurait rendre un type bizarre avec plus de fidélité ni d'intelligence. Ajoutez que M. Talien a trouvé le moyen de montrer une sensibilité profonde en ne s'exprimant que par gestes et par monosyllabes, et vous comprendrez qu'un vrai succès l'ait récompensé de ses efforts.

Faut-il séparer Marcasse de son chien Blaireau ? Blaireau est un griffon écossais de la plus rare beauté, et qui vaut, sans marchander, cinquante ou soixante louis ; sans compter ses petits talents : suivre son maître, grimper sur ses genoux, le caresser, sauter dans sa gibecière et s'y blottir comme un chat frileux au fond d'une bergère. Hélas ! une avant-scène indiscrète a fait des signes d'amitié à Blaireau, qui, oublieux du devoir, a manqué son premier effet de scène. Mais Blaireau est un chien sérieux et consciencieux ; il saura faire agréer ses excuses au public en redoublant de zèle pendant le reste de la saison.

---

## CCCCLI

Ambigu. 26 avril 1877.

### UN RETOUR DE JEUNESSE

Drame en cinq actes en vers, par M. Jules Barbier.

On pourrait dire du drame que M. Jules Barbier vient de faire jouer à l'Ambigu ce que Montaigne disait de ses propres essais : « Ceci est une œuvre de bonne foi. » L'auteur l'a pensée en toute sincérité, on dirait qu'il l'a vécue. Elle porte par endroits, et malgré les entraves du vers alexandrin, la palpitation de la vie. C'est là une qualité précieuse, qui attirera vers elle les esprits curieux et les artistes épris de ce qu'ils appellent « la note personnelle ». Mais la pièce à laquelle M. Jules Barbier s'est attaché, au point d'en appeler directement devant le public de l'accueil négatif qu'elle avait reçu dans les théâtres ordinairement ouverts à deux battants devant l'auteur

de *Jeanne d'Arc*, de *Paul et Virginie*, de *Galatée*, des *Noces de Jeannette* et de tant d'autres œuvres exquises, méritait-elle cette prédilection passionnée? Je ne le pense pas.

Je dis la pièce et non le drame, car il n'y a pas l'ombre d'une combinaison dramatique dans *Un retour de jeunesse*. C'est une simple histoire d'amour, qui, après avoir traversé quelques orages un peu imaginaires, se dénoue de la façon la plus honnête, la plus tranquille et la plus bourgeoise du monde.

Le héros de l'histoire en question, c'est un avocat appelé Pierre Didier, qui a largement passé la trentaine. Père d'une fille charmante, nommée Madeleine, M. Didier ne trouve pas dans son intérieur les joies du foyer et de l'amour permis, M$^{me}$ Didier les lui ayant interdites au nom des scrupules d'une dévotion austère. Le cœur et les sens de Pierre Didier se révoltent contre la mort anticipée à laquelle M$^{me}$ Didier les a condamnés, et ce qui devait arriver arrive.

Que deux beaux yeux regardent un jour Pierre Didier d'une certaine façon, et Didier s'enflammera d'une tendresse coupable. Les beaux yeux pénètrent dans le cabinet de l'avocat. Ils appartiennent à M$^{lle}$ Marthe Séverin, qui tient l'emploi des jeunes premières dans un petit théâtre. Marthe est en procès avec son directeur et vient prier M. Didier de plaider pour elle devant les tribunaux. Didier enlève l'affaire haut la main et s'empresse d'annoncer lui-même le succès à sa charmante cliente. Marthe ne demande pas mieux que de faire gagner un autre procès à son avocat, qui devient amoureux fou. Si bien disposée que soit l'aimable enfant, elle s'arrête au seuil d'une chute, qui serait la seconde, car elle a un enfant quelque part à Auteuil, et elle aime assez sincèrement Didier pour lui faire l'aveu de cette situation délicate.

Or, Marthe est poursuivie par les hommages d'un

Américain nommé Dickson, qui possède une véritable fortune de Yankee, et qui est ce que l'on appelle dans le monde des coulisses un homme excessivement sérieux, car il veut épouser Marthe et adopter l'enfant.

Voilà une concurrence fort embarrassante pour un homme marié, père de famille, dont l'amour est obligatoirement renfermé dans les espaces assez circonscrits du vingt et unième arrondissement (treizième avant l'annexion de la banlieue). Didier prend son parti en brave ; il conseille lui-même à Marthe d'épouser cet Américain de si bonne volonté.

Marthe se laisse persuader ; elle sera millionnaire, et elle échange avec Didier des adieux qui seraient déchirants, si le spectateur pouvait oublier un seul instant qu'il est bien heureux que Christophe Colomb ait découvert le pays d'où nous viennent d'excellents seigneurs tout exprès pour reconnaître les enfants naturels des ingénues de théâtre et des pianistes français.

Car le père de l'enfant est un pianiste mystique et palingénésique, qui fait précisément la cour à M$^{lle}$ Madeleine Didier. Pendant que M. Didier roule aux pieds de Marthe sa chevelure déjà grisonnante, le croque-notes Salnave essayait d'enlever M$^{lle}$ Didier pour forcer la famille à un mariage. Heureusement, M. Bernard, le parrain de M$^{lle}$ Didier, et Henri, son petit cousin, se sont trouvés là tout exprès pour arrêter les entreprises du ravisseur. De sorte que M. Didier, revenu de son retour de jeunesse, promet de se vouer dorénavant au seul emploi qui lui convienne, celui de père de famille.

Je me demandais tout à l'heure pourquoi M. Jules Barbier avait appelé *Un retour de jeunesse* un drame ; je suppose, en y réfléchissant, que c'est uniquement parce qu'il n'y a pas dans ces cinq actes une seule situation intentionnellement comique. Et, cependant, les convenances du théâtre ne devaient-elles pas indi-

quer à un écrivain aussi expérimenté que les aventures d'un quadragénaire avec une ingénue aussi peu innocente que Marthe appartenaient exclusivement au domaine de la comédie?

L'auteur, prenant au sérieux un sujet qui ne l'est guère, s'est vu obligé d'appeler l'intérêt sur l'inflammable Pierre Didier et sur la trop sensible Marthe. Je ne crois pas qu'il y ait réussi, surtout en ce qui concerne cette dernière. Que l'Américain reconnaisse ou non l'enfant du pianiste en épousant la mère, voyons, la main sur la conscience, qu'est-ce que cela peut nous faire si l'on ne nous permet d'en rire?

Quant à Pierre Didier, sa passion nous toucherait peut-être si elle embrassait un objet digne d'elle. Le combat qui se livrerait dans son âme entre le devoir et l'amour nous inspirerait du moins de la compassion. Mais, en vérité, le beau mérite à M. Pierre Didier de céder à l'Américain une vertu aussi avariée que celle de M$^{lle}$ Marthe? C'est un débarras pour lui et non un sacrifice. Après avoir bien pleuré, bien relu les lettres d'amour de sa bien-aimée, M. Pierre Didier reconnaîtra fort aisément qu'il l'a échappé belle, et il vouera à l'Amérique une reconnaissance qui ne finira qu'avec sa vie.

Si fausse que m'apparaisse la conception du *Retour de jeunesse*, je suis loin de contester qu'elle ne renferme les marques nombreuses et éclatantes d'un talent considérable. Il y a des scènes charmantes, comme par exemple le premier échange des aveux entre l'avocat et la comédienne, au second acte; les les traits de fine observation, les mots spirituels abondent dans la versification souple et colorée de M. Jules Barbier. Encore a-t-il fallu les surprendre au passage du mieux que l'on pouvait, car, à l'exception de M$^{lle}$ Lina Munte, on n'entend guère les vers dits par les comédiens de l'Ambigu. M$^{lle}$ Lina Munte ne dispose

que d'un imperceptible filet de voix, mais elle le ménage avec tant d'adresse qu'elle fait tout arriver à l'oreille de l'auditeur. Cette diction, assez semblable au murmure d'un ruisseau, ne manque ni d'intelligence ni de charme.

M. Montlouis, au contraire, n'a rien du ruisseau murmurant; c'est un torrent abrupt qui roule les alexandrins en cascades et les jette dans l'abîme qui n'en laisse rejaillir que des fragments épars. M. Montlouis a de la chaleur et de l'intelligence ; mais son accent parisien, qui le fait bredouiller dans la prose, ne laisse rien subsister du nombre ni de la mesure des vers. Pour lui les syllabes longues n'existent pas, et il prononce *queumme* pour *comme*. Il y a cinq ans déjà que j'ai signalé pour la première fois à M. Montlouis ces défauts de diction, qui lui sont si nuisibles et dont il se débarrasserait si vite par un travail convenablement réglé.

M. Maxime Bourgeois, dans le petit rôle d'Henri, et Mlle Marie Tissé, dans celui de Madeleine, méritent un mot d'encouragement.

## CCCCLII

Comédie-Française.                                28 avril 1877.

### JEAN D'ACIER

Drame en cinq actes, en vers, par M. Charles Lomon.

Jean d'Acier est un paysan vendéen, et le fermier du comte de Valvielle. Grâce aux bontés de la comtesse Marie, la femme de son maître, Jean, cédant à sa passion pour l'étude et à des aspirations qui l'en-

traînent hors de sa sphère, s'est assimilé les idées libérales de la philosophie du xviiie siècle, et la Révolution trouve en lui un adepte tout préparé. Au moment où l'action commence, le citoyen Berthaud, représentant du peuple en mission, vient proclamer la patrie en danger et appeler à sa défense les jeunes gens en état de porter les armes. Parmi les ci-devant vassaux du comte de Valvielle, un seul se présente pour se faire inscrire sur le registre des enrôlements : c'est Jean d'Acier.

Insensible aux reproches amers du comte comme aux objections quasi maternelles de la comtesse, Jean demeure inébranlable dans son dessein. Enfant du peuple, il a soif d'égalité et de supériorité aussi. Il étouffait au souvenir de son ancienne servitude ; soldat, il lui sera permis d'aspirer à la gloire.

> Vous avez de la gloire et des titres anciens ;
> Défendez-les ici, je vais chercher les miens.

Ce langage plaît au représentant Berthaud, qui promet à Jean d'Acier son amitié et sa protection pour l'aider à franchir les premiers échelons de la carrière militaire.

Ce que Jean d'Acier se garde bien d'avouer même à son nouvel ami, c'est qu'il aime passionnément la comtesse et qu'il veut s'arracher par l'absence aux tourments d'un amour sans espoir. Non seulement la hautaine comtesse est mariée et garde fidèlement ses devoirs, mais elle ne deviendrait veuve que pour passer aux bras d'un autre époux, son cousin le marquis Raoul de Puylaurens. Le comte a deviné l'attachement secret des deux jeunes gens l'un pour l'autre, et, au moment de risquer sa vie pour la cause royale, il confie Marie à la garde de Raoul, en lui faisant promettre de l'épouser s'il succombe dans la lutte.

Au second acte, les prévisions du comte se sont

accomplies ; il est mort guillotiné, et Marie, arrêtée, puis traduite au tribunal révolutionnaire, va périr sur l'échafaud de la ville de Nantes, où commande le représentant Berthaud. Pourquoi Berthaud ? pourquoi pas Carrier ? Puisque l'auteur nous place en plein cœur de la Révolution française, pourquoi reculer devant la vérité et substituer la figure imaginaire du puritain Berthaud à l'atroce personnalité qui déshonora dans l'Ouest la Révolution et la République ? Que penserait-on d'un auteur dramatique qui ferait de Néron un agneau ou de Catherine de Médicis une femme à scrupules ? Lorsqu'on entreprend de nous parler de la Terreur autrement que pour la flétrir, il faut savoir la regarder en face et l'accepter telle qu'elle fut : le règne des scélérats et des bêtes féroces.

Donc, on va guillotiner M$^{me}$ de Valvielle, lorsque Jean d'Acier, appelé à l'armée républicaine de Vendée avec le grade de chef de bataillon, aperçoit la victime qui passe dans la fatale charrette. Son amour se réveille avec furie, il sollicite impérieusement la grâce de Marie ; d'abord Berthaud la lui refuse rudement, mais il finit par donner un ordre de sursis, lorsque Jean d'Acier se déclare prêt à épouser la comtesse pour lui sauver la vie. Comment un mariage *in extremis* annulerait-il les effets d'un arrêt de mort prononcé par le tribunal révolutionnaire ? C'est ce qu'on ne comprend pas clairement ; dans les mœurs du temps, une pareille union aurait envoyé Jean d'Acier à la guillotine sans sauver la comtesse. Mais enfin, pour ne pas chicaner avec le jeune auteur, il faut passer là-dessus. Jean d'Acier, muni des ordres nécessaires, arrête l'exécution en interrompant la marche de la sinistre charrette, qui, heureusement, ne roulait pas trop vite et n'était pas encore arrivée au pied de l'échafaud. Or, c'était précisément là que M$^{me}$ de Valvielle devait être sauvée et enlevée par une troupe de Ven-

déens que commandait son cousin le marquis Raoul.

La comtesse, qui savait qu'on veillait sur elle, n'est pas trop étonnée du sursis qu'on lui accorde ; et lorsque Jean lui explique qu'il faut consentir à le prendre pour époux à moins de reprendre la route de l'échafaud, elle croit deviner que son ancien fermier agit par les ordres du marquis Raoul. Ainsi, elle prononce sans hésiter, devant l'officier municipal, le *oui* sacramentel auquel elle n'attache aucune importance.

La situation devient intéressante lorsqu'au troisième acte, Jean, ayant ramené au logis celle qu'il considère comme sa femme, commence à lui faire entrevoir la vérité et à lui parler de l'amour dont il brûla toujours pour elle.

« Mais », lui demande-t-elle alors avec une hauteur méprisante, « est-ce que votre maître connaissait « vos sentiments lorsqu'il vous a donné la mission « que vous venez de remplir ? » — « Je n'ai pas de « maître ! » s'écrie Jean, « et vous êtes ma femme. » A ce moment survient le marquis qui, las d'attendre sous l'orme, je veux dire sous la guillotine, s'est informé de ce qui se passait et a suivi Marie jusque chez son sauveur. On devine de quel ton Jean d'Acier accueille l'intervention du marquis dans son nouveau ménage ; la situation achève de se corser par l'arrivée du représentant Berthaud, qui fait connaître à Jean la présence dans la ville du marquis Raoul qu'on recherche pour le passer par les armes. « Quel est cet « homme-là ? » demande le représentant en apercevant le marquis qui porte le costume des paysans vendéens ? « C'est un fermier de Valvielle ! » répond la comtesse. Puis s'adressant au marquis : « Vous « avez entendu », lui dit Jean, « vous savez que le sé-« jour de Nantes n'est pas sain pour les ennemis de « la République. Dites bien cela dans le pays. » Là-

dessus le marquis salue et s'esquive noblement, non sans jeter, je le suppose, un coup d'œil moqueur sur ce vieux fantoche de Berthaud, qui aime tant à faire la police politique et qui la fait si mal.

Lorsque le quatrième acte commence, deux mois se sont passés pendant lesquels Jean d'Acier n'a pu vaincre la cruelle indifférence de la comtesse. Un dernier assaut, auquel le pousse sa passion désespérée, est repoussé comme les autres. « — Vous m'avez trompée! Monsieur, lui répond la comtesse, et vous vous êtes trompé vous-même ; un mariage sous peine de mort est en soi nul et de nul effet ; il aurait fallu me dire toute la vérité, je serais morte plutôt que de devenir votre femme. »

A ce moment, on amène le marquis, qui, portant les insignes de chef royaliste, vient d'être arrêté par les soldats de Jean au moment où il essayait d'envelopper la ferme où est campé celui-ci, afin d'enlever la comtesse.

C'est, comme on le voit, la scène de l'acte précédent qui recommence ou qui se continue. Le commandant Jean d'Acier veut faire fusiller son ennemi. Mais quoi! ne le soupçonnera-t-on pas d'avoir frappé un rival plutôt que d'avoir accompli un devoir rigoureux? La générosité l'emporte ; le commandant donne lui-même la liberté au marquis, qui lui serre la main en reconnaissant que Jean d'Acier eût été digne de Marie et qu'il y a de nobles cœurs dans tous les camps.

Jean ne tardera pas à payer cher sa magnanimité. Le citoyen Berthaud, qui depuis le second acte cherche une tête à faire tomber pour la plus grande gloire de l'humanité dont il se dit l'apôtre, entre dans une fureur rouge en apprenant la délivrance du marquis. « C'est toi qui paieras pour tous! » dit-il à Jean ; il appelle les soldats et leur ordonne d'arrêter

8.

leur commandant, comme traître à la patrie et à la République.

Au cinquième acte, tout est prêt; Jean d'Acier va être passé par les armes. Après avoir prêché la discipline à ses soldats, qui paraissaient disposés à désobéir à l'ordre sanguinaire de Berthaud, il obtient de celui-ci un sauf-conduit pour la comtesse. Marie pourra gagner librement un petit port de la côte et s'embarquer pour l'Angleterre. C'est Jean qui, dans une dernière entrevue, lui annonce qu'elle va devenir veuve et libre pour la seconde fois. En présence de tant de dévouement et d'abnégation, la comtesse subit comme une commotion intérieure; elle déchire le sauf-conduit et dit à Jean : « Je veux mourir avec toi. Je t'aime! » Mouvement théâtral et d'un grand effet, quoique peu vraisemblable et totalement inconciliable avec le caractère de la comtesse Marie. Jean d'Acier n'en est pas moins fusillé bel et bien, après avoir subi, comme dernière épreuve, une insupportable homélie de cette brute farouche de Berthaud, qui paraît extrêmement heureux de donner une preuve éclatante de son propre patriotisme, en envoyant son ami à la mort. On peut dire, en variant un mot célèbre, que, pour les révolutionnaires de ce calibre-là, — et nous en avons connu quelques-uns, — le patriotisme, c'est le sang des autres. Quant à M$^{me}$ Jean d'Acier, ci-devant comtesse de Valvielle, et marquise promise de Puylaurens, que devient-elle? Comme elle a déchiré le sauf-conduit signé par Berthaud, il est probable que cet intègre citoyen la fera guillotiner pour la seconde fois, et ce sera la bonne.

Avant de hasarder un jugement équitable sur l'œuvre de début d'un très jeune écrivain, il faut d'abord que je m'explique nettement sur une question capitale. A qui appartiennent les situations plus ou moins

romanesques et quelquefois touchantes qui soutiennent jusqu'au bout l'attention du public? Si elles étaient neuves, je dirais sans hésiter : « Un auteur dramatique nous est né. » Mais ni Victor Hugo, qui a fourni le dénouement avec son représentant inflexible et son commandant républicain qui a fait évader un chouan; ni M$^{me}$ Sand, qui a créé dans Cadio un paysan breton devenu officier républicain et épousant pour la sauver la grande dame qu'il aime, ne peuvent abandonner leurs titres de priorité. Les plus clairs de ces droits ne reviennent cependant ni à l'auteur de *Quatre-vingt-treize* ni à l'auteur de *Cadio*, mais tout simplement à deux hommes de beaucoup d'esprit, l'un qui s'appelait le marquis de Saint-Georges, l'autre qui s'appelle encore M. de Leuven, qui firent jouer au Palais-Royal, le 11 mai 1837, une comédie en trois actes, intitulée *Riquiqui*, où nous trouvons groupés, comme dans le drame de M. Lomon, les quatre personnages principaux : l'homme du peuple qui sauvera la grande dame par un mariage; la grande dame elle-même, M$^{lle}$ Athénaïs de Montfort; le chevalier de Beauval, cousin d'Athénaïs et son fiancé, comme le marquis de Puylaurens est le cousin et le fiancé de Marie de Valvielle; enfin, le représentant du peuple qui conclut d'autorité le mariage. Par une rencontre singulière, je trouve même en germe dans *Riquiqui* la scène de *Jean d'Acier* où le cousin vient revendiquer sa fiancée jusque dans le domicile de son nouveau mari, la provocation et la réponse de l'homme du peuple qui conseille à son noble adversaire de réserver son sang pour les champs de bataille. La pièce jouée par Achard, Levassor, Germain et la spirituelle Charlotte Dupuis eut un tel succès il y a quarante ans, que plusieurs artistes de mes amis en évoquaient ce soir le souvenir encore vivace.

Je n'indique ces rapprochements ni à titre de simple

curiosité ni comme un reproche à la sincérité de M. Charles Lomon, de laquelle je suis convaincu d'avance, mais j'explique par là que des spectateurs qui connaissent tous *Quatre-vingt-treize* et *Cadio*, et dont quelques-uns n'ont oublié ni *Riquiqui* ni les imitations postérieures de ces divers ouvrages, n'aient pas subi, en écoutant *Jean d'Acier*, l'impression d'une conception nouvelle. De là des comparaisons qui nous mènent à un commencement de jugement motivé.

Le commandant de *Quatre-vingt-treize* meurt pour une faute plus grande et pour une action plus grande aussi que ne le sont la faute et l'action de Jean d'Acier ; ce n'est pas un rival qu'il a sauvé, c'est le chef de sa propre race, le commandant en chef des forces royalistes en Bretagne. Aussi le dénouement du roman de Victor Hugo a-t-il à la fois plus de hauteur et moins d'horreur que celui de *Jean d'Acier*.

Cadio et Riquiqui sont animés par des sentiments d'exquise délicatesse qui manquent à Jean d'Acier, car l'un et l'autre rendent sa liberté à la femme qu'ils ont sauvée. Nous voici arrivés au vif de la question. Jean d'Acier est-il intéressant? Oui, dans une certaine mesure, mais beaucoup moins que l'auteur ne se l'est figuré. Maître par la violence d'une femme qui ne l'aime pas, il l'enchaîne à sa destinée et ne s'aperçoit pas que son prétendu dévouement n'est que le masque du plus cruel égoïsme. Il ne se décide à la rendre libre que parce qu'il va mourir ; son sacrifice arrive donc trop tard : trop tard aussi l'amour absolument imprévu de la comtesse Marie pour l'homme qui l'a perdue.

Les trois premiers actes, malgré l'inexpérience toute naturelle de l'auteur, valent cependant beaucoup mieux que les deux derniers, qui appartiennent uniquement au bel art de rhétorique, et marchent par tirades déclamatoires à la façon des tragédies du XVIIIe siècle.

Je n'insisterai pas trop pesamment sur les élans lyriques qui célèbrent, au cinquième acte surtout, la prétendue épopée de la Terreur. Ce sont là des exubérances de jeune homme, qui confond, de la meilleure volonté du monde, la cause de la Révolution avec celle de la liberté, et qui s'imagine, sur la foi de mensonges trop accrédités, que les crimes de la Convention sauvèrent la Patrie.

C'est égal : le bonnet rouge fait mal à voir, même en peinture, et je regrette que la Comédie-Française ait poussé l'exactitude jusqu'à nous montrer cet emblème dans la salle où s'accomplit le mariage civil de Jean d'Acier et de la comtesse Marie.

M. Charles Lomon écrit en vers avec force, avec éclat, quelquefois avec éloquence. Je relèverais çà et là beaucoup d'incorrections, un plus grand nombre d'inexactitudes et même de vers faux, tels que ceux-ci :

> Non, je ne puis souffrir
> Que vous *m'accompagniez* lorsque je dois mourir.

Ce dernier est incontestablement un vers de treize pieds. Ailleurs, un soldat dit en parlant de Jean-d'Acier : « J'ai bien cru qu'il *passerait le saut*. » Expression inadmissible et inintelligible ; on saute un pas, on ne passe pas un saut.

Mais j'aime mieux compter les beaux vers qui se pressent avec une abondance pleine d'espoir lorsque M. Lomon saisit une idée vraie ou un sentiment juste. Je trouve un beau mouvement et un emportement vraiment dramatique dans la tirade de Jean d'Acier résolu à vaincre enfin les résistances de la comtesse :

> Éclate enfin, mon cœur, c'est trop te comprimer !
> Va ! bondis ! mets du feu dans le sang de mes veines
> Et chasse loin de moi les timidités vaines.
> Loin de moi, loin de moi, ce respect insensé
> Qui fait de mon amour un jouet méprisé.

> Fils de la veille austère, autant que de l'orgie,
> Désirs fous, donnez-moi l'audace et l'énergie,
> Et si je dois tomber à l'heure où l'aube luit,
> Je veux aimer du moins et vivre cette nuit.

La grande attraction de *Jean d'Acier*, c'était l'interprétation d'un rôle sérieux par M. Coquelin. Il y a longtemps que cet excellent comédien aspirait à une pareille épreuve. Il l'a tentée : elle lui a réussi aussi complètement qu'on pouvait l'augurer, mais — pas plus. M. Coquelin a rendu le personnage de Jean d'Acier avec une sûreté magistrale, avec la simplicité de moyens d'un artiste consommé. Est-il parvenu à colorer son personnage de ce quelque chose d'au-delà et d'inexprimable, de ce charme que nous pouvons aisément nous figurer en supposant que Jean d'Acier eût été créé par M. Delaunay ou par M. Worms? C'est ce que nous diront les représentations subséquentes. Dès ce soir le succès de M. Coquelin a été immense, et le public l'a salué d'une acclamation unanime lorsqu'il est venu nommer l'auteur.

Mlle Favart a dignement secondé M. Coquelin; elle donne au personnage de la comtesse une expression de mélancolie pénétrante qui a saisi toute la salle lorsqu'elle est entrée vêtue de noir, au moment où on l'arrache à l'échafaud. On aurait dit la Marie-Antoinette de Delaroche descendue de son cadre. A la dernière scène elle a mis tant d'émotion dans l'aveu de son amour *in extremis* pour Jean d'Acier, qu'elle l'a rendu pour ainsi dire croyable, et c'est là une remarquable prouesse d'un talent en pleine possession de soi-même.

Il m'a semblé que M. Maubant n'était pas en voix. Il y aurait quelque cruauté à critiquer cet estimable artiste à propos d'un rôle aussi faux, aussi creux et aussi mal venu que celui de cet insupportable bénisseur de guillotine, qui conjugue avec Jean d'Acier le

verbe révolutionnaire et fraternel : « Fusillons-nous les uns les autres. »

M. Laroche tient avec beaucoup de dignité le rôle du marquis de Puylaurens. M. Martel, M. Dupont-Vernon et M<sup>lle</sup> Martin jouent avec zèle de petits rôles dénués d'agréments.

## CCCCLIII

Théatre Cluny.  1<sup>er</sup> mai 1877.

Reprise de LES COMPAGNONS OU LA MANSARDE DE LA CITÉ

Drame en cinq actes et sept tableaux, par MM. d'Ennery et Cormon.

Lorsque le drame de MM. d'Ennery et Cormon fut représenté pour la première fois sur le théâtre de la Gaîté, le 14 février 1846, il était « mêlé de chant ». Il appartenait par conséquent au genre, présentement démodé, du drame-vaudeville. Le Théâtre Cluny, en reprenant *les Compagnons*, a supprimé tous les couplets et presque toutes les romances. Cette mesure prudente était commandée par les facultés vocales de la troupe actuelle du Théâtre Cluny ; il y a là quelques larynx, à en juger par ceux de MM. Beulé et Constant, à la réparation desquels les plus fameux spécialistes, le docteur Mandl, le docteur Fauvel, le docteur Lowe, useraient vainement leur science.

Malheureusement, ce que gagnent les oreilles du spectateur, c'est le drame qui le perd. Le public de 1846 trouvait mille agréments à entendre chanter des airs de Loïsa Puget par M<sup>lles</sup> Freineix et Léontine ;

Deshayes l'ancien soupirait de sa voix grasseyante *la Prière de ma Mère*, toujours de M{}^{lle} Puget. Il y avait des couplets sur un « air connu » pour M. Surville et une chanson d'Auvergne pour l'organe enchanteur de M. Serres, l'illustre créateur de Bertrand dans *l'Auberge des Adrets*. A Cluny, la musique disparaît, la prose reste et le drame paraît bien enfantin.

On retrouve, cependant, dans cette invraisemblable histoire de jeune fille jetée à l'eau, puis repêchée par un compagnon charpentier qui finit par être aimé d'elle et par l'épouser avec une dot d'un million, beaucoup d'éléments d'intérêt et de terreur dont M. d'Ennery a su tirer meilleur parti dans d'autres ouvrages d'une facture plus serrée.

Il n'y a rien à dire des pauvres acteurs qui viennent de jouer *les Compagnons* au Théâtre Cluny. Ceux qui ne paraissent pas dénués d'intelligence, tels que M{}^{mes} Jeanne Mourot et Dupont et M. René Robert, n'étaient guère sûrs de leurs rôles ; une débutante, M{}^{lle} Lamblin, qui ne sait ni parler, ni se taire, ni marcher, ni regarder, ni s'en aller, ni se tenir en place, a produit quelques-uns de ces effets qui comptent dans la carrière d'un artiste.

Sérieusement, nous n'avons jamais vu de représentation plus décousue ; la pièce n'était pas sue, tout allait de travers. La direction de M. Paul Clèves nous avait habitués à plus de soin et de tenue. On se serait cru dans un théâtre forain à Viroflay, ou à la foire au pain d'épice.

## CCCCLIV

Bouffes-Parisiens. 2 mai 1877.

### LE SABBAT POUR RIRE

Paysannerie en un acte, paroles de M. Chauvin, musique de M. Raspail.

### L'ASCENSEUR

Pochade musicale en un acte, paroles et musique de M. Henry Raymond.

### L'OPOPONAX

Opérette en un acte, paroles de MM. Nuitter et Tréfeu, musique de M. Vasseur.

### EN MARAUDE

Opérette en un acte, paroles de M. Emile Mendel, musique de M. Ettling.

Voilà un sommaire bien gros pour de si petites pièces et des inventions si légères, beaucoup plus faciles à voir et à entendre qu'à raconter.

*Le Sabbat pour rire* n'a fait qu'un très léger bruit qui n'est pas arrivé jusqu'à moi; l'un des dix spectateurs matineux qui assistaient à l'œuvre de M. Raspail m'affirme que cette paysannerie, dans laquelle on voit Pornic et Collette se déguiser en diables pour se faire peur l'un à l'autre, n'exercera qu'une influence médiocre sur ce qu'on appelle le mouvement artistique de notre temps.

Il y a dans *l'Ascenseur*, qualifié pochade musicale, un moyen scénique assez nouveau : grâce au jeu simulé de l'ascenseur, la pièce commencée sous le vestibule d'une maison, devant la loge du concierge, se

continue au quatrième étage et revient se dénouer au point de départ. M. Henry Raymond s'est servi de ce va-et-vient sans but appréciable, comme s'il avait voulu seulement l'essayer, mais je tiens pour certain qu'avant dix-huit mois d'ici l'ascenseur et les effets de déplacement qu'il motive tiendront la place d'honneur dans quelque gros drame à spectacle.

*L'Opoponax* me paraît avoir dormi dans les cartons. C'était sans doute une actualité, écrite au moment où l'opoponax, inventé par les parfumeurs de Londres [1], fit sa première apparition dans le monde parisien, c'est-à-dire au commencement de 1870. Une modiste nommée Stéphanette est à la recherche d'un séducteur inconnu, et pour le retrouver elle n'a que le souvenir d'un parfum exotique, celui de l'opoponax. Ne le reconnaît-elle pas dans la personne du vieux professeur de danse Timoléon ou le reconnaît-elle dans le collégien Gaston ? C'est un doute dont je ne vous tirerai pas, ne m'en tirant pas clairement moi-même. Je suppose que, d'ailleurs, vous n'y tenez guère.

Il y a une idée de pièce dans la dernière des quatre opérettes exécutées ce soir. Seulement elle n'est pas neuve. *En maraude* est l'histoire de deux dragons qui, surpris en flagrant délit de flirtation avec deux jeunes personnes, se font passer pour les dragons de bois que l'apothicaire Pilon avait fait sculpter dans le but de faire peur aux oiseaux de son jardin. Ce n'est ni fort, ni méchant, ni ennuyeux.

La musiquette de MM. Raspail, Henry Raymond, Vasseur et Ettling paraît sortir d'un fonds commun qui n'a d'autre caractère que la banalité.

---

[1]. J'aurais dû écrire réinventé. L'opoponax était d'usage assez commun, en plein xviii$^e$ siècle, pour figurer dans la nomenclature des marchandises imposées à l'entrée dans Paris, article I$^{er}$ du tarif, s'élevant à 19 livres 13 sols 1 denier et 11/25$^{es}$ de denier. *Journal du citoyen*, 1754, pages 200 et 233.

M. Daubray s'est montré, comme à son ordinaire, fort plaisant dans *l'Opoponax*, où M^me B. Stuart débutait par un rôle sans valeur. On retrouvera cette aimable actrice pour un rôle mieux approprié à son jeu piquant et fin.

---

## CCCCLV

Chateau-d'Eau. 4 mai 1877.

### LE PENDU OU LES TROIS BIGAMES

Drame en cinq actes, par MM. Anicet Bourgeois et Michel Masson.

Le théâtre du Château-d'Eau fait défiler devant son public les anciens mélodrames du répertoire de l'Ambigu et de la Gaîté, à raison de cinq actes par quinzaine. Il semble que ce répertoire soit inépuisable. En considérant que la plupart des pièces reprises par le Château-d'Eau portent une date comprise entre 1850 et 1860, on se fait une idée de l'énorme consommation de *mélos* faite par les théâtres de drame aux temps où les succès de cent représentations constituaient une prodigieuse exception.

Je ne sais ce que dura *le Pendu* à partir de sa naissance qui eut lieu le 4 avril 1854 sur le théâtre de l'Ambigu. Joué par Chilly, Laurent, Dumaine, M^mes Marie Laurent et Fernande, il avait de quoi se défendre. Mais il fait piteuse mine aujourd'hui et je doute qu'il remplisse jusqu'au bout ses quinze jours de faction réglementaires.

Par une singularité plus comique que dramatique, les trois principaux personnages du *Pendu* sont ou se croient bigames : le jeune Christol parce qu'il a épousé à Lisbonne la servante Casilda, quoiqu'il ne

fût pas encore veuf d'une superbe marseillaise dont on ne dit pas le nom; la servante Casilda, parce que, sous le nom volé de Diana Mendez, elle a épousé M. Gilbert Dartigues, quoiqu'elle ne fût pas veuve de Christol; enfin M. Gilbert Dartigues, parce qu'il a épousé la charmante Suzanne, sans attendre qu'il fût veuf de Casilda. Comment cet *imbroglio* se dénouera-t-il après cinq actes et dix crimes? De la manière la plus simple. Puisque Diana Mendez n'est pas Diana Mendez mais la servante Casilda qui a volé les papiers de sa maîtresse au milieu d'une traversée en mer, par un procédé imité de *la Closerie des Genêts*, il y a bien évidemment erreur sur la personne, ce qui est un cas de nullité absolue de mariage. Donc Gilbert n'est pas bigame et il a droit de considérer la vertueuse Suzanne comme sa femme légitime.

Un gros intérêt, assez confus, circule dans ce *libretto* peu limpide, écrit avec une naïveté et un sans-gêne des plus réjouissants.

J'ai oublié de dire que le drame s'appelle *le Pendu* parce que Christol, le premier mari de Casilda, a été pendu, puis sauvé, ce que sa femme ignore. Casilda a un frère nommé Moretto, qui, apprenant la résurrection de Christol, s'empresse d'en avertir sa sœur; de là, ce dialogue épique : « MORETTO. Depuis une heure, « je crois aux revenants. — CASILDA. Quelle folie! — « M. Le défunt que j'ai vu pendre il y a sept ans m'est « apparu aujourd'hui. — C. En rêve? — M. Non, vi- « vant *et conduisant une carriole...* »

Ailleurs, MM. Anicet Bourgeois et Michel Masson disent de M. Dartigues qu'il est depuis plusieurs mois dans son château, « où il vit renfermé comme un loup », comparaison faite pour étonner les zoologistes qui savent bien que les loups vivent en plein air et n'ont pas de châteaux.

En géographie, c'est bien autre chose; Diana Men-

dez et sa servante Casilda doivent se rendre par mer de Lisbonne à Bordeaux ; la route est assez simple, n'est-ce pas ? De l'embouchure du Tage à l'Océan et de l'Océan au golfe de Gascogne. Quelle n'est pas la surprise de l'auditeur en apprenant que ces dames ont fait naufrage « en vue des îles Minorques (*sic*) », c'est-à-dire en pleine Méditerranée. Encore, pour adopter cette interprétation, faut-il admettre que les auteurs aient voulu dire « les îles Baléares », les îles Minorques n'ayant été relevées jusqu'à ce jour par aucun géographe connu.

La pièce est assez médiocrement jouée. Je dois cependant une mention à un jeune comique nommé Verret qui, dans le personnage de Christol, établi d'origine par le gros Laurent, a montré des qualités de franchise et de rondeur qui rappellent le créateur du rôle.

---

## CCCCLVI

Troisième Théatre-Français. 8 mai 1877.

### LA PROVINCIALE

Comédie en quatre actes, en prose, par M. George de Létorière.

La pièce que les comédiens ordinaires, mais fort estimables, du troisième Théâtre-Français ont eu l'honneur de représenter devant une chambrée extrêmement brillante, est imprimée dans la collection déjà volumineuse du *Théâtre des Inconnus*.

Voici le point de départ de *la Provinciale*. Le marquis d'Elvigny, dernier du nom, est mort, léguant une fortune de trois millions à sa nièce mademoiselle Camille d'Elvigny, sous la condition qu'elle épou-

sera son cousin, le vicomte Christian de Mac-Trevor, et que celui-ci relèvera le nom et les armes d'Elvigny.

Or, Mlle Camille est une petite sauvage, élevée dans son château seigneurial d'Elvigny, département de la Creuse, où elle vit avec trois mille francs de rente et d'où elle s'est bien promis de ne jamais sortir.

Quant au vicomte, c'est un aimable débauché, ruiné à fond, qui n'épousera Camille qu'à son corps défendant, et pour ne pas manquer l'héritage.

Camille ne le laisse pas longtemps dans l'embarras; elle refuse l'époux testamentaire que lui destinait feu son oncle, et, par conséquent, d'après les termes du legs, le vicomte Christian hérite seul des trois millions, sans partage ni transaction possible.

Cette donnée n'est pas neuve, mais elle est consolante, parce qu'elle prouve qu'il y a encore de nobles cœurs dans le département de la Creuse, et que si le désintéressement disparaissait un jour du sol de la France, c'est dans les petits châteaux des environs de Guéret qu'on le retrouverait à coup sûr. Qn'on ne voie en ceci nulle intention de persiflage; je me conforme à la pensée de l'auteur en considérant le département de la Creuse comme le dernier reste du paradis terrestre, par opposition à l'enfer de Paris.

Le seul point où je me permette de résister à la volonté de M. de Létorière, c'est qu'il place obstinément la Creuse et son chef-lieu Guéret en Limousin; je n'y puis consentir par respect pour l'histoire et la géographie. Guéret fut autrefois la capitale de la Marche, et la Marche s'appelait ainsi parce qu'elle formait la marche ou frontière de France du côté du Limousin.

Vous devinez aisément que si Camille d'Elvigny refuse trois millions et la main de son cousin Christian au premier acte, c'est pour les accepter au qua-

trième, après diverses luttes, péripéties et combats.

Le principal obstacle au bonheur de ces deux cousins si bien faits pour se détester d'abord et s'adorer ensuite, c'est une certaine demoiselle Cornélia Ferette, moitié cantatrice, moitié « femme de rue », qui dispute à Camille, non le cœur de Christian, auquel elle ne tient guère, mais les trois millions du défunt marquis, qui lui plaisent au suprême degré.

Mais enfin, la signora Cornelia est vaincue, Christian se bat pour Camille, est blessé, l'épouse, et rebâtira, avec les trois millions, le château d'Elvigny, qu'il entourera d'asiles-ouvroirs en faveur des enfants pauvres du département de la Creuse (ancienne Marche).

La comédie de M. Georges de Létorière présente des inégalités surprenantes ; le premier acte, si on l'émondait de détails superflus, est bien construit et semble annoncer une œuvre solide, quoiqu'un peu trop largement développée ; le deuxième acte continue cette impression, mais finit mal ; le troisième acte n'existe pas, et le quatrième acte est bourré de remplissages qui retardent, sans urgente nécessité, un dénoûment depuis longtemps prévu.

Il est arrivé à M. Georges de Létorière ce qui arrive à beaucoup d'écrivains qui abordent tardivement le théâtre, c'est, après avoir mis la main sur un sujet de pièce, de ne savoir plus qu'en faire. On rencontre cependant, parfois, à travers les parties les plus faibles de cet ouvrage sans équilibre et sans proportions, des traces de talent et parfois des choses tout à fait charmantes. Je citerai, par exemple, la scène où Camille, ayant besoin d'argent pour subvenir à ses charités, essaye de vendre des aquarelles sorties de son pinceau, et trouve pour acquéreur son cousin Christian qu'elle a dédaigné. La noble fille n'est pas le moins du monde embarrassée : « — Je vous préviens, mon

cousin, que je vous vendrai mes aquarelles très cher. Cependant, fixez un prix. — Trois millions! » répond l'amoureux Christian. Cela est très joli, très fin, mais ne nous préparait guère à quelques brutalités mélodramatiques qui gâtent le reste de la pièce.

L'auteur — ne l'ai-je pas dit encore? — est une dame, qui a signé de jolies chroniques mondaines dans plusieurs journaux quotidiens, sous le pseudonyme de vicomte de Létorière. Il y a de l'esprit, beaucoup d'esprit, trop d'esprit, au premier acte surtout; cette dépense de clinquant et de mots brillants, un peu plaqués à tort et à travers, dépasse la bonne mesure. Trop de fleurs aussi, trop de fleurs, comme disait Calchas; la conversation des personnages en est tellement émaillée, en de certains passages, qu'on croirait assister à un cours de botanique à l'usage des jeunes personnes.

Georges de Létorière a voulu peindre dans Christian Mac Trévor, dans le comte de Prébar, dans le comte de La Tournelle, un coin de la vie de Paris; mais ce petit tableau renferme nombre d'inexactitudes bien peu parisiennes. Par exemple, il est question d'une loge d'avant-scène au théâtre du Châtelet, juste le seul théâtre de Paris où il n'y ait pas d'avant-scènes. Comment M. Ballande, qui est un homme de théâtre, a-t-il laissé passer cela?

La pièce est bien jouée, surtout par M$^{lle}$ Marie Vannoy, qui a rendu avec beaucoup de décence, de dignité et de délicatesse le personnage sympathique de la provinciale Camile d'Elvigny. M$^{lle}$ Marie Vannoy, que nous avons applaudie au Gymnase et à l'Ambigu, et qui prendrait facilement une belle place dans un grand théâtre de drame, s'est laissé un peu emporter à la fin, et n'a peut-être pas proportionné ses effets à l'exiguïté du petit cadre qui l'environnait. Un peu plus de modération et de simplicité dans les dernières

scènes, en la ramenant vers le ton de la comédie, achèverait son succès qui a été très grand et très mérité.

MM. Reynal, Sylvain, M^{mes} Rose Lion, Villetard et Cassothy constituent un ensemble très satisfaisant.

On a donné à M. Albert Lambert le rôle d'un peintre insupportable et mal élevé, qui devrait être mis à la porte des maisons où l'on paraît l'accueillir, au contraire, avec joie. Ce n'est pas le fait de M. Lambert, qui est un amoureux fort agréable, mais qui ne me paraît pas avoir en lui l'étoffe d'un Desgenais.

---

## CCCCLVII

Variétés. 9 mai 1877.

### LA POUDRE D'ESCAMPETTE

Folie-vaudeville en trois actes, par MM. Henri Bocage et Alfred Hennequin.

Tout le monde savait que M. Hennequin avait travaillé à *la Poudre d'escampette* ; et, comme on a l'habitude de supposer, non sans quelque raison, que l'auteur d'une ou de plusieurs pièces applaudies est condamné à se recommencer indéfiniment, on s'attendait à quelque *imbroglio* savamment intrigué et corsé, tel que *le Procès Veauradieux* ou *Bébé*. Or, il se trouve que *la Poudre d'escampette* appartient à un genre plus simple, celui des pièces légèrement esquissées, que nos pères appelaient un vaudeville, parce qu'ils l'illustraient de couplets sur des airs connus. Il en est résulté, au premier abord, une sorte de déception, qu'on se serait épargnée en prenant

plus au sérieux la qualification de folie-vaudeville donnée sur l'affiche à la pièce nouvelle de MM. Henri Bocage et Alfred Hennequin.

*La Poudre d'escampette*, pour la définir par un mot exact, est une simple farce ; mais une bonne farce n'est pas à dédaigner, et celle-ci repose sur une idée vraiment plaisante.

Trois bons bourgeois, M. Montengraine, M. Beausalé et M. Dubocal, ont entendu parler, au café où ils se réunissaient d'ordinaire pour faire leur partie de dominos, d'une affaire aussi étonnante que splendide : celle des eaux minérales sulfureuses de Pantin, près Paris. Le plan des ingénieurs est vraiment grandiose : il s'agit de transformer la Grande-Villette et la Petite-Villette en oasis parfumées, qui appelleront à elles les touristes de tous les pays, et les y retiendront au détriment des îles d'Hyères, d'Antibes, de Cannes, de Nice et de Monte-Carlo. Cette idée colossale a grisé les trois amis, qui se sont cotisés pour réunir les fonds nécessaires aux études préalables. La société anonyme est constituée, Beausalé et Dubocal en sont les administrateurs, sous la présidence de Montengraine, qui prend sa fonction pour un sacerdoce et sa sonnette pour l'instrument sacré du progrès industriel.

Tout marcherait à merveille, sans un certain Billembois, le seul actionnaire des eaux minérales de Pantin. Ce Billembois, furieux de ne pas être administrateur comme les autres, s'est fait le cauchemar vivant de ses associés ; il les réveille la nuit pour leur demander communication du bilan et des livres, et les menace constamment des foudres judiciaires. Il leur prédit que leur directeur Cassignol et leur caissier Grenouillet dévaliseront la caisse, et qu'ils finiront en police correctionnelle pour avoir méconnu ou lésé les intérêts de leur unique actionnaire.

Les trois honnêtes bourgeois, inquiétés par ces lugubres prophéties, font appeler le caissier ; le caissier est absent ; il a laissé ses livres en désordre ; on ouvre le grand-livre, on y trouve un grattoir ; indice grave! le caissier altérait donc ses écritures. On appelle le directeur ; absent aussi, et sur son bureau on trouve une lettre tout ouverte et sans adresse, ainsi conçue: « Tout est découvert ; je pars pour la « Belgique. »

C'est la foudre qui tombe sur la tête de Montengraine, de Beausalé et de Dubocal. Billembois avait donc raison! Ils se voient perdus, déshonorés, traduits devant la justice de leur pays. Ils n'ont qu'un seul parti à prendre, la fuite, et comme ils n'ont pas d'argent sur eux, ils emportent la caisse, qui, après tout, ne contient guère que leurs propres capitaux. A ce moment suprême, le bonnet à poil d'un gendarme apparaît, et les trois amis se sauvent comme ils peuvent, afin de gagner au plus tôt la Belgique.

Il est temps d'expliquer que les trois administrateurs de la Société thermale de Pantin sont la dupe d'une méprise. Si le directeur et le caissier n'ont pas répondu à l'appel de leurs supérieurs, c'est qu'ils étaient allés à leurs petites affaires d'amour. Le caissier n'a gratté qu'une énorme tache d'encre qu'il avait faite au grand-livre en batifolant avec Catherine, la cuisinière de Montengraine. Quant au directeur, M. Cassignol, il ne songe pas le moins du monde à s'expatrier, et la lettre où il annonçait son départ pour la Belgique était destinée à une maîtresse avec laquelle il voulait rompre. Enfin, le gendarme Clodimar n'est qu'un gendarme belge, venu de Mons en congé pour épouser Catherine.

Les trois amis ne s'en croient pas moins traqués par la police; toujours suivis par le gendarme, qui a l'idée fixe d'obtenir de M. Montengraine qu'il consente

a u mariage de sa cuisinière, ils passent par toutes les transes imaginables, et deviennent, sous l'empire de la peur, capables de tous les crimes. Inutile, je devrais dire impossible d'expliquer en moins d'un demi-volume comment ils arrivent à prendre M^me Césarine Billembois pour une espionne dans le genre de Dora, comment ils la bâillonnent, l'enlèvent dans un fiacre et l'amènent avec eux jusqu'à la gare de Pantin, où nous retrouvons Montengraine, Beausalé et Dubocal cachés avec la prétendue espionne dans une immense caisse d'emballage.

Ce troisième acte, dans la gare de Pantin, a complètement relevé et enlevé le succès. Il renferme deux ou trois scènes vraiment bouffonnes. Il faut voir, par exemple, Beausalé (M. Baron), déguisé en employé du télégraphe et recevant l'ordre du chef de gare de demander des secours à Paris pour arrêter les trois malfaiteurs dénoncés par Césarine qui s'est enfin échappée. Beausalé tape à tort et à travers sur les tiges du commutateur électrique. O surprise! la sonnerie d'avertissement se fait entendre. On répond de Paris : « Compris, nous vous envoyons le train de bestiaux que vous avez demandé. » C'est bien autre chose lorsque le train de Paris arrive, et que les trois bourgeois, manœuvrant à tour de bras les disques et les drapeaux rouges, essayent de l'empêcher d'entrer en gare. Mais enfin on les arrête et tout s'explique. Le directeur Cassignol arrive tout juste pour lui apprendre qu'il n'a pas fait de trou à la lune, que la Société des eaux thermales de Pantin se porte bien, et qu'une compagnie anglaise propose d'acheter l'affaire avec un million de bénéfice.

Ce dernier acte est véritablement plein de folie, mais de folie gaie et bien venue. On a ri aux larmes
MM. Pradeau, Baron et Léonce sont impayables sous les traits des trois bourgeois tout étonnés de se

retrouver d'honnêtes gens. Mlle Gabrielle Gauthier joue avec beaucoup de grâce et de finesse le personnage de Césarine ou l'espionne sans le savoir. Mlle Cerny, qui débutait par le petit rôle de Catherine, n'a que quelques mots à dire; elle a montré de la verve et de la gaîté.

## CCCCLVIII

THÉATRE TAITBOUT. 12 mai 1877.

### LES MÉMOIRES DE FRÉTILLON

Pièce en quatre actes et sept tableaux.

On n'a pas nommé les auteurs des *Mémoires de Frétillon*, que, du reste, on ne demandait guère. Le public spécial des premières représentations savait que la pièce n'avait rien de nouveau que le titre, et se souvenait de l'avoir vu jouer au théâtre Déjazet, alors qu'elle s'appelait *les Fées de Béranger*.

L'idée de faire défiler, en les suspendant au fil d'une intrigue légère, les principales figures de femmes créées par le dernier des grands chansonniers français, était si naturelle qu'elle est venue pour la première fois à des vaudevillistes il y a bien près d'un demi-siècle. Déjazet incarnait si naturellement Frétillon et Lisette qu'on écrivit pour elle *les Chansons de Béranger*. Le type de la marquise de Prétentaille, vingt autres encore, auxquels on aurait pu ajouter celui de la sœur de charité, appartenaient de droit à l'excellente comédienne du Palais-Royal.

Depuis elle, on a refait cent fois la pièce, en y mêlant des éléments étrangers, comme l'ont fait les

auteurs des *Mémoires de Frétillon* avec M^me Grégoire, et d'autres chansons qui n'appartiennent pas à Béranger. Hélas! la vieille chanson française est bien passée de mode. On ne la comprend presque plus, à moins de certains efforts de comparaison et de mémoire; c'est dire qu'elle appartient au domaine de l'histoire littéraire, qui la mettra sans doute à sa vraie place, moins grande que ne la lui faisaient nos pères, moins humble qu'on ne la lui accorde de nos jours.

*Les Mémoires de Frétillon* n'ont guère d'autre mérite que de nous rappeler de vieux refrains grivois. Béranger compta cependant pour quelque chose de mieux qu'un poète érotique; il fut le chantre de nos gloires nationales dans les jours de malheur et consola la patrie humiliée. Mais le moyen d'emprunter un seul couplet, j'allais dire une seule strophe au Cinq Mai, à la Grand'Mère, aux Exilés, etc. J'en veux presque aux auteurs anonymes d'avoir touché à l'étonnante légende de la Vivandière, pour n'en détacher qu'un refrain en le dénaturant.

Du reste, les mœurs théâtrales d'aujourd'hui sont obligées de se conformer à de très singuliers scrupules. Croirait-on que pour pouvoir chanter sur un théâtre la chanson si connue qui a pour refrain :

> Quel honneur!
> Quel bonheur!
> Ah! monsieur le sénateur,
> Je suis votre humble serviteur!

il ait fallu substituer dans le quatrième vers : *Mon ami, mon bienfaiteur!* pour faire disparaître *Monsieur le sénateur* jugé sans doute séditieux!

La pièce a été écoutée comme on écoute au théâtre Taitbout, au milieu de lazzis, d'interpellations, d'applaudissements ironiques et de rappels que M^me Toudouze a eu le tort de prendre au sérieux. Un incident

burlesque a failli mal tourner. On venait de baisser la rampe pour « faire la nuit »; un personnage en scène disait d'un ton mélancolique : « Voici le soir; « les étoiles s'allument au ciel... » et il regardait dans les frises où n'apparaissait aucune lueur. Là-dessus, un spectateur de l'orchestre allume tranquillement une allumette et tout le monde crie : « Voilà l'étoile! » Cette facétie n'a pas été goûtée par l'inspecteur de la salle, qui est allé chercher un sergent de ville. Après des pourparlers qui ont duré jusqu'à la chute du rideau, le sergent de ville s'est retiré sans emmener personne. Mais on prétendait, à la sortie du théâtre, que le facétieux spectateur avait été arrêté. C'est, du moins, ce que j'ai entendu raconter dans les groupes qui encombraient le trottoir de la rue Taitbout. « Il ne faut pas jouer avec le feu! » disait le pompier de service.

Il y avait bien des vides ce soir dans le petit théâtre Taitbout. Combien de Parisiens et de Parisiennes de nos connaissances, retenus loin de nos regards amis par d'autres séductions, regretteront demain d'avoir manqué la « scène de l'allumette »! Ce sont là des émotions littéraires qui ne se retrouvent pas.

---

## CCCCLIX

Odéon (Second Théâtre-Français).   13 mai 1877.

### Reprise d'IPHIGÉNIE EN AULIDE

Tragédie en cinq actes en vers, de Racine.

Qu'une tragédie mythologique et classique nous fasse encore pleurer deux cent trois ans après sa pre-

mière représentation, voilà ce que je n'aurais pas cru si je ne l'avais vu et subi, de mes yeux, aujourd'hui dimanche, treizième jour du mois de mai mil huit cent soixante-dix-sept. Un pareil miracle prouve que Boileau n'exagérait pas lorsqu'il célébrait le succès de larmes remporté par Iphigénie devant la cour et la ville en 1674 :

> Jamais Iphigénie en Aulide immolée
> N'a coûté tant de pleurs à la Grèce assemblée
> Que, dans l'heureux spectacle à nos yeux étalé,
> En a fait sous nos yeux verser la Champmeslé.

N'imaginez pas que l'émotion fût celle d'un petit groupe de lettrés ou d'archéologues : non, la salle de l'Odéon était comble, à ce point que plusieurs centaines de personnes n'y avaient pu pénétrer et qu'à défaut d'un introuvable strapontin, des fanatiques offraient de payer vingt francs la faculté, qui leur a été refusée, d'entendre le spectacle cachés derrière un portant, entre deux quinquets.

On ne saurait imaginer, à moins de l'aller constater soi-même de temps à autre, l'inépuisable vogue des matinées classiques de l'Odéon. Elles répondent évidemment à un besoin populaire, en prenant le mot dans son meilleur sens, puisqu'elles attirent chaque dimanche deux mille auditeurs aux représentations classiques qui n'en réunissaient pas trois cents dans les représentations du soir. Ce public, très élégant, très choisi malgré sa masse, se compose essentiellement de familles aristocratiques et bourgeoises qui ne se permettent le théâtre que dans des conditions sévèrement étudiées et qui veulent y pouvoir conduire leurs enfants.

On ne saurait imaginer l'attention, le recueillement, l'enthousiasme avec lequel cet auditoire exceptionnel écoute et apprécie les chefs-d'œuvre des maîtres. Il y

a là un symptôme aussi curieux qu'intéressant des aspirations du public parisien vers une renaissance littéraire. On ne comptait pas aujourd'hui moins de cinq ou six cents enfants ou très jeunes gens qui prenaient un plaisir extrême à écouter les beaux vers de Racine. Voilà qui promet de bons juges aux poètes dramatiques de l'avenir.

La tragédie d'*Iphigénie* n'est sans doute pas la meilleure de Racine ; elle ne renferme aucune combinaison dramatique qui égale, même de loin, la donnée première d'*Andromaque* par exemple, nulle trace de la passion qui dévore Hermione et Phèdre. Rien de languissant et d'embarrassé comme la préparation des deux premiers actes ; mais une fois la situation posée, lorsque l'amour maternel, éveillé chez Clytemnestre par les révélations d'Arcas, n'a plus qu'à s'épancher, le génie de Racine laisse couler de sa plume quelques-uns des plus beaux vers qui aient jamais été modelés dans la plus pure langue française.

Les soixante-huit vers qui composent la fameuse tirade de Clytemnestre :

> Vous ne démentez pas une race funeste,
> Oui, vous êtes le sang d'Atrée et de Thyeste !

sont d'une éloquence vraiment sublime, et la critique la plus sévère n'y relèverait pas un défaut ; c'est la perfection même, et la perfection est rare partout, même chez Racine, qui se permettait trop souvent des inexactitudes et des imperfections surprenantes chez un si grand homme.

Qui croirait, par exemple, que le poète divin qui place dans la bouche de Clytemnestre ces admirables vers :

> Un prêtre, environné d'une foule cruelle,
> Portera sur ma fille une main criminelle,
> Déchirera son sein, et d'un œil curieux
> Dans son cœur palpitant consultera les dieux !

> Et moi qui l'amenai triomphante, adorée,
> Je m'en retournerai seule et désespéréé!
> Je verrai les chemins encore tout parfumés
> Des fleurs dont, sur ses pas, on les avait semés...

qui croirait, dis-je, que ce même Racine ait laissé passer dans son premier acte ces trois vers aussi naïfs, — tranchons le mot, — aussi ridicules :

> Le vent, qui nous flattait, nous laissa dans le port.
> Il fallut s'arrêter, et la rame inutile
> Fatigua vainement une mer immobile...

D'où il suivrait premièrement : qu'il faut du vent pour naviguer à la rame; secondement, que les bateaux n'avancent pas lorsque la mer est immobile.

Ailleurs Eryphile est qualifiée de « serpent inhumain » comme si une bête, serpent ou autre, pouvait appartenir à l'humanité.

Ce sont là de faibles taches dans une si belle œuvre, et elles disparaissent sous l'impression grandiose de cette noble composition.

L'interprétation d'*Iphigénie en Aulide* est excellente. M$^{me}$ Marie Laurent, qui possède au plus haut degré l'autorité tragique, exprime d'une manière à la fois pathétique et large le désespoir maternel de Clytemnestre; elle a fait pleurer de vraies larmes sans qu'il en coûtât rien à la dignité de l'art tragique, et sans que le cothurne de Melpomène en fût diminué,

Après elle, le public a chaleureusement applaudi M$^{lle}$ Marie Defresne, dont la beauté accentuée et le jeu vigoureux conviennent au sombre rôle d'Éryphile.

M. Talien a le sentiment de la grandeur épique qui caractérise le personnage du roi des rois.

Il semble que M. Marais n'ait qu'à s'abandonner à sa nature pour représenter le bouillant Achille, et cependant je lui reprocherai presque de n'y pas mettre assez d'emportement. Ces rôles-là veulent être joués,

selon le mot de Voltaire, avec le diable au corps, et, pour y produire assez d'effet, il faut pour ainsi dire en faire trop.

Mlle Volsy, malgré la faiblesse de sa voix, est une touchante Iphigénie. M. Monval a fort bien dit le grand récit d'Arcas, au cinquième acte.

Très belle matinée pour le public, pour le théâtre et pour l'art.

---

## CCCCLX

Théatre-Historique.  17 mai 1877.

### Reprise de LA DUCHESSE DE LA VAUBALIÈRE

Drame en cinq actes, par feu Rougemont.

En écoutant ce soir pour la première fois *la Duchesse de La Vaubalière*, beaucoup de spectateurs avaient peine à s'expliquer la faveur qui accueillit ce drame dans sa nouveauté. Il y a quelque injustice dans cet étonnement. Certes, le drame de M. de Rougemont, qui porte la date du 25 juin 1836, ne ressemble guère aux grandes œuvres de l'école romantique qui florissait alors dans tout son éclat. Peu d'imagination, encore moins de style, mais une entente sérieuse de la scène et du dialogue théâtral, voilà les qualités et les défauts d'un auteur dramatique, très spirituel et très galant homme, aujourd'hui oublié malgré son mérite réel attesté par d'immenses succès.

Lorsqu'on juge, à quarante ans de distance, ces ouvrages fortement mais simplement charpentés dont se contentaient nos pères, il ne faut pas se hâter de les accuser d'avoir vieilli; il est plus équitable de se dire

qu'ils nous paraissent usés à force d'avoir été recopiés et refaits à satiété.

La donnée de *la Duchesse de la Vaubalière* est ce qu'on pourrait appeler un sujet tournant. Au point de départ, nous voyons un duc de La Vaubalière, libertin ruiné et l'un des familiers du régent Philippe d'Orléans, essayer de séduire et enlever par force une demoiselle de campagne, fille du fermier Raymond, et promise à un jeune médecin sans fortune, ne se connaissant d'autre nom que celui d'Adrien.

Devenue duchesse de La Vaubalière par ordre du régent, Julie Raymond est en butte à la haine de son mari qui essaye de l'empoisonner. C'est Adrien, son fiancé, qui versera le poison. On devine qu'il s'y prendra de telle sorte que Julie ne soit qu'endormie. On l'ensevelit vivante comme une autre Juliette. Eh bien, par une suite de changements de longue main préparés, il se trouve que la ressuscitée reste la duchesse de La Vaubalière, tout en épousant Adrien. Comment cela ? c'est qu'Adrien était le véritable duc de La Vaubalière, tandis que le ravisseur de Julie n'était qu'un simple bâtard, qui finira ses jours à la Bastille, en vertu d'une lettre de cachet.

Un jeune médecin sans clientèle ne se change pas en duc et un duc en simple va-nu-pieds sans la découverte et la production d'une foule de documents de famille, actes de mariage, testaments, cédules et autres paperasses qui occuperaient à eux seuls toute une étude de notaire. Aussi est-ce un notaire royal, nommé Morisseau, qui conduit, surveille et débrouille cette noire intrigue.

Le personnage de Morisseau, le notaire sarcastique et philanthrope, qui démasque les grands seigneurs et sauve la vertu, un notaire-Mélingue, fit la réputation de Raucourt, un comédien à la voix défectueuse mais pénétrante, au jeu plein de mordant et d'autorité.

M. Maurice Simon lui donne peut-être des allures trop douces et trop caressantes, mais il a de l'ampleur et de l'intelligence; qu'il s'attache à mettre en relief certaines parties du rôle qui veulent être enlevées à l'emporte-pièce, et il y sera tout à fait bien.

Je ne sais ce qu'était M^me Adolphe qui créa le rôle de Julie; M^lle Schmidt s'y montre bien incolore et ne s'attache guère à justifier par ses grâces personnelles la passion fougueuse du duc de La Vaubalière.

Celui-ci, représenté d'origine par M. Alexandre Mauzin, qui fut le don Salluste de *Ruy Blas*, a eu ce soir pour interprète un débutant, M. Cosset, qui arrive de province. M. Cosset possède quelques-unes des qualités d'un premier rôle; une taille élevée, une tenue distinguée, une bonne voix parfois entrecoupée par l'émotion, et une diction raisonnable. C'est une bonne acquisition pour le Théâtre-Historique. M. Bouyer tient avec convenance le rôle du Régent, à qui le drame conserve le caractère de générosité que ses détracteurs les plus acharnés ne lui contestèrent jamais.

On a remarqué dans le rôle d'Adrien, établi il y a quarante et un ans par l'inimitable M. Surville, un jeune comédien nommé Rosny, qui montre de l'intelligence et de la chaleur.

## CCCCLXI

Bouffes-Parisiens. 18 mai 1877.

### Reprise de MADAME L'ARCHIDUC

Opéra-bouffe en trois actes, paroles de M. Albert Millaud, musique de M. Jacques Offenbach.

*Madame l'Archiduc* n'usurpe pas le titre d'opéra-bouffe; sur le canevas habilement tracé et spirituel-

lement rempli par la verve facile et franche de M. Albert Millaud, Jacques Offenbach a brodé une partition légère et brillante, où l'invention mélodique est soutenue par un travail d'orchestre très ingénieux en même temps que délicat.

On a donc revu avec un vif plaisir *Madame l'Archiduc*. La pièce reste amusante et la musique n'a pas vieilli. Les hasards de l'actualité ont fait souligner, au troisième acte, des traits qui passaient inaperçus il y a trois ans. On a beaucoup ri de la réflexion d'un des quatre conspirateurs devenus ministres, qui se réjouissent de s'entendre appeler Excellences : — « Oui, s'écrie Pontefiascone, mais pour combien de temps ? » Pour six mois moins quelques jours, aurait pu répondre M. Jules Simon. « La mauvaise humeur de l'archiduc retombe sur nous, continue Pontefiascone ; je l'ai trouvé occupé à lire le chapitre six de mon *Manuel du conspirateur*. — Et que dit donc ce chapitre ? — De la manière de se débarrasser d'un ministère qui nous embête ! » On juge de l'effet sur un public qui dévorait les journaux politiques pendant les entr'actes. On a applaudi à tout rompre. Et c'est ainsi qu'en France les affaires les plus graves aboutissent à des chansons.

Les morceaux les plus applaudis ont été, comme à l'origine, le joli chœur des conspirateurs, au lever du rideau ; le finale du premier acte, avec la chanson : « Un p'tit bonhomme pas plus haut qu'ça » ; les couplets de Fortunato : « Parlez, voyons, je sais comprendre » ; et le *cantabile* du même : « L'archiduc n'est pas votre affaire », si bien chantés par M$^{me}$ Paola Marié, qu'on les lui a fait redire trois fois ; tous les couplets de Marietta : « Pas ça ! » et d'autres encore dont le public ne se lassait pas.

L'intérêt particulier de cette reprise, c'était la prise de possession par M$^{me}$ Théo d'un rôle sur lequel

M^me Judic avait mis l'empreinte de son talent si original et si fin. L'épreuve était doublement difficile pour M^me Théo, qui relève à peine d'une indisposition grave, et qui, se sentant guettée, à chaque phrase connue, par les souvenirs embusqués dans la mémoire du public, se sentait saisie de la peur d'avoir peur.

Heureusement pour mon plaisir personnel, j'étais naturellement soustrait à l'empire des comparaisons et aux injustices irrésistibles qu'elles entraînent, car je n'avais jamais vu ni entendu *Madame l'Archiduc*. Je me suis donc trouvé fort à mon aise pour applaudir M^me Théo, dont le succès a été très grand. On lui a fait répéter presque tous ses couplets, entre autres le « pas ça », qu'elle dit à ravir, surtout le troisième, « Mon mari lui-même ». Il m'a semblé que la voix de M^me Théo, sans être entièrement posée (il faut d'ailleurs lui tenir compte d'une émotion visible et persistante), s'était affermie et étendue. Ses progrès, comme chanteuse, sont très sensibles. Elle joue naturellement, même lorsqu'elle paraît un peu affectée. En fin de compte, elle a complètement gagné la partie devant un public qui n'était pas disposé à se laisser séduire sans résistance.

M. Daubray est étourdissant sous les traits de cet étonnant maniaque qui s'appelle l'archiduc Ernest. Le ténor Emmanuel, M. Fugère et M^lle Blanche Miroir ont été fort goûtés dans leurs petits rôles.

## CCCCLXII

Ambigu. 19 mai 1877.

### L'EXPIATION

Drame en quatre actes en prose, par M. Thiessé.

Le drame français vient de faire des siennes. On a ri ce soir sous les voûtes de l'Ambigu, comme au beau temps du *Borgne* et du *Tremblement de terre de Mendoce*. *L'Expiation* possède cependant une qualité particulière: l'homogénéité. Le sujet, le plan et le style sont admirablement assortis. L'un vaut l'autre.

Mais commençons par le commencement.

M. Jean Formanville, marié depuis trois ans à M$^{lle}$ Lemaître, dont il a deux enfants, Lucien et Suzanne, est devenu tout à coup le dernier des libertins et des joueurs. L'argent qu'il ne perd pas dans les tripots, il le prodigue à des « personnes du demi-monde », qui ne le renvoient dans son ménage qu'à cinq heures du matin, lorsqu'elles lui permettent de rentrer. Naturellement, Formanville a fait des dettes; sa plus grosse échéance est d'une somme de quarante-cinq mille francs, due à un certain M. Sorel, qui prétendit jadis à la main de M$^{me}$ Formanville, et qui n'est devenu le créancier du mari que dans un but de vengeance.

Sorel vient réclamer son argent; une querelle s'élève entre lui et Formanville. Celui-ci provoque Sorel en duel, et comme Sorel refuse de se battre avec un homme qui est son débiteur, Formanville conçoit une horrible pensée: il prend les quarante-cinq mille francs dans la caisse de son beau-frère, M. Lemaître, qui est receveur des contributions, et les

jette à Sorel, en échange de ses effets échus. Justement Lemaître rentre, accompagné d'un inspecteur des finances ; le déficit est constaté sur l'heure. Formanville se jette silencieusement aux pieds de son beau-frère. Tableau ! Le rideau baisse.

Quinze ans se sont écoulés. Une jeune fille se jette à l'eau ; un homme la sauve. La jeune fille, c'est M<sup>lle</sup> Suzanne Formanville. Le sauveur, c'est son père, M. Formanville, qui se fait appeler monsieur Jean tout court. Il faut qu'il ait furieusement changé, car ni sa fille, ni son fils, ni son beau-frère ne le reconnaissent. Il est vrai que « le chagrin et les tempêtes « lui ont fait les cheveux gris » (*sic*). M<sup>me</sup> Formanville seule a conservé quelque mémoire, parce que, dit M. Thiesse, « les traits d'un époux n'échappent ja- « mais au regard de la mère de ses enfants ».

Mais enfin, pourquoi M<sup>lle</sup> Suzanne a-t-elle piqué une tête dans la rivière ? C'est que M. Lemaître refuse d'unir son fils Georges, un bien joli garçon, qui a des bras de bois et une perruque en crins de cheval, à son aimable nièce, parce qu'elle est la « fille d'un voleur ». On explique ce drame de famille au pauvre monsieur Jean, et voilà l'expiation qui commence.

C'est bien fait, après tout, et monsieur Jean n'a que ce qu'il mérite. Mais il faut croire que les spectateurs étaient bien coupables, car l'expiation continue et s'achève à leurs dépens. On leur raconte une demi-douzaine de fois l'affaire des quarante-cinq mille francs, quoiqu'ils l'aient vue de leurs propres yeux à la fin du premier acte. Puis, le jeune Lucien les assomme de tirades humanitaires sur les préjugés barbares d'une nation qui, « quoique possédant les « manières les plus polies de l'Europe », persiste à rendre les enfants solidaires du déshonneur de leur famille.

Formanville, reconnaissant qu'il est le seul obstacle

au bonheur de sa fille, conçoit le louable projet de se faire sauter la cervelle ; chaque fois que cette idée lui vient, il ouvre un tiroir et y prend un pistolet de poche qu'il y replace ensuite soigneusement, apparemment pour ne pas faire de bruit dans la maison.

A la fin, car *l'Expiation* a cela de commun avec les œuvres les plus distinguées qu'elle a un commencement et une fin, Formanville se bat avec Sorel qu'il tue. Ses enfants l'embrassent et il les bénit au milieu de l'hilarité générale.

Comment résister, en effet, à des phrases comme celles-ci : « Je sens couler sur mon front la sueur qui « y marque en traits de feu le sceau de la honte ! » Ailleurs, Jean Formanville, poussé à bout par les insolences de Sorel, menace d'exhaler « les vents des « orages comprimés dans son sein ». Et encore : « Il « est parti depuis treize ans ne me laissant que son « adresse. » Ces citations suffisent.

On a ri tant qu'on a pu ; on a même un peu sifflé, ce qui n'a pas empêché de nommer M. Thiesse, à la grande satisfaction des claqueurs. Il y a des auteurs assez riches pour ne se rien refuser.

*L'Expiation* a cependant un avantage marqué sur la petite pièce du même auteur, jouée en lever de rideau : c'est de n'être pas en vers, si l'on peut appeler vers un certain nombre de petits bâtons de prose garnis de rimes en maillechort comme celles de la petite machine intitulée *Léopold Robert*.

La charité me commande de ne pas parler des pauvres acteurs qui avaient accepté une corvée au-dessus de leurs forces. Il me suffira de dire que la jeune première, en articulant ces simples mots : « J'ai seize ans », a soulevé dans la salle des transports de joie folle. Et cependant, elle ne paraissait que de très peu l'aînée de sa mère, M$^{me}$ Formanville.

Encore un drame français à la mer. A qui le tour ?

## CCCCLXIII

Comédie-Française.  4 juin 1877.

### Reprise du MARQUIS DE VILLEMER
Comédie en quatre actes, en prose, par George Sand.

C'est la mission de la Comédie-Française de recueillir les œuvres remarquables ou distinguées qu'il ne lui a pas été donné de faire éclore elle-même.

George Sand n'écrivit pour la maison de Molière que cette malheureuse *Cosima,* si cruellement sifflée et si digne de l'être. *Le Mariage de Victorine* vint en ligne directe du Gymnase et *le Marquis de Villemer,* créé à l'Odéon en 1864, n'aurait jamais quitté le répertoire du second Théâtre-Français, si M. Duquesnel ne s'était volontairement désisté de ses droits pour déférer aux désirs et aux convenances personnelles de l'illustre écrivain.

Aujourd'hui la Comédie-Française se trouve en possession d'une des meilleures pièces que George Sand ait écrites, je ne dis pas la meilleure, parce que *François le Champi* l'emporte de beaucoup, à mon gré, par la netteté de l'idée et la cohésion des développements.

Tout le monde connaît *le Marquis de Villemer;* roman ou drame, cette touchante histoire est en possession, depuis quinze ans, de charmer les âmes tendres et délicates. Je n'ai donc pas à l'analyser ici. Quant à la pièce, j'ai eu l'occasion de la juger lorsqu'on la reprit à l'Odéon le 13 décembre 1873; l'audition de ce soir n'a pas modifié mes impressions précédentes; il me reste, tout au plus, à les compléter.

Quel est le sujet du *Marquis de Villemer*, réduit à l'état de sommaire ?

Une jeune fille, charmante et pauvre, introduite avec un emploi subalterne dans une grande famille, tourne la tête des deux fils de la maison, qui se la disputent avec énergie, jusqu'au moment où l'un d'eux, sûr d'être aimé, épouse la lectrice de sa mère, avec l'assentiment de celle-ci.

L'intérêt de cette donnée suffisait au drame; les épisodes dont George Sand l'a compliquée auraient pu demeurer ensevelis dans les pages du roman; on ne les aurait pas regrettés à la scène. Le lecteur rêve beaucoup, médite et discute : s'il n'approuve pas, s'il sent son attention se ralentir, il saute quelques pages pour mieux se replonger dans le grand courant du récit. Bien différente et bien pire est la condition de l'auditeur; il s'est enfermé dans sa stalle sous le poids de trente ou quarante degrés de chaleur, et il faut, bon gré mal gré, qu'il absorbe, en une séance, la quantité de littérature fixée par l'ordonnance, c'est-à-dire par l'affiche du théâtre. Il ne peut se refuser ni se dérober, à moins de dormir ou de sortir. Aussi les longueurs, les dissertations inopportunes, les détails oiseux ou insignifiants le blessent comme une espèce d'abus de confiance. Avant tout, il faut qu'il saisisse clairement la pensée de l'auteur; si cette pensée est obscure ou mal préparée, le suffrage du public la condamne, fût-elle intrinsèquement la plus belle et la plus juste du monde.

L'auteur dramatique doit compter sur le choc électrique que la vue du beau et du bien fait ressentir aux hommes assemblés. Mais il lui faut aussi se prémunir contre les retours soudains de l'esprit gaulois, qui excelle à saisir les choses par le rebours et se plaît à contempler l'envers des plus riches étoffes.

Tout ceci est pour vous dire que si le romancier a

pu juger utile de doter M. le marquis Urbain de Villemer d'un fils adultérin, pour mieux justifier la vie retirée de ce gentilhomme, sa mélancolie précoce et ses utopies socialistes, le dramaturge, mieux conseillé, aurait dû renoncer à cette combinaison.

Parallèlement à cet enfant qu'on ne voit pas, M<sup>lle</sup> de Saint-Geneix considère comme siens les quatre enfants de sa sœur, qu'on ne voit pas davantage. D'où il suit que les époux entrent en ménage avec cinq enfants qui ne leur appartiennent qu'approximativement. C'est un joli commencement d'affaires pour un jeune ménage.

Le plus gros défaut de la pièce n'est pas là. Plusieurs fois remanié par l'auteur, retouché ou même refait, au moins dans les deux premiers actes, par la plume magistrale d'un ami dévoué, qui les a marqués de sa griffe étincelante et acérée, ce drame si touchant finit par se traîner dans ses propres replis faute d'une amputation nécessaire. Dès que le duc d'Aleria se marie avec M<sup>lle</sup> Diane de Saintrailles et que la marquise de Villemer consent à l'union de son fils Urbain avec M<sup>lle</sup> de Saint-Geneix, l'action est absolument finie. La calomnie de la baronne d'Arglade, tardivement formulée, ne sert qu'à amener une scène vraiment pénible. Je veux parler de l'interrogatoire infligé par la marquise de Villemer à l'honnêteté pudique de M<sup>lle</sup> de Saint-Geneix. Que devrait répondre une femme comme la marquise de Villemer à une péronnelle comme la baronne d'Arglade? « Je connais Caroline et je réponds d'elle comme de moi-même. » En ouvrant, au contraire, le cœur de la marquise à des soupçons injurieux pour la vertu de sa future belle-fille, George Sand a dégradé le caractère de M<sup>me</sup> de Villemer et troublé la pure atmosphère de sentiments honnêtes dans laquelle le public avait respiré jusque-là.

George Sand se proposait de supprimer ce malencontreux épilogue ; elle avait, paraît-il, préparé le travail de raccords et de coupures ; je suis convaincu qu'un jour ou l'autre la Comédie-Française conformera les représentations du *Marquis de Villemer* à la dernière et définitive pensée de son auteur.

Malgré les défauts qu'une critique sincère ne peut s'empêcher d'y relever, *le Marquis de Villemer* reste une des œuvres les plus attachantes et les plus sympathiques du théâtre contemporain. Le premier acte, charmant d'un bout à l'autre, contient cette délicieuse scène de la présentation de la lectrice à la marquise, un chef-d'œuvre de délicatesse, de grâce et de bonté maternelle.

La querelle des deux frères au troisième acte, suivie de l'évanouissement d'Urbain, a produit ce soir une impression immense. Les larmes coulaient de tous les yeux.

La Comédie-Française a mis ses soins habituels à la reprise du *Marquis de Villemer*. Je ne ferai pas de comparaison entre les interprètes d'aujourd'hui et ceux du 29 février 1864, et j'ai pour m'abstenir la meilleure des raisons, c'est que je n'ai connu ni Berton père, ni Ribes, morts tous les deux prématurément. J'avais vu Mlle Thuillier dans d'autres ouvrages, et je devine l'effet que pouvait produire dans le rôle de Caroline de Saint-Geneix cette touchante actrice, en qui je retrouvais quelque chose du frémissement passionné de Mme Dorval. Je vais tout de suite au fait, sans ménagements hypocrites qui ne tromperaient personne : Mlle Croizette n'a pas réussi dans ce nouvel essai. Elle a montré des qualités, de l'intelligence, elle a joué juste les parties contenues et pour ainsi dire silencieuses du rôle, par exemple la scène quasi muette où Mlle de Saint-Geneix prend soin d'Urbain blessé et évanoui ; mais lorsqu'est arrivée l'heure de

l'émotion, du cri qui porte, du sanglot qui s'exhale, l'actrice s'est comme repliée sur elle-même et s'est trouvée sans regard, sans geste et sans voix. M^lle Croizette était-elle souffrante, inquiète, ou terrifiée par l'émotion ? Je m'arrête d'autant plus aisément à ces suppositions qu'à la répétition générale elle m'avait paru beaucoup plus sûre d'elle-même, plus agissante, et, pour tout dire, moins éteinte.

La faiblesse de la principale interprète ne nuit essentiellement qu'à la dernière partie du drame qui est elle-même la moins bonne. Je le répète, M^lle Croizette est très convenable et très suffisante tant qu'elle ne fait que traverser la pièce.

En compensation, les rôles d'homme sont tenus avec une puissance et un éclat incomparables par MM. Delaunay et Worms.

M. Worms, après sa rentrée à la Comédie-Française, dans le rôle du marquis de Villemer, ne quittera plus cette maison faite pour les talents complets et éprouvés. La physionomie du marquis de Villemer est une de celles qui convenaient le mieux à M. Worms; tour à tour sombre, désespéré, mélancolique, passionné, il a littéralement soulevé la salle qui, après sa première tirade, l'a acclamé par deux salves de bravos enthousiastes. Ce qui caractérise M. Worms, c'est la justesse, la chaleur et la sincérité; on voit qu'il donne tout son cœur et toute son âme; son talent viril et impétueux est maître de lui-même et ne tombe jamais ni dans la déclamation ni dans le cri.

Il fallait un artiste aussi puissant que M. Delaunay non seulement pour ne pas laisser faiblir le rôle du marquis d'Aleria à côté de celui de son frère, mais encore pour le maintenir au premier rang dans l'estime et dans l'admiration du spectateur. Pour exprimer le plaisir et l'émotion d'une scène comme la lutte des deux frères, interprétée par M. Delaunay et

M. Worms, je ne trouve qu'une comparaison en forme de souvenir. J'ai entendu dans ma jeunesse, chez M. le baron de D..., un duo pour deux ténors (celui de l'*Armide* de Rossini peut-être) chanté par Rubini et Duprez. Je n'ajoute rien à cela, sinon que, dans ce fâcheux quatrième acte, lorsque le duc d'Aleria rappelle à sa mère qu'elle aussi a été jeune et qu'on discutait la noblesse de l'époux de son choix, M. Delaunay a fait de ce long couplet, prononcé à voix basse, presque murmuré, un chef-d'œuvre de diction fine, émue et pénétrante qui lui a valu de longs applaudissements.

M$^{lle}$ Reichemberg est charmante sous les traits de Diane de Saintrailles; MM. Thiron et Barré fort consciencieux dans des bouts de rôle; M$^{me}$ Madeleine Brohan fort digne quoiqu'un peu jeune dans son rôle de mère à cheveux blancs, et M$^{me}$ Provost-Ponsin très spirituelle, mais beaucoup trop raisonnable et pas assez « toquée » dans celui de cette étourdie de baronne d'Arglade, qui ne sait ni le temps qu'il fait, ni les jours de la semaine, ni la couleur de la robe qu'elle a sur elle.

## CCCCLXIV

Comédie-Française. 7 juin 1877.

### ANNIVERSAIRE

#### DE LA NAISSANCE DE CORNEILLE

En reprenant la tragédie d'*Horace*, la Comédie-Française a satisfait d'un seul coup à deux de ses

obligations, puisqu'elle rendait ainsi hommage au plus grand des tragiques français, en même temps qu'elle donnait à Mlle Adeline Dudlay l'occasion de son troisième début.

Le rôle de Camille convient mieux à Mlle Dudlay que celui d'Alcmène. Elle a dit la fameuse tirade des imprécations

> Rome, unique objet de mon ressentiment,

avec un sentiment de désespoir et de fureur vraiment tragiques, qui ne sentaient ni le convenu ni la leçon apprise. Mlle Dudlay a montré dans ce terrible rôle de Camille une science d'attitudes qu'on avait entrevue dans *Rome vaincue*, mais dont elle n'avait pas à se servir pour représenter la tendre et crédule Alcmène. Son succès a été fort grand et elle a été redemandée par la salle entière après le quatrième acte.

Le rôle du vieil Horace me paraît un des meilleurs de M. Maubant. M. Mounet-Sully, qui a mugi, comme on s'en doute bien, le rôle atroce d'Horace, dont il saisit assez fidèlement la physionomie brutalement sublime, a dit avec une sobriété dont je lui sais le plus grand gré le plaidoyer que prononce pour soi-même le meurtrier de sa sœur. Il y a mis du détail, de la nuance, et aurait mérité d'être applaudi; mais j'ai le regret de constater que le public n'a pas paru s'en apercevoir. Il a de ces injustices ou de ces distractions involontaires.

Mlle Fayolle tient avec beaucoup d'intelligence le rôle difficile de Sabine, qui, presque aussi long que celui de Camille, est comme redoublé et certainement écrasé par celui-ci.

Je ne me lasserai jamais de protester contre les mutilations infligées aux chefs-d'œuvre de notre ancienne et haute littérature. C'est pourquoi je si-

gnale, en la blâmant, la disparition de Sabine au cinquième acte, qui entraîne des suppressions dans le discours du roi, dont le jugement incomplet laisse la pièce inachevée. C'est également un tort que d'avoir coupé les derniers vers qui ramènent le mâle chef-d'œuvre du grand Corneille à son objet principal : le culte de Rome, source de la grandeur et de la domination de la Ville éternelle. En baissant le rideau sur les vers où le roi promet de réunir les corps de Curiace et de Camille dans le même tombeau, on laisse le spectateur sous une impression attendrissante qui dément et dénature la pensée du poète.

Dans un genre tout opposé, quelle adorable pièce que *le Menteur*, dont les couleurs juvéniles et printanières ont traversé près de deux siècles et demi sans perdre leur fraîcheur ! A travers les grâces d'une poésie enjouée qui rappelle La Fontaine, on rencontre à chaque instant des vers frappés en médaille, au bon coin comique, et que Molière aurait pu faire si Corneille ne l'eût devancé :

> Tel donne à pleines mains qui n'oblige personne...
> La façon de donner vaut mieux que ce qu'on donne...
> Et ces femmes de bien qui se gouvernent mal...

J'en citerais vingt autres qui montrent la diversité merveilleuse, un peu méconnue aujourd'hui, du génie cornélien.

Du reste, à l'intérêt, à la gaîté, à l'imprévu du sujet, *le Menteur* joint le privilège d'une exécution supérieure. M. Delaunay est tout simplement délicieux dans le rôle de Dorante ; on n'est ni plus jeune, ni plus gai, ni plus spirituel. Le rôle de Cliton prend un relief extraordinaire grâce à la verve narquoise et gauloise de M. Got. Les rôles de femmes sont agréablement tenus par M$^{mes}$ Édile Riquier, Dinah Félix, Lloyd et Bianca.

Entre les deux pièces de Corneille, M^lle Sarah Bernhardt a dit, devant le buste du grand homme, une poésie de M. Albert Delpit, qui a été fort goûtée; en voici les derniers vers :

> Si Corneille vivait, j'en aurais fait un prince,
> Disait un conquérant quant il parlait de toi.
> L'avenir a fait mieux, Corneille. Il t'a fait roi.

C'était la première fois que M^lle Sarah Bernhardt reparaissait après une absence causée par une maladie cruelle. Le public lui a prouvé par des applaudissements prolongés les sympathies qu'il éprouve pour sa personne et pour un des talents les plus originaux et les plus complets de la Comédie-Française.

---

## CCCCLXV

Ambigu. 7 juin 1877.

### LES ENVIRONS DE PARIS

Voyage d'agrément en trois actes et huit tableaux,
par MM. Blondeau et Monréal.

Ceci est le type de la pièce d'été. En attendant un notaire qui n'arrive pas et qui retarde ainsi le contrat de mariage de M^lle Émilie Bartavel avec M. Molinchard, la famille Bartavel se promène aux environs de Paris en train de plaisir. Bondy, Robinson, Montmorency, Argenteuil apparaissent à nos yeux représentés par des décors assez frais, qui nous exposent ainsi au supplice de Tantale.

Qu'est-ce qui avait retardé le notaire? On ne le saura probablement jamais; et voilà comment, par la

faute inexpliquée d'un notaire parisien, Mlle Bartavel, au lieu d'épouser le galant et volage Molinchard, sera la femme de son cousin Théodore.

Quant à Molinchard, retrouvant son ancienne maîtresse, Mlle Louisette, il répare ses torts en donnant à celle-ci la main, assez mal gantée, qui échappe à Mlle Bartavel.

Ni le fond ni le détail de cette dernière variante du *Chapeau de paille d'Italie* ne sont absolument neufs; mais avec de la gaieté, de l'entrain, de jolis couplets agréablement musiqués par M. Marc Chautagne, le tout arrosé de beaucoup de limonade, d'orgeat et de bière, la soirée est arrivée à sa fin sans qu'on eût regretté sa chaleur ni sa peine.

On ne compte pas moins de vingt-quatre personnages dans *les Environs de Paris;* parmi les hommes enrôlés dans la troupe provisoire de l'Ambigu, citons quatre comiques avantageusement connus : MM. Legrenay, Courcelles, Mercier, Leriche. Mlle Claudia est l'étoile de cette sorte d'opérette; on l'a fort applaudie sous les traits de Louisette, et Mlle Lynnès est fort gentille dans le rôle d'Émilie Bartavel.

## CCCCLXVI

Chateau-d'Eau.                                    9 juin 1877.

### Reprise de LE FILS DE LA NUIT

Drame en trois journées et un prologue, par Victor Séjour.

Parlons tout d'abord du vaisseau. Il a été acclamé; on a fait relever le rideau pour contempler encore une fois ce chef-d'œuvre d'architecture maritime éclairé par des feux de Bengale.

Quant au drame, il a paru bien vieux et bien vide. Le rôle de Ben Léïl fut créé par Fechter, continué par Raphaël Félix et repris ensuite à la Gaîté par Lafontaine. M. Gravier ne possède pas les avantages physiques de ses devanciers, et la physionomie du rôle en est amoindrie. M<sup>lle</sup> Marie Vannoy joue d'une manière fort touchante le rôle de la vertueuse Myrtha.

Il n'y a vraiment pas lieu de nous occuper des autres interprètes; quelques-uns d'entre eux ont fait rire bien intempestivement; le pauvre figurant qui tient dans la « première journée » le rôle du « premier homme du peuple » a été, dès son entrée, reconnu et salué par la salle entière sous le nom de l'homme-chien. On croyait qu'il allait aboyer.

Le public d'été paraissait d'ailleurs excédé de la phraséologie ampoulée du *Fils de la Nuit,* et se montrait plus gai qu'il n'aurait fallu. Le moyen, je vous prie, de résister à des exclamations de cette force : « Vous avez choisi une tombe pour marchepied à votre ambition, parce que vous la saviez muette, cette tombe, *et vous avez pris les os de votre père pour en faire les complices de vos lâchetés!* » Eh bien, franchement, voilà des os qui ne doivent pas être à la noce; on leur fait faire un joli métier.

Il y a de ces bizarreries à en remplir deux ou trois bonnes corbeilles, mais le vaisseau rachète tout.

## CCCCLXVII

Théatre Cluny.                30 juin 1877.

### LES DEUX CARNETS
Comédie en trois actes, par M<sup>me</sup> Louis Figuier.

Folies Dramatiques.

Reprise de LA FILLE BIEN GARDÉE
et de CADET ROUSSEL

Théatre Taitbout.

### LES PUPAZZI

Nous sommes au 30 juin ; le thermomètre marque trente degrés centigrades au-dessus de zéro ; il n'y a pas dix théâtres ouverts dans Paris, et voilà que trois d'entre eux s'entendent pour nous inviter le même soir à diverses reprises ou premières représentations, dont le besoin ne se faisait vraiment pas sentir.

Si bizarre que soit l'aventure, il en fallait subir les conséquences.

Je ne vous parlerai pas des *Pupazzi;* je suppose que l'esprit et la verve de M. Lemercier de Neuville auront eu leur succès ordinaire devant le public de la salle Taitbout. Malheureusement la meilleure des petites saynètes composées par l'inépuisable *impresario* ne peut pas sortir du huis-clos des réunions privées. C'est dans un salon que les marionnettes de M. Lemercier de Neuville rencontrent leur cadre naturel ; c'est là qu'elles disent en liberté tout ce qui leur passe par la tête. Je me souviens d'une imitation de M. Barthélemy Saint-Hilaire qui était un chef-d'œuvre :

il fallait entendre le fidèle Achates de M. Thiers chanter sur un air de Lecocq et avec la voix de Lesueur :

> C'n'était pas la peine vraiment
> De changer de gouvernement.

Le théâtre ne permet pas ces licences aristophanesques, et les marionnettes doivent se résigner à y jouer comme de grandes personnes.

Mais on a bien ri, je vous l'assure, aux Folies-Dramatiques. La délicieuse pochade de Labiche et de Marc-Michel intitulée *la Fille bien gardée*, qui servit autrefois pour les débuts de M$^{lle}$ Céline Montaland, alors toute petite fille, a produit un effet énorme.

M. Dailly joue avec une franche bouffonnerie le rôle du chasseur Saint-Germain.

Le *Cadet-Roussel, Dumolet, Gribouille et Compagnie*, de MM. Clairville et Jules Cordier, s'annonçait également comme un grand succès de gaieté.

Le Théâtre Cluny nous offrait une nouveauté, et j'y suis arrivé vers onze heures du soir, assez à temps pour ne pas manquer une seule scène des *Deux Carnets*, comédie en trois actes, par M$^{me}$ Louis Figuier.

> Air : *J'ai perdu mon fuseau.*
>
> J'ai perdu mon carnet! (*bis*)
> J'ai perdu, j'ai perdu le carnet
> Où mon cœur s'incarnait.
> J'ai perdu mon carnet!
> M'en voilà tout benêt.
> J'ai perdu mon carnet! (*bis*)

Ainsi chantent, l'un après l'autre, avec peu de variantes, M. et M$^{me}$ Picquoiseau, qui sont allés, chacun de son côté, au bal Valentino. Le mari suivait une pierrette à bottines vertes, qui n'était autre que la femme de chambre de sa femme : Madame, qui est une femme incomprise, allait chercher dans un

bal public les émotions qui lui manquaient dans son ménage. Chacun des deux époux a perdu son carnet. Le carnet qu'a perdu Monsieur contenait la liste de ses bonnes fortunes, avec détails à l'appui ; le carnet qu'a perdu Madame contenait des vers élégiaques par lesquels elle répondait à la passion d'un commis en nouveautés qui se disait artiste musicien et très fort sur le cor de chasse.

Après une série de quiproquos, dont on ne verrait pas la fin si l'auteur n'avait eu quelque pitié de son public, les époux Picquoiseau se réconcilient, et le commis en nouveautés épousera la femme de chambre.

En réduisant à un seul ces trois actes décousus et vides, une main exercée en aurait tiré peut-être un lever de rideau supportable. Mais M$^{me}$ Figuier ignore l'art de construire une pièce et gâte l'esprit qu'elle a naturellement en y mêlant tout ce que sa mémoire peut lui fournir de plaisanteries à la fois naïves et usées. « Ah! non! » s'écrie quelqu'un. « — Vous m'appelez ânon? » réplique l'un des personnages.

La pièce est jouée comme elle est écrite, à bâtons rompus. M$^{me}$ de Severy (excusez du peu !) fait ce qu'elle peut du rôle démodé de la femme incomprise, et M$^{lle}$ Querette ne manque ni de naturel ni de finesse dans le rôle de la femme de chambre.

La soirée de Cluny commençait par une vieille pièce de MM. Lambert Thiboust et Delacour, intitulée *les Souvenirs de jeunesse*. C'est comme une suite et un surmoulage de *la Vie de Bohème*. La pièce, somme toute, est intéressante et gaie.

Je ne puis citer, parmi les interprètes, que M. Théfer, un amoureux qui bredouille quelquefois, mais qui a de la grâce et de la jeunesse.

## CCCCLXVIII

Comédie-Française.  2 juillet 1877.

Reprise de LE JEU DE L'AMOUR ET DU HASARD

Comédie en trois actes en prose, de Marivaux.

De tous les écrivains de second ordre qui se sont produits au siècle dernier, Marivaux est, sans comparaison, celui dont les ouvrages se soutiennent le mieux à la scène française. Le plaisir qu'on prend à écouter *le Legs*, *l'Épreuve*, *les Fausses confidences*, *le Jeu de l'Amour et du Hasard*, n'a rien de pédantesque ni d'archaïque. Cela semble écrit d'hier. Que conclure de cette observation? Que Marivaux connaissait le cœur humain et que ses analyses subtiles nous plaisent après un siècle et demi parce qu'elles sont profondément vraies? Sans doute; mais d'autres que lui ont observé sincèrement ce qui se passait sous leurs yeux, et cependant les peintures de mœurs qu'ils nous ont laissées n'ont plus guère à nos yeux que le mérite de la curiosité. Il faut donc chercher ailleurs le mot d'une supériorité qui se dégage plus complète à chaque reprise d'une pièce de Marivaux.

Pour *le Jeu de l'Amour et du Hasard*, il n'y a pas à en douter : Marivaux était un précurseur, qu'on nous passe ce gros mot; l'auteur de *Marianne* était en avance sur son siècle. Il précède Sedaine, Jean-Jacques et George Sand : mais il les annonce. Ce Dorante, riche, noble, doué de toutes les séductions, qui, dans le premier tiers du XVIIIe siècle, vingt ans avant *Nanine*, quarante ans avant *la Nouvelle Héloïse*,

dit à une servante : « Tes paroles ont un feu qui me
« pénètre ; je t'adore, je te respecte ; il n'est ni rang,
« ni naissance, ni fortune qui ne disparaisse devant
« une âme comme la tienne ; j'aurais honte que mon
« orgueil tînt encore contre toi ; et mon cœur et ma
« main t'appartiennent, » ce Dorante, dis-je, n'est pas
un contemporain des Richelieu, des Nocé ni des demoiselles de Nesle ; c'est un homme de ce temps-ci,
grave jusqu'à la tristesse, sérieux jusqu'à la passion.
« Je souffre ! » dit-il dans le courant de la pièce. C'est
un mot qu'on chercherait vainement, dit par un
amoureux, dans toute autre comédie antérieure aux
approches immédiates de la Révolution française.

Quant au style de Marivaux, qui n'est pas, j'en conviens, exempt d'afféterie, qui se plaît à la recherche
de nuances presque insaisissables, et sait découper
en quatre morceaux des sentiments plus fins que des
cheveux, à quelle largeur, à quelle franchise n'atteint-il pas au cœur des situations ? Écoutez ces plaintes
exquises de la fausse Lisette, après l'aveu de Dorante : « Vous m'aimez ; mais votre amour n'est pas
« une chose bien sérieuse pour vous. Que de ressources
« n'avez-vous pas pour vous en défaire ! La distance
« qu'il y a de vous à moi, mille objets que vous allez
« trouver sur votre chemin, l'envie qu'on aura de
« vous rendre sensible, les amusements d'un homme
« de votre condition, tout va vous ôter cet amour dont
« vous m'entretenez impitoyablement ; vous en rirez
« peut-être, au sortir d'ici, et vous aurez raison. Mais
« moi, Monsieur, si je m'en ressouviens, comme j'en
» ai peur, s'il m'a frappée, quel secours aurai-je
« contre l'impression qu'il m'aura faite ? Qui est-ce
« qui me dédommagera de votre perte ? Qui voulez
« vous que mon cœur mette à votre place ? Savez-vous
« bien que, si je vous aimais, tout ce qu'il y a de plus
« grand dans le monde ne me toucherait plus ? Jugez

« donc de l'état où je resterais ; ayez la générosité de
« me cacher votre amour. Moi qui vous parle, je me
« ferais un scrupule de vous dire que je vous aime,
« dans les dispositions où vous êtes. L'aveu de mes
« sentiments pourrait exposer votre raison ; et vous
« voyez bien aussi que je vous les cache. »

Pas un trait qui ne porte, pas un mot qui ait vieilli dans cette admirable tirade. Je nommais tout à l'heure George Sand : n'apercevez-vous pas maintenant combien ma comparaison était juste, et ne reconnaissez-vous pas que M$^{lle}$ de Saint-Geneix pourrait tenir ce langage au marquis de Villemer sans que ni l'auteur de *Valentine* ni le public eussent à s'étonner ni même à s'apercevoir de la substitution ?

Elle est cependant vieille de cent quarante-sept ans bien sonnés, cette délicieuse et toujours fraîche comédie.

Représentée pour la première fois à la Comédie-Italienne le 23 janvier 1730, elle ne la quitta pour s'incorporer au répertoire de la Comédie-Française qu'à une singulière date, 1793. Ce fut le lendemain du meurtre de Marat, à la veille de l'assassinat commis sur la reine de France, que les Comédiens ordinaires du Peuple s'emparèrent du *Jeu de l'Amour et du Hasard* et des *Fausses confidences*. Les personnages de Silvia et d'Araminte devinrent le domaine de M$^{lle}$ Contat, douée du genre de talent et de beauté qui rappelait le mieux l'illustre Silvia, la créatrice de ces deux rôles.

Giovanna Benozzi, d'origine italienne, bien que née à Toulouse, charma tout Paris pendant trente ans, sous le nom de Silvia, par son jeu noble, spirituel et tendre. Elle fut la Silvia du *Jeu de l'Amour et du Hasard* comme son mari Joseph Baletti, dit Mario, en fut le Mario. Je possède un portrait de cette célèbre comédienne, brune aux yeux bleus, peint par Carle Vanloo ;

on ne saurait voir de physionomie plus attrayante ; c'est la grâce décente de Rose Chéri éclairée par le fin sourire de M^lle Mars.

Pasquin s'appelait d'abord Arlequin ; le masque appartenait au Vénitien Tomasso Vizentini, dit Thomassin, l'un des prédécesseurs immédiats du plus grand Arlequin connu, Carlo Bertinazzi. La suivante Lisette, c'était la femme de Thomassin, Marguerite Rusca, surnommée Violette. Par exemple, il est à croire que l'Arlequin déposait, en cette occasion, le costume traditionnel ; comment imaginer les deux Dorante, le vrai et le faux, masqués de noir et habillés de carreaux bariolés verts, jaunes et rouges ?

Depuis Silvia, M^lle Contat et M^lle Mars, beaucoup d'actrices distinguées se sont montrées sous les traits de l'amante de Dorante. M^lle Broisat, qui vient d'y paraître à son tour, a su rester elle-même, c'est-à-dire une femme charmante, pleine de délicatesse et de goût. Elle a rendu à merveille les deux ou trois passages de sentiment très marqués, où les mouvements intérieurs doivent se traduire par une expression presque dramatique ; par exemple, après la révélation de Dorante, l'admirable cri : « Ah ! je vois clair dans « mon cœur ! » et le mot charmant de l'amour qui ose enfin s'avouer : « Allons, j'avais grand besoin que « ce fût Dorante ! »

Cependant, je conseillerai à M^lle Broisat de garder dans les scènes de la fausse Lisette une diction plus large et plus pénétrante ; Silvia doit rester naturellement grande dame comme Dorante reste grand seigneur. C'est là, si je ne me trompe, qu'est le secret de ce rôle si intéressant et si difficile.

Sous ce rapport, M. Prudhon a très bien compris le personnage de Dorante, auquel il prête une tenue distinguée et une diction très intelligemment mesurée. Je voudrais qu'il s'échauffât un peu en s'écriant

à la dernière scène : « Je ne saurais vous exprimer mon bonheur! » Un cri, un élan d'expansion sont nécessaires pour donner toute sa portée à un rôle si savamment mais si persévéramment contenu pendant trois actes.

Mlle Jeanne Samary s'est fait applaudir par sa franche et juvénile gaîté dans l'aimable personnage de Lisette.

MM. Talbot et Boucher sont très bien placés dans les rôles d'Orgon et de Mario.

Parlez-moi de M. Coquelin l'aîné dans le rôle de Pasquin. Quel comique de bon aloi! Quelles mines effarées! Quels silences pleins de verve et d'*humour* Et comme l'excellent artiste a su s'y prendre pour nous faire oublier cet affreux Jean d'Acier, de sinistre mémoire!

---

## CCCCLXIX

Comédie-Française. 18 juillet 1877.

### Reprise du BARBIER DE SÉVILLE. OU LA PRÉCAUTION INUTILE

Comédie en quatre actes en prose, de Beaumarchais.

Il y a cent deux ans et cinq mois — c'était le vendredi 23 février 1775 — que la comédie du *Barbier de Séville* fut représentée et tomba sur le théâtre de la Comédie-Française, au palais des Tuileries, salle des Machines. La chute était profonde et paraissait irrémédiable.

Deux jours passés, la pièce rebondit, et la voilà qui court encore. « Qui sait combien cela durera? »

s'écriait Beaumarchais, dans la plus étincelante et la plus verveuse des préfaces. « Je ne voudrais pas jurer « qu'il en fût seulement question dans cinq ou six « siècles, tant notre nation est inconstante et lé- « gère. » Ceci est une gasconnade ; cependant la postérité ne l'a pas encore démentie. Qui sait ? en fait d'immortalité, il n'y a peut-être que le premier siècle qui coûte.

Quoique la première représentation date de la première année du règne de Louis XVI, *le Barbier de Séville* avait été écrit en 1772, en plein règne de la Dubarry. Beaumarchais ne songeait pas précisément, en ce temps-là, à renverser la société française ; il ne demandait qu'à s'y faire sa place. Mais ce spirituel représentant des « nouvelles couches » avait les coudes si pointus, la plaisanterie si bruyante et si cassante, qu'il s'étonna lui-même du bruit qu'il fit et des plaintes qu'il souleva. Il n'avait tenté, disait-il, « que de ramener au théâtre l'ancienne et franche « gaîté, en l'alliant au ton léger de notre plaisan- « terie actuelle, » et cependant il rencontra des obstacles inattendus. La pièce fut censurée quatre fois, cartonnée trois fois sur l'affiche au moment d'être jouée, dénoncée même au Parlement, et l'interdit qui pesait sur elle ne put être levé qu'après une attente de trois ans.

Aujourd'hui qu'un succès sans exemple a consacré les hardiesses du barbier poète et mélomane, on peut avouer que les critiques du temps portaient assez juste sur les parties faibles de l'ouvrage. Comme pièce de théâtre, *le Barbier* n'est qu'une assez faible copie de *l'Ecole des maris* et des *Folies amoureuses*. Somme toute, le journal de Bouillon avait raison de le dire : *le Barbier de Séville* n'est qu'une farce. Mais quelle farce terrible ! Avec Beaumarchais la comédie entre de plain-pied dans le monde moderne ; plus de réminis-

cence classique ; Plaute et Térence sont bien loin ; ce ne sont plus les Muses qui parlent, c'est la Révolution qui souffle, par la bouche du *Barbier de Séville*, sur le noble, sur le prêtre, sur le juge, sur tout ce qu'on avait respecté jusqu'alors. La comédie se fait pamphlet ; elle ne s'attaque pas à un vice, à un caractère, elle prétend fronder les abus, elle touche à tout, elle ébranle tout ; et, rapprochement sinistre, elle se fait applaudir dans cette même salle où, dix-sept ans plus tard, siégera la Convention nationale procédant au jugement d'un Roi.

Que reste-t-il, au bout d'un siècle, de cette dangereuse et terrible machine ? Rien que de l'esprit, du mouvement et de la gaîté. Ce qui faisait trembler fait rire, comme les engins de guerre qu'on peut voir dans nos musées et qui nous semblent d'inoffensifs jouets. Pour le public d'aujourd'hui, Bartholo n'est plus qu'un tuteur ridicule et jaloux, Rosine qu'une jeune fille avide de liberté, Almaviva qu'un beau jeune homme très amoureux, Basile qu'un coquin subalterne et Figaro qu'un homme d'esprit.

C'est pourquoi nous nous étonnons des applaudissements par lesquels la claque de la Comédie-Française, établissement subventionné par l'État, a essayé de souligner ou de créer des allusions, d'ailleurs fort lointaines, aux incidents du jour. Hâtons-nous de dire que ces manifestations, au moins bizarres, se sont bien vite calmées devant l'indifférence des spectateurs, qui, pour la plupart, ne se sont pas même doutés que messieurs les claqueurs eussent entrepris de donner une leçon au pouvoir.

L'interprétation du *Barbier de Séville* a été bonne dans son ensemble, excellente dans quelques parties. L'excellent, c'est M. Coquelin, qui joue Figaro avec infiniment d'esprit, de mordant et de force comique, tempérés par une finesse et une mesure qui donnent

son véritable caractère à ce héros de l'intrigue sceptique et blasée. Figaro, d'après Beaumarchais qui connaissait bien son enfant, est un drôle de garçon, un homme insouciant, qui rit également des succès et de la chute de ses entreprises. Voilà ce que M. Coquelin comprend et exprime avec un talent supérieur.

M. Febvre, qui prenait possession du rôle d'Almaviva, lui donne la grâce et l'élégance hautaine qui conviennent à ce grand seigneur, dont le nom seul exerce tant de prestige sur les bonnes gens de Séville.

Il me semble que M. Talbot exagère la sénilité de Bartolo, ce « jeune vieillard », comme l'appelle Figaro.

Coquelin cadet est un excellent Basile ; il en fait un coquin tout en dehors, tout naturellement cynique et sans l'ombre de cafardise.

M<sup>lle</sup> Baretta jouera mieux Rosine lorsqu'elle y mettra plus de coquetterie et moins d'enfantillage ; Rosine n'est pas une ingénuité, c'est une « grande amoureuse », comme on dit en jargon de théâtre. N'oublions pas que M<sup>lle</sup> Baretta a été très justement applaudie dans la scène de la leçon de musique, qu'elle mime et qu'elle chante d'une façon délicieuse.

---

## CCCCLXX

Gymnase.  21 juillet 1877.

### LES TROIS BOUGEOIRS

Comédie en un acte, par MM. Eugène Grangé
et Victor Bernard.

Voici un petit acte qui serait bien placé dans la série du *Théâtre de campagne*, publié par Ollendorff, ou

dans les *Proverbes et Saynètes de salon*, dont le libraire Tresse vient de commencer la publication, à l'usage des châtelaines embarrassées de leurs soirées d'automne.

Précisément, c'est dans un château que se passe la très légère action des *Trois Bougeoirs*. L'un des invités, M. Paul de Lussan, vient de prendre possession de sa chambre, lorsqu'une toute jeune fille, M<sup>lle</sup> Berthe, y pénètre étourdiment, croyant y trouver une de ses amies. Toute confuse de son erreur, elle va se retirer, lorsqu'on entend du bruit dans le couloir. La voilà donc obligée de rester en tête à tête avec M. Paul. Nouvelle alerte : un espèce de philistin, nommé Chambillard, ne pouvant pas dormir dans la grande chambre à légendes où reviennent les ombres des vieux seigneurs trépassés, imagine de se réfugier chez Paul et de lui proposer un rubicon. C'est à grand'peine que Paul parvient à renvoyer ce fâcheux; on ne tarde pas à le revoir, car Chambillard était allé demander l'hospitalité à sa propre femme, et, ne l'ayant pas trouvée où elle devait être, c'est-à-dire dans son lit, conçoit tout à coup des soupçons, que justifie la présence chez Paul de trois bougeoirs, lorsqu'il ne devrait y en avoir que deux, le sien propre et celui de Paul.

Bref, M<sup>lle</sup> Berthe est compromise, et tout s'arrange par un mariage.

Il y a de la gaieté dans ce petit acte sans nouveauté, très bien joué par MM. Achard, Francès et par M<sup>lle</sup> Legault.

## CONCOURS DU CONSERVATOIRE

### TRAGÉDIE ET COMÉDIE

25 juillet 1877.

Le concours de tragédie, sans être extrêmement brillant, a donné des résultats très supérieurs à ceux de l'année dernière. L'événement de la séance d'aujourd'hui, c'est le premier prix de tragédie accordé d'emblée à M<sup>lle</sup> Jullien, qui n'avait jamais concouru par cette bonne raison qu'elle est entrée au Conservatoire il y a tout juste sept mois. Voilà donc une jeune femme, saisie d'une vocation aussi irrésistible que tardive — M<sup>lle</sup> Jullien est âgée de vingt-huit ans et deux mois — qui sort du Conservatoire dès sa première année d'études, en emportant la plus haute récompense que l'État réserve à ses élèves. Le fait est à coup sûr extraordinaire, et je ne sais pas s'il a des précédents.

M<sup>lle</sup> Jullien avait choisi la grande scène du rôle de Roxane dans *Bajazet;* elle l'a rendue avec une certitude qui deviendra de l'autorité, et avec plus d'intelligence et de finesse que de passion tragique. La nouvelle tragédienne possède un organe d'un métal un peu mince, mais qui résonne avec égalité et qui n'est pas exempt de charme lorsqu'elle se donne la peine de l'assouplir.

D'une taille un peu au-dessous de la médiocre, et d'une figure plus expressive que belle, M<sup>lle</sup> Jullien possède un je ne sais quoi qui mord sur la fibre du spectateur et qui conquiert l'attention.

Bien que son nom ait été accueilli par de grandes

acclamations, je ne crois pas que le public ni qu'elle-même s'attendît à une récompense d'un ordre aussi élevé et qui lui ouvre toutes grandes les portes de la Comédie-Française. Il y a donc eu un peu de surprise ; et cependant la décision des juges, toute réflexion faite, ne peut qu'être approuvée. Depuis quelques années le concours de tragédie semblait frappé de stérilité ; c'est au Conservatoire de Bruxelles que la Comédie-Française avait dû emprunter sa dernière recrue. On a donc saisi avec empressement l'occasion de constater que notre école nationale de tragédie n'était pas condamnée irrévocablement à la décadence.

D'ailleurs, on a reconnu que M{^lle} Jullien, servie par une intelligence remarquable, par une ardente vocation, savait dès aujourd'hui tout ce qu'on apprend au Conservatoire, et qu'elle ne pouvait développer ses qualités naturelles ou acquises qu'en quittant les bancs de l'école pour les planches du théâtre. Ce que le jury a fait est donc bien fait.

En même temps que M{^lle} Jullien était sacrée tragédienne, un espoir sérieux se révélait dans la personne d'un jeune homme de seize ans, M. Guitry, qui a dit la grande scène de Nemours, dans *Louis XI*, avec une sûreté, une franchise, une émotion et une simplicité bien rares, non seulement chez les enfants comme l'est encore M. Guitry, mais chez les artistes en possession de la faveur publique. M. Guitry possède des avantages physiques non moins précoces que son intelligence et sa sensibilité ; il est de haute stature ; ses traits sont réguliers et expressifs ; il a le sentiment des nuances et les traduit avec une variété d'effets qui semble un don naturel. Il m'a rappelé M. Worms, non par aucune ressemblance physique, mais par une qualité dominante, qui est de sentir vivement et de rendre directement l'impression ressentie, sans artifice ni convention. Je désire que M. Guitry, en lisant

les lignes que je viens d'écrire, ne les prenne pas pour un brevet de perfection. Ce jeune homme a besoin de mûrir, et tout ce que je souhaite, c'est qu'il cultive, en les respectant, les qualités précieuses dont le germe est en lui. Il a reçu du jury un premier accessit, bien mérité et très applaudi.

Aucune autre récompense de tragédie n'a été décernée. Je me crois dispensé, par conséquent, de juger et même de nommer les concurrents qui n'ont pas réussi. Je ne ferai d'exception que pour M. Levanz, deuxième prix de l'année dernière, et qui, s'il n'a pas décroché la suprême couronne, n'a cependant pas démérité.

Thalie a été mieux traitée que Melpomène ; premier prix de comédie à M<sup>lle</sup> Carrière ; premier prix à M. Barral ; deuxième prix à M<sup>lle</sup> Sisos ; trois décisions excellentes et sur lesquelles l'accord s'est unanimement établi entre le jury et le public. Les accessits de comédie accordés à M<sup>lle</sup> Jullien pour sa scène d'Arsinoë du *Misanthrope*, à la charmante M<sup>lle</sup> Brindeau pour une scène du *Mariage sous Louis XV*, à M. Cressonnois pour une scène des *Deux Gendres*, à M. Charley pour sa scène de Sosie dans *Amphitryon*, sont également bien placés. Mais les récompenses analogues accordées à M<sup>lle</sup> Maillet et à M. de Vailly sont, à mes yeux, sans justification et sans prétexte. M. de Vailly avait dit très faiblement le premier récit de Dorante, dans *le Menteur*, et me paraît dépourvu des avantages naturels qu'on a le droit d'exiger d'un jeune premier de comédie.

On a donné à M. Brémond, pour le récit de Clitandre, des *Femmes savantes*, qu'il a manqué, un accessit qu'il aurait dû recevoir dans la tragédie, pour le rôle d'Hippolyte. C'est un beau garçon, à voix solide, d'aspect sérieux, et qui promet un premier rôle.

Revenons aux grands lauréats.

M. Barral, que j'avais signalé l'année dernière, promet, en dépit de ses vingt-quatre ans, un successeur au regretté Provost. Il a joué le monologue de *l'Avare* en comédien consommé et de grande école.

M<sup>lle</sup> Carrière est une soubrette vive et spirituelle qui a gagné son premier prix en enlevant avec crânerie la scène de Lisette des *Folies amoureuses*.

Enfin, il faut applaudir au second prix de M<sup>lle</sup> Sisos, qui n'a pas encore dix-sept ans, et qui a montré beaucoup de malice et d'originalité comique dans *la fausse Agnès* de Destouches.

## OPÉRA-COMIQUE

26 juillet 1877.

L'impression générale est que le concours d'opéra-comique ne vaut pas celui de l'année dernière; je crois, toute réflexion faite, qu'il faut revenir à une appréciation plus douce. L'année dernière, douze morceaux, relativement courts, figuraient au programme. Aujourd'hui, nous en avons subi dix-huit, tous fort longs, et il commençait à faire nuit sous le plafond vitré du Conservatoire lorsque les juges se sont retirés dans la salle du conseil. L'auditoire, littéralement harassé, a pris sa fatigue pour du désenchantement. De plus, le hasard avait voulu que les premiers concurrents se montrassent les plus faibles, de sorte que les derniers, quoique incontestablement supérieurs, ont eu quelque peine à vaincre la lassitude du public.

Pour dire le vrai, le concours m'a semblé très intéressant comme chant et très médiocre comme opéra-comique. Tant que l'opéra-comique sera main-

tenu dans les études du Conservatoire comme un genre à part, cette branche d'éducation artistique devra se définir ainsi : former des comédiens qui soient en même temps des chanteurs. Eh bien, nous venons d'entendre des élèves de chant très estimables ; mais, sauf quelques espérances qui méritent confirmation, nous n'avons pas vu un comédien.

A l'heure déjà avancée où je prends la plume pour écrire le présent compte rendu, je ne connais pas encore la décision du jury. Je vais donc classer les concurrents d'après mon appréciation personnelle.

Deux premiers prix me paraissent actuellement indiqués : M$^{lle}$ Mendès et M. Talazac.

J'avais remarqué M$^{lle}$ Mendès l'année dernière pour sa belle exécution de l'air du *Freyschütz,* et le jury avait pensé comme moi, puisqu'il lui avait accordé le deuxième prix d'opéra-comique. Aujourd'hui, M$^{lle}$ Mendès a remporté un double succès dans la grande scène du *Songe d'une Nuit d'été* et dans le duo des *Mousquetaires de la Reine*. Sa voix de mezzo-soprano, aussi pleine que sonore, est conduite avec beaucoup de goût, et M$^{lle}$ Mendès sera certainement une précieuse acquisition pour le théâtre de l'Opéra-Comique. On assure que c'est chose faite.

M. Talazac est un ténor dont l'éducation musicale nous semble complètement achevée. Il possède une voix très éclatante dans les passages de force et très moelleuse dans la demi-teinte. La manière dont il a rendu plusieurs morceaux de *la Sirène* lui assignent dès à présent sa place sur une de nos grandes scènes lyriques.

Après M$^{lle}$ Mendès et M. Talazac, le classement devient difficile.

M. Jourdan est un ténor qui sait chanter et qui phrase avec goût ; mais le timbre de sa voix est d'une sonorité sèche et désagréable ; on dirait une basse

chantante qui se serait forcé la voix par une extension artificielle dans le registre supérieur.

M. Villaret est un tenorino agréable, qui ne brille pas par la distinction.

M^lles Lucie Dupuis et Fauvelle ont chanté la même scène du *Domino noir*; deux jolies voix qui ont besoin de travail; chez elles l'actrice a tout encore à deviner, sinon à apprendre.

Rendons grâce à M^lle Boullart, qui, passée inaperçue l'an dernier, nous a fait entendre un fragment du *Petit Chaperon rouge* de Boïeldieu :

> Depuis longtemps, gentille Annette.
> Tu ne vas plus au bois seulette...
> Pourquoi?...

Il n'est pas malaisé de reconnaître que cette naïve cantilène a servi de thème à la fameuse chanson de Robert Macaire : « Gentille Annette! » et c'est ainsi que les extrêmes se touchent. M^lle Boulart a récité fort gentiment la musique de Boïeldieu et surtout le duo du songe, terminé par une originale fanfare de chasse. Mais quelles paroles, grand Dieu! Quand l'opérette moderne voudra se défendre contre la sévérité des censeurs, elle n'aura qu'à les renvoyer aux gravelures du *Petit Chaperon rouge*, qui ne faisaient pas sourciller l'innocence de nos pères.

Citons encore M^lle Vaillant, une jolie personne qui a joué avec beaucoup de verve une scène du *Toréador* et très bien chanté sa partie dans le duo du *Postillon de Longjumeau*.

M. Victor Massé a partagé avec Auber l'honneur d'une double exécution dans la même séance : la scène où Galatée s'anime à la voix de Pygmalion a été chantée une première fois par M^lle Fauvelle, une seconde fois par M. Durat. Le public a pardonné aux chanteurs en faveur de l'œuvre. Quelle mélancolique

inspiration que la romance du baryton : « Tristes amours! » M. Prax et M. Mouliérat, ténors, ne sont pas sans mérite.

Un baryton, M. Viteau, a de la rondeur, trop de rondeur, possédant déjà plus de ventre que de voix.

Si Rossini avait entendu M$^{lle}$ Penière Foujère chanter l'air de Rosine : *Una voce poco fà,* c'est pour le coup qu'il aurait demandé : « De qui donc est cette mu-« sique-là? »

Il y a une voix et une chanteuse chez M$^{me}$ Castillon, couronnée lundi dernier comme premier prix de chant ; mais l'une et l'autre, seront éternellement voilées au public par les disgrâces d'une laideur inconciliable avec les exigences de la scène.

Aux deux premiers prix qui me paraissent assurés à M$^{lle}$ Mendès et à M. Talazac, j'augure que des encouragements viendront trouver M$^{lle}$ Vaillant, M$^{lle}$ Boulart, M. Jourdan, M. Prax, M. Villaret, peut-être M$^{lle}$ Dupuis et M$^{lle}$ Fauvelle.

Le lecteur, en consultant la liste des récompenses officielles, verra jusqu'à quel point j'ai donné juste ou dans quelle limite mes prévisions se seront égarées.

Jury : MM. Ambroise Thomas, A. de Beauplan, Charles Gounod, François Bazin, Carvalho, Jules Barbier, Boïeldieu, E. Gautier, Semet.

Concurrents : 18 élèves hommes ; 9 élèves femmes.

Hommes : pas de premier prix.

Second prix : M. Talazac, élève de M. Mocker; et M. Jourdan, élève de M. Ponchard.

Femmes : premier prix : M$^{lle}$ Mendès, élève de M. Ponchard.

Second prix : M$^{me}$ Castillon, élève de M. Ponchard.

Premier accessit : M$^{lles}$ Dupuis et Fauvelle, élèves de M. Ponchard.

Deuxième accessit : M$^{lle}$ Boulart, élève de M. Mocker ; et M$^{lle}$ Vaillant, élève de M. Ponchard.

## CONCOURS D'OPÉRA

30 juillet 1877.

Le concours d'opéra qui a eu lieu aujourd'hui à midi dans la salle du Conservatoire a été des plus brillants. Il s'en est dégagé quelques personnalités hors ligne et de grandes espérances pour l'avenir.

Citons d'abord et avant tous, M<sup>lle</sup> Richard; le jury, en lui décernant le premier prix à l'unanimité, n'a fait que ratifier le sentiment également unanime du public. M<sup>lle</sup> Richard, qui vient d'avoir dix-neuf ans, est une grande et belle personne, douée d'une magnifique voix de mezzo soprano, qui vibre depuis les cordes basses jusqu'au *la* et au *si* d'en haut avec une égalité, une homogénéité et une rondeur qui ne témoignent pas moins d'un don naturel que d'un travail intelligent et assidu; musicienne excellente, M<sup>lle</sup> Richard s'est montrée dans le duo final de *la Favorite* et dans le grand quatuor de *la Reine de Chypre* tragédienne émue et passionnée. Ce n'était pas une élève, c'était une artiste dans la belle et grande acception du mot. L'année dernière, en constatant que M<sup>lle</sup> Richard avait largement mérité le second prix pour sa belle exécution du rôle d'Azucena dans *le Trouvère* et du duo d'Arsace avec Assur dans *Sémiramis*, je lui donnais le conseil de ne pas aventurer le timbre délicieusement velouté de sa belle voix dans les rôles de *contralti* écrits trop bas pour elle. Ce conseil a été entendu, et M<sup>lle</sup> Richard doit se féliciter aujourd'hui de l'immense succès qu'elle vient d'obtenir dans deux des plus beaux rôles de M<sup>me</sup> Rosine Stoltz.

Après M<sup>lle</sup> Richard, nous n'aurions pas hésité, si nous avions eu l'honneur de faire partie du jury, à

couronner d'un second grand prix la voix chaude et généreuse, la méthode délicate et le jeu pénétrant de Mᵐᵉ Boidin-Puisais. Dans le duo de *la Juive*, elle avait totalement éclipsé sa partenaire, Mˡˡᵉ Benel; mais c'est surtout dans le rôle de Marguerite, de *Faust*, que Mᵐᵉ Boidin-Puisais s'est révélée comme chanteuse et comme comédienne. Comment des qualités aussi saillantes, un art déjà si consommé ne lui ont-ils pas valu même un second prix à défaut du premier? C'est ce que nous ne comprenons pas.

Certes Mˡˡᵉ Hamann, qui lui a été préférée, s'est tirée avec vaillance de sa terrible partie dans le trio du cinquième acte de *Robert le Diable;* mais, enfin, Mˡˡᵉ Hamann, si bien douée qu'elle soit, n'est pas arrivée au terme de ses études vocales et dramatiques; en bonne justice distributive, le second prix de Mˡˡᵉ Hamann ne se fût expliqué que par un premier prix à Mᵐᵉ Boidin-Puisais.

Un premier accessit, voté à l'unanimité, est venu trouver Mˡˡᵉ Carol, belle personne, dont la voix juste et bien timbrée manquerait peut-être de force dans une grande salle d'opéra. Elle a dit dans un excellent sentiment le duo des *Huguenots* avec Marcel, et l'air qui le suit.

Les hommes, moins bien partagés, n'ont pas obtenu de premier prix.

Un second prix a été décerné, *ex æquo*, à MM. Talazac, Sellier et Lorrain.

Nous avons dit, en rendant compte du concours d'opéra-comique, le plaisir que nous avait procuré M. Talazac dans *la Sirène;* le succès du jeune ténor n'a pas été moins vif dans le duo de *la Favorite*. Cependant l'opéra-comique lui sied mieux; on remarque dans la diction lyrique de M. Talazac plus de soin et de goût que de sensibilité et de passion.

Quant à M. Sellier, c'est le lion du jour. Un de nos

confrères découvrit, il y a trois ans, cette voix retentissante dans la boutique d'un marchand de vin de la rue Drouot; le futur Arnold rinçait des bouteilles sans songer à l'avenir. Ainsi la voix de Poultier, il y a quelque trente ans, sortit d'un atelier de tonnellerie, la vocation de Villaret se cacha longtemps dans une brasserie du département de Vaucluse. Décidément, Bacchus est le fournisseur attitré d'Apollon.

Aujourd'hui, M. Sellier se présente sous les traits d'un beau et solide gaillard de vingt-sept ans, un peu embarrassé sans être gauche, et timide sans défaillance. Sa voix de fort ténor, qui résonne virilement dans le médium, monte sans effort apparent jusqu'à l'*ut* au-dessus des lignes. Le morceau du concours assez mal choisi pour M. Sellier, c'était le trio final de *Robert*, n'a pas permis de l'apprécier exactement, au point de vue du mécanisme et de la tenue. Mais il est certain qu'on a rarement entendu une voix plus pleine, plus sonore et d'une émission plus facile à quelque degré de l'échelle qu'on l'interroge. Le trio de *Guillaume Tell* et l'air : *Asile héréditaire* montrent, dit-on, dans tout leur éclat, les dons naturels de M. Sellier. Une indisposition de M. Doyen a fait supprimer le premier de ces morceaux, qui figurait sur le programme.

Le troisième des seconds prix, M. Lorrain, n'appartient pas à la tribu favorite des ténors; c'est une simple *basse*, dont les notes graves sont un peu sourdes; mais il phrase correctement et élégamment; il a de l'acquis, de la facilité, une belle taille et une tenue distinguée. Il a joué avec un vrai talent la grande scène de Nicanor d'*Herculanum*.

Une récompense bien justifiée, c'est le premier accessit, unanimement décerné à M. Denoyé, un jeune homme de vingt-quatre ans, qui chante Bertram avec une voix extraordinaire, quelque chose

comme un battant de cloche, qui m'a rappelé Serda, l'homme au *contre ré* d'en bas. Mais Serda ne chantait guère, il se contentait de sonner. M. Denoyé ne s'en tient pas là ; il a le sentiment des nuances, et il y a longtemps que je n'avais entendu un Bertram aussi satisfaisant.

Enfin, une troisième et dernière basse, M. Francqueville, a cueilli un dernier accessit dans le duo bouffe de *Robert*, où je n'avais remarqué, pour ma part, que M. Villaret fils.

Somme toute, belle journée pour le Conservatoire et pour nos théâtres lyriques, à qui s'offrent, dès aujourd'hui, de jeunes talents déjà mûrs pour les plaisirs du monde musical.

---

## CCCCLXXI

Folies-Dramatiques. 28 juillet 1877.

### LE DERNIER KLEPHTE

Pochade grecque en un acte, par M. François Mons.

La scène se passe dans une caverne de brigands, non loin de Marathon. Le chef des klephtes, nommé Stanislas Belamandopoulos, a capturé deux touristes, M. et M$^{me}$ Spengler. Le mari est Américain, et chargé d'une mission qui consiste à vérifier l'authenticité d'une pantoufle attribuée à la belle Hélène. Belamandopoulos, qui est veuf, n'en veut qu'à M$^{me}$ Spengler. Cette jeune femme, née à Paris-Batignolles et fille d'un artiste des Bouffes-Parisiens, se trouve assez embarrassée pour défendre sa vertu contre les entreprises du klephte. Ce Stanislas Belamandopoulos est, comme on dit, un homme pratique. Il habite Paris et

Londres pendant huit mois de l'année et ne revient dans le pays d'Aristide que pour y faire ce qu'il appelle sa saison. Il porte avec la même aisance la fustanelle nationale et l'habit noir du parfait gommeux.

Heureusement pour M^me Spengler, Stanislas est superstitieux et la petite Parisienne pénètre son secret. Tous les Belamandopoulos sont morts, de père en fils, à minuit précis, et Stanislas, sur le conseil d'un sorcier de ses amis, s'endort chaque jour à minuit précis, recette infaillible contre la destinée. Que fait M^me Spengler? Elle avance sa montre, et persuade au brigand qu'il est minuit passé. Stanislas est la dupe de cette ruse aussi naïve qu'incompréhensible. Il se croit à l'article de la mort; voulant paraître devant l'Éternel en état de grâce, il se repent de ses crimes et il délivre ses prisonniers sans rançon.

Nul sentiment du théâtre, des plaisanteries vieillottes et des obscénités toutes crues, de la folie à la glace, et pas la plus légère trace d'art ni de talent, voilà ce que c'est qu'une pochade grecque.

*L'Apprenti de Cléomène*, joué à l'Odéon il y a trois ou quatre ans, nous avait donné une plus haute idée de M. François Mons.

*Le Dernier Klephte* a paru, il y a quelques jours, dans la première série des *Saynètes et Monologues*, publiée à la librairie Tresse; les Folies-Dramatiques auraient bien fait de l'y laisser.

D'ailleurs, *les Mystères de l'Été* et *la Fille bien gardée* continuent à tenir gaiement l'affiche. MM. Dailly, Maugé, M^mes Fleury et France sont fort amusants dans ces deux pièces si parisiennes et pas grecques du tout, heureusement pour elles et pour le public.

## CCCCLXXII

Comédie-Française.                                   3 août 1877.

### Reprise d'ANDROMAQUE
Tragédie en cinq actes, en vers, de Racine.

*Andromaque* est une des cinq ou six tragédies qui gardent le pouvoir d'intéresser et d'attendrir le public. Elle doit ce glorieux privilège moins encore au charme des beaux vers qu'à la puissance de l'action passionnée qui révéla Jean Racine comme poète dramatique. L'*Énéide* ne lui avait fourni que les éléments bruts de son sujet, à savoir l'assassinat de Pyrrhus par Oreste épris d'Hermione. Mais l'amour d'Hermione pour Pyrrhus, sa vengeance armant le bras d'Oreste et ce retour fulgurant de l'amante désespérée contre l'assassin suscité par elle, voilà la part de Racine; et cela ce n'est pas la tragédie comme on la comprenait au xviie siècle, c'est du drame. J'appelle drame, au sens moderne du mot, une action scénique uniquement conduite par les passions humaines, et indépendante en soi des fatalités religieuses ou historiques. Changez ces grands noms d'Hector, de Priam, d'Agamemnon, d'Hélène, d'Achille et de Pyrrhus; transportez dans notre milieu contemporain la vengeance d'une femme trahie et méprisée, et il vous restera le scénario d'un drame qu'un Alexandre Dumas pouvait écrire comme le pendant et le complément d'*Antony*, et qu'il écrivit en effet sous le titre de *Charles VII chez ses grands vassaux*. La donnée en est tellement fondamentale, tellement universelle, tellement humaine en un mot, qu'on en tirerait d'innombrables variantes

sans lasser l'intérêt du spectateur. Prenons pour exemple le crime récent de la rue de Boulogne : supposez que la veuve Gras se crût abandonnée par son jeune amant, et vous avez une Hermione parisienne mettant un flacon de vitriol en guise de poignard dans la main d'Oreste Gaudry, fondeur en cuivre de son état.

Racine, peu connu jusqu'à *Andromaque* et mal connu par ses pitoyables essais de *la Thébaïde* et d'*Alexandre*, devint, par un phénomène admirable mais facile à expliquer, le plus grand des écrivains de son temps, en même temps qu'il se révélait poète dramatique de premier ordre. Quelques tirades d'*Andromaque*, le discours de Pyrrhus dans l'exposition, surtout la scène d'Hermione et d'Oreste au quatrième acte et au cinquième sont des chefs-d'œuvre de diction et renferment des beautés qui dureront autant que la langue française.

Il y a des taches cependant; elle nous échappent aujourd'hui, cachées par le rayonnement que dégagent deux siècles de gloire. Mais, dans la nouveauté, les parties faibles, qui rappelaient encore l'écolier, furent sévèrement jugées.

La tragédie d'*Andromaque* tient une place dans la fâcheuse histoire des démêlés de Racine avec Molière. Le grand succès obtenu par Racine, et c'était le premier, occupait la cour et la ville. Un homme de lettres, aujourd'hui bien oublié, Adrien-Thomas Perdou, écuyer, sieur de Subligny, écrivit, probablement en collaboration avec le fermier général Hénault, le propre père du fameux président, une comédie en trois actes, en prose, intitulée : *la Folle Querelle ou la Critique d'Andromaque*, dans laquelle le style de Racine était passé au crible d'un purisme qui ne s'égarait pas toujours. Les objections de Subligny ne portaient pas à faux, car Racine en reconnut la justesse et cor-

rigea les passages les plus défectueux qui lui étaient signalés.

C'était, dira-t-on, la modestie du génie ; j'y consens, quoique, d'après ce que j'en ai pu voir par mes contemporains les mieux doués, le génie ne se pique guère d'être modeste. Quoi qu'il en soit, il n'y avait pas à défendre des vers tels que ceux-ci :

> Mais, dis-moi de quel *œil* Hermione peut *voir*
> Ses attraits offensés et ses *yeux* sans pouvoirs.

Cet œil d'Hermione qui lui servait à regarder ses propres *yeux* égayait beaucoup Subligny. Racine changea les deux vers ; c'est ce qu'il avait de mieux à faire.

Subligny ne se borna pas à imprimer sa comédie chez le libraire Thomas Jolly ; il la donna, sans se nommer, aux comédiens de Monsieur, c'est-à-dire à la troupe de Molière, qui la joua avec succès le vendredi 25 mai 1668. *La Critique d'Andromaque* obtin vingt-sept représentations, dont dix-sept consécutives ; c'est bien l'équivalent de cent représentations d'aujourd'hui. On dit que Racine se montra très blessé du procédé des comédiens qui l'avaient parodié ; rien de plus naturel. Mais les critiques qui attribuent à cet incident la brouille de Racine avec Molière se trompent du tout au tout. La rupture était complète depuis deux ans entre ces deux grands hommes, et, il faut bien l'avouer, les motifs n'en font pas honneur à Racine.

Malgré l'insuccès de *la Thébaïde*, Molière, confiant dans l'avenir du jeune poète auquel il prodiguait ses conseils, ses encouragements et sa bourse, avait fait représenter, le 4 décembre 1665, la seconde œuvre dramatique de Racine sous ce titre : *le grand Alexandre et le roi Porus*. Or, il arriva une chose extraordinaire : c'est que la tragédie nouvelle parut en

même temps sur le théâtre de l'hôtel de Bourgogne. Pendant que les comédiens de Molière répétaient l'œuvre du jeune Racine, celui-ci, mécontent, dit-on, de leur jeu, la faisait apprendre de son côté par la troupe rivale. On a voulu nier le fait ; malheureusement nous avons la preuve de son authenticité. Le registre de La Grange, publié l'année dernière par la Comédie-Française, contient la note suivante sous la date du vendredi 18 décembre 1665, jour de la sixième représentation d'*Alexandre :*

« Ce même jour, la Troupe fut surprise que la
« même pièce d'*Alexandre* fût jouée sur le théâtre de
« l'hôtel de Bourgogne. Comme la chose s'était faite
« de complot avec M. Racine, la Troupe ne crut pas
« devoir les parts d'auteur audit M. Racine qui en
« usait si mal que d'avoir donné et fait apprendre la
« pièce aux autres comédiens. Lesdites parts d'auteur
« furent repartagées, et chacun des douze acteurs eut
« pour sa part 47 livres. »

On comprend qu'après une pareille aventure, Molière dut faire de tristes réflexions sur le caractère de son protégé, qui, de son côté, paraissait résolu à ne garder aucun ménagement envers son bienfaiteur. Racine avait besoin d'un talent accompli pour créer le rôle d'Andromaque ; il enleva de la troupe de Molière une de ses trois grandes actrices, M$^{lle}$ Du Parc, en son nom Marquise de Gorla, la Marquise des fameuses stances de Pierre Corneille, et il la fit entrer à l'hôtel de Bourgogne. C'était une guerre ouverte. Par conséquent, en jouant *la Critique d'Andromaque*, la troupe de Molière n'attaquait pas, elle ripostait.

*Andromaque*, représentée pour la première fois à l'hôtel de Bourgogne le 10 novembre 1667, fut créée par M$^{lle}$ Du Parc, Andromaque ; M$^{lle}$ Desœillets, Hermione ; Montfleury, Oreste ; et probablement par Floridor pour Pyrrhus. La Champmeslé, M$^{lle}$ de Cham-

melay, comme le prononçaient et l'écrivaient les contemporains, ne joua le rôle qu'en 1670 à une reprise qui lui servit de début.

Ainsi, la Desœillets, la Champmeslé, et de nos jours Rachel, tels sont les trois grands noms d'actrices qui se rattachent à ce formidable rôle d'Hermione qu'abordait ce soir M<sup>lle</sup> Dudlay.

M<sup>lle</sup> Dudlay s'est honorablement tirée d'une si périlleuse épreuve. On sent chez cette jeune fille quelques frémissements de ce diable au corps que Voltaire exigeait des tragédiennes de son temps. Ce diable-là n'a pas toujours la voix juste ni la prononciation nette; mais ce sont là des imperfections que l'on corrige par le travail. M<sup>lle</sup> Dudlay nuance avec art les diverses parties du rôle d'Hermione et rend énergiquement les fureurs de cette amante peu endurante. On l'a rappelée et très applaudie après les deux premiers actes.

Le rôle d'Andromaque était abordé pour la première fois par M<sup>lle</sup> Sarah Bernhardt, qui en rend à merveille la grâce touchante et élégiaque.

L'écueil du rôle, où il n'est question que d'yeux et de larmes, c'est la sensiblerie. M<sup>lle</sup> Sarah Bernhardt l'évite avec beaucoup d'intelligence, mais c'est quelquefois aux dépens de l'émotion. Par exemple, dans ses recommandations suprêmes pour Astyanax, elle se contente de murmurer mélancoliquement, à l'oreille de Céphise, le fameux vers :

> Et quelquefois aussi parle lui de sa mère.

L'intention est fine et l'exécution supérieure; mais enfin une attaque directe sur la sensibilité du spectateur est ici nettement indiquée, car on ne saurait comprendre qu'Andromaque, en songeant à ce fils qu'elle ne reverra plus, ne se sente pas suffoquée par

les larmes. En y réfléchissant, M<sup>lle</sup> Sarah Bernhardt se rendra certainement à mon avis. Du reste, son succès a été complet, et elle a reçu, après le troisième acte, une véritable ovation.

M. Laroche joue convenablement le rôle de Pyrrhus, le premier acte surtout; mais ensuite, il devrait se surveiller pour ne pas redescendre, malgré lui, au ton de la comédie ou du drame bourgeois.

C'est dans le rôle d'Oreste que M. Mounet-Sully débuta il y a trois ou quatre ans; le progrès est notable; d'abord le costume est plus simple et plus noble; les premières parties du rôle sont dites avec plus de précision, de sang-froid, et même avec noblesse. Je voudrais pousser l'éloge jusqu'au bout, mais ce n'est pas ma faute si M. Mounet-Sully cesse d'être intelligible lorsqu'il commence à crier. Plus il donne de voix et moins on sait ce qu'il dit. J'avoue que, d'ailleurs, le morceau des fureurs est fort difficile à rendre. Une vieille tradition raconte que Montfleury mourut, un mois après la première représentation d'*Andromaque,* des efforts qu'il avait faits pour rendre le rôle d'Oreste, de même que la *Mariamne,* de Tristan, avait causé la mort de Mondory, chargé de traduire les fureurs du roi Hérode. Ce qui fit dire à Montfleury fils, avec plus de gaîté que de douleur filiale, que « désormais il n'y aurait plus de poète « qui ne voulût avoir l'honneur de crever un comé- « dien en sa vie ». Hâtons-nous de rassurer M. Mounet-Sully, en déclarant, d'après les auteurs les plus accrédités, que la tradition est fausse.

## CCCCLXXIII

Opéra.  6 août 1877.

### Reprise de LA REINE DE CHYPRE

Opéra en cinq actes et six tableaux, paroles de Saint-Georges, musique d'Halévy.

Il y aura tout à l'heure quarante ans, on vit débuter à l'Académie royale de musique une jeune femme douée d'une beauté plus expressive que régulière et d'une voix plus pénétrante que juste ; tragédienne passionnée, elle étendit bientôt son empire sur le domaine entier de notre première scène musicale. L'actrice et la femme régnèrent souverainement sur le public, et sur le directeur : ce fut *la prima donna assoluta* dans tous les sens du mot. Poètes, compositeurs, artistes et comparses durent se soumettre à sa loi. Cela dura sept ans, jusqu'au jour de la révolte. La chute fut subite, complète, irréparable. Le 1$^{er}$ mai 1847, au cours d'une représentation de *Robert Bruce,* l'altière artiste, qu'on appelait alors Rosine Stoltz, et qui cache aujourd'hui sa gloire sexagénaire sous un titre ducal italien, reçut des spectateurs un accueil tellement significatif qu'il lui fallut céder la place. La direction de l'Opéra, solidaire de sa première chanteuse, dut se retirer avec elle.

Le passage orageux de M$^{me}$ Stoltz dans notre ciel lyrique a laissé comme une traînée lumineuse, qui n'est pas encore effacée. On parlera longtemps de M$^{me}$ Stoltz, comme on parle encore de la Saint-Huberti, dont elle rappelait le talent saisissant, fougueux et inégal. Supportant mal la concurrence des unes et la supériorité des autres, mais ne pouvant

réduire au silence des voix comme celles de Duprez et de Baroilhet, c'est exclusivement sur les femmes qu'elle fit peser son ostracisme. Des compositeurs illustres servirent à point sa fantaisie. Elle voulut un jour se montrer revêtue d'un froc de laine blanche et les cheveux épars; Donizetti écrivit pour elle le quatrième acte de *la Favorite,* où elle n'a pas été égalée; *la Favorite* ne comporte qu'un seul rôle de femme (je ne compte pas la confidente Inès). Un autre jour, elle commanda pour elle un opéra sans ténor, où les licences du travesti missent en lumière l'élégance de ses jambes; Halévy écrivit pour elle *le Lazzarone,* de funèbre mémoire.

Dans l'intervalle se place *la Reine de Chypre,* autre opéra sans femme, je veux dire sans autre femme que M$^{me}$ Stoltz. Ici, la confidente même est supprimée; Catarina Cornaro ne dispose pas d'une simple demoiselle d'honneur ni de la plus petite camériste, pour lui tenir compagnie dans sa solitude ni pour veiller aux soins de sa toilette de mariée.

*La Reine de Chypre* fut représentée pour la première fois le 22 décembre 1841, avec un grand succès, qui, sans égaler à beaucoup près celui de *la Juive,* dut consoler Halévy du mauvais accueil que son *Drapier* avait reçu l'année précédente. Le poème de *la Reine de Chypre* fut écrit par M. de Saint-Georges tout seul; car, autre trait curieux de cette époque, Scribe ne se hasarda qu'une fois à écrire un rôle pour le tyran féminin devant qui tout tremblait. *La Favorite* et *Robert Bruce* sont d'Alphonse Royer et Gustave Vaëz; *Benvenuto Cellini* de MM. L. de Wailly et A. Barbier; *Charles VI* des frères Delavigne; *l'Étoile de Séville,* de M. Hippolyte Lucas.

M. de Saint-Georges prit les éléments de son poème dans les aventures véritables de Catarina Cornaro; on sait que cette noble vénitienne, issue d'une famille

patricienne qui a donné trois doges à la sérénissime République, épousa en 1470 Jacques de Lusignan, roi de Chypre et de Jérusalem, et qu'elle régna seule après la mort de ce prince, survenue en 1475. Si nous ajoutons que Catarina Cornaro était née en 1454, on en saura tout ce qu'il est utile d'en savoir pour apprécier la jovialité de cette mention inscrite sur le livret et sur la partition : « La scène se passe en 1441 ; » anachronisme d'autant plus singulier qu'il est placé là pour le plaisir, puisque M. de Saint-Georges a pris la peine de faire précéder son œuvre par une notice historique dans laquelle les dates sont rappelées exactement ou à peu près.

L'action romanesque inventée par M. de Saint-Georges peut se raconter en peu de mots. Avant d'épouser le roi de Chypre, Catarina était fiancée à un chevalier français nommé Gérard de Coucy ; mais le conseil des Dix a forcé la main aux parents de Catarina ; en mariant Jacques de Lusignan à une fille de Venise, l'ambitieuse République s'assure la domination de l'île de Chypre. Andrea Cornaro obéit ; et Catarina, pour soustraire son amant aux vengeances occultes du conseil des Dix, se résigne, en laissant croire à Gérard qu'elle s'est laissé séduire par l'éclat d'une couronne. Gérard, désespéré et furieux, se rend à Chypre, on ne sait pour quoi faire. A peine débarqué, il est attaqué par les sbires de Mocenigo, ambassadeur de Venise ; au moment de succomber, il est secouru et sauvé par un chevalier inconnu. Attribuant à son rival le guet-apens dont il a failli devenir victime, Gérard prend la résolution, assez peu digne d'un chevalier français, de se venger par un assassinat. Mais au moment de frapper Jacques de Lusignan, il reconnaît en lui le chevalier inconnu qui l'a sauvé. Le roi fait grâce à Gérard qui lui révèle le mobile de son crime, et Gérard se fait chevalier de Rhodes. En réa-

lité, la pièce finit là. Le dernier acte n'est qu'une espèce d'épilogue, où l'on voit Lusignan, empoisonné par Mocenigo, se révolter contre la domination vénitienne et léguer la couronne à Catarina Cornaro, qui la conservera pour son fils, dont les chevaliers de Rhodes seront les protecteurs.

Le poème de M. de Saint-Georges est habilement coupé, et contient un nombre suffisant de situations musicales.

Halévy s'en inspira pour écrire une partition féconde en mélodies amples et fines, ingénieuses et distinguées ; on y retrouve souvent la puissance de l'auteur de *la Juive*, tempérée par un écho de la muse italienne de Rossini et de la muse française d'Herold.

*La Reine de Chypre* se maintint au répertoire pendant dix-sept ans ; les dernières représentations datent de 1858. Après un pareil intervalle, la génération actuelle devait s'imaginer qu'elle ne connaissait rien ou qu'elle ne connaissait que très peu de chose de *la Reine de Chypre*, tout au plus le célèbre duo du baryton et du ténor : *Triste exilé*, qui s'est maintenu dans les concerts. Les spectateurs de lundi soir ont dû reconnaître leur erreur ; sur les vingt-trois numéros dont se compose la partition, il en est au moins dix qu'on saluait au passage comme de vieilles connaissances ; par exemple, au premier acte, la cavatine : *Le ciel est radieux*, le duo en *la* bémol : *Fleur de beauté, fleur d'innocence;* au deuxième acte, le bel air en *mi* bémol : *Le gondolier dans sa pauvre nacelle*, avec sa cabalette en *la* bémol : *Mon Dieu, soyez béni ;* au troisième, le chœur en *si* : *Buvons à Chypre, à ma patrie*, suivi des couplets si connus : *Tout n'est dans ce bas monde qu'un jeu ;* au quatrième, l'air de la danse cypriote ; enfin, au cinquième, la belle cavatine du roi : *A ton noble courage*, et le duo des deux amants : *Hélas ! tout nous sépare.*

Où le public, depuis bientôt vingt ans, avait-il entendu tout cela ? Mon Dieu, un peu partout, dans les concerts, dans les vaudevilles, dans les quadrilles de bal, et aussi dans les réminiscences de quelques jeunes compositeurs, qui confondent facilement l'inspiration avec leurs souvenirs. Si bien qu'il est prouvé maintenant que cet opéra si délaissé avait profité d'un long abandon pour devenir populaire.

En dehors des morceaux que nous venons de citer, il faut remarquer encore le chant noble et pathétique des violoncelles dans l'introduction ; le duo entre Andrea et Mocenigo : *Eh! qu'importe à la politique et les serments et les amours;* la marche triomphale du couronnement avec ses sonneries obstinées de trompettes antiques ; enfin le sévère quatuor du cinquième acte, qui avait produit tant d'effet au dernier concours du Conservatoire.

Malgré de si nombreuses et de si réelles beautés, le public, clairsemé d'ailleurs et fort abattu par la température d'août, s'est montré assez avare d'applaudissements, sauf pour le duo *Triste exilé*, qui a excité des transports presque unanimes. Je dis presque, parce que les partisans fort respectables et fort convaincus de systèmes musicaux qui, pour ma part, me ravissent partout ailleurs qu'au théâtre, affectaient de traiter fort dédaigneusement ce qu'ils appellent une romance à deux voix. Romance si l'on veut, ma romance m'est chère. Il ne me déplaît pas, à travers les ouragans musicaux qui se déchaînent toute l'année autour de nos crânes affolés, d'entendre une fois par hasard une phrase de chant, pénétrante et claire, soutenue plutôt qu'accompagnée par un orchestre discret. Il règne, d'ailleurs, dans ce duo si méprisé par les savants, une couleur chevaleresque, un souffle de conviction et de sincérité qui me vont droit au cœur. Cela dit, qu'on me ramène aux carrières de la musique

sans mélodie; je subirai ma peine avec résignation.

Et quand on pense que la partition de *la Reine de Chypre*, éditée naguère par Maurice Schlesinger, fut réduite au piano par Richard Wagner en personne ! Le pauvre homme ! il n'a pas dû moins souffrir que Schumann conduisant l'orchestre des *Huguenots !*

L'exécution vocale de *la Reine de Chypre* a paru molle et hésitante. Les chanteurs souffraient évidemment d'une chaleur tropicale à laquelle on devait attribuer, j'allais dire le chevrotement, disons poliment la vibration exagérée, dont ils paraissaient presque tous affectés.

Je n'étonnerai personne en disant que M$^{me}$ Stoltz jouait mieux et que M$^{me}$ Borghi-Mamo chantait mieux le rôle de Catarina que ne le peut faire M$^{lle}$ Rosine Bloch. Néanmoins cette belle personne, dominant une émotion qui fait honneur à sa modestie, a eu des moments très dramatiques et a tenu très brillamment sa partie dans le duo d'une expression si douloureuse : *Hélas! tout nous sépare!* Citons la phrase énergique : *Je régnerai!* qui aurait pu servir de devise à M$^{me}$ Stoltz, et que M$^{lle}$ Bloch a dite avec un véritable sentiment de grandeur.

M. Villaret, toujours zélé, exact, consciencieux, me paraît toucher au moment psychologique où les ténors se sentent tenus à chercher leur succès ailleurs que dans des effets de force; M. Villaret a failli broncher sur le dernier échelon de l'affreux casse-cou *Sur le bord de l'abîme*, ce qui prouve que les *si* bémol de poitrine ne s'attrapent pas à la volée comme des noix sur un arbre. A part ce léger accident auquel il serait injuste de nous arrêter, M. Villaret a fait preuve de goût et de sentiment dans les parties délicates du rôle, notamment dans la reprise de *Triste exilé*, qui ne laisse à la partie de ténor que les miettes du régal dévoré d'abord par le baryton.

Ce baryton, c'est M. Lassalle, dont la belle voix, si sonore et si souple, a fait merveille dans le rôle de Jacques de Lusignan. Il y met moins d'énergie mordante mais peut-être plus de charme que Baroilhet. Par exemple, l'aspect extérieur de Baroilhet, maigre comme une chèvre des Pyrénées, prêtait à l'agonie du monarque mourant de consomption une vraisemblance que ne comporte pas la stature de M. Lassalle, qui convient surtout à des héros victorieux et bien portants.

M. Caron chante avec sûreté et même avec élégance le rôle de Mocenigo, écrit pour la voix cuivrée de Massol, qui était presque un ténor.

La mise en scène est très belle; son éclat dépasse de beaucoup celle dont l'administration quelque peu obérée de M. Léon Pillet s'était contentée en 1841. Les décors de MM. Lavastre, Carpezat, Daran, Rubé et Chaperon sont du meilleur style; j'apprécie surtout, au second acte, l'oratoire byzantin de Catarina, peint par M. Daran. Mais il faut placer en première ligne le casino de Nicosie, dû au pinceau de M. Chéret. Cette vaste treille, aboutissant à une salle de festin, soutenue par des colonnes toscanes, est une merveille de plantation, de couleur et d'ingéniosité pittoresque. M. Chéret est, à ce que je crois, le doyen de nos décorateurs, et ce peintre distingué, auteur d'un si grand nombre de toiles qui sont de véritables chefs-d'œuvre, attend encore du ministère des beaux-arts la récompense suprême qui est venue trouver antérieurement quelques-uns de ses émules plus jeunes et plus heureux.

La magnificence des costumes est poussée jusqu'à la prodigalité dans ce casino de Nicosie; c'est un fouillis éblouissant d'étoffes de moires, de brocarts d'argent et d'or, comme on en voit dans les tableaux de Paul Véronèse et du Tintoret. Les ballets ont été

réglés fort agréablement par M. Mérante; celui du quatrième acte, se déployant sur la grande place de Nicosie, avec la mer pour perspective, est d'un effet des plus brillants et des plus réussis.

## CCCCLXXIV

CHATELET. 10 août 1877.

Reprise des SEPT CHATEAUX DU DIABLE

Féerie en vingt-deux tableaux, par MM. Ad. d'Ennery et Clairville.

En attendant *Rothomago,* le théâtre du Châtelet reprenait ce soir *les Sept Châteaux du Diable,* cette féerie éternelle comme une légende et attachante comme un conte bleu. Les décors sont neufs et les costumes frais. L'amusante pantomime des grosses têtes a produit son effet accoutumé, comme aussi la soirée et le bal des ours. On a introduit, en faveur des enfants, de leurs bonnes et des personnes non gradées, quelques petits divertissements, qui prêtent à la bonne vieille féerie des airs de pantomime anglaise : à savoir un violoniste aussi brésilien mais beaucoup plus petit que le jeune Dengremont, plus un musicien mexicain qui joue de tout et qui change de costume en même temps que d'instrument, highlander pour jouer du pibroch, espagnol pour racler la guitare, etc. Ce qui me charme dans ces épisodes, c'est qu'ils n'ont aucun rapport avec l'action dans laquelle on les encadre.

M^me Tassilly succède à Thérésa dans le rôle de Régaillette; la grosse gaîté de cette joyeuse commère

n'est pas exempte de finesse; on lui a fait répéter deux ou trois couplets. M^me Donvé conserve le rôle d'Azélie qu'elle joue avec grâce, et M^lle Marguerite Villers met sa jolie voix au service du rôle de Sataniel. M. Tissier est fort amusant sous les traits de Satan, dont il fait une bonne ganache.

Telle est la marche du progrès. Satan lui-même manque de prestige. Décidément le respect s'en va.

---

## CCCCLXXV

Gymnase.   11 août 1877.

### MARTHE

Comédie en quatre actes, par M. Georges Ohnet.

Voici le point de départ de la comédie nouvelle.

Une veuve, jeune encore, M^me Aubertin, est aimée d'un fort galant homme appelé M. de Brivade, et songe à l'épouser. Cette union devenait, d'ailleurs, nécessaire, car les assiduités de M. de Brivade commençaient à attirer l'attention et à éveiller la médisance.

Feu M. Aubertin avait eu des enfants d'un premier mariage : Jean, qui est au service dans les chasseurs d'Afrique, et Marthe. Jean vient passer un congé auprès de sa belle-mère et de sa sœur. Celle-ci lui fait ses confidences de jeune fille; elle aime, et l'objet de son amour c'est précisément M. de Brivade. Elle ne sait si elle est aimée ; mais elle a des raisons de l'espérer. Autrement, comment expliquer la présence presque continuelle de M. de Brivade dans la maison de M^me Aubertin? Jean, qui ne voit pas d'objection à ce naïf raisonnement, veut épargner à sa sœur l'em-

barras d'un aveu; il met M^me Aubertin au courant du projet de mariage conçu par sa jeune sœur. On devine la stupéfaction de M^me Aubertin en apprenant qu'elle était, sans le savoir, la rivale de sa belle-fille.

Elle sent le besoin d'avertir immédiatement M. de Brivade de la fausse situation où les place tous la passion naissante de Marthe. M. de Brivade a l'idée aussi fâcheuse qu'inutile de pénétrer chez M^me Aubertin par la petite porte du jardin alors que la grande porte lui est ouverte. Il est espionné par des provinciaux jaloux, qui prétendent avoir vu pénétrer un voleur dans la maison. On fait une sorte de battue, comme dans *Nos Bons Villageois*, de V. Sardou, et M^me Aubertin se voit obligée d'avouer à Marthe qu'elle vient de cacher M. de Brivade dans sa propre chambre à elle M^me Aubertin. Marthe conçoit, sur cet aveu, des soupçons fort blessants pour son innocente belle-mère.

Mais M^me Aubertin a résolu de tout sacrifier au bonheur de Marthe; elle exige de M. de Brivade qu'il renonce à la femme qu'il aime pour épouser la jeune fille qu'il n'aime pas. M. de Brivade s'associe à cette abnégation, qui, il en faut convenir, aura pour lui quelque compensation dont sera privée M^me Aubertin.

Pour que les choses s'arrangent ainsi, il faut qu'on attende le départ de Jean et surtout qu'on lui cache l'esclandre causé par l'imprudence de M. de Brivade. Une langue de vipère, celle du cousin Coindet, qui voudrait marier son benêt de fils avec la charmante Marthe, ne laisse ignorer à Jean rien de ce qui peut blesser ses susceptibilités de frère, de beau-fils et de militaire. De la façon dont on lui a présenté les choses, M^me Aubertin aurait été coupable et c'est son amant qu'elle voudrait maintenant donner pour époux à Marthe. Naturellement, Jean s'émeut de ces infamies et il provoque en duel M. de Brivade, en l'accablant des noms les plus durs et les moins mérités.

Enfin tout s'arrange, l'innocence de la veuve Aubertin est reconnue, et pour mieux l'établir, elle épousera son vieil ami le baron d'Alayrac. Marthe devient M<sup>me</sup> de Brivade.

*Marthe* est le second ouvrage dramatique de notre excellent confrère et ami M. Georges Ohnet. Disons-le sincèrement, c'est l'essai d'un écrivain distingué qui a l'instinct du théâtre, mais qui cherche encore sa voie et son originalité.

Il suffit de lire avec quelque attention l'analyse que j'ai donnée de *Marthe* pour comprendre que la pièce manque de logique; les situations énergiques ou touchantes qu'elle renferme ne produisent pas l'effet qu'on en pourrait attendre parce qu'elles reposent sur une série de malentendus. Si M<sup>me</sup> Aubertin saisissait la première occasion d'expliquer franchement sa situation avec M. de Brivade, personne, pas même Marthe, n'aurait le plus petit mot à dire, et la pièce en resterait là.

Le sujet, d'ailleurs, n'est pas neuf; *la Mère et la Fille* d'Empis, *la Marâtre* de Balzac, ont épuisé du premier coup les aspects dramatiques de cette donnée scabreuse, que M. Octave Feuillet a rajeunie dans un de ses derniers romans, *Julia de Trécœur*, et que nous retrouvions encore, il y a quelques mois, sur la scène même du Gymnase dans *la Dernière Poupée*, de M. de Najac.

Le mérite de M. Georges Ohnet, c'est de dialoguer avec naturel et clarté, comme on parle dans la bonne compagnie. *Marthe* s'est laissé écouter avec plaisir et même avec intérêt.

La pièce est jouée dans les tons gris par M<sup>mes</sup> Fromentin, Lesueur, MM. Landrol et Pujol; le jeu des acteurs se ressent nécessairement de l'indécision des caractères. On a applaudi la grâce émue de M<sup>lle</sup> Legault, dans le joli rôle de Marthe; M. Saint-Germain

et Mlle Dinelli amusent dans deux rôles épisodiques.

Le personnage du sous-officier Jean Aubertin ne contient qu'une scène calculée sur le tempérament dramatique de M. Abel, engagé au Gymnase pour y remplir la place laissée vacante par M. Worms. M. Abel y a complètement réussi ; il a été rappelé après le troisième acte.

---

Porte-Saint-Martin. Même soirée.

### Reprise du JUIF-ERRANT

Drame en cinq actes et dix-huit tableaux, par M. A. d'Ennery.

Je n'oublierai jamais la reprise du *Juif-Errant* au Châtelet vers la fin de décembre 1871 ; la représentation finit cette nuit-là vers trois heures du matin par une température de dix-sept degrés au-dessous de zéro. Par contre, nous avons joui ce soir d'une température étouffante, mais la pièce a été menée rondement et on a pu se retirer vers une heure.

La distribution des principaux rôles est la même qu'il y a six ans ; Paulin Ménier dans Rodin ; Paul Deshayes dans Couche-tout-nu, Céline Montaland pour la reine Bacchanal, Mme Lacressonnière pour la Mayeux.

Le rôle de Dagobert est échu cette fois à M. Lacressonnière, qui le joue autrement que M. Dumaine, mais avec le même succès. Les deux orphelines, Rose et Blanche, ont trouvé dans Mlles Marie Laure et Charlotte Raynard deux interprètes gracieuses et sympathiques.

M. Laray sous les traits du Juif-Errant, M. Gobin dans Gringalet, M. Edgard Martin dans l'abbé Gabriel

et M. Fabrègues dans Agricol complètent une interprétation très satisfaisante.

Quant à M. Paulin Ménier, il a si bien transformé à son effigie le personnage de Rodin créé par Chilly, qu'il finira par effacer le souvenir de la belle création de son devancier. Dans la scène où Rodin se redresse devant d'Aigrigny et l'accable de sa supériorité nouvelle, M. Paulin Ménier est superbe d'énergie et de passion sauvage. Cette diction à la fois large et pittoresque, servie par une voix puissante, est vraiment celle d'un grand acteur de drame. Il y a au moins une goutte de sang de Frédérick Lemaître dans le talent de M. Paulin Ménier.

## CCCCLXXVI

Théatre Cluny. 25 août 1877.

### Reprise de TRENTE ANS OU LA VIE D'UN JOUEUR

Mélodrame en trois époques et sept tableaux,
par Victor Ducange et Dinaux.

Il paraît que le besoin de reprendre *Trente ans ou la Vie d'un Joueur* se faisait généralement sentir, car il a suffi de l'annoncer pour remplir la salle du Théâtre Cluny. Le mélodrame de Ducange et Dinaux date du 19 juin 1827. Qu'après un demi-siècle, il attire encore le public et qu'il nous ait maintenus à notre place jusqu'à minuit et demi, c'est un fait curieux, car il démontre que le théâtre peut, jusqu'à un certain point, se passer de bon sens, de littérature et même de savoir-faire.

*Trente ans* est une des pièces les plus mal bâties

qu'on ait jamais représentées ; les auteurs ne s'y donnent pas la peine de préparer ni de justifier une absurdité, si forte qu'elle soit ; on y chercherait vainement une scène, une seule, sauf un épisode fugitif que j'indiquerai tout à l'heure, qui soit traitée, je ne dirai pas avec art, mais seulement avec habileté ; les personnages parlent uniformément la langue emphatique de M. Prudhomme et de Ducray-Duminil.

Et, cependant, l'œuvre vous attache malgré vous et finit par vous émouvoir ; c'est l'effet du contraste grossièrement tracé, mais bien choisi, entre le personnage du joueur, que le jeu conduit à tous les crimes, et sa malheureuse femme, innocente victime, dont la résignation ne se dément jamais.

Cette fureur criminelle, cette soif inextinguible de l'or, et cette vertu chrétienne qui ne connaît même pas la tentation, sont poussées, chacune dans leur voie, jusqu'au paroxysme tragique dans ce terrible dénouement, où le fils vient tomber expirant entre l'assassin, qui est son père, et sa mère qu'il venait d'embrasser pour la première fois depuis quinze ans. Ducange et Dinaux, en écrivant les deux derniers tableaux de *Trente ans,* ont certainement touché le plus haut point de terreur qu'on puisse obtenir au théâtre. Le reste est si misérable qu'on s'étonne de l'écouter.

La vérité est qu'en construisant leur informe et puissante machine pour Frédérick Lemaître et pour M<sup>me</sup> Dorval, les auteurs ont pensé qu'il suffisait de leur donner une sorte de canevas, s'en fiant à eux pour le reste. On peut comparer le « poème » de *Trente ans* à la carcasse d'un feu d'artifice, que le génie de Frédérick et de Dorval se chargeait d'allumer chaque soir.

Ces grandes âmes parties, il ne reste plus qu'à se montrer indulgent pour les braves comédiens qui s'essayent à tirer quelque chose de la prose de Ducange.

C'est M. Jenneval qui joue Georges de Germany. Je ne connaissais « l'illustre Jenneval » que de réputation.

Il y a toute une légende sur M. Jenneval et sur ses tournées départementales ou rurales. J'avais entendu parler de lui comme d'un excentrique, presque comme d'un fou. Mon attente a été trompée du tout au tout. D'abord, et toute réserve faite sur d'impardonnables défauts, M. Jenneval a du talent; ensuite, et c'est ce qui m'étonne le plus, étant donné que je m'attendais à de grandes exagérations et à des coups d'épée dans la lune, le jeu de M. Jenneval est froid, presque glacé. Sa voix sonore et bien timbrée lui permet les effets de force, mais, même lorsqu'il crie, il ne s'emporte pas : c'est un homme calme qui parle haut.

L'écueil de M. Jenneval, et il y a trébuché plus d'une fois dans la soirée d'hier, c'est une prononciation plate, presque faubourienne; il prononce tous les *a* tellement fermés qu'ils sonnent comme des *e;* il dit un *chatteau* pour un *château;* dans la scène violente du quatrième tableau, lorsque Georges de Germany foule sa femme aux pieds, M. Jenneval a dit d'un accent si singulier : « *Grèce*, dis-tu ? ce mot te *condemne*, tu es *coupèble* », que le public, un vrai public, qui s'intéressait franchement au drame et à Jenneval, s'est mis à rire très franchement.

Qu'a-t-il manqué à M. Jenneval pour garder une place honorable dans nos grands théâtres de drame ? Peut-être la faculté d'écouter les conseils et de les suivre. Somme toute, il a produit un grand effet dans les deux derniers tableaux.

M$^{me}$ de Severy joue la vertueuse et malheureuse Amélie avec un sentiment très juste, surtout à travers les misères et les angoisses du dénouement.

La pièce est bien montée; la cabane du dernier acte et l'orage dans la montagne sont tout à fait réussis.

## CCCCLXXVII

Théatre Italien.                    28 août 1877.

Représentation au bénéfice des blessés de la guerre d'Orient.

La représentation au bénéfice des blessés de la guerre d'Orient a tenu les promesses de son programme; et l'empressement du public a dépassé toutes les espérances. Nous ferons connaître, d'ici à très peu de jours, les résultats matériels de la représentation, lorsque nous aurons pu reconnaître et vérifier toutes les dépenses, et que nous aurons encaissé les derniers recouvrements.

Nous pouvons, cependant, évaluer la recette brute entre seize et dix-sept mille francs, somme considérable en tout temps, et particulièrement au mois d'août, alors que la chaleur est accablante et que la majeure partie de la haute société parisienne est en déplacement de villégiature ou de bains de mer.

Cependant, le but de la représentation du 28 août était si intéressant, il correspondait si bien aux sympathies et aux vœux de ceux, et le nombre en est grand parmi nous, qui se souviennent des épreuves du passé et qui ont la mémoire du cœur, que les obstacles se sont aplanis comme par enchantement. On est revenu des eaux, des côtes normandes, des châteaux et même des affaires, pour prendre part de sa personne à une bonne œuvre qui était, en même temps, une manifestation d'estime cordiale envers une grande nation. La vaste salle des Italiens était littéralement bondée jusque sous les combles et n'a commencé à se vider qu'après une heure du matin.

On avait, du reste, vu peu de réunions d'artistes aussi complètes. Presque tous les théâtres de Paris

étaient représentés. La Comédie-Française avait accepté la place d'honneur sur le programme, et nous pouvons dire, sans blesser personne, qu'elle l'a gardée dans les plaisirs du public. *L'Été de la Saint-Martin*, la charmante pièce de MM. Henri Meilhac et Ludovic Halévy, a été jouée dans la perfection par M<sup>mes</sup> Croizette et Provost-Ponsin, par MM. Thiron et Worms. Ce n'a été qu'une acclamation et qu'un long rappel à la chute du rideau, ovation d'autant plus significative que pas une seule place n'avait été réservée pour des applaudisseurs salariés. Ajoutons que MM. Henri Meilhac et Ludovic Halévy, sans attendre la requête que je n'aurais pas manqué de leur adresser, me font l'honneur de m'écrire spontanément qu'ils renoncent à leurs droits d'auteur en faveur des blessés.

La représentation avait commencé par une ingénieuse comédie de M. Charles Narrey, intitulée *Comme elles sont toutes*, spirituellement enlevée par M<sup>mes</sup> Marie Colombier et Persoons, et par M. Dieudonné.

Venaient ensuite *les Curieuses*, de MM. Henri Meilhac et Arthur Delavigne. On sait avec quelle originalité M<sup>lle</sup> Marie Delaporte interprète le rôle de la comtesse Ismaïl qu'elle a créé; M. Pierre Berton, M<sup>lle</sup> Massin, M. Derval, M<sup>lle</sup> Lebon et M. Martin ont largement contribué à l'inépuisable succès de cette comédie si parisienne.

M<sup>lle</sup> Sarah Bernhardt et M<sup>lle</sup> Marie Colombier ont dit ensuite *le Passant*, de M. François Coppée. M<sup>lle</sup> Sarah Bernhardt y est charmante de grâce juvénile et de poétique insouciance; M<sup>lle</sup> Marie Colombier rend avec beaucoup de talent et une diction savante le rôle si difficile de Sylvia, qui n'a tout juste qu'un effet, précisément au moment où le rideau tombe.

A partir de *l'Été de la Saint-Martin*, la soirée est devenue purement musicale. M<sup>me</sup> Zulma Bouffar et

M. Berthelier ont déridé les plus sévères avec l'amusante saynète de *Lischen et Frischen,* qu'ils chantent et qu'ils jouent à ravir.

On a entendu successivement M. Théodore Ritter, qui a exécuté une valse de Chopin et un scherzo de Mendelssohn avec ce sentiment profond et cette fougue sûre d'elle-même qui le placent en tête de notre école française de piano ; — Mlle Derval, qui a révélé au public la saltarelle originale mais bien difficile de la *Fior d'Aliza* de Victor Massé ; — Mlle de Belocca, dont la voix puissamment timbrée a produit un grand effet dans une romance de Faure, et surtout dans une chanson russe d'un charme étrange et indéfinissable ; — M. Félix Puget, de la Renaissance, qui a détaillé avec goût deux chansons de Nadaud.

Le Théâtre Italien nous avait offert une primeur : c'était le début d'une toute jeune et toute charmante cantatrice, Mlle Nordi, dont le nom italien cache un double nom appartenant à l'aristocratie russe, celui des Gollenitscheff-Koutouzow. Mlle Nordi a déployé dans l'air du premier acte de *la Traviata* une admirable voix de mezzo-soprano, homogène, souple, agile, et familière à toutes les difficultés de l'art. Ce qu'elle sera au théâtre, nous le verrons après l'ouverture de la saison italienne ; mais nous partageons, dès aujourd'hui, les espérances que M. Léon Escudier fonde sur Mlle Nordi.

On a beaucoup goûté la voix et la méthode du ténor Nouvelli, qui appartient également au Théâtre Italien. M. Nouvelli et Mlle Nordi ont soupiré avec charme un joli duo de Luccantoni, *Une nuit à Venise.*

Maintenant nous revenons aux artistes français. Mme Théo a dit, de sa plus jolie voix et avec une adorable espièglerie, les couplets *Pas ça!* de *Madame l'Archiduc,* accompagnés par le quatuor des ministres, MM. Scipion, Maxnère, Dubois et Rivet.

Mme Thérésa nous a donné deux chansons, *la Tour Saint-Jacques* et *Rossignolet,* qui lui ont valu, de la part d'un auditoire d'élite, un des succès les plus marqués de cette brillante soirée.

J'ai gardé pour la fin Mme Judic. Il était tard lorsque Mme Judic a chanté *Bras dessus, bras dessous* et *Si c'était moi!* Mais le public a retrouvé pour cette diction spirituelle, originale et fine, d'inépuisables bravos. Mme Judic arrivait « bonne dernière », suivant l'expression de quelqu'un que je ne nomme pas ici; mais bonne première aussi, cher monsieur, soyez-en convaincu et heureux.

La représentation s'est achevée avec un fragment du troisième acte des *Cloches de Corneville;* l'heure avancée n'a pas empêché d'applaudir à tour de bras la jolie valse chantée par M. Max Simon et les couplets de Mlle Girard, dont la voix, qu'on dirait frêle, sonnait à merveille dans la vaste salle Ventadour. Quelques enragés ont crié *bis;* mais il était deux heures du matin. Il a fallu s'en tenir là.

## CCCCLXXVIII

Troisième Théatre-Français.            29 août 1877.

### L'AMOUR ET L'ARGENT

Comédie en quatre actes en vers, par M. Ernest de Calonne.

La pièce de M. Ernest de Calonne n'est inédite qu'au théâtre; elle avait paru autrefois dans le *Théâtre inédit du dix-neuvième siècle,* publié par la librairie Laplace et Sanchez. La collection avait été commencée, je crois, sous le titre du *Théâtre des Inconnus,* et

pouvait être considérée comme une sorte d'exposition des refusés dramatiques. Cette qualification n'a rien de blessant. Je trouve sur la liste des auteurs de la collection Sanchez des noms comme ceux de MM. Théodore de Banville, Charles de La Rounat, Edouard Fournier, Henri Gréville, etc. Quel est le galant homme, le poète éminent, le romancier à la mode, et même le critique influent qui ne se soit pas fait refuser quelques pièces dans sa vie? Le Théâtre inédit permet d'en appeler à la postérité; c'est à la fois une consolation et une espérance. La plupart des refus est motivée par d'assez bonnes raisons, souvent plus commerciales que littéraires. Les directeurs, qui exposent leurs capitaux et par conséquent leur honneur industriel, s'attachent à suivre le goût du public dans ses variations incessantes; certaines pièces, fort estimables, se voient condamnées à un ostracisme indéfini, parce qu'elles ont le malheur d'être coulées dans une forme arriérée ou démodée.

Ceci est probablement l'histoire de la comédie représentée ce soir au Troisième Théâtre-Français. M. Ernest de Calonne, qui n'est pas un jeune à ce que je présume, n'est dépourvu ni d'idées ni même de talent. Mais ces idées se traduisent en conversations et en disputes scolastiques beaucoup plus qu'en action, et la facture de ces vers rappelle singulièrement Etienne et Alexandre Duval, ces farouches contempteurs de l'art moderne.

En réduisant les quatre longs actes de *l'Amour et l'Argent* au nécessaire, on y trouverait cependant une situation, d'où une main exercée à faire mouvoir des personnages et vibrer des sentiments humains, aurait tiré une comédie intéressante.

Cette situation, la voici. Le banquier Duchesne va marier sa fille au fils d'un autre banquier, M. Dumoulin. Un officier de marine, M. Henri Duchesne, cousin

du banquier, son ami intime, presque son frère, se révolte à la pensée d'un mariage qui sacrifie une fille pure et charmante à de vils calculs d'argent. Il interroge sa cousine Angèle, et reconnaît avec étonnement que son cœur n'a jamais battu ; l'union purement financière qu'elle va contracter lui semble la chose la plus naturelle du monde ; elle se prête sans scrupules et sans appréhensions à des combinaisons qu'elle comprend et qu'elle approuve même ; c'est ainsi qu'elle a toujours vu faire dans le monde où elle vit. Le marin s'indigne et s'entête ; il cherche à éveiller le cœur d'Angèle, à lui montrer l'amour dans le mariage et le bonheur dans l'amour. Il réussit si bien dans sa démonstration, qu'il devient amoureux d'Angèle et qu'Angèle s'éprend de lui.

Réduite à cette donnée et rédigée en prose simple et naturelle, la pièce de M. Ernest de Calonne eût été charmante. Malheureusement, l'idée ingénieuse que je viens d'isoler pour la mettre en relief, a été noyée par l'auteur dans une série infinie de complications qui ne dépassent pas en intérêt la valeur de simples remplissages. Les personnages ne vivent pas ; ils discutent dans une langue assurément fort convenable et même propre, comme on disait au xviie siècle, mais qui paraît expressément inventée pour décrire les vulgarités de l'existence quotidienne, et qui va jusqu'à rendre vulgaires les sentiments les plus délicats.

On trouve d'agréables vers çà et là, par exemple :

>   ... J'aime ce caractère
> D'une femme à la fois soumise et volontaire
> Qui dit : Je veux, d'un air et d'un accent si doux
> Qu'on croirait volontiers qu'elle a dit : Voulez-vous?

Ce sont là des fleurs bien rares dans le potager poétique de M. Ernest de Calonne.

Le plus fort à compter n'est pas celui qu'on pense...
Amour et dévouement, toute la femme est là...
Ah! ne confondez pas l'abus avec l'usage...

Voilà l'allure ordinaire de cette muse pédestre, recommandable d'ailleurs par sa tenue décente et ses bonnes intentions.

On a beaucoup applaudi, et, après tout, l'on n'a pas eu tort, car la comédie très honnête de M. Ernest de Calonne est remarquablement interprétée. M. Silvain, dans le rôle de l'officier de marine, M. Albert Lambert, dans celui du banquier Duchesne, montrent des qualités très supérieures au petit cadre qui les enferme et les gêne quelquefois.

Le début de M$^{lle}$ Lucie Bernage, qui joue Angèle, ne m'a pas paru très heureux; je crains que cette jeune personne n'ait quitté trop tôt le Conservatoire; elle a des dons naturels, mais le talent n'est pas encore venu.

M$^{lle}$ V. Cassothy joue fort gracieusement le petit rôle de Jeanne Favier, la fiancée du fils Duchesne.

Somme toute, grand succès pour le Troisième Théâtre-Français.

## CCCCLXXIX

VARIÉTÉS.   1$^{er}$ septembre 1877.

### CHANTEUSE PAR AMOUR

Comédie en un acte par MM. Georges Vibert et Raoul Toché, musique de M. Paul Henrion.

### Reprise des CHARBONNIERS,

Comédie en un acte par M. Philippe Gille, musique de M. Costé.

J'entends quelquefois regretter l'heureux temps où des théâtres tels que le Vaudeville, les Variétés, le

Gymnase attiraient la foule avec une affiche composée de pièces en un acte, avec des spectacles coupés, comme on dit aujourd'hui. Le goût du public est-il donc si changé? Je ne le crois guère. Si les pièces en un acte paraissent n'exercer en général qu'une faible attraction, c'est qu'elles sont mal faites ou mal choisies. Mais qu'une idée ingénieuse soit traitée dans le cadre le plus restreint avec suffisamment d'art et d'esprit, et vous retrouverez la veine d'autrefois. Le théâtre des Variétés en sait quelque chose, puisqu'il a joué, il y a trois ans, *les Sonnettes* de MM. Meilhac et Halévy, et, vers la fin de la saison dernière, *les Charbonniers* de M. Philippe Gille.

Une nouvelle expérience vient d'être tentée avec *Chanteuse par amour* et n'a pas été moins heureuse que les plus heureuses.

MM. Georges Vibert et Raoul Toché avaient à surmonter la difficulté particulière du monologue, car leur pièce est jouée et chantée par M$^{me}$ Judic toute seule. J'écris : leur pièce, et je ne m'en dédis pas, car il y a une action, un nœud et un dénoûment dans cette composition légère.

M$^{lle}$ Suzanne, abandonnée depuis un mois par l'homme qu'elle aimait et qui a été séduit par deux yeux de théâtre, a résolu de reconquérir son bien en empruntant les armes de sa rivale. Elle aussi débutera tôt ou tard sur quelque grande scène; en attendant, elle court la province en s'essayant dans le répertoire des cafés-concerts. Elle est présentement logée dans un appartement qu'elle sous-loue d'une certaine Juana Portier, actrice en renom, qui doit revenir de tournée le jour même.

La pauvre Suzanne fait donc ses malles en soupirant et en pensant à l'infidèle.

Pour se consoler, elle se transporte en espérance au soir heureux où elle s'avancera, pour la première

fois, devant le public parisien. Elle entend déjà les murmures flatteurs qui saluent son entrée; un pressentiment secret lui dit qu'on va la couvrir d'applaudissements et de fleurs. Tout à coup un coup de sifflet se fait entendre, et voilà Suzanne pâle de saisissement et d'effroi. D'où part ce sifflet, dont les coups répétés se succèdent avec une rapidité fiévreuse? En cherchant bien, Suzanne découvre derrière un rideau le long serpent vert d'un tuyau acoustique. C'est de là que sort le bruit strident qui l'a interrompue dans son rêve.

Une idée folle traverse la tête de Suzanne; elle saisit à son tour le tuyau vert et un dialogue s'engage avec quelqu'un que l'on ne voit ni qu'on n'entend. C'est un amoureux de M$^{lle}$ Juana Portier, qui s'est installé au-dessus d'elle et qui a imaginé de percer un mur pour y faire pénétrer l'appareil. Il ne s'est pas contenté de percer un mur; il s'est également ouvert une voie mystérieuse le long du tuyau de la cheminée, et c'est par là qu'il expédie sa photographie, que lui a demandée l'espiègle et curieuse Suzanne. O surprise! ô rage! ô ravissement! l'inconnu n'est autre que l'amant tant pleuré.

Et Suzanne, qui, croyant faire une bonne plaisanterie, lui avait envoyé la clef de l'appartement! Dans une heure, il descendra, et ce sera Suzanne qui lui aura ménagé un tête-à-tête avec Juana Portier! Heureusement, un télégramme survient; Juana Portier ajourne son retour; Suzanne demeure pour huit jours encore maîtresse du logis; et lorsque le rideau sera baissé, l'infidèle se trouvera tout à coup aux genoux de Suzanne, qui lui pardonnera.

Cette jolie saynète, brossée et troussée avec les plus vives et les plus fraîches couleurs de deux palettes vraiment parisiennes, a obtenu et mérité le plus vif succès. M. Paul Henrion a écrit pour elle une

discrète ouverture, deux rondeaux et un duo — à une voix — empreints d'une grâce et d'une facilité mélodiques tout à fait aimables.

Quant à Mme Judic, elle a trouvé dans ce petit acte, fort lourd pour elle, puisqu'il dure quarante-cinq minutes, une de ses meilleures et de ses plus brillantes créations. Tour à tour rieuse, spirituelle, émue, elle se montre comédienne accomplie, sans que son talent exquis de chanteuse y perde rien. On lui a fait répéter, malgré sa longueur, le délicieux rondeau du début et une chansonnette comique d'un brio extraordinaire, *le Requin et la Torpille*, où elle rappelle, sans l'imiter, et dans la mesure la plus exquise de la plaisanterie en demi-teinte, une chanteuse de café-concert qui s'appelle Mlle Bécat. Je ne connais pas Mlle Bécat, mais du coup la voilà célèbre.

Après *Chanteuse par amour*, on a repris *les Charbonniers*, qui n'ont rien perdu de leur verve comique. Dupuis et Mme Judic y sont vraiment excellents. Costé a écrit, pour cette reprise, une chansonnette nouvelle, qui remplace le duo du Coucou, qu'on a fait bisser à Mme Judic.

Avec *la Poudre d'escampette*, cette folie désopilante très bien jouée par MM. Pradeau, Baron, Léonce, Dailly et Cooper, les Variétés tiennent un spectacle qui les ramène à leurs vraies traditions de gaieté et de bon rire gaulois.

## CCCCLXXX

Vaudeville.　　　　　　　　　　5 septembre 1877.

### PIERRE

Comédie en quatre actes, par MM. Cormon et de Beauplan.

### CHEZ ELLE

Comédie en un acte, par MM. Charles Narrey
et Abraham Dreyfus.

La comédie, il serait plus exact de dire le drame de MM. Cormon et de Beauplan soutient une thèse à la fois judiciaire et sociale. Pour la discuter avec eux, il convient de l'exposer d'abord au lecteur.

La scène se passe dans une petite commune des environs de Nantes, dont le docteur Mignot est à la fois le maire, le médecin et l'idole. Ce brave homme de docteur a recueilli et élevé un enfant dont il s'est fait le parrain et le père. L'enfant répond au nom de Pierre tout court, père et mère inconnus. Il a grandi et est devenu, non seulement un beau jeune homme, mais encore un peintre de grand avenir, marqué pour la célébrité. Pierre est amoureux de M$^{lle}$ Gabrielle Hardouin, fille d'un riche manufacturier, juge au tribunal de commerce ; mais il ne méconnaît pas l'immense distance qui le sépare, lui pauvre artiste sans famille, de la riche héritière déjà demandée en mariage par M. le marquis de Bussac. Cependant, on peut pressentir que M$^{lle}$ Gabrielle préférerait le peintre au marquis, l'artiste prédestiné à la gloire au gentilhomme ruiné qui cherche à redorer son blason. M$^{lle}$ Hardouin saisit en effet le prétexte d'une visite au docteur Mignot pour prier M. Pierre de faire son

portrait. Elle est accompagnée dans cette visite par sa gouvernante, M$^{me}$ Thérèse, qui a toute la confiance de la maison.

Le docteur Mignot vient précisément de raconter à son filleul l'histoire de cette dame. M$^{me}$ Thérèse est la femme d'un certain M. André Navarrette, qui, jadis, banquier à Paris, fit de mauvaises affaires et fut obligé de s'expatrier en Australie, où il entreprit de se reconstituer une fortune afin de payer intégralement ses créanciers et d'obtenir sa réhabilitation. Son courage a été récompensé, et il revient d'Australie après avoir réalisé ses capitaux. On l'attend d'un instant à l'autre. Il ne tarde pas à arriver, en effet, et après une courte scène d'effusion avec sa femme, il disparaît jusqu'au quatrième acte. A ce moment, Pierre reçoit une dépêche de Paris ; on lui annonce qu'à la suite de l'exposition de peinture, il vient d'être nommé chevalier de la Légion d'honneur. Une pareille consécration de son talent diminue sensiblement les obstacles qui paraissaient s'opposer à ce qu'il osât lever les yeux sur M$^{lle}$ Hardouin. On le félicite, on l'embrasse. « Il faut embrasser tout le monde ! » lui dit le docteur, et, sur cette invitation, il embrasse M$^{me}$ Thérèse, qui en paraît émue au point de se trouver mal. Si je n'avais su d'avance et par hasard que, dans la pièce nouvelle, M. Pierre Berton jouait le rôle d'un fils de M$^{me}$ Doche, je n'aurais pas compris, plus que les autres spectateurs, le saisissement de M$^{me}$ Thérèse.

Il faut donc vous expliquer tout de suite que Pierre n'est autre que l'enfant légitime de M. et M$^{me}$ Navarrette. Les auteurs ne l'ont pas dit pour nous ménager une surprise ; mais les surprises ne réussissent pas toujours au théâtre ; car le public ne s'intéresse vraiment que lorsqu'il est dans la confidence. M. et M$^{me}$ Navarrette n'ont jamais reconnu Pierre, pour ne

pas lui infliger la flétrissure d'un nom taré, et ils l'ont confié au docteur Mignot, qui leur a gardé le secret. Quelle flétrissure? Celle d'une faillite, sans doute? Non ; c'est un autre mystère qui va se dévoiler au second acte.

Décidément, Mlle Gabrielle ne veut plus du marquis de Bussac ; elle détermine son père à rompre un mariage qui lui répugne sans savoir trop pourquoi. Un incident inattendu fait subitement le jour dans son cœur. Pierre, qui est venu chez M. Hardouin pour y commencer le portrait de Gabrielle, se laisse aller à des plaintes amères contre la destinée qui ne lui a pas permis de connaître sa famille. En écoutant ces lamentations d'une âme blessée, Gabrielle comprend qu'elle aime Pierre et qu'elle en est aimée ; la jeune fille se hâte de tout dire à son père, et cet excellent M. Hardouin dit à brûle-pourpoint au jeune peintre : « Voulez-vous épouser ma fille ? » Pierre accepte avec des transports qu'on devine.

A ce moment, Mme Thérèse annonce à M. Hardouin le retour de son mari, et s'informe auprès de lui des formalités à remplir pour parvenir à une réhabilitation. Le juge consulaire s'enquiert alors des circonstances qui ont amené la catastrophe financière de M. André Navarrette, et il apprend qu'il y a eu non pas faillite, non pas banqueroute, mais condamnation à trois ans de prison pour abus de confiance par suite de détournements de titres.

« Mais, malheureuse femme! » s'écrie M. Hardouin, « il n'y a pas de réhabilitation possible ; une grâce « du chef de l'État peut rétablir votre mari dans ses « droits civiques, mais la tache subsiste ; elle est « ineffaçable. »

En quoi ce juge consulaire montre qu'il ne connaît pas les lois de son pays. Je prends la liberté de signaler à son attention les articles 619 et 634 du Code

d'instruction criminelle, dont le premier est ainsi conçu : « Tout condamné à une peine afflictive ou in-« famante, ou à une peine correctionnelle, qui a subi « sa peine, ou qui a obtenu des lettres de grâce, peut « être réhabilité. » Chose bizarre, que des erreurs de ce genre se produisent chaque jour dans la littérature courante d'un pays où presque tout le monde est avocat ! Il est à parier que si MM. Cormon et de Beauplan écrivaient une pièce qui se passât au Kamtschatka, ils prendraient la peine de se mettre au courant des coutumes de la Sibérie orientale. Mais la France est trop près.

Ajoutons que la méprise de M. Hardouin ne sert en rien la marche de la pièce, puisque c'est au préjugé qu'on a affaire, et que la réhabilitation même n'effacerait rien aux yeux d'un homme soucieux de l'honneur de ses proches.

La réponse de M. Hardouin vient de briser les espérances de M$^{me}$ Thérèse ; un autre coup la frappe subitement. Le marquis de Bussac, offensé par le refus de M. Hardouin, s'en prend à Pierre et le provoque. M$^{me}$ Thérèse, instruite de ce défi, cherche à dissuader Pierre d'accepter le combat. « Je n'ai que mon honneur en ce monde », répond Pierre, « il faut bien que « je le défende. » — « Mais », insiste M$^{me}$ Thérèse, « si vous aviez une mère... » — « Si j'avais une mère », s'écrie Pierre, « elle serait la première à me dire : « Tu es insulté, va te battre. » Belle scène, une des meilleures de la pièce. Le duel n'est d'ailleurs placé là que pour présenter sous une forme nouvelle les angoisses de la mère ; il n'en est plus question dans la suite.

Au troisième acte, le mariage va se célébrer, lorsque M. Hardouin finit par pénétrer le secret de M$^{me}$ Thérèse. Le manufacturier refuse, avec raison, de donner suite à des projets qui donneraient à sa fille une pa-

renté si compromettante. Toutes les instances sont impuissantes à vaincre la résistance de M. Hardouin. Mais il avait compté sans le désespoir de sa fille, qui finit par perdre connaissance.

« — Encore une crise comme celle-là », lui dit le docteur Mignot, « et votre fille sera perdue. »

Au quatrième acte, M. Hardouin s'est résigné, mais à une condition, c'est que M. et M$^{me}$ Navarrette ne révéleront jamais à André le mystère de sa naissance, et qu'ils s'éloigneront. Le père et la mère assistent, confondus dans la foule, au mariage de leur enfant, proclamé, à la face de la commune, fils de père et mère inconnus.

« Quel sacrifice ! » s'écrie M. Navarrette. — « Mais aussi quelle récompense ! » lui répond le docteur Mignot en lui montrant Pierre qui s'éloigne, donnant le bras à sa jeune et charmante femme.

Il fallait raconter la pièce en détail, pour faire toucher du doigt les impossibilités et, comme on dit au Palais, les nullités du point de départ. Comprenez-vous la tendresse de ces parents, qui, pour soustraire leur fils aux conséquences plus ou moins éventuelles de la faute paternelle, le réduisent volontairement à la condition d'enfant trouvé ? Si j'étais curieux, je voudrais savoir comment M$^{me}$ Thérèse, femme légitimement mariée, s'y est prise pour dissimuler sa grossesse ou pour supprimer son enfant sans que personne s'en aperçût ni ne lui en demandât compte. Question plus embarrassante qu'on ne le croirait au premier abord, car l'abandon de Pierre implique de deux choses l'une, ou que M. et M$^{mc}$ Navarrette n'avaient eux-mêmes aucune famille, ni pères, ni mères, ni frères, ni sœurs, ni oncles, ni tantes, ou bien que tout ce monde-là s'est fait complice de la suppression. Mais j'en reviens à l'abandon en lui-même. Les auteurs, aveuglés par leurs bonnes intentions, s'imaginent que

les parents de Pierre ont fait preuve d'une abnégation sublime ; mais, au contraire, ils ont manqué aux devoirs les plus essentiels de la paternité et à l'idée primordiale de la famille, qui repose non seulement sur l'aide et l'assistance, mais aussi sur la solidarité.

A travers ces méprises évidentes et les faux calculs qui ont porté MM. Cormon et de Beauplan à distribuer au spectateur par tranches successives des révélations qu'il aurait fallu faire complètes dès le lever du rideau, *Pierre* a réussi. Tous les personnages en sont bons et vertueux, même le banquier Navarrette, retour d'Australie; celui-ci paraît même si convaincu de son mérite et des égards infinis que lui doit la société, que j'ai supposé un instant qu'on le décorerait, comme son fils, de l'étoile des braves.

Le drame de MM. Cormon et de Beauplan est très bien joué par M. Pierre Berton, naturellement chargé du rôle de Pierre; par M$^{me}$ Doche, qui sait mettre, avec beaucoup d'art, des nuances et des oppositions dans les angoisses peu variées et toujours contenues de M$^{me}$ Thérèse; par M. Parade, dans le rôle du manufacturier Hardouin, et surtout par M$^{lle}$ Réjane qui s'est montrée pleine de grâce et de sensibilité dans le rôle de Gabrielle. Elle a rendu sa scène de désespoir avec un naturel, un éclat, une spontanéité qui lui ont valu le succès le plus vif.

M. Munié est fort convenable, mais il donne au banquier qui jonglait naguère avec les titres de ses clients, des allures majestueuses et emphatiques qui ne sont pas à leur place. Il faut honorer le repentir, mais non le transformer en prix de vertu.

M. Delannoy est fort gai quand il rit; le malheur est qu'il fait rire encore quand il prêche; lorsque, ceint de l'écharpe municipale, il a prononcé d'un air pénétré le *conjungo* sur la tête de M. Pierre et M$^{lle}$ Gabrielle, je n'ai pu m'empêcher de songer au mot épique

de *Robert Macaire* : « Comme ce gaillard-là bénit bien ! »

Le spectacle commençait par une saynète en dialogue de MM. Charles Narrey et Abraham Dreyfus, intitulée : *Chez elle*. C'est une variante ingénieuse et neuve de tous les dialogues possibles entre *un monsieur et une dame* qui ne se connaissent pas au lever du rideau et qui s'épousent vingt minutes plus tard. M. Dieudonné enlève cette bluette avec une verve étonnante, et M<sup>lle</sup> Kolb lui donne spirituellement la réplique.

---

## CCCCLXXXI

Théâtre Historique.　　　　　　　7 septembre 1877.

### LE RÉGIMENT DE CHAMPAGNE

Drame en cinq actes et neuf tableaux, par M. Jules Claretie.

Il est difficile de donner au courant de la plume une idée nette du drame qui s'est déroulé hier sur la scène du Théâtre Historique, entre sept heures du soir et deux heures du matin. Il renferme, en effet, plusieurs données distinctes, lesquelles se rattachent plus ou moins à l'histoire du régiment de Champagne; en même temps, M. Claretie se proposait de peindre la situation de la France, dans l'avant-dernière année du règne de Louis XIV, alors que la victoire inattendue de Denain vint relever le prestige de nos armes et sauver le pays. Cette multiplicité d'aspects et de combinaisons, qui ne me déplaît pas en elle-même, fait naître quelquefois une certaine confusion, et même

quelque fatigue dans l'esprit du spectateur qui ne trouve pas à se fixer sur un point culminant.

Au fond, le drame de M. Claretie est surtout l'histoire d'une famille de Pardaillan, qui se compose du comte Arnoul de Pardaillan, du vicomte Bernard de Pardaillan et du capitaine Roger tout court. Ces deux derniers Pardaillan sont les fils du premier; mais Bernard seul possède la qualité de l'héritier légitime, tandis que Roger est un enfant de l'amour. L'auteur s'est complu à faire du Pardaillan légitime le parangon de tous les crimes, libertin, meurtrier, apostat, traître envers son pays, et du Pardaillan naturel le prototype de toutes les vertus. A peine ai-je besoin de dire que je ne goûte pas beaucoup cette antithèse féroce, mais j'ajoute expressément que je n'en aperçois ni le sens ni la portée. Pour irrégulière que soit sa naissance, le capitaine Roger n'en est pas moins le fils des nobles Pardaillan, par conséquent ses vertus ne profitent pas plus à la démocratie que les crimes de son frère ne nuisent à la noblesse.

Entre ces deux frères, inconnus d'abord l'un à l'autre, puis ennemis, s'élève une rivalité qui serait terrible si l'on s'intéressait à celle qui en est la cause. La comtesse Éliane de Nangis, issue de protestants qui périrent victimes des rigueurs contre les religionnaires après la révocation de l'édit de Nantes, a juré la *vendetta* non seulement contre le roi Louis XIV, mais encore contre la France qui n'en peut mais. Cet esprit de vengeance l'a engagée au service de la coalition étrangère qu'elle sert comme espionne avec la complicité de Bernard de Pardaillan. Telle est la délicieuse personne que les deux frères poursuivent de leurs hommages. A la fin, saisie d'une folle passion pour le capitaine Roger, au moment où celui-ci, édifié sur les menées de l'espionne, ne ressent plus pour elle que de l'horreur et du mépris, la comtesse

Éliane s'empoisonne. Bernard n'en persiste pas moins dans sa trahison ; il va sortir du camp français pour avertir le prince Eugène de la surprise méditée par le maréchal de Villars sur la position de Denain, lorsqu'il est surpris par Roger. Un duel s'engage entre les deux frères, et Bernard tombe percé d'outre en outre, à la vue de son vieux père, qui paraît enchanté de cette nouvelle action d'éclat accomplie par son fils naturel.

Cependant la bataille s'engage, l'armée de la coalition est défaite, et le vieux Pardaillan se fait tuer à la tête du régiment de Champagne, dont il était devenu le colonel.

Si j'entreprenais de raconter toutes les incidences qui se jettent au travers de cette action peu vraisemblable, je n'en finirais pas. J'indique seulement en passant la séduction par Bernard de Pardaillan d'une paysanne appelée Thérèse à laquelle il a fait un enfant que le vieux comte adopte avec transport par amour de la bâtardise ; puis l'assassinat, par le même Bernard, du gazetier Nicolas Chevalier, qui refusait de lui livrer les papiers constatant la filiation du capitaine Roger ; et encore le petit pâtre à peu près idiot (nous l'avons connu dans *les Chauffeurs*) qui révèle au capitaine Roger le secret de sa naissance.

On voit que les amateurs d'émotions fortes et nombreuses trouvent de quoi se rassasier dans le drame de M. Jules Claretie. Encore n'ai-je pas parlé de la scène épisodique entre Louis XIV et le maréchal de Villars, parce que je la réservais comme le thème principal des reproches que je vais adresser à l'auteur.

Je passe aisément sur les défauts de structure de son drame, où des alternatives de vide et de trop-plein indiquent une main encore peu sûre. Mais M. Jules Claretie est homme de trop de talent, n'eût-il écrit d'autre roman que *le Train n° 17* et travaillé à d'autre drame qu'au *Père,* pour que je supporte sans crier

holà! sa manière de comprendre le drame historique à l'usage du peuple. C'est, qu'il me permette de le lui dire, un perpétuel et volontaire travestissement. Les idées et le langage visant continuellement d'autres événements et d'autres temps que la fin du règne de Louis XIV, tous ses personnages parlent comme des héros de la légende révolutionnaire, sans nul souci de la vérité contemporaine ni des traditions de notre histoire nationale. Cette préoccupation se traduit même dans des détails purement matériels. Ainsi, le drapeau de Rocroy, de Nerwinde, de Steinkerque, de Denain et de Fontenoy n'apparaît pas une seule fois, et, par un agencement voulu d'étendards et d'enseignes bariolés, le comte de Pardaillan paraît enseveli dans une sorte de drapeau tricolore. Que dirait-on d'un dramaturge royaliste qui montrerait le drapeau blanc vainqueur sur les champs de bataille d'Austerlitz ou d'Iéna?

Ce n'est pas tout : les personnages de tout âge et de tout rang, gentilshommes, paysans, soldats du régiment de Champagne, poussent à tous propos et même hors de propos, le cri de *Vive la France!* Je n'y vois pas de mal ; mais je m'assure qu'à Denain on criait *Vive le Roi!* comme on a crié *Vive la République!* à Arcole et à Hohenlinden, comme on a crié *Vive l'Empereur!* à Wagram.

J'arrive à la scène entre Louis XIV et Villars. Les paroles prononcées par le roi à cette occasion sont connues; elles appartiennent à ce qu'il y a de plus grand et de plus respectable dans la tradition d'un peuple.

« — Si vous êtes vaincu », avait dit en substance Louis XIV à Villars, « malgré mes soixante-quatorze « ans, je marcherai aux frontières à la tête de l'ar- « rière-ban et nous périrons ensemble sous les ruines « de la Monarchie! » Et voilà que M. Jules Claretie

place dans la bouche du roi je ne sais quel éloge de la valeur des Parisiens, qui fait songer aux allocutions creuses des Trochu et des Jules Favre! Pour achever cette parodie, le roi Louis XIV, en habit de ville, tire sa propre épée dans son propre appartement de Marly, et se crie à lui-même : *Vive la France!* comme un simple garde national. Vite, vite, mon cher confrère, remettez au fourreau cette épée de parade, et restituez à la noble vieillesse du grand roi sa majestueuse et mélancolique grandeur.

Une dernière critique. M. Claretie était à la rigueur dans son droit en attribuant au hasard, d'après les mémoires du maréchal de Villars lui-même, l'indication qui permit de saisir le point faible des lignes ennemies et de les rompre à Denain. Mais le maréchal de Villars, qui n'était point partisan de l'opération à laquelle il doit sa gloire, n'a pas dit la vérité là-dessus.

Cette vérité on la connaît aujourd'hui d'après les mémoires militaires relatifs à la succession d'Espagne publiés dans la Collection des documents inédits sur l'histoire de France ; elle a été mise en pleine lumière par une dissertation de M. L. Dussieux et clairement résumée par Sainte-Beuve dans un article de ses *Nouveaux Lundis.*

L'idée première de l'attaque sur Denain appartient à Louis XIV, ainsi que cela résulte d'une lettre du roi au maréchal datée du 17 juillet, sept jours avant la bataille, et corroborée à la même date par une instruction détaillée du ministre de la guerre Voisin ; il eût été digne d'un écrivain qui veut instruire le peuple de lui apprendre que ce fut le roi Louis XIV qui, du fond de son cabinet, aperçut et lut sur les cartes le point précis par lequel notre armée, battue mais non démoralisée, pouvait surprendre et vaincre enfin l'ennemi.

*Le Régiment de Champagne* est joué par une troupe

de second ordre, qui garde beaucoup d'ensemble dans sa médiocrité. M. Montal est toujours l'acteur chaleureux et improgressif de qui j'ai parlé bien souvent. Il n'a pas son pareil pour dire à une femme : « *Je vous hême* » de manière à faire tressaillir les nouvelles couches. Gugusse reconnaît sans hésiter que c'est ainsi qu'il faut déclarer son amour aux duchesses. M. Randoux, qui paraît dans un acte seulement sous les traits de Louis XIV, y met de la dignité et des qualités de diction qui rappellent ses origines classiques.

La mise en scène est brillante et mouvementée. Je signale surtout le combat dans la ferme de Saint-Rémy au quatrième tableau ; on y tire de vrais coups de fusil et de grenades dont l'explosion fait merveille. C'est un vrai tableau militaire qui rappelle l'ancien Cirque et qui fait monter dans les cerveaux l'ivresse de la poudre.

## CCCCLXXXII

Gymnase.                                12 septembre 1877.

### PIERRE GENDRON
Pièce en trois actes, par MM. Henri Lafontaine
et Georges Richard.

Si la pièce très intéressante jouée ce soir au Gymnase avait vu le jour il y a soixante ans, elle eût été certainement annoncée avec un sous-titre qui aurait été destiné à en faire connaître d'avance la signification morale. Elle se fût appelée, par exemple : *Pierre Gendron ou les Dangers des liaisons irrégulières*. Les auteurs ont voulu montrer la contagion du mauvais

exemple, alors même qu'il est donné moins par le vice que par l'entraînement, moins par la volonté de mal agir que par une sorte d'engourdissement de la conscience. Pour rendre la leçon plus forte, ils ont placé leurs personnages dans le milieu le plus accessible aux influences délétères, dans un faux ménage d'ouvriers parisiens.

Pierre Gendron est le contremaître d'une usine métallurgique appartenant à un jeune ingénieur, M. Paul Dubuisson. Veuf et père de deux filles nées d'un premier mariage, Pierre Gendron vit avec une certaine Rosalie que tout le monde appelle M$^{me}$ Gendron, mais qui n'est que sa maîtresse. Tout le monde s'intéresse à Pierre Gendron, homme excellent, bon travailleur, cheville ouvrière de l'usine. Aussi les bons conseils ne lui manquent pas, surtout de la part de M$^{me}$ Ribot, tante de M. Dubuisson, et marraine de Madeleine, la fille cadette de Pierre Gendron. M$^{me}$ Ribot, qui a surveillé elle-même l'éducation de sa filleule, ne veut pas qu'elle rentre chez son père avant que celui-ci n'ait régularisé sa situation en épousant Rosalie. Cette détermination paraît d'autant plus urgente que déjà certains symptômes inquiétants se révèlent chez Louise, la fille aînée de Gendron. Mal surveillée, ou plutôt se refusant à la surveillance de sa prétendue belle-mère, dont elle connaît la fausse position, Louise prend chaque jour des allures indépendantes que sa coquetterie rend de plus en plus dangereuses.

Pierre ne demanderait pas mieux que de conduire Rosalie par-devant M. le maire ; il s'en est même expliqué à plusieurs reprises avec elle, mais Rosalie, au lieu d'accueillir comme elle le devrait l'offre d'un honnête homme qu'elle aime et qui ne cherche qu'à la rendre heureuse, a toujours éludé ou décliné ses instances. On devine qu'un secret pèse sur l'âme de Rosalie.

Les choses en sont là, lorsqu'arrive dans l'usine un individu aux cheveux rouges, à la mine insolente et méchante, qui demande à être embauché comme ouvrier mécanicien. Ce nouveau venu, qui répond au nom de Simon Louvard, est porteur d'une lettre de recommandation signée par M. Ernest Dubuisson, le jeune frère du patron. Il n'en faudrait pas davantage pour faire jeter Louvard à la porte, car M. Paul Dubuisson n'a pas à se louer de son jeune frère; mais il y a précisément un emploi vacant à la fonderie, et Louvard est accepté.

En l'apercevant, Rosalie jette un cri d'effroi; ce Louvard a été son premier amant, et c'est pour elle qu'il revient après avoir couru le monde et passé par d'assez fâcheuses aventures. Le misérable croit pouvoir s'imposer encore à Rosalie, parce qu'il possède d'elle une lettre qui, tout en attestant la violence dont, toute jeune, presque enfant, elle a été la victime, ne la met pas moins à la discrétion de son séducteur.

Louvard, qui a été autrefois l'apprenti de Gendron, est bientôt installé en camarade chez son ancien maître, qui l'invite à dîner en famille. C'est le jour de la Saint-Pierre. Rosalie ne peut surmonter son chagrin et sa honte; elle refuse de s'asseoir à la même table que Louvard. Pierre s'irrite de ce qu'il appelle les caprices de Rosalie; il se plaint de la vie malheureuse qui lui est faite entre une femme toujours triste et une fille sans respect. Bref, la fête de famille aboutit à une scène violente, et Pierre s'éloigne pour ne pas affliger ses filles par le spectacle de son impuissante colère.

Mais Louise, loin de respecter la douleur de Rosalie, lui rappelle durement qu'elle n'a ni leçons à lui donner ni respect à attendre d'elle, et elle apprend à Madeleine la triste vérité qu'elle ignorait. De sorte

que Pierre Gendron, rentrant chez lui, n'y trouve que des visages mornes et désespérés, sauf celui de Louise qui ne songe qu'à partir, et qui part en effet avec Ernest Dubuisson, le jeune oisif renié par son frère.

Louvard profite de ce désordre domestique pour pêcher en eau trouble; il excite chez Pierre Gendron des soupçons contre Rosalie, en insinuant que si elle ne veut pas se marier c'est peut être qu'elle aime un autre que Pierre et que l'inconduite de Louise ne serait que le résultat fatal de celle de sa pseudo-belle-mère. Louvard a calculé que Pierre, exaspéré par la jalousie, menacerait Rosalie de fureurs si terribles que la pauvre femme se déterminerait à les fuir avec lui, Louvard.

Mais il avait compté sans l'horreur qu'il inspire à Rosalie et sans le courage que donne à celle-ci la sincérité de son amour pour Pierre Gendron. Rosalie prend sur elle de tout raconter : la violence dont elle fut victime, l'odieuse pression exercée sur elle par Louvard depuis son retour. Une lutte mortelle va s'engager entre les deux hommes, lorsque M. Paul Dubuisson survient fort à propos pour expulser Louvard et le menacer de la gendarmerie, à raison de certain meurtre commis par lui lorsqu'il travaillait en Égypte comme chef d'équipe au canal de Suez. Pierre ouvre ses bras à Rosalie qui s'y précipite, et cette fois on va l'appeler pour tout de bon M$^{me}$ Gendron. Louise a été retrouvée à temps par la bonne M$^{me}$ Ribot, et M. Paul Dubuisson demande à son contremaître la main de Madeleine.

On voit que les éléments d'intérêt ne manquent pas dans ce drame, très bien fait, où les sentiments honnêtes sont exprimés sans emphase, et où la langue populaire ne descend pas jusqu'au ruisseau, sauf quelques trivialités voulues du rôle de Louvard.

On assurait autour de moi que le fond même du

drame reproduisait la donnée principale de *l'Assommoir*, de M. Zola; j'avoue que cette analogie ne me paraît pas saisissante. J'ajoute que tous les personnages de *Pierre Gendron* s'éloignent singulièrement des héros de M. Zola, puisque, à l'exception permise du traître Louvard et de la coquette Louise, ce sont tous de braves et honnêtes gens, les uns tout à fait vertueux, les autres conservant le sentiment du devoir au milieu de leurs fautes et ne demandant qu'à les réparer.

La question de savoir si *Pierre Gendron* n'aurait pas été mieux placé sur un théâtre de drame, ne regarde guère que M. Montigny d'une part et le public de l'autre. J'étais tout prêt à convenir que *Pierre Gendron* sortait absolument de ce qu'on appelle le genre du Gymnase, lorsqu'un ami m'a placé sous les yeux une brochure in-18 intitulée : *la Femme qui trompe son mari*, comédie-vaudeville en un acte, par MM. Moreau et Delacour, représentée pour la première fois sur le théâtre du Gymnase le 17 juillet 1851. Or, cette jolie petite pièce peignait justement l'intérieur d'un ménage d'ouvriers troublé par d'injustes soupçons; ce ménage c'était M. Lafontaine et M$^{lle}$ Figeac. L'ouvrage de MM. Delacour et Moreau eut beaucoup de succès; d'où cette conclusion, c'est que le théâtre du Gymnase était déjà sorti de son prétendu genre, il y a plus d'un quart de siècle. Il ne s'en porte pas plus mal.

*Pierre Gendron*, écouté d'abord avec un certain étonnement, a rapidement conquis son auditoire; on a pleuré aux scènes émouvantes des deux derniers actes; et c'est au milieu des applaudissements que le nom des auteurs a été proclamé.

La pièce est très bien jouée, d'abord par M. Lafontaine, très curieux et très étonnant dans le rôle de Louvard; personne ne se transforme comme M. La-

fontaine; à son entrée en scène, je l'ai à peine reconnu. Loin d'accentuer par des allures faubouriennes le langage pittoresque de ce séducteur de bas étage, il lui conserve une sorte d'élégance de l'effet le plus sinistre; on ne sait où finit l'ouvrier, où commence le bandit.

Il faut louer la simplicité, l'énergie, la sensibilité de M. Landrol dans le rôle de Pierre Gendron, comme aussi le jeu vraiment pathétique et émouvant de M$^{me}$ Fromentin sous les traits de Rosalie.

MM. Pujol, Corbin, Francès, M$^{mes}$ Legault, Dinelli, et Geneviève Dupuis, constituent un des meilleurs ensembles que le Gymnase nous ait offerts depuis longtemps.

---

## CCCCLXXXIII

Athénée-Comique.　　　　　　　　14 septembre 1877.

### LE COUCOU

Comédie en trois actes, par MM. Hippolyte Raymond et Alfred Dumas.

### UN HOMME FORT, S. V. P.

Vaudeville en un acte, par M. Richard Monroy.

L'Athénée vient de rouvrir, comme il avait fermé, très gaiement. *Le Coucou*, qui succède à *la Goguette*, est, comme celle-ci, une association dont l'idée ne manque pas de comique. Un bon bourgeois, nommé Muzinard, a imaginé de former, sous le titre du *Coucou*, une société d'assurances mutuelles contre l'infidélité des femmes. Chaque associé s'oblige à sur-

veiller non seulement sa propre épouse, mais les épouses des autres et à déjouer les entreprises des séducteurs. En dépit de cette application nouvelle de l'adage : « l'union fait la force », la plupart des associés ont été déjà la proie du monstre que Balzac appelait le Minotaure. Muzinard et Rastagnol seuls se flattent de lui avoir échappé. Aussi faut-il voir comme Rastagnol s'intéresse à la vertu de M$^{me}$ Muzinard, et de quels soins jaloux Muzinard entoure la jolie M$^{me}$ Rastagnol. Vains efforts! Les deux maris, déguisés en garçons de restaurant, finissent par surprendre ces dames en partie fine, dans un cabinet du Moulin-Rouge ; mais le piquant de l'aventure, c'est qu'ils se croient respectivement sauvés. Pauvre Muzinard! pense Rastagnol. Pauvre Rastagnol! soupire Muzinard.

On voit que la donnée du *Coucou* est assez risquée ; mais les auteurs l'ont traitée si gaiement et d'une main si légère qu'il n'y a pas eu moyen de se fâcher.

Le troisième acte renferme une scène de duel vraiment amusante. Un bizarre fantoche, qui répond au nom de Gifflambert et qui se vante d'être intraitable sur le point d'honneur, quand il s'agit de l'honneur des autres, détermine Rastagnol à se battre dans le salon du restaurant avec Petrus, le séducteur de sa femme. A défaut d'épées ou de pistolets, on leur met en main des couteaux de table, on leur bande les yeux, on les assied sur deux chaises séparées par la largeur de la scène, et on les avertit qu'au signal ils devront se lever et marcher l'un vers l'autre. Mais le signal n'arrive pas; Petrus prend son bandeau en patience et Rastagnol s'endort. Survient M$^{me}$ Muzinard qui demande ce que font là ces deux messieurs : « Ils « se battent en duel! » répond gravement Gifflambert.

On a beaucoup applaudi la pièce et les acteurs, surtout M. et M$^{me}$ Montrouge, MM. Lacombe, Allart et Duhamel.

Comme lever de rideau on jouait un vaudeville intitulé *Un homme fort, s'il vous plaît*. Dans un hôtel de Beaucaire, huit jours avant la foire, le principal du collège de Montélimar attend un jeune professeur de latin, qui pourra devenir un jour son gendre. De son côté, le célèbre Césarius, directeur de cirque, attend un gymnasiarque dont on lui a dit merveille. Vous devinez le quiproquo. Le saltimbanque Alcide s'adresse au professeur qui demande à l'interroger. Alcide exécute à l'instant le double saut de carpe, la marche à reculons sur les mains et autres tours de son métier. Quant au jeune savant, examiné par le directeur du cirque, qui lui trouve l'air peu dégourdi, il se voit amené à figurer la danse de l'ours dans la fameuse scène de l'ours et de la sentinelle. « J'ai passé bien des examens depuis mon baccalauréat, se dit le pauvre garçon, et jamais on ne m'avait demandé ça. »

Cette légère bluette, traitée avec la dextérité d'un vaudevilliste émérite, est le début au théâtre d'un jeune homme qui a signé, dans *la Vie parisienne*, un grand nombre de fantaisies d'une tournure cavalière et d'une touche spirituelle. Dans le journal de M. Marcelin, l'auteur de *l'Homme fort* signe Richard O'Monroy. On l'a nommé Richard Monroy au théâtre.

Il n'a pas moins réussi sous ce nouveau pseudonyme que sous le premier. Tous nos compliments à l'acteur Lacombe, qui marche sur les mains avec une aisance rare même parmi les singes.

En résumé, très joyeuse soirée, qui maintiendra l'Athénée dans la voie prospère que s'est tracée M. Montrouge.

## CCCCLXXXIV

Comédie-Française.   18 septembre 1877.

Reprise du CHANDELIER

Comédie en trois actes et sept tableaux, d'Alfred de Musset.

Un homme d'un jugement très sagace et d'un esprit très fin[1] me chapitrait ces jours derniers au sujet du *Chandelier*, d'Alfred de Musset, dont la reprise était annoncée, et s'efforçait de me ramener à son sentiment d'admiration sans réserve. Tout en écoutant mon interlocuteur avec attention et avec déférence, je ne lui cachais pas que j'en étais resté sur ma première impression, l'impression de jeunesse, la meilleure à mon gré. Née d'une première apparition du *Chandelier* au Théâtre-Historique, en 1848, cette impression ne me rappelait que des délicatesses froissées, des pudeurs juvéniles offensées jusqu'à la répulsion.

Sans nier absolument que *le Chandelier* n'offrît bien des côtés scabreux, on me répondait que la pièce n'avait pas toujours été bien comprise; qu'il ne fallait pas voir dans Jacqueline, femme de maître André, maîtresse de Clavaroche et amoureuse de Fortunio, une simple dévergondée, mais simplement une jeune femme mal mariée, qui, s'étant abandonnée à un bellâtre par désœuvrement et par ennui, sent tout à coup l'amour s'éveiller en elle au contact d'une passion sincère. Mon interlocuteur parlait avec chaleur, avec entraînement, avec conviction, et s'il ne me

---

1. Feu M. Émile Perrin, administrateur général de la Comédie Française.

rangea pas de son parti, du moins il me laissa prêt à me convertir devant une nouvelle expérience.

Eh bien! l'expérience vient d'avoir lieu, et, décidément, loin de dissiper mes préventions contre *le Chandelier*, elle les a confirmées et changées en un jugement définitif. Non, *le Chandelier*, qui n'a pas été écrit pour la scène, n'est pas fait pour la scène. Non, personne ne saurait s'intéresser à une femme qui, mariée depuis deux ans à peine, tombe, à la fin de la pièce, dans les bras de son deuxième amant. Que l'on confie à qui l'on voudra le rôle de Jacqueline, l'actrice, jeune ou mûre, ne représentera fatalement qu'une phase et qu'un âge de la dépravation : le vice précoce ou le vice endurci. « Lâche et méprisable! » dit Jacqueline en parlant de soi-même. Et elle a bien raison. Elle ne sera donc pas l'héroïne d'un public choisi, qui cherche dans la fiction théâtrale une diversion et une consolation aux défaillances et aux misères de la vie réelle.

A défaut de Jacqueline, les sympathies se porteraient-elles sur Fortunio? Peut-être, si ce petit clerc ressentait pour Jacqueline un amour à la fois plus pur, plus désintéressé et moins facile aux compromissions avilissantes. « Vous auriez mieux fait de me le dire!» s'écrie-t-il au milieu de ses reproches à Jacqueline. « Oui, devant Dieu, j'aurais tout fait pour vous. »

Ainsi, cet enfant chéri des dames aurait prouvé son amour pour M$^{me}$ André en l'aidant à tromper son mari au bénéfice de son amant. Cette déclaration me gâte Fortunio; ou c'est une gasconnade, et le poétique Fortunio parle en élève du chevalier de Faublas; ou bien il pense ce qu'il dit, et sa sincérité ne prouve que sa bassesse.

Je ne dis rien de Clavaroche, grossier soudard qui reproduit de seconde main le capitaine Phœbus de *Notre-Dame de Paris*, mais qui a le mérite de ne pas

se barbouiller d'hypocrisie sentimentale comme Jacqueline et comme Fortunio.

Somme toute, maître André, cette silhouette à peine esquissée, me paraît la seule créature agréable de ce vilain petit monde ; bon enfant, bon convive, amical, ouvert, hospitalier, c'est à lui seul que je m'intéresse un peu, encore que le poète s'égaye à ses dépens.

D'ailleurs, pourquoi donc accuserais-je Musset d'avoir fait ce qu'il a voulu faire, c'est-à-dire un bon conte dialogué à lire dans son fauteuil, et de n'avoir pas fait la chose à laquelle il songeait le moins, c'est-à-dire une pièce de théâtre? Alfred de Musset, en écrivant *le Chandelier*, n'avait souci ni de la vertu de Jacqueline ni des mœurs de Fortunio. Son sujet, il l'a défini lui-même par cette épigraphe empruntée aux fables de La Fontaine :

> Tel, comme dit Merlin, cuide engeigner autrui
> Qui souvent s'engeigne lui-même.

Ainsi, la ruse de Clavaroche se retournant contre son auteur, voilà l'idée qui séduisit Alfred de Musset. Suffit-elle, dans la forme qu'il lui a donnée, à occuper la moitié d'une soirée au Théâtre-Français? J'en doutais encore ce matin ; ce soir je suis sûr que non, après avoir reconnu à des diagnostics trop visibles que beaucoup de fatigue et un peu d'ennui voilaient aux yeux de la plupart des spectateurs le piquant de quelques situations et les grâces incomparables d'une langue dont la pureté forme le plus singulier contraste avec l'ignominie du sujet.

La Comédie-Française a rétabli, pour cette reprise, tous les changements de décors indiqués par l'auteur. Elle en a même ajouté un, si je m'en rapporte à l'édition Charpentier de 1859, qualifiée de seule édition complète, et d'après laquelle le troisième acte s'écoule tout entier dans la chambre de Jacqueline. Ce soir

l'acte a été coupé en deux. Les premières scènes se passent dans le jardin. Cette remarque très secondaire me conduit à quelque chose de plus important. C'est dans le jardin que Fortunio débite son grand monologue, qui finit par : « Je pleure, je prie, et elle se « raille de moi. » Chose singulière, ce monologue n'existe pas, même en germe, dans l'édition complète de 1859. J'ai remarqué çà et là des retouches de détail, dont je loue la parfaite convenance ; on a supprimé au premier acte la grossière définition du chandelier par Clavaroche. A cette exclamation aussi hétéroclite que scandaleuse : « Sang du Christ ! il est « son amant ! » on a substitué : Juste ciel ! qui est un peu moins vif et qui reste dans le caractère de Fortunio, car ce jeune vaurien ne manque jamais de faire intervenir le ciel dans ses explosions amoureuses.

L'interprétation du *Chandelier* est entièrement nouvelle. M. Thiron joue avec une rondeur charmante le rôle de maître André ; M. Febvre saisit très bien la physionomie de Clavaroche, il la tient dans la juste nuance d'un égoïste désœuvré, dont la brutalité foncière ne laisse pas que de garder quelques formes de l'homme du monde. Autrement, comment Jacqueline le supporterait-elle ?

M$^{lle}$ Croisette, qui abordait le rôle de Jacqueline pour la première fois, lui donne la signification nouvelle que j'indiquais au début de mon compte rendu. Elle s'attache, non sans succès, à pallier les torts de la femme par l'excuse d'une passion sérieuse succédant à un égarement passager.

Le soin avec lequel M$^{lle}$ Croizette joue la première scène, dans laquelle M$^{me}$ André bafoue si cruellement son mari, est cependant bien fait pour démontrer à une comédienne aussi zélée pour son art combien il est difficile de faire accepter un paradoxe tel que la rédemption de Jacqueline par l'amour pur.

Le rôle de Fortunio devait tenter M. Volny, par le même attrait que celui de Chatterton : la jeunesse. Il y a très honorablement réussi. Cependant, il me semble que le pathétique le porte mieux et plus haut que la tendresse, et je ne m'en étonne pas. L'âge des passions commence à peine pour M. Volny; laissons-lui le temps de se familiariser avec elles. Ce que je dois louer sans réserve, c'est la bonne tenue, la diction toujours intelligente et juste qui, dès aujourd'hui, donnent à M. Volny droit de cité parmi ses aînés de la Comédie-Française.

M<sup>lle</sup> Jeanne Samary joue la servante Madelon, quelque chose comme dix lignes; elle s'y montre très avenante et très bien costumée.

Avec MM. Coquelin cadet et Truffier dans les deux clercs, on peut dire qu'il n'y a pas de petits rôles dans *le Chandelier*.

## CCCCLXXXV

Vaudeville.   19 septembre 1877.

### LE PREMIER AVRIL
Pièce en un acte, par M. Quatrelles.

### Reprise des VIVACITÉS DU CAPITAINE TIC
Comédie en trois actes, par MM. Eugène Labiche et Édouard Martin.

*Le Premier avril*, dans son cadre restreint, renferme une scène saisissante à laquelle je dois laisser sa valeur en racontant la pièce telle qu'elle se déroule sous les yeux du public.

Nous sommes dans un vieux château des Pyrénées, au fond d'une gorge de montagnes, traversée par la

route d'Oloron, pays peu sûr, à cause des malandrins qui vivent sur la frontière d'Espagne. Un domestique prépare les chambres pour des visiteurs qui sont M. de Montguilhem, sa fille Antoinette et son neveu Étienne. M. Étienne vend son château à son oncle, et la famille doit arriver le soir même pour régler cette affaire. Le domestique sorti après avoir refermé soigneusement la fenêtre qui donne sur la grande route, on voit émerger de l'obscurité deux hommes qui s'étaient cachés l'un sous une table, l'autre derrière un meuble. Ce sont deux bandits espagnols, Panticosa et Zaraguela, qui, avertis par une servante infidèle, se sont embusqués dans le but de voler les cent vingt mille francs que M. de Montguilhem doit apporter avec lui pour payer l'acquisition du château. Les bandits sont fort étonnés de ne pas trouver la servante, qui a été renvoyée le matin même, sur un ordre venu de Paris; à tout hasard ils s'esquivent par la fenêtre, sauf à revenir si besoin est.

La famille Montguilhem arrive, Étienne aurait bien voulu que le château restât indivis; il suffisait pour cela qu'Antoinette l'acceptât pour époux. Mais Antoinette, élevée par son cousin, ne le prend pas tout à fait au sérieux, et lorsqu'on lui parle de la nécessité où se trouve une jeune fille de s'assurer un protecteur qui survive à son père, elle éclate de rire; heureuse, aimée, forte et courageuse comme elle l'est, qu'a-t-elle besoin d'un protecteur ? On discute sur ce thème, et comme c'est précisément le premier avril, jour de plaisanterie permise, Étienne parie avec sa cousine que seule, dans une aile écartée de ce vieux château, elle appellera au secours avant que le jour soit levé. Étienne se fie à l'imagination d'Antoinette pour gagner son pari, dont l'enjeu est la main de sa cousine.

Demeurée seule, Antoinette, se croyant bien gardée contre les surprises dont elle est prévenue, se promet

de garder le plus parfait sang-froid, au milieu des aventures les plus imprévues. Aussi, voyant par la fenêtre deux hommes arrêtés sur la grande route, et qui semblent attendre un signal, elle leur fait signe de monter. Les deux inconnus n'hésitent pas. Comme on le devine, ce sont Panticosa et Zaraguela. Les costumes pittoresques et les figures sauvages de ces deux arrivants ne laissent pas que d'étonner Antoinette ; mais persuadée qu'elle entre dans une comédie jouée par son père et son cousin, elle se familiarise avec les brigands qui croient avoir affaire à une auxiliaire, jusqu'au moment où, détrompés, ils se jettent sur elle, la bâillonnent, la garrottent solidement aux montants de son grand lit de parade et pénètrent dans l'intérieur du château. Délivrée à grand'peine par sa gouvernante qui a entendu du bruit, Antoinette comprend que les jours de M. Montguilhem et d'Étienne sont en danger ; elle appelle au secours, non pour elle, mais pour eux. On entend deux coups de pistolet, et ces messieurs rentrent en riant. Antoinette ne rit pas, elle ; à demi morte d'effroi, elle s'efforce vainement de persuader à son père et à son cousin qu'il y a des voleurs dans la maison. Il y en avait, en effet, mais il n'y en a plus. Les deux coups de pistolet tirés par MM. de Montguilhem pour frapper l'imagination d'Antoinette ont suffi pour mettre en fuite les brigands, qui, se croyant découverts, n'ont pas demandé leur reste. Antoinette a perdu son pari ; elle épouse Étienne, qu'au fond elle aimait plus qu'elle ne se l'était avoué à elle-même.

L'originalité d'une pareille donnée, après le premier moment de surprise, s'est vivement emparée du public, qui a fait un chaleureux accueil à la pièce de M. Quatrelles. La situation de la jeune fille confiante et tranquille entre deux scélérats qu'elle prend pour d'innocents comparses, est traitée de main de maître,

et produit une impression vraiment dramatique. Le jeu sincère et pénétrant de M$^{lle}$ Bartet serre de près la pensée de l'auteur et contribue pour sa bonne part au succès.

M. Joumard est très bien costumé et plein de fantaisie sous les traits du brigand Panticosa. M. Munié et M. Train tiennent avec soin deux petits bouts de rôle.

On a revu avec grand plaisir *les Vivacités du capitaine Tic*, une des meilleures comédies que M. Eugène Labiche ait écrite en collaboration avec ce charmant esprit qui s'appelait Édouard Martin. L'heureux type que ce jeune capitaine, brave, bon et généreux, mais qui gâte toutes ces brillantes qualités par la violence instantanée de son humeur! Il possède un brosseur qui l'a suivi dans toutes ses campagnes et qui lui a sauvé la vie dans un combat contre les Arabes. Son brosseur le contrarie, il perd patience, lui envoie un coup de pied au bas des reins, et le voilà forcé, lui, capitaine Tic, de croiser le sabre avec son fidèle ami pour lui rendre l'honneur. Il allait épouser une charmante jeune fille; mais un tuteur qui méprise l'armée s'avise de le blesser, — v'lan. Nouveau coup de pied dans les basques du tuteur. L'honnête et l'amusante comédie, pleine de sel et cependant débonnaire, comme il convient lorsqu'on veut égayer la créature humaine sans la faire souffrir! Je recommande aux mélancoliques la pièce de Labiche et de Martin. On en sort l'esprit détendu et comme rafraîchi par ce bain de rire sans malice et sans fiel.

M. Dieudonné joue de la façon la plus spirituelle et la plus vraie le rôle du capitaine Tic, créé, il y a une quinzaine d'années, par l'excellent Félix. M. Parade est impayable sous les traits du tuteur, qui, après avoir reçu ce que vous savez, se met à faire vis-à-vis dans un quadrille, comme s'il n'avait attendu que cette impulsion brusque pour se mettre en danse.

Très drôle aussi M. Carré, dans le personnage du jeune statisticien, qui est parvenu, d'après des documents sûrs, à constater le nombre de veuves qui ont passé sur le Pont-Neuf dans le cours d'une année.

M<sup>lle</sup> Réjane joue fort gracieusement le rôle un peu effacé de Lucile, la fiancée du capitaine Tic, et l'on a revu avec beaucoup de plaisir M<sup>me</sup> Alexis dans le rôle de la tante Guy-Robert.

Je dois une mention particulière à M. Boisselot, qui a composé en excellent comédien la figure sympathique du soldat Bernard, le brosseur du capitaine.

---

## CCCCLXXXVI

Ambigu.  22 septembre 1877.

### Reprise de LA TOUR DE NESLE

Drame en cinq actes et dix tableaux,
par MM. Frédéric Gaillardet et Alexandre Dumas.

Je ne ressusciterai pas, à propos de la reprise de *la Tour de Nesle*, la vieille querelle de collaboration qui divisa il y a quarante-cinq ans Alexandre Dumas et M. Frédéric Gaillardet. Après avoir fait juger six fois par les tribunaux son droit exclusif de propriété littéraire et intellectuelle sur ce drame fameux, M. Frédéric Gaillardet reconnut spontanément, en homme d'esprit et en galant homme qu'il est, que les conseils et le talent d'Alexandre Dumas avaient eu leur large part dans le succès légendaire de *la Tour de Nesle*.

Quant au rapport assez direct qu'on serait tenté d'établir entre *la Tour de Nesle*, de Frédéric Gaillardet et Dumas, et le roman de Roger de Beauvoir, intitulé: *l'Écolier de Cluny*, je me suis assuré qu'il était pure-

ment fortuit. Le roman ne parut qu'après la première représentation du drame (29 mai 1832), mais il était imprimé depuis trois mois déjà. Ainsi l'auteur du roman l'avait écrit sans connaître le drame ; l'auteur primitif du drame l'avait écrit sans connaître le roman.

La vérité est que l'un et l'autre avaient puisé dans le trésor commun des légendes nationales.

Il y a deux parts à faire de ces légendes, la vérité et la fable.

La vérité est que Marguerite de Bourgogne, épouse de Louis X, roi de France, et ses deux sœurs ou belles-sœurs, furent atteintes et convaincues d'adultère et de débauches dans la Tour de Nesle, appartenant à la princesse Jeanne ; deux de leur amants, les frères Philippe et Gaultier d'Aulnay, furent écorchés vifs ; Marguerite périt étranglée par l'ordre du roi son époux, les deux autres princesses eurent la vie sauve.

L'intervention de Buridan dans cette sinistre aventure paraît beaucoup moins justifiée, ou plutôt c'est une seconde légende, très douteuse, industrieusement greffée sur la première par une combinaison d'ailleurs très permise aux dramaturges. Villon avait placé, dans une ballade qui date au plus tard de 1461, ces quatre vers fameux :

> Semblablement où est la royne
> Qui commanda que Buridan
> Fust jeté en ung sac en Seine?
> Mais où sont les neiges d'antan?

C'est tout ce qu'on en sait. La tradition de la reine débauchée qui noyait ses amants paraît remonter beaucoup plus haut que l'époque où vécut Buridan.

D'ailleurs, à quelle reine Buridan, né en 1295, aurait-il eu affaire? Lorsque Jeanne de Navarre, femme de Philippe le Bel, mourut en 1304, Buridan avait tout juste neuf ans. Voilà donc cette pieuse princesse hors

de cause. Marguerite de Bourgogne, au contraire, était à peu près du même âge que l'écolier. A défaut de certitude il n'y aurait donc pas d'anachronisme dans la rencontre de Buridan et de Marguerite de Bourgogne, si MM. Gaillardet et Dumas ne les avaient vieillis d'une quinzaine d'années. Mais il le fallait, pour faire de Gaultier et de Philippe d'Aulnay les fils de Marguerite.

Ajoutons que Buridan ne fut jamais un homme de guerre, ni capitaine, ni page du duc de Bourgogne. Cet honnête écolier enseignait la philosophie aux écoliers de la rue du Fouarre ; il y possédait même une maison, qui est aujourd'hui la propriété de l'Hôtel-Dieu de Paris. On pense qu'il mourut vers 1360, âgé de soixante-cinq ans. On prétend que, sauvé miraculeusement de sa noyade, il s'exila à Vienne en Autriche après avoir publié cet axiome latin, que l'on qualifia poliment de sophisme : « *Reginam interficere nolite* « *timere; bonum est.* — Ne craignez pas de tuer une « reine ; cela est bon. » Il nous reste donc trois choses de Buridan ; son sophisme latin, sa maison de la rue du Fouarre et son âne symbolique, qui mourrait de faim et de soif entre un picotin d'avoine et un seau d'eau, s'il n'était animé d'une volonté qui le détermine à choisir entre sa faim et sa soif.

Laissons l'histoire de côté pour ne juger que la fiction des deux dramaturges. Il faut convenir qu'il est bâti à chaux et à sable, cet épouvantable conte, à moitié vrai, où la Seine charrie des cadavres, et dont le principal personnage est une reine de France, coupable de parricide, d'infanticide, d'inceste, d'adultère et d'assassinat. Après un demi-siècle, *la Tour de Nesle* fait encore frémir la foule et intéresse les plus rebelles.

Bien qu'on eût à craindre que certaines tournures de style, qui plaisaient au romantisme de 1830, ne prêtassent à rire aux générations moins enthousiastes

d'aujourd'hui, le texte a été récité sans aucune variante. C'était à la fois le parti le plus littéraire, le plus brave et le plus prudent qu'on pût prendre. Les phrases connues et rebattues qu'on guettait au passage, telles que « la Bourgogne était heureuse » et la « noble tête de vieillard » ont trouvé grâce devant un public qui oubliait de se montrer sceptique. Quelques sourires ébauchés aux bons moments se sont bien vite éteints ; le courant du drame emportait les railleries comme des fétus de paille à la surface d'un fleuve impétueux.

Ce n'est pas que toutes les parties de cet effrayant édifice possèdent la même valeur architecturale ; les matériaux en sont fort mêlés ; ici des pierres cyclopéennes, ailleurs des lattes, de la pierraille et des gravats.

Le personnage de Louis X et le tableau de son entrée dans sa bonne ville de Paris furent jugés assez ridicules en 1832. Les fils ne démentiront pas l'opinion de leurs pères sur ce point.

En revanche, les scènes du nécromancien, le désespoir de Gaultier d'Aulnay reconnaissant le cadavre mutilé de son frère sur la grève du Louvre ; et surtout l'illustre scène de la prison, si largement traitée, si pathétiquement dénouée ; enfin les terribles combinaisons du dernier acte, amenant l'arrestation de Buridan et de Marguerite au moment où ils pleurent sur le corps de leur dernier enfant, sont des combinaisons dramatiques de l'effet le plus puissant et le plus sûr.

Et cependant *la Tour de Nesle*, si supérieure par l'intérêt et par la conduite à la plupart des ouvrages qui ont paru depuis 1830 jusqu'à nos jours, n'est que le premier de nos mélodrames. L'action, toute en dehors, tire son énergie et son effet de passions brutales et pour ainsi dire inconscientes, qui attaquent

les nerfs sans parler à l'esprit. *La Tour de Nesle* est une œuvre forte sans être intellectuelle ; elle rappelle les horribles travaux infligés naguère aux tristes habitants des bagnes, et qu'on qualifiait de ce mot expressif : « la fatigue ». Somme toute, Marguerite de Bourgogne et Buridan sont deux monstres qui finissent par s'entretuer après avoir égorgé leur père et leurs enfants. On s'étonne qu'une lueur d'amour paternel se fasse jour chez ces natures sauvages, et ce n'est pas le moindre tour de force qu'aient accompli MM. Frédéric Gaillardet et Alexandre Dumas que de nous faire accepter, ne fût-ce qu'une seule minute, les remords et le désespoir chez ces tigres à face humaine.

De cette observation générale sur la valeur intrinsèque de *la Tour de Nesle* découle une indication sur le genre d'interprétation qui conviendrait à de pareils types. Il y faudrait de l'action, de l'action et encore de l'action. Nulle partie des rôles de Marguerite et de Buridan ne supporte d'être jouée « à la froideur » selon les habitudes acclimatées dans nos théâtres depuis quelques années. J'ai trouvé ce soir que Buridan se montrait parfois trop jovial et trop bon garçon, et que Marguerite se laissait aller à la tentation d'être par endroits une femme comme une autre. Ce sont là des faiblesses ou des erreurs sur lesquelles reviendront facilement des artistes aussi intelligents et aussi bien doués que Mme Marie Laurent et que M. Dumaine. Je voudrais la première plus terrible, le second plus amer et plus sombre.

Sous la réserve de ces critiques, il ne me reste qu'à louer leur talents et qu'à constater leurs succès aux points culminants du drame, la scène de la prison, par exemple, admirablement rendue par les deux protagonistes. Mme Laurent a été très belle dans sa dernière explosion de remords et d'amour maternel, et

M. Dumaine s'est surpassé lui-même dans son indignation contre Gaultier d'Aulnay qui a violé le dépôt du capitaine Buridan. On les a rappelés l'un et l'autre presque après chaque acte.

M. Taillade, lui, a le visage, la voix et l'accent qui conviennent à ces sombres épopées. Pourquoi faut-il qu'il ait manqué son dernier effet, en coupant par des hoquets et des répétitions également intempestives, la dernière phrase du rôle qui doit être dite tout d'une haleine : « Eh bien, ma mère, soyez maudite ! » En suspendant si longtemps ce dernier mot, il laisse le spectateur hésitant sur la pensée de Gaultier d'Aulnay, et il change ainsi en un effet qui appartient à la comédie l'imprécation qui tombe comme un châtiment suprême sur la mère dénaturée.

M. Vannoy tire bon parti du rôle de Landry. Rien à dire des autres acteurs. On raconte qu'après avoir lu pour la première fois le manuscrit de *la Tour de Nesle*, Harel s'écria : « Ce n'est vraiment pas mal ; mais il y « a là dedans un certain Louis X qui est un bien drôle « de corps. » S'il l'avait vu jouer ce soir par un brave comparse dont je ne sais pas le nom, Harel n'aurait pas retiré le mot ; c'était un jugement et une prophétie.

---

## CCCCLXXXVII

Château-d'Eau.                27 septembre 1877.

### LE PONT MARIE

Drame en cinq actes et huit tableaux, par M. Gaston Marot.

Les chroniqueurs de théâtre ont si vivement gourmandé les sociétaires du Château-d'Eau de leur pen-

chant pour les reprises de vieux mélodrames chevronnés et médaillés, que ces braves et honnêtes comédiens se sont crus obligés de montrer leur déférence envers la critique en représentant un drame nouveau. La résolution prise, comment l'exécuter ? Rien de plus aisé que de demander un drame à M. Victorien Sardou, à M. Théodore Barrière et à M. Adolphe d'Ennery ; mais rien de plus sûr qu'un refus. Chacun d'eux a ses engagements à tenir envers les grands théâtres. Et puis, l'auteur en renom, gardien soigneux de son prestige, exige des interprètes supérieurs, des costumes somptueux, des décors de maîtres, des accessoires ruineux, une figuration plus nombreuse que la population d'un petit village. Tout cela coûte de l'argent, et les sociétaires du Château-d'Eau, très heureux de joindre les deux bouts dans une entreprise jusque-là si périlleuse, ne sont pas encore des capitalistes. Et c'est pourquoi n'ayant ni d'Ennery, ni Barrière, ni Sardou, ni Lambert, ni Molière, ils ont dû se rabattre sur un jeune, doué de beaucoup d'intrépidité, de bonne volonté et surtout d'une prodigieuse mémoire.

Tout habitué des théâtres de drame qui a vu *le Bossu*, *les Orphelines du Pont Notre-Dame*, *la Maison du Baigneur*, etc., etc., connaît tout ce qu'il faut savoir du *Pont Marie ;* malheureusement les situations les plus empoignantes, lorsqu'on les arrache à leur cadre naturel pour les placer bon gré malgré dans une action combinée à la diable, perdent presque toute leur influence sur le public. *Le Pont Marie* de M. Gaston Marot ressemble à l'une de ces masures construites dans les faubourgs de Paris avec des débris de charrettes, d'anciennes cloisons provenant de maisons démolies, des fenêtres trop courtes et des portes trop longues sur lesquelles on lit encore des restes d'enseignes mal effacées.

Quant au style de M. Gaston Marot, il rappelle celui du *Borgne* de M. Loyau de Lacy, moins l'élégance. Parmi les naïvetés qui ont eu le privilège de faire rire toute la salle, il faut citer l'exclamation de M<sup>lle</sup> Marie de Lussan, qui, tombée dans une embuscade et assaillie de coups de pistolet, dit à sa mère, du ton le plus placide : « Mais que se passe-t-il donc, maman ? » Pour moi, ce qui m'a le plus charmé, c'est la question adressée par la comtesse de Lussan à deux des personnages de la pièce : « Y aurait-il de l'indiscrétion à « vous demander, Messieurs, ce qui vous retient ici ? » Et le plus piquant, c'est qu'en effet lesdits personnages n'avaient plus rien à faire en scène et devraient être partis depuis un grand quart d'heure.

Le Château-d'Eau a fait faire pour *le Pont Marie* deux ou trois décors fort bien peints par M. Nézel et qui pourront servir pour une prochaine reprise.

MM. Gravier et Péricaud jouent avec talent les rôles de La Râclée et de Barrabas, les seuls amusants de la pièce, et qui sont d'ailleurs la copie servile de deux personnages du *Bossu*. M. Dalmy, qui représente le traître, ne manque ni de prestance ni d'autorité. On a remarqué le début de M. et M<sup>me</sup> Duchesnois, qui ne sont pas non plus une mauvaise acquisition pour le Château-d'Eau. L'interprétation se montre ainsi fort supérieure à la pièce. Je trouve donc assez naturel qu'on ait rappelé les acteurs après chaque tableau. Ce qui l'est moins, c'est qu'à chaque rappel le chef d'orchestre faisait exécuter un *tremolo* appuyé de coups de grosse caisse ; de sorte que les artistes avaient l'air de recevoir une aubade qui leur serait donnée par la musique du cirque Corvi. L'innovation est plus bizarre que convenable, et je conseille d'y renoncer.

## CCCCLXXXVIII

Théâtre des Menus-Plaisirs (réouverture).    1er octobre 1877.

Reprise de LA BOULANGÈRE A DES ÉCUS

Opéra-bouffe en trois actes et quatre tableaux, par MM. H. Meilhac et Ludovic Halévy, musique de M. Jacques Offenbach.

Voilà déjà trois ans que j'ai parlé pour la dernière fois du théâtre des Menus-Plaisirs, qui s'appelait alors le Théâtre des Arts, à propos de *l'Idole* et des représentations de M<sup>lle</sup> Rousseil.

Depuis ce temps-là, des directions de passage, des troupes aventureuses d'artistes sans emploi et le plus souvent sans talent, des essais d'ouvrages mort-nés et d'opérettes grossières, avaient laissé la salle des Menus-Plaisirs dans cet état indéfinissable où un théâtre n'est ni ouvert ni fermé.

Puis vinrent la clôture complète et l'oubli.

La difficulté de réussir avec ces petites scènes n'est cependant pas insurmontable; elles exigent tout simplement les mêmes conditions que les plus grands théâtres, lesquelles consistent en trois choses, à savoir : un répertoire, une troupe et de l'argent.

Voilà ce que le concours de l'administration des Variétés apporte d'un bloc aux Menus-Plaisirs. Le succès de cette première soirée prouve la vitalité de la combinaison.

*La Boulangère* a beaucoup plu et beaucoup amusé, dans un petit cadre qui fait paraître la pièce plus vive et plus serrée qu'elle ne l'est en effet. Les morceaux saillants de la partition d'Offenbach y conservent toute leur action sur l'auditoire; et l'on y goûte mieux les détails. Par exemple le finale du premier

acte, semé d'ingénieuses bouffonneries, a été, fragment par fragment, bissé presque en entier.

Quant à la chanson à l'emporte-pièce, écrite pour M*me* Thérésa : *Nous sommes ici trois cents femelles*, on l'a fait répéter jusqu'à trois fois. La chanteuse enlève le refrain avec tant de crânerie et de bonne humeur qu'il n'y a pas moyen de lui résister.

M. Dailly joue avec une jovialité narquoise le rôle du commissaire bon enfant, qui interroge les prisonniers si doucement et n'use que de persuasion pour les faire entrer volontairement dans des cachots malsains.

M*lle* Marie Arquier débutait dans le rôle de Toinon, créé par M*lle* Paola Marié; elle ne possède pas la voix exceptionnelle de sa devancière, elle n'en a pas non plus l'émission franche et vibrante; cependant elle chante avec goût, et joue fort agréablement; elle a dit d'un sentiment juste et fin le duo du premier acte : *Ce n'est plus Toinette, ce n'est plus Toinon.*

M. Emmanuel, dans le rôle de Bernadille, si comiquement établi par Dupuis, s'est montré chanteur adroit et séduisant; on lui a redemandé ses couplets suisses du premier acte, qu'il détaille avec la netteté d'un vocaliste habile.

MM. Alexandre Guyon et Blanchet ont eu leur part de succès avec la chanson des fariniers.

Je ne cache pas que, si l'interprétation de quelques rôles secondaires a descendu d'un cran, les bouts de rôle se sont enfoncés au-dessous du plancher. Mais la cohésion et la verve de l'ensemble ont seules frappé le public; *la Boulangère* me paraît venue tout à point pour déseguignonner les Menus-Plaisirs.

## CCCCLXXXIX

Variétés.  6 octobre 1877.

### LA CIGALE

Comédie en trois actes, par MM. Henri Meilhac
et Ludovic Halévy.

*La Cigale* de MM. Henri Meilhac et Ludovic Halévy n'a rien de commun avec la cigale du bonhomme Lafontaine. Les spirituels auteurs de tant de jolies comédies parisiennes savent que les cigales d'aujourd'hui n'en sont plus réduites, lorsque la bise est venue, à mendier l'assistance des fourmis; elles gagnent de grosses rentes, spéculent sur le trois pour cent, se font bâtir de somptueux hôtels, et prêteraient de l'argent, sur de bonnes sûretés, aux fourmis besoigneuses.

D'ailleurs, la Cigale des Variétés ne chante pas; c'est une petite saltimbanque de dix-huit ans, qui traverse des cercles de papier, jongle avec des pommes d'or, et dit la bonne aventure aux clients de la baraque dirigée par M. Carcassonne, prestidigitateur en tous genres. Poursuivie par les obsessions amoureuses de M. Carcassonne lui-même, de l'hercule forain Bibi et du pitre Filoche, la Cigale s'est enfuie à travers la forêt de Fontainebleau. Elle est recueillie, mourante de faim et de fatigue, par un peintre impressionniste, M. Marignan, et par le jeune Michu, son élève.

Les saltimbanques viennent réclamer leur camarade liée envers eux par un engagement en bonne forme; Marignan, ému de pitié, leur compte les trois cents francs, montant du dédit stipulé dans l'engage-

ment, et ne s'occupe plus de la Cigale, tout absorbé qu'il est par son amour avec une cocotte nommée Adèle, qui le trompe scandaleusement en faveur de Michu.

Mais la vue de Marignan, qu'elle trouve bel homme, la générosité dont il a fait preuve en la recueillant et en la libérant de sa sujétion envers les saltimbanques, ont produit une impression profonde sur le cœur de la Cigale. Elle adore Marignan à première vue. Cependant, que deviendra-t-elle? Au moment où elle délibère si elle ne rentrera pas dans son ancienne troupe, celle qui lui donna son éducation et que dirige la veuve Gendarme, elle est reconnue par un agent d'affaires, M. Dulcoré, comme étant la propre nièce de la baronne des Allures. L'enfant avait été enlevée à l'âge de six ans par des Bohémiens.

Voilà donc la Cigale devenue M$^{lle}$ Ernestine des Allures. Sa nouvelle famille lui plaît beaucoup; la tante des Allures est une excellente femme qu'Ernestine adore de tout son cœur. Mais, dix fois le jour, le ton et les habitudes de la saltimbanque de foire reparaissent sous l'éducation hâtive donnée à la riche héritière. Vous voyez cela d'ici, pourvu que vous vous souveniez de *la Fille du Régiment*. Il est naturellement question d'un mariage noble pour la Cigale. Le prétendu qu'on lui destine, M. Edgard de La Houppe, est un parfait gommeux, muni d'un conseil judiciaire, épris de M$^{lle}$ Adèle, la maîtresse en partie double de Marignan et de Michu. Un accident de canotage amène ces derniers et M$^{lle}$ Adèle elle-même dans la maison de campagne de la baronne. L'amour de la Cigale pour Marignan s'exalte par la jalousie, et elle prend la résolution extrême de renoncer au monde pour lequel elle ne se sent pas faite. Elle reprendra sa vie nomade, à moins que Marignan ne consente à l'épouser, quoique, d'après l'aveu de celui-ci, ce ne

soit pas l'usage d'épouser des saltimbanques. Marignan, à son tour, est devenu amoureux de la Cigale, et le mariage s'accomplit, avec l'agrément de l'excellente baronne, qui renonce à faire entrer sa nièce dans la noble famille du Riquet à la Houppe.

J'ai signalé, en passant, l'évidente analogie de cette donnée avec *la Fille du Régiment;* ma mémoire m'en fournit une autre avec un roman de Paul de Kock, *le Tourlourou,* dont le dénoûment était assez original, car on reconnaissait à la fin qu'on s'était trompé et que la servante d'auberge (c'était une servante d'auberge au lieu d'une saltimbanque) n'était pas la véritable héritière.

Cette part faite aux réminiscences du fond, je m'empresse d'ajouter que, sur cette fable sans nouveauté, MM. Henri Meilhac et Ludovic Halévy ont écrit une pièce originale, d'un accent tout moderne, qui vit surtout par mille détails, par de fines observations de la vie contemporaine qui n'a pas de secrets pour eux.

Les traits plaisants, les mots heureux abondent dans les trois actes de *la Cigale.*

Au lever du rideau, Michu lit une lettre d'amour qu'il vient de recevoir d'Adèle; cette lettre contient un *post-scriptum* ainsi conçu : « J'écris la même chose « à Marignan, mais pour toi c'est sincère... » Et il faut voir la satisfaction profonde, le rassérénement béat de cet idiot de Michu, lorsqu'il s'assure que la lettre adressée à Marignan est dépourvue de *post-scriptum!* — « Que servirai-je pour votre déjeuner ? » demande l'aubergiste de Fontainebleau au peintre Marignan ; « aimez-vous le veau braisé ? » — « Je l'exè- « cre », répond Marignan. — « Alors », répond l'aubergiste, « je ne vous en donnerai pas beaucoup. » Et la naïve exclamation de la Cigale lorsque la baronne remarque que Marignan, qu'on vient de retirer de la

rivière, est vraiment beau garçon : « — Ah ! ma
« tante, il est encore bien plus beau lorsqu'il est sec ! »
Et cela coule de source pendant deux heures.

Il n'y a pas à se dissimuler qu'on pourrait resserrer
le second acte qui est un peu touffu, et que le troisième, au contraire, paraît vide, puisqu'il n'est occupé
que par un mariage auquel personne ne s'oppose.
Mais quelle satire à la fois mordante et légère de la
peinture des peintres qui ne peignent pas ! L'atelier
de Marignan est rempli de toiles extraordinaires que
les Variétés semblent avoir empruntées à la dernière
exposition de la rue Le Peletier. Marignan fait bande
à part parmi les impressionnistes ; il est luministe et
intentionnaliste. Seulement, à force de ne peindre
que des intentions, il ne se reconnaît plus lui-même
dans ses œuvres et ne saurait plus dire si telle toile
représente un paysage, une forge, un singe ou une
forêt. « — Voulez-vous que je fasse votre portrait ? »
demande-t-il au marquis de la Houppe ; « en ce
« moment je vous vois lilas. »

Il y a aussi un tableau composé de deux bandes de
couleurs superposées, l'une rouge, l'autre bleue : lorsqu'on le regarde dans cet ordre, le bleu représente la
mer immense et le rouge un coucher de soleil ; si on
retourne le tableau, le rouge signifie le désert enflammé et le bleu c'est un ciel d'azur. La Cigale fait
justice de ces folies en passant au travers des toiles de
son futur mari, qu'elle crève par le coup de tête familier aux écuyères.

On s'est beaucoup amusé et on a beaucoup applaudi. L'interprétation a sa large part dans le succès
de la soirée. La Cigale, c'est M^{me} Céline Chaumont,
qui n'avait pas, jusqu'à présent, joué de rôle d'une si
longue haleine. Elle s'y est montrée comédienne spirituelle comme toujours, pleine de verve et même de
passion. Il me paraît que M^{me} Céline Chaumont est en

grand progrès. Sans cesser d'être elle-même, je l'ai trouvée moins nerveuse, moins tendue, moins appliquée aux petits effets dont elle abusait naguère. Ces légers défauts s'atténuant et ne subsistant plus qu'en ce qu'il en faut pour accuser la manière personnelle de l'actrice, il reste une comédienne de la plus vive intelligence, pleine de ressort, d'imprévu et d'entrain.

M. Dupuis est excellent dans le rôle de Marignan. Il rend avec un naturel exquis la fatuité native du personnage que l'on accuse de coquetterie parce qu'il consulte à tout instant un petit miroir de poche. « — Moi, coquet! pas du tout; seulement j'ai du plai-« sir à me regarder. »

M. Lassouche, qui débutait aux Variétés, a beaucoup fait rire dans l'unique scène de son rôle, lorsqu'il avoue à la Cigale qu'il ne lui fait la cour que pour plaire à son oncle, et qu'en retour la Cigale ne lui cache pas qu'elle ne sera jamais sa femme. Les deux prétendus sont si heureux de cette double découverte qu'ils s'embrassent à bouche que veux-tu.

MM. Léonce, Pradeau, Germain, Hamburger, M$^{mes}$ Berthe Legrand et Baumaine, n'ont que peu ou point de rôles ; mais ils y mettent du zèle et, grâce à eux, la pièce ne paraît pas faiblir lorsque M$^{me}$ Chaumont et M. Dupuis cessent de remplir la scène.

## CCCCXC

Comédie-Française. 11 octobre 1877.

### VOLTE-FACE

Comédie en un acte en vers, par M. Émile Guiard.

Le succès obtenu l'année dernière, dans une matinée de la Porte-Saint-Martin, par la comédie de M. Émile

Guiard, lui a ouvert d'emblée l'accès de la maison de Molière. N'en était-il pas déjà, grâce à la parenté? Neveu d'Émile Augier, cousin germain de Paul Déroulède, M. Émile Guiard ne pouvait faire mentir le bon sang gaulois qui coule dans ses veines. Il n'a eu qu'à se montrer pour être accueilli et qu'à parler pour être applaudi.

N'allez pas croire, au moins, que la première pièce de M. Émile Guiard allume une étoile nouvelle dans l'azur du firmament dramatique. *Volte-face* n'a pas de si hautes visées. Le mot de ce petit proverbe pourrait être le vieil adage : « Souvent femme varie. »

En quatre lignes, voici ce dont il s'agit :

Un vieil oncle égoïste, M. Gaspard, et une vieille fille méchante, nommée Ursule Aigremont, travaillent à faire manquer le mariage d'une jeune veuve, M$^{me}$ Blanche d'Abrincourt, avec M. de Ternis. On persuade à M$^{me}$ d'Abrincourt que M. de Ternis est un libertin criblé de dettes, et, qui pis est, un duelliste enragé. M. de Ternis se justifie aisément sur les deux premiers articles; mais, quant aux duels, comme il ne saurait disconvenir qu'il n'ait plusieurs fois exposé sa vie devant une épée nue, il en est réduit, pour obtenir l'aveu de M$^{me}$ d'Abrincourt, à lui promettre qu'il ne se battra plus. C'est là que l'attendait Ursule, qui convoite pour son propre frère la main de la jolie veuve. A l'instigation de sa mégère de sœur, ce frère, qui s'appelle M. Charles et qui reste sagement dans la coulisse, provoque M. de Ternis en termes insultants. Naturellement, M$^{me}$ d'Abrincourt exige que M. de Ternis reste fidèle au serment qu'il vient de faire. Ternis y consent ou feint d'y consentir. A l'instant, tout Guérande — la scène se passe à Guérande — sait que M. de Ternis n'a pas répondu à la provocation qui lui était adressée, et l'on se répand en moqueries sur ce qu'on appelle sa lâcheté. L'impression est si

grande et si vive, qu'elle gagne M^me d'Abrincourt elle-même ; c'est ici que s'opère la « volte-face » qui sert de titre à la pièce.

La veuve s'étonne et s'indigne d'un renoncement qu'elle avait exigé. « Ainsi », dit-elle à M. de Ternis,

> ... Devant l'auteur de votre injure,
> Vous n'avez pas senti le moindre mouvement !

TERNIS.

> Je me suis, avant tout, rappelé mon serment ;
> Vous aviez déclaré les duellistes infâmes...

BLANCHE.

> Si vous prenez au mot ce que disent les femmes !

Bref, Blanche est au moment de ne plus aimer Ternis, lorsque tout se découvre. M. de Ternis ne s'est pas battu, c'est vrai, mais il a souffleté M. Charles, qui n'a pas demandé son reste. Sur ce, M. de Ternis, réhabilité, épouse M^me d'Abrincourt. L'oncle Gaspard, qui, lui aussi, s'est autrefois laissé gifler — par derrière — sans en demander raison, a beau condamner la brutalité de M. de Ternis qui lui semble contraire à la morale religieuse, et invoquer le ciel, Blanche le réduit au silence par cette réplique en forme de moralité :

> En moi la lumière s'est faite.
> Si le ciel a ses lois, dont vous prenez souci,
> Le monde où nous vivons a les siennes aussi.

Ces courtes citations donnent le ton de cette légère esquisse, naïvement agencée et facilement rimée en vers prosaïques, mais souvent spirituels ; ceux-ci ont été applaudis à la rencontre et ont fait passer les autres.

M^mes Broisat, Samary, Thénard et M. Dupont-Vernon sont très agréables à voir dans *Volte-face*.

M. Thiron m'a paru un peu gêné dans le rôle de l'oncle Gaspard, espèce de pied-plat, auquel l'auteur attribue la qualité de marguillier de sa paroisse avec une insistance dont je n'aperçois clairement ni le sel ni l'opportunité.

## CCCCXCI

Théatre Cluny.  19 octobre 1877.

### LES SIX PARTIES DU MONDE

Pièce à spectacle en cinq actes et huit tableaux,
par M. Louis Figuier.

La littérature géographique et scientifique fait école au théâtre depuis le succès du *Tour du Monde*. M. Louis Figuier ayant remarqué que MM. Jules Verne et d'Ennery avaient négligé l'Indo-Chine et le Japon, a voulu combler cette lacune. Peut-être nourrissait-il la secrète pensée de montrer à ses prédécesseurs comment il fallait faire. Une pareille ambition n'excédait que de moitié les forces de M. Louis Figuier. Comme savant, je crois qu'il est en état de supporter toutes les concurrences, même celle de M. Jules Verne ; mais comme auteur dramatique, ce n'est pas lui qui passera la jambe à M. d'Ennery. *Les Six parties du Monde* ont été jouées ce soir au milieu d'une hilarité croissante, au point d'en devenir immodérée, excessive et même injuste. Mes souvenirs de classe ne m'avaient pas préparé à considérer la géographie comme la plus joyeuse des sciences. Cependant, chaque fois que l'amiral Dumont d'Urville, le héros de M. Louis Figuier, parlait de latitude, de longitude ou de parallèles, un rire fou s'emparait du public. La plus

insensée des opérettes serait impuissante à produire de pareils effets.

Je craindrais, pour ma part, de ne pas obtenir un succès du même genre en racontant par le menu les huit tableaux des *Six Parties du Monde*. Il me suffit d'en indiquer la donnée générale.

Autour du commandant Dumont d'Urville, qui part pour les mers australes sur la frégate *l'Astrolabe*, à la recherche d'un continent nouveau, d'une sixième partie du monde, M. Louis Figuier a groupé des personnages qu'animent des passions moins abstraites.

M<sup>me</sup> Noémie Gérard cherche à rejoindre son mari, M. Gérard, un ingénieur, que l'amour de la science a poussé vers de lointains pays. Elle poursuit son mari sans parvenir à le rejoindre, à travers les déserts de l'Afrique méridionale, les forêts de Madagascar, la Chine et l'Australie. Dans ce dernier pays, à Sidney, par 33 degrés de latitude S. et 132 degrés de longitude E., elle est enlevée par un lieutenant de vaisseau nommé Rupert, qui brûle pour elle d'une passion furieuse. Ce Rupert n'enlève pas seulement les femmes, il soulève également le portefeuille de l'amiral Dumont d'Urville, contenant les plans de l'expédition projetée vers le pôle austral.

A New-York ce coquin de Rupert monte une société par actions pour la découverte d'une sixième partie du monde. On lui donne de l'argent, un navire, *le Washington*, et il part, traînant toujours à sa suite la pauvre M<sup>me</sup> Gérard. En vue des terres australes, Rupert fait naufrage. Le voilà seul avec sa victime au milieu des rochers et des glaces de cette terre affreuse. Une avalanche l'engloutit. M<sup>me</sup> Gérard est sauvée par le commandant Dumont d'Urville dont l'expédition a réussi. En apprenant que l'ignorance de Rupert a causé la perte du vaisseau *le Washington* et de l'équipage qui le montait, l'indignation de ce

brave Dumont d'Urville n'a pas de bornes : « Le misé-
« rable », s'écrie-t-il, « ne connaissait même pas ses lon-
gitudes! » Par un hasard aussi bizarre qu'inattendu,
ce M. Gérard tant cherché, et que nous n'avons pas
eu la satisfaction d'entrevoir, se trouvait pris dans les
banquises du pôle austral avec le vaisseau *le Jupiter*.
Dumont d'Urville et les marins de *l'Astrolabe* déli-
vrent le mari comme ils avaient délivré la femme; on
plante le drapeau tricolore sur un rocher; et vive la
France! Elle a conquis à la science une terre de plus.

A travers les maladresses, les enfantillages, les naï-
vetés qui, dès le second tableau, ont mis le public en
belle humeur, je vous assure que la pièce de M. Louis
Figuier ne laisse pas que d'être intéressante et que
M. d'Ennery en aurait fait quelque chose de très sai-
sissant. Mais comment résister à tant d'inventions
burlesques, je dirais même saugrenues! par exemple
la jeune personne enlevée par les sauvages malgaches
et renfermée par eux dans le creux d'un arbre cente-
naire, puis délivrée par un matelot qui allume des
bâtons de phosphore dont la lueur est prise pour le
soleil par ces sauvages de bonne volonté!

Somme toute, je crois que *les Six parties du Monde*
trouveront devant des spectateurs moins spirituels et
moins gais que ceux de la première représentation un
accueil plus civil.

Je ne parlerai pas des acteurs, qui, à l'exception
de M$^{me}$ Jeanne Morand, de M. Herbert et de M. Vavas-
seur, sont au-dessous du médiocre. Mais le Théâtre
Cluny s'est livré, pour *les Six parties du Monde*, à des
dépenses relativement considérables, qui, je l'espère
pour lui, ne seront pas perdues. Les costumes sont
nombreux, jolis et frais, particulièrement dans le
tableau de la Chine, qui présente un coup d'œil très
vif et très varié.

Quant aux décors, qui sont tous dus à M. Menes-

sier, ils méritent vraiment des éloges. Je citerai, entre autres, la forêt de Madagascar, le port de Canton et la terre australe, qui sont supérieurement peints et qui ouvrent des perspectives étonnamment vastes sur un si petit théâtre.

N'oublions pas le jongleur chinois Zoung-Zoung, dont les surprenants exercices ont arraché au public les applaudissements dont il se montrait si avare pour la prose de M. Louis Figuier.

## CCCCXCII

Chateau-d'Eau. 19 octobre 1877.

### Reprise des PAUVRES DE PARIS

Drame en sept actes, par MM. Édouard Brisebarre et Eugène Nus.

Les sociétaires du Château-d'Eau, éclairés par le destin fatal du *Pont Marie,* ont abandonné les drames inédits pour revenir au répertoire ; car le mélodrame a aussi son répertoire, moins littéraire que celui du Théâtre-Français, mais presque aussi considérable.

Que de travail, que d'intérêt, que d'invention scénique dans ces longues épopées ! que d'événements entassés ! de rapts plus audacieux que celui de la belle Hélène ! de meurtres plus abominables que celui d'Agamemnon ! d'incendies plus mouvementés que ceux de Troie et de Rome ! Que de carnage ! de substitutions ! de faux papiers ! que de morts tués et retués qui ne s'en portent que mieux au dernier acte, et reviennent à point nommé pour démasquer les scélérats et justifier l'innocence accusée ! Et tout cela parle dans la langue familière et emphatique à la fois qui

est celle du peuple. Les lettrés en sourient parfois, mais ils en pleurent aussi, car ils n'échappent pas à la loi commune ; et le tableau de la vertu aux prises avec le malheur reste, comme au temps d'Aristote, le fond même de l'art dramatique. Tout le secret est là.

Qu'à travers des péripéties, universellement devinées et cependant toujours nouvelles, l'auteur fasse penser, ne fût-ce qu'un instant, qu'il ait esquissé des caractères, qu'il ait peint un coin de nos mœurs, et le vulgaire mélodrame, malgré ses partis pris, ses exagérations, ses banalités voulues et ses incorrections de style, prendra place, bon gré mal gré, dans la littérature de son temps. Telle est, à mon sens, la valeur des *Pauvres de Paris,* que le théâtre du Château-d'Eau nous a rendus ce soir avec un grand succès.

La donnée des *Pauvres de Paris* ne brille pas par la nouveauté ; c'est un mélodrame comme un autre. Un banqueroutier s'est enrichi aux dépens d'une honnête famille qu'il a ruinée. Le contraste de l'opulence mal acquise avec la pauvreté imméritée remplit sept actes, jusqu'au moment où le coquin se voit contraint à restituer. Car un mélodrame n'est bon qu'à la condition de calquer son dénoûment sur le Jugement dernier, les méchants étant punis et les bons récompensés.

Mais la hardiesse et la science des développements, l'intérêt et la vigueur des situations, l'intensité de l'observation se résumant çà et là dans des mots d'une profondeur étonnante, font des *Pauvres de Paris* une œuvre extrêmement remarquable.

Le troisième acte, entre autres, finit sur une situation que les maîtres du théâtre regretteraient de n'avoir pas trouvée pour la donner à la Comédie-Française. C'est la misère des gens comme il faut prise sur le fait. Un gentilhomme ruiné, un ami de la famille Bernier, qu'il croit dans l'aisance, s'invite à déjeuner parce qu'il n'a pas mangé depuis la veille, et

l'on engage un bijou au Mont-de-Piété pour payer les côtelettes. Au moment où ces pauvres gens, qui se trompent innocemment l'un l'autre, vont se mettre à table, on annonce une quête. C'est l'adjoint de l'arrondissement, donnant le bras à une dame de charité.

La foudre de l'humiliation s'abat sur le triste logis. Que faire ? que dire ? Comment avouer qu'on est plus pauvre et plus dénué que les pauvres au nom desquels on vous réclame une aumône ? Le gentilhomme ruiné se tire assez facilement d'affaire, car, sur son titre de comte, la quêteuse lui fait gracieusement crédit de deux louis. Mais les autres ! Mais Mme Bernier et ses enfants ! Heureusement, la femme de ménage, plus riche que ses maîtres, prête une pièce de cent sous ; et la situation est sauvée. Connaissez-vous quelque chose de plus navrant ?

J'ai parlé des mots de la pièce. En voici un du meilleur aloi. Un mendiant en guenilles tend son chapeau à un passant : « — Je ne donne pas à la paresse », répond le passant. « Travaille si tu veux vivre ! » — « Bon ! » se dit à lui-même le mendiant Planterose, une silhouette arrachée à l'album de Gavarni : « Je suis tombé sur un philanthrope ! » Le regretté Théodore Barrière, Alexandre Dumas fils ou Molière lui-même auraient-ils frappé plus juste ou plus fort ?

*Les Pauvres de Paris* sont joués avec ensemble ; c'est le propre des pièces bien construites et bien menées de porter leurs interprètes. M. Pougaud et M. Gravier, un jeune comique nommé Fugère et surtout M. Péricaud, excellent dans le rôle du mendiant Planterose, ont été justement applaudis. M. Duchesnois joue d'une manière remarquable, et dans un ton de comédie très fin, le rôle du comte Fabien de Roquefeuille, le gentilhomme ruiné qui se promène en habit noir au cœur de l'hiver, faute d'un pardessus, et pour qui une tache

de peinture sur cet unique habit est un désastre irréparable.

Les rôles de femme sont moins bien tenus. Sauf la gentille M<sup>lle</sup> Louise Magnier qui n'a que quelques mots à dire, la troupe féminine du Château-d'Eau manque véritablement de charme et de talent. Ceci ne s'applique pas à M<sup>mes</sup> Laurenty et Darcy, fort convenables dans les rôles de M<sup>me</sup> Bernier la mère et de la généreuse servante, Reine Bigot.

Après avoir indiqué à la Société du Château-d'Eau une lacune facile à combler, je constate avec plaisir que *les Pauvres de Paris* m'ont fait passer une bonne soirée, et que mon impression m'a paru partagée par le public tout entier.

---

## CCCCXCIII

Odéon (Second Théatre-Français). — Réouverture.

20 octobre 1879.

### MAUPRAT

L'Odéon a rouvert ce soir avec *Mauprat* en attendant un spectacle nouveau qui sera prêt dans quelques jours.

Les beautés inégales du drame de George Sand conservent leur action sur le public, qui se console de bien des longueurs en écoutant ce langage d'une élégance si expressive et si noble, le plus beau qu'on ait parlé depuis les grands écrivains des deux derniers siècles.

L'interprétation est meilleure qu'à la reprise par laquelle se termina la saison dernière; la pièce est mieux tenue, parce que les artistes sont plus sûrs

d'eux-mêmes. M. Marais, Bernard de Mauprat, tempère sa fougue et commence à montrer de la maturité. Le chevalier de Mauprat trouve en M. Dalis un interprète de tout point excellent ; je connais, pour ma part, un théâtre auquel l'engagement de M. Dalis à l'Opéra-Comique doit inspirer au moins autant de regrets qu'à M. Duquesnel, c'est la Comédie-Française.

Le rôle d'Edmée vient d'être repris par M<sup>me</sup> Hélène Petit, qui l'abordait ce soir pour la première fois. Elle y a mis la grâce mélancolique et tendre, et aussi l'énergie hautaine que M<sup>me</sup> Sand avait rêvée pour sa chevaleresque héroïne.

---

GYMNASE.  Même soirée.

### LES ROSES REMONTANTES

Comédie en un acte, par M. Achille Toupier-Béziers.

### UN RIVAL AU BERCEAU

Comédie en un acte, par M. Jannet.

M. Horace est un jeune peintre, qui cultive des roses sur son balcon avec la passion d'un Hollandais pour ses tulipes. Malheureusement pour les roses remontantes de M. Horace, le balcon se continue devant les fenêtres de l'appartement voisin, et un petit garçon, passant ses mains mignonnes à travers les grillages de séparation, a fourragé les roses les plus rares. Un vieux domestique, nommé Antoine, désespéré d'un pareil attentat, est allé trouver la jeune dame qui élève si mal les enfants, et, pour lui prouver l'énormité des conséquences, lui a conté que son maître à lui allait immanquablement le chasser pour le punir d'avoir si mal surveillé ses roses remontantes.

La jeune dame, qui a l'âme tendre, s'empresse de rendre visite à M. Horace pour lui demander la grâce du fidèle Antoine. Vous devinez le reste, n'est-ce pas? Horace deviendra amoureux à première vue de la jolie veuve, car ce doit être une veuve; cette femme adorable ne résistera pas plus de cinq à dix minutes, et à la chute du rideau nous verrons l'inflammable Horace devenir le père adoptif de l'enfant qui ravagera tant qu'il voudra les précieuses roses remontantes.

Eh bien! c'est à peu près cela; mais il y a encore d'autres choses assez inattendues. L'enfant est positivement sans père; le père est mort en défendant son pays dans la guerre de 1870, et l'on découvre que sa famille est lorraine. Or, le vieil Antoine est Lorrain, de sorte qu'il se prend à chérir l'enfant par patriotisme. Tout à coup, la jeune femme pousse un cri en regardant un portrait. Ce portrait, c'est celui du père de l'enfant, et le père de l'enfant n'est autre que le propre frère d'Horace. Il ne manquait plus que cette découverte pour achever de tourner la tête du jeune peintre, qui s'apprête joyeusement à devenir l'époux de sa belle-sœur et le second père de son neveu. Nouvelle surprise! Marthe n'est ni la veuve du frère, ni la mère de l'enfant; elle est la sœur de celle qu'Horace croyait tenir dans ses bras; donc le jeune peintre devra se contenter d'épouser la sœur de sa belle-sœur, qui est morte aussi, ne pouvant survivre à son mari. Cette série funèbre, qui jette sur l'élégie de M. Achille Toupier-Béziers une douce et communicative gaîté, sera close par un bon mariage; c'est ainsi que l'espérance, semblable aux roses remontantes, fleurira de nouveau sur ces tombes lorraines.

Je vous assure que je n'invente rien. Je vous raconte sans malice ce que je viens d'entendre. M. Achille Toupier-Béziers ne se contente pas des lauriers de l'inventeur; c'est aussi un styliste. Écoutez parler

Horace : « Sur le chemin de ma jeunesse, j'ai naguère
« rencontré la folie, et nous nous sommes pris gaîment
« bras dessus bras dessous. »

M. Pujol paraissait embarrassé de dire une chose si simple. C'est cependant ainsi que parle la nature, telle que la comprend M. Achille Toupier-Béziers. J'aurais parié que M. Achille Toupier-Béziers était un jeune; mais s'il ne l'est plus, c'est qu'il l'est redevenu.

Décidément, la représentation de ce soir est vouée à l'enfantillage. Excellente suite au célèbre *Bébé* de MM. de Najac et Hennequin. Aimez-vous les bébés? on en a mis partout. Du moins, l'enfant aux roses remontantes avait sept ans. Celui de la seconde pièce n'a que huit mois. Le titre vous dit tout : *Un Rival au berceau.* M. Jannet a dépeint les angoisses d'un jeune mari qui accuse sa femme de le négliger pour leur enfant. En opposition à Georges et à Marthe, l'auteur a placé un couple, sans enfants, celui-là, mais qui a aussi son épine. Louise est dépensière et Lucien voudrait bien modérer ses goûts pour la toilette. Après une conférence à quatre sur les devoirs intimes du ménage, Lucien reconnaît qu'il vaut mieux se ruiner que de traîner au bras une femme mal attifée, et Georges se trouve mal parce que son enfant vient d'avoir une convulsion. Il comprend alors la sollicitude constante de Marthe pour la chère créature, et les douleurs imaginaires s'en vont comme elles étaient venues.

Jolie petite pièce qui semble écrite pour la *Revue et Gazette des Nourrices*, recueil des plus instructifs et des plus nécessaires aux familles.

Plusieurs spectateurs, qui sortaient du théâtre vivement impressionnés, se sont pris à vagir de joie et ont demandé à téter au lieu d'aller boire un bock au café du Gymnase.

M$^{me}$ Hélène Monnier est fort touchante dans la pièce de M. Achille Toupier-Béziers. M$^{lle}$ Dinelli et

M. Lenormand égayent de leur mieux celle de M. Jannet.

## CCCCXCIV

Théatre Taitbout.  24 octobre 1877.

### LES AUBERGES DE FRANCE

Pièce en quatre actes et six tableaux, par M. Eugène Granger.

Promener d'auberge en auberge, de Paris à Marseille, en passant par la Normandie, la Bourgogne et l'Auvergne, un couple poursuivi par les gens de la noce, voilà un sujet de pièce qui n'a pas dû coûter beaucoup d'efforts à l'imagination, çà et là plus fertile, de M. Eugène Granger. On a fait mieux au Palais-Royal et aux Variétés; on a fait pis au Théâtre Taitbout.

Le spectacle ici, c'est la public, public de jeunes gens rieurs, qui se donne la comédie à soi-même et qui, retournant les rôles, ne laisse le plus souvent aux acteurs d'autre occupation que d'écouter à leur tour les bonnes plaisanteries qui s'échangent dans la salle.

On ne saurait imaginer à quel point de perfection des fils de famille, l'espoir de la patrie, sont parvenus dans l'art d'imiter le miaulement du chat, la fanfare du coq et l'aboiement du chien de basse-cour. A travers ces bruits musicaux, coupés par les interminables fusées d'un rire d'autant plus inextinguible qu'il était sans cause, la prose de M. Eugène Granger ne m'arrivait que par échappées ou par rafales. On a cependant entendu ce lambeau de phrase dit sur la scène par une cabotine en tournée : « Tout n'est pas rose dans le métier d'artiste dramatique ! » M<sup>lle</sup> Denain

a lancé cette exclamation plaintive avec un tel accent de conviction qu'elle a été applaudie sérieusement. Après quoi les miaulements, les gloussements et les aboiements ont recommencé de plus belle. C'est un succès.

## CCCCXCV

Gymnase. 25 octobre 1877.

### LES PETITES MARMITES

Comédie en trois actes, par MM. Arthur Delavigne et Jacques Normand.

Qu'est-ce que les *Petites Marmites?* Le titre d'une association charitable fondée par des dames du plus grand monde, pour procurer une nourriture saine et abondante à quelques familles pauvres. L'association ne se borne pas à une action extérieure qui se manifeste par des œuvres de bienfaisance. Elle exerce sur ses propres membres une surveillance rigide. Elle leur donne aide et assistance contre les embûches que le diable sait tendre aux âmes les mieux nées, en un mot elle défend contre tous et pour chacune l'honneur des *Petites Marmites.*

Or, il apparaît dès le début de la pièce que cet honneur est assez compromis par une noble italienne, la comtesse Paolina, au profit de M. le comte Gaston de Sénozan, le mari d'une des directrices les plus éminentes de l'œuvre.

Nul ne soupçonne encore l'intimité particulière de la comtesse Paolina et du comte Gaston, lorsque le baron Georges de Monfavrel, revenant d'un long voyage en Orient, arrive inopinément chez les Sénozan, au milieu d'une séance des Petites Marmites.

Monfavrel était parti pour se distraire, parce qu'il craignait de n'être point aimé par M<sup>lle</sup> Lucienne, nièce et pupille de M<sup>me</sup> de Sénozan. Mais le chagrin de l'absence l'a saisi, et le voilà revenu. C'était le meilleur parti, car il s'était mépris, et quelques minutes d'entretien l'ont bien vite éclairci et rassuré sur les sentiments de Lucienne, qui résiste depuis quatre mois à un mariage projeté par ses parents avec un jeune nigaud appelé Octave.

Lorsqu'on interroge Monfavrel sur ses impressions de voyage, il répond que rien de ce qu'il a vu dans ses courses à travers l'Orient ne l'a surpris autant que ce qui l'attendait à Paris, chez lui, dans son propre domicile. Tout y était changé, transformé, bouleversé de fond en comble. Le meuble vert du salon était devenu bleu, le salon lui-même avait pris la place de la salle à manger; la salle à manger, celle du cabinet de travail, et ainsi de suite. Au lieu du fidèle domestique qu'il y avait laissé, Monfavrel a trouvé sa maison gardée par une espèce de Frontin absolument inconnu.

Vainement Gaston de Sénozan essaye-t-il d'interrompre le récit de Monfavrel, celui-ci continue imperturbablement, jusqu'au moment où une absence momentanée de la comtesse, dont il craignait d'exciter les soupçons, permet enfin à Gaston d'imposer carrément silence aux indiscrétions involontaires de son ami.

Le mystère est bien simple. Pendant l'absence de Monfavrel, Gaston s'est lié avec une dame qu'il ne nomme pas, et, comme il avait la clef de Monfavrel, le reste se devine. On a changé l'ameublement parce que la dame, qui est blonde, ne pouvait pas souffrir le vert, et ainsi de suite.

Voici où survient la complication. M<sup>me</sup> de Sénozan, revenant d'une visite charitable, a aperçu la comtesse Paolina qui sortait de la rue de Madrid où habite

Monfavrel, et elle a vu une main d'homme, qui, soulevant une persienne de l'appartement, jetait un dernier adieu vers la jolie comtesse. Pas de doute à conserver ; Monfavrel est l'amant de la comtesse Paolina. M^{me} de Sénozan fait part à son mari de cette découverte si funeste à la bonne renommée des Petites Marmites. « Mais, lui dit-elle, nous sommes « là pour obtenir réparation ; il faut que Monfavrel « épouse sa victime ; et je me charge de l'y contrain- « dre. »

Gaston, à la fois charmé que les soupçons de sa femme se soient égarés sur son ami, et inquiet des suites du quiproquo, s'empresse de courir chez Monfavrel pour le mettre au courant de la situation.

Ici se place une scène charmante, qui a décidé du succès de la pièce.

M^{me} de Sénozan était de bonne foi en se présentant chez Monfavrel dans le seul but de le décider à réparer ses torts, en épousant la comtesse italienne. Eh bien, elle débute par lui faire une scène pour son compte personnel. M^{me} de Sénozan s'imagine que Monfavrel lui a fait autrefois la cour, alors que Monfavrel ne s'était mis en frais de galanteries banales que pour plaire à celle qu'il considérait seulement comme sa future tante. Monfavrel saisit la piste avec le flair et la rapidité d'un Parisien consommé. Il se jette aux pieds de M^{me} de Sénozan, et lui déclare qu'il n'épousera jamais la comtesse Paolina, parce que c'est elle, M^{me} de Sénozan, qu'il n'a jamais cessé d'aimer. Bref, il met tant d'action dans sa déclaration fulgurante, que M^{me} de Sénozan se sauve tout effarée. C'est tout ce que voulait le rusé Monfavrel.

D'ailleurs, M^{me} de Sénozan apprend bientôt par Lucienne que Monfavrel n'était pas chez lui à l'heure où la comtesse Paolina en sortait. Mais alors, qui donc est le séducteur ? La vérité saute aux yeux de

Mme de Sénozan. Le coupable, c'est Gaston. La situation tournerait au tragique, si la comtesse Paolina, mise en accusation par le comité féminin des Petites Marmites, n'avouait qu'elle est tout simplement une ancienne chanteuse du Karl-Theater de Vienne, qui a voulu faire connaissance avec la haute société. Naturellement, la chanteuse quitte Paris pour reprendre un engagement à l'étranger. Le jeune Octave, pour rompre un mariage qui ne lui plaît pas plus qu'à Lucienne, accepte de disparaître en même temps que la chanteuse qu'il est censé enlever. Et Mme de Sénozan, rassurée, consent au mariage de Lucienne avec Monfavrel. « Je réponds de lui, « dit-elle, » comme de « mon mari. »

Cette agréable comédie, écrite sur un ton de badinage très amusant et très fin, a obtenu le plus vif succès.

Elle est d'ailleurs supérieurement jouée. M. Saint-Germain se montre très spirituellement ahuri dans le rôle de Monfavrel; Mlle Legault est tout à fait charmante sous les traits de Lucienne; Mlle Dinelli rend avec une crânerie railleuse le rôle de la jeune comtesse Paolina. Citons encore M. Landrol, à son aise et à sa place dans tous les rôles; M. Corbin, un jeune Octave très drôle; Mme Hélène Monnier, très élégante et très fine sous les traits de la comtesse de Sénozan; Mmes Helmont et Giesz dans de petits bouts de rôle.

Étrange chose que le théâtre! Je parierais que MM. Arthur Delavigne et Jacques Normand, les jeunes et heureux auteurs des *Petites Marmites*, non plus que le directeur, ni les acteurs, ni le public, ne se sont aperçus qu'ils venaient de refaire, sous une forme plaisante et légère, une des œuvres les plus considérables que possède le répertoire moderne du Gymnase : la *Séraphine* de M. Victorien Sardou.

## CCCCXCVI

CHATELET.                               29 octobre 1877.

### ROTHOMAGO

Féerie en cinq actes, dont un prologue, et vingt-cinq tableaux, par MM. d'Ennery, Clairville et Albert Monnier.

Je ne sais si je me trompe, mais je crois que de toutes les féeries représentées depuis cinquante ans, *Rothomago* est la mieux faite et la plus amusante.

Elle ressemble beaucoup — d'abord à toutes les autres féeries, naturellement — et ensuite au *Sept Châteaux du Diable*. Mais elle a sur son aînée cette supériorité d'être beaucoup moins sentimentale et beaucoup plus gaie, *Rothomago*, joué pour la première fois à l'ancien Cirque le 1$^{er}$ mars 1862, est écrit avec un parti pris de bouffonnerie absolument irrésistible. Témoin ce fragment de dialogue.

« LA SUIVANTE MIRONTAINE. Une robe à queue ! — LA « PRINCESSE MIRANDA. Taillée dans la queue de la co-« mète. — MIRONTON (autre suivante). Un peigne en « écaille de poisson ! — MIRANDA. C'est pour faire ma « raie ! — MIRONTON. Une superbe fourrure ! — MI-« RANDA. Qui me vient de la Grande-Ourse. » Cela dure comme cela pendant cinq à six heures de temps. J'avoue que ce système de plaisanteries n'appartient pas au genre noble, et rappelle d'assez près l'ancienne parade du boulevard du Temple. Mais on ne dépense pas les centaines de mille francs que coûte une féerie pour la montrer à quelques spectateurs choisis parmi les amateurs de haute littérature.

*Rothomago* est une pièce folle, mais amusante, d'ailleurs beaucoup plus morale que les contes de

Perrault, spectacle d'enfants, grands et petits, au nombre desquels je me range.

Théophile Gautier, qui exécrait les vaudevilles, raffolait de la féerie. Il y voyait un cadre magnifique pour incarner les rêves d'un grand poète. L'idée de Théophile Gautier est juste à la condition qu'on l'étende et la complète. Il ne suffit pas de rêver au théâtre, et, même dans une féerie, il faut agir. La fable de *Rothomago*, à la fois rêve et action, est d'une invention peu commune; des poètes de profession ne la désavoueraient pas.

Je ne la raconterai pas ici; je me borne à en rappeler la donnée principale. Rothomago, fils du célèbre enchanteur de ce nom, possède un talisman au moyen duquel il accomplit ses quatre volontés, je devrais dire ses quatorze mille volontés, car ce mauvais sujet de Rothomago fils bouleverse sans cesse l'univers créé pour satisfaire ses innombrables fantaisies. Si bien qu'en lutinant la jeune villageoise Bruyère dans un champ de blé, il perd son talisman. Ce talisman, c'est une montre que lui ont donnée les heures, à la puissance desquelles il est soumis. La montre a été trouvée par un paysan nommé Blaisinet; s'il la remonte, il possédera le pouvoir de Rothomago fils. Cette montre doit être remontée juste au moment où une heure va finir et une autre commencer. Rothomago fils implore le secours des heures, et chacune d'elles fournit à son protégé le moyen d'empêcher Blaisinet de remonter la montre. L'heure du travail, l'heure du repos, l'heure du dîner, l'heure du bal, etc., exercent tour à tour leur influence, jusqu'au moment où Rothomago fils, redevenu maître de sa montre, se laisse à son tour absorber par l'heure de la prière, célébrée par la jolie Bruyère qui implorait le ciel pour lui. La montre se brise; Rothomago perd sa puissance, mais il est pardonné par Dieu et sera

heureux sur la terre comme un simple mortel.

Ce cadre ingénieux se prête à un nombre infini de tableaux, de changements, de trucs, de danses et d'apothéoses. A défaut de musique nouvelle, on y retrouve les meilleurs airs d'un grand nombre de musiciens contemporains, Victor Massé, Offenbach, Semet, Aimé Maillard, Léo Delibes, Flotow, Hervé, Darcier, Paul Blacquières, de Groot, Mangeant, Montaubry, Nargeot et Victor Chéri, qui a écrit pour *Rothomago* la ronde devenue populaire de: *Allez donc, Turlurette*.

La mise en scène de *Rothomago* ressuscité est vraiment magnifique; les décors, les transformations, les costumes égalent ce que nous avons vu de plus riche en ce genre. On m'assurait que la pièce dans sa nouveauté n'était pas montée avec cette splendeur. Parmi les belles choses qui m'ont frappé, au passage, je citerai le cortège de la noce, au second tableau du prologue; il y a là un défilé de la plus haute fantaisie, où l'on reconnaît la verve inépuisable de Grévin; ensuite les deux divertissements chorégraphiques réglés par M. M. Fuchs, le ballet des Heures et la Fête indienne, qui sont d'une richesse éblouissante et d'un goût exquis.

Il est évident que le théâtre du Châtelet a risqué toute une fortune sur cette reprise, mais on peut lui prédire un succès égal à sa hardiesse. En voilà certainement pour six mois sans désemparer.

La pièce est d'ailleurs très bien jouée. C'est M$^{lle}$ Vanghell qui tient le rôle de Rothomago fils. Elle y déploie ses qualités de comédienne pleine de verve et de chanteuse excellente. On lui a redemandé tout d'une voix le rondeau des Heures, sur un air de Doche qui ne se chante guère, mais qu'elle détaille très finement.

M. Cooper a partagé le grand succès de M$^{lle}$ Van-

ghell. Ce jeune comique, doué d'une voix de tenorino fort agréable, imitait Capoul avec une fantaisie étonnante dans la dernière revue des Variétés. On a trouvé le moyen d'intercaler dans le rôle de Blaisinet cette imitation si réussie, et elle a produit peut-être encore plus d'effet sous l'immense coupole du Châtelet qu'au passage des Panoramas. M. Cooper dit naïvement et finement, et personne mieux que lui ne saurait rendre le rôle de Blaisinet qui avait fait la réputation de ce pauvre Colbrun.

La princesse Miranda est représentée avec les façons les plus gracieuses et les plus gaies par M<sup>me</sup> Donvé, à qui le rôle de cette personne excentrique convient mieux que la sensible Azélie des *Sept Châteaux du Diable.*

Après M. Tissier, qui joue très rondement et très drôlement le rôle de Rothomago le père, et M. Courtès, amusant sous les traits du père Lustucru, je n'ai plus personne à citer. La jeune débutante chargée du rôle de Bruyère a reçu un accueil plus que froid. Il sera d'ailleurs facile de l'y remplacer pour qu'il ne reste pas de lacune dans le merveilleux ensemble créé par M. Castellano.

## CCCCXCVII

Menus-Plaisirs. 7 novembre 1877.

### SI J'ÉTAIS REINE!

Fantaisie-vaudeville en deux actes, par M. William Busnach.

*Si j'étais Roi!* disait ce soir l'affiche du Théâtre-Lyrique. *Si j'étais Reine!* répondait l'affiche du théâtre

des Menus-Plaisirs. Entre ces deux optatifs, mon devoir ne me permettait pas d'hésiter. J'ai donc eu l'honneur d'écouter ce soir la pièce de M. W. Busnach, en compagnie d'un public très restreint, si restreint que, pour l'apercevoir, ce n'était pas assez de jumelles ordinaires. Il y aurait fallu le télescope à l'aide duquel un astronome américain vient de découvrir les satellites de Mars.

Cette solitude s'explique par l'obstination des directeurs de théâtre à ne pas s'entendre sur l'ordre des premières représentations. Cette fois, le pot de fer a complètement battu du pot de terre. La première du Théâtre Lyrique avait fait le vide complet dans la salle des Menus-Plaisirs.

Je m'empresse, d'ailleurs, de rassurer mes confrères en critique. En se privant de *Si j'étais Reine*, ils ont joué à qui perd gagne.

Autant que j'ai pu la comprendre, la pièce de M. W. Busnach est une fantaisie philosophique, destinée à ruiner le dogme suranné de la monarchie. C'est bien à contre-cœur que Mouillebouche, citoyen de l'île des Bons-Enfants et pêcheur à la ligne, s'est laissé placer sur la tête une couronne de fer-blanc. Mais l'ambitieuse Hortensia, son épouse, voulait absolument régner, et le bonhomme Mouillebouche n'a pas osé lui résister. Apercevez-vous l'allusion? Non? ni moi non plus.

Mouillebouche n'a pas plutôt commencé à régner qu'il sent tous les inconvénients du pouvoir monarchique; plus de repos, plus de sommeil, plus de pêche à la ligne. Bref, Mouillebouche jette à la fin sa couronne par-dessus les moulins et revient à son bonnet de coton. La monarchie disparaît avec le monarque; l'île des Bons-Enfants redevient heureuse et libre.

Cela n'est pas plus malin que cela, ce n'est même pas malin du tout; mais une certaine bonne humeur

et quelques mots drôles çà et là suffisent à empêcher l'ennui de s'exaspérer jusqu'à la fureur.

Mlle Tassilly toujours joviale, M. Dailly toujours gai, M. Guyon toujours soigneux, jouent *Si j'étais Reine* dans la solitude avec autant de zèle que la troupe de Molière donnait la comédie à la cour du grand roi. Il m'avait semblé qu'on applaudissait de temps à autre : c'étaient les banquettes qui craquaient..

---

## CCCCXCVIII

Porte-Saint-Martin. 10 novembre 1877.

### Reprise du BOSSU

Drame en cinq actes et douze tableaux, par MM. Anicet Bourgeois et Paul Féval.

Il semblait que le rôle légendaire du bossu fût incarné dans Mélingue et que, Mélingue mort, l'œuvre célèbre d'Anicet Bourgeois et de Paul Féval fût condamnée à l'ombre et à l'oubli. Les directeurs de la Porte-Saint-Martin ne se sont pas rangés à cette manière de voir, et ils ont eu raison.

En dehors de la qualité des interprètes, le drame du *Bossu* renferme des éléments de succès, que plusieurs centaines de représentations n'épuiseront pas encore.

Le roman dont le drame est tiré est l'un des plus dramatiques et des plus intéressants qu'ait jamais écrits l'inépuisable et puissant créateur qui s'appelle Paul Féval. M. Anicet Bourgeois n'eut sans doute que peu de chose à faire pour y découper un drame palpitant de surprises et illuminé de coups d'épée. Je me.

demande si Paul Féval, en supposant qu'il eût exécuté seul le travail d'adaptation et de transcription qu'exige le passage du livre au théâtre, n'aurait pas évité tout naturellement certaines invraisemblances et certains non-sens, imposés sans doute au nom de ce qu'on appelle « l'expérience » des hommes de théâtre. Par exemple, au second acte, Lagardère, qui se sait poursuivi par des ennemis puissants et qui a fui devant eux de ville en ville, s'est réfugié à Ségovie, où il exerce le métier d'armurier sous le nom de Henriquez. La situation du faux Henriquez lui impose la prudence et le mystère. Eh bien, dès que le hasard le met en rapport avec un jeune seigneur français, appelé le marquis de Chaverny, qu'il voit pour la première fois de sa vie, le faux Henriquez n'a rien de plus pressé que de lui dire : « Je suis Français et je suis proscrit. » Autant vaudrait crier dans les rues de Ségovie : « Je « m'appelle Henri de Lagardère, et c'est moi que « cherchent inutilement les espions du prince de « Gonzague. »

Le premier tableau du troisième acte, celui qui se passe dans la maison de la rue du Chantier, appelle des objections de même ordre. Comment ! le succès de l'entreprise vengeresse de Largardère tient tout entier dans la conservation d'une personne et d'un papier : la personne, c'est Blanche de Nevers, la fille légitime du feu duc, assassiné dans les fossés du château de Caylus par son cousin le prince de Gonzague ; le papier, c'est un pli cacheté contenant les preuves de cette filiation ; comment comprendre que le chevalier de Lagardère soit si imprudent que de confier le pli cacheté à la jeune fille et d'abandonner celle-ci à elle-même malgré les dangers évidents qui la menacent, de telle sorte que le prince de Gonzague, en s'emparant de Blanche, supprime à la fois l'héritière et les titres de celle-ci ? Je ne prolongerai pas

cet examen qui lasserait ma patience et celle du lecteur.

Le drame d'Anicet Bourgeois et de Paul Féval pèche encore à d'autres points de vue, qui touchent moins directement à l'art de l'architecture dramatique. J'accepte difficilement, pour mon compte, qu'on se serve du nom de Nevers pour édifier une fable théâtrale reposant sur un assassinat, alors qu'il est constant et connu de tous qu'à l'époque où les auteurs font mourir le duc de Nevers sous le poignard de Gonzague, le titre de duc de Nevers était porté en France par un brave, digne et pacifique seigneur, très mondain, très lettré, fin connaisseur, bien qu'il eût la faiblesse de protéger Pradon contre Racine, et qui devait mourir dans son lit, comme il convient à un académicien qui ne court guère le guilledou que dans les sentiers du Parnasse. Ajoutons que les Nevers que MM. Anicet Bourgeois et Paul Féval qualifient de princes de Lorraine et de cousins des Gonzague, princes de Mantoue, n'étaient plus, sous Louis XIV et sous la Régence, que de simples Mazarins, attendu que, dès 1633, si je ne me trompe, les Gonzague avaient vendu leur duché de Nevers à un neveu du cardinal Giulio Mazzarini. Ce sont là des peccadilles. Peu importe le nom du personnage qu'anime la fantaisie du poète, si la fable m'attache et m'émeut.

Sans doute, et voilà pourquoi *le Bossu* n'aurait rien perdu de son action sur le public, si les personnages n'avaient pas été affublés de noms retentissants, qui appartiennent à l'histoire politique et littéraire, et qu'il y faudrait laisser à leur place. Le drame et le roman parlent au peuple, qui ne puise guère son instruction secondaire à d'autres sources. Pourquoi le tromper sur les choses et les hommes du temps passé?

Une dernière critique, plus générale et plus litté-

raire, c'est que l'action du *Bossu*, avec ses hordes de reîtres spadassins, avec ses guet-apens de grande route, ses combats singuliers et le jugement de Dieu qui fait le dénouement, place sous les yeux du spectateur un tableau du xvie siècle et non les mœurs de la Régence. Le petit bossu de la rue Quincampoix est encadré entre des figures de lansquenets du temps d'Albert Dürer et de Goltzius.

Voilà bien des réserves et des protestations. Cela n'empêche pas que *le Bossu* ne reste un drame de l'intérêt le plus poignant et le plus soutenu. On n'a rien fait de si habile, rien n'a été taillé si grandement en pleine étoffe, depuis les splendides épopées d'Alexandre Dumas père et d'Auguste Maquet, des maîtres que l'avenir placera plus haut encore que le présent. A travers des combinaisons de pur métier se détachent des scènes d'une originalité complète et d'un irrésistible intérêt; le prologue, la scène de l'oratoire, celle du mariage, enfin le dénouement où le meurtrier de Nevers est amené à se trahir lui-même.

Le succès du drame d'Anicet Bourgeois et de Paul Féval a été complet et unanime.

M. Paul Deshayes porte sans faiblir la succession de Mélingue. Je n'essayerai pas de parallèle. La personnalité de Mélingue est trop loin de mes souvenirs. Les critiques que j'adresserais à M. Paul Deshayes s'adouciraient d'ailleurs en se généralisant ; elles s'appliquent à tous les successeurs de Frédérick Lemaître, de Bocage, de Lockroy, de Delafosse, en un mot de tous les acteurs qui illustrèrent nos scènes françaises à partir de 1830. Le sens romantique se perd ; Mélingue le possédait au plus haut degré, ce mélange de poésie et de scepticisme, d'enthousiasme et d'amertume qui donna tant de saveur et de relief aux œuvres de Victor Hugo et d'Alexandre Dumas. Nos acteurs d'aujourd'hui sont gens plus calmes et plus réguliers.

Leur manière est bourgeoise et cadencée. Ils ont passé par le Conservatoire et ne se débarbouillent jamais des alexandrins classiques dont on les a gorgés dans leur première jeunesse. M. Paul Deshayes, comme les autres, paraît s'imaginer çà et là qu'il joue la tragédie et que Lagardère doit parler comme un Manlius ou un Régulus quelconque. Il ne s'emporte qu'en mesure et ne s'abandonne jamais, même en criant. Ces défauts, très sensibles dans Lagardère, disparaissent presque entièrement sous le déguisement du Bossu. Alors M. Paul Deshayes se montre ce qu'il est réellement, un comédien plein de ressources et maître de son art. Il a joué d'une façon tout à fait supérieure la scène de la demande en mariage et de la séduction exercée par le faux bossu sur la timide Blanche de Nevers, qui est, à mon gré, la meilleure et la plus neuve du drame.

Après M. Paul Deshayes, que le rôle de Lagardère placera très haut dans l'estime des connaisseurs, il faut s'empresser de nommer M. Vannoy, inimitable dans le rôle du spadassin Cocardasse. Le masque, le port, le geste, l'accent, tout est étudié, composé et rendu dans une gamme de la plus haute et de la plus étourdissante fantaisie. Le grand Corneille n'aurait pas rêvé un meilleur interprète lorsqu'il écrivit le rôle de Matamore dans *l'Illusion comique*.

M. Gobin n'a produit aucun effet dans le rôle du petit prévôt Passepoil, que le bon et gros Laurent avait rendu célèbre.

M. Lacressonnière ne m'a pas paru très sûr de lui dans le rôle du prince de Gonzague.

Mme Lacressonnière est, au contraire, fort bien placée sous les traits de la princesse.

Un petit bout de rôle, celui de la bohémienne Flor, la fausse héritière de Nevers, a permis d'apprécier le jeune talent de Mlle Charlotte Reynard, dont la verve

incisive et la chaleur communicative font contraste avec le jeu traînant et anémique de M<sup>lle</sup> Angèle Moreau.

La pièce est convenablement montée, sans luxe toutefois. Le ballet des Indes est long et dépourvu d'intérêt. Il suspend bien inutilement l'action d'un drame qui, commencé à sept heures du soir, s'est prolongé, avec peu d'entr'actes, jusqu'à une heure du matin.

## CCCCXCIX

Odéon (Second Théatre-Français). 13 novembre 1877.

### BLACKSON PÈRE ET FILLE

Comédie en quatre actes en prose, par MM. Arthur Delavigne et Jacques Normand.

### MADAME DUGAZON

Comédie en un acte en vers, par M. Eugène Adenis.

La donnée de *Blackson père et fille* se présente au premier abord sous un aspect fort connu, car elle a défrayé nombre de romans, de comédies et de vaudevilles. C'est la situation de l'héritière entourée de soupirants fascinés par ses millions, et qui dédaigne ou méprise tous les hommages, jusqu'au jour où elle s'éprend d'un jeune homme pauvre qui n'a jamais courbé le front devant elle.

C'est ainsi que miss Blackson, Américaine de naissance et libre de ses actions depuis la mort de son père dont elle était l'associée, se trouve tout d'abord déconcertée par les airs moqueurs du vicomte Olivier

de Jarras, un gentilhomme aussi ruiné que les tours de son castel. C'est en parcourant les débris pittoresques de cette ancienne demeure, située dans les rochers, au-dessus de la plage de Pornic, que miss Blackson rencontre son futur vainqueur. Le duel s'engage entre l'Américaine millionnaire et le gentilhomme pauvre par une scène charmante et originale. Miss Diana a cru deviner qu'Olivier venait de demander des renseignements sur elle à leur amie commune, la baronne de Chantenay. Et là-dessus, elle attaque le seigneur châtelain des ruines de Jarras. « Je sais, » lui dit-elle, « ce qu'on vous a dit et ce que vous avez « pensé. Deux gestes significatifs vous ont trahi. Vous « avez levé les deux bras en l'air; c'est qu'on venait « de vous dire : Elle a cinq millions! Ensuite, vous « vous êtes frotté les mains en souriant d'une certaine « manière; cela signifiait : Pourquoi pas? — Eh bien! « Mademoiselle, » répond Olivier « vous n'y êtes pas « du tout. Quand j'ai levé les deux bras en l'air, c'est « qu'on m'apprenait que vous aviez à vendre cinq « cent mille bouteilles de vin de Bordeaux provenant « de la liquidation Blackson père et fille. Et je me « suis frotté les mains en pensant que je pourrais « peut-être, avec votre consentement, acquérir quel- « ques-unes de ces précieuses bouteilles. »

Miss Diana est piquée, mais elle trouve qu'Olivier ne ressemble pas aux coureurs de dot qui lui composent une cour plus burlesque que brillante, aux premiers rangs de laquelle se tiennent un inventeur de machines saugrenues, appelé Carcannières, et un homme politique *in partibus,* répondant au nom de Bouzigny.

Au bout de peu de jours les hostilités ouvertes entre miss Diana et Olivier ne déguisent plus à personne ni à eux-mêmes le sentiment spontané qui les porte l'un vers l'autre. Olivier est sur le point de jeter

le masque d'ironie dont il s'est couvert jusque-là, lorsqu'un de ses amis, M. Merlerault, vient l'éclairer sur une situation qui lui était mal connue.

C'est ici que la pièce de MM. Arthur Delavigne et Jacques Normand entre dans sa voie particulière en s'écartant du fonds commun des idées d'où Balzac a tiré *Modeste Mignon* et Emile Augier le principal personnage féminin de *Lions et Renards*.

M. Merlerault révèle à Olivier l'origine de la fortune des Blackson. M. Blackson père, établi momentanément à Londres, avait fait une vaste opération de bourse à New-York et à Paris. Vendeur en Amérique, acheteur à Paris, il avait gagné là-bas cinq millions, tandis qu'ici il perdait une somme égale. Seulement il avait touché le gain à New-York, en négligeant de payer ses différences à Paris. Opération absolument fantastique, remarquons-le en passant; car nul être vivant ne saurait entreprendre sur le marché parisien une opération qui pût se solder par cinq millions de différence, à moins de disposer d'une couverture qui serait à elle seule une fortune.

C'est le privilège des romanciers et des auteurs dramatiques de parler des affaires financières comme un aveugle des couleurs; mais ici la licence est vraiment un peu forte. Ceci tombe dans la fantaisie pure, et c'est précisément par la fantaisie que le sort de *Blackson père et fille* s'est trouvé compromis.

Donc, il est bien évident que le vicomte Olivier, pauvre et honnête, ne peut pas épouser l'héritière de millions volés à des créanciers.

Olivier va s'éloigner en évitant de revoir miss Diana, lorsque celle-ci vient se placer résolument sur son passage. Décidée à épouser Olivier et à lui offrir sa main puisqu'il ne la lui demanderait jamais de lui-même, elle le consulte sur le cas d'une amie prétendue qui voudrait faire une démarche aussi hasardée.

« Dissuadez votre amie, » lui répond Olivier, « le « jeune homme n'acceptera pas ; il est trop pauvre et « elle est trop riche. L'obstacle ne disparaîtrait qu'à « la condition qu'il devînt aussi riche qu'elle ou qu'elle « devînt aussi pauvre que lui. » Or, comme la première de ces alternatives n'est malheureusement pas réalisable à souhait, miss Diana comprend que c'est à elle de se défaire de ses richesses.

Remarquons qu'Olivier n'a pas dit ce qu'il avait à dire, et qu'il a manqué de sincérité envers Diana. Il fallait avoir le courage de lui signaler le véritable obstacle, qui ne provenait pas des cinq millions, mais de leur source impure. Si Olivier avait poussé la franchise jusqu'au bout, Diana s'écriait : « Je vais payer les dettes de mon père ! » et Olivier n'avait plus qu'à lui donner son nom.

C'est, en effet, par là que la pièce finit, mais après avoir traversé un troisième acte où les jeunes auteurs se sont égarés en pleine fantaisie. Or, la fantaisie est une sorte d'hippogriffe capricieux et méchant qui désarçonne ses cavaliers plus souvent qu'il ne les enlève dans les hautes régions du succès. Le public n'a pu prendre au sérieux que miss Diana jetât ses millions à la tête de deux idiots tels que Carcannières et Bouzigny pour les aider, le premier à construire des millions d'oléomètres, le second à se faire nommer député dans huit ou dix circonscriptions. Du reste, ces deux fantoches montrent plus de bons sens et de dignité que miss Diana ne leur en supposait ; ils refusent. Mais Diana, ne sachant que faire de ces millions que tout le monde, même miss Evett, sa jeune gouvernante, repousse avec une sorte de terreur, s'écrie : « Eh bien ! puisque je ne parviens pas à me « ruiner, je vais à Paris ; je prendrai un homme d'af-« faires. » Une fois à Paris, elle apprend la triste renommée qu'y a laissée la maison Blackson père et

fille; elle paie les dettes de son père, et accourt les mains vides mais purifiées vers Olivier, qui, de son côté, vient de se réveiller millionnaire à son tour par la mort subite d'un oncle décédé *intestat*.

Les deux premières parties de *Blackson père et fille* annonçaient une agréable et charmante comédie, dont le succès très dessiné a été subitement arrêté dans son essor par les défaillances du troisième acte. Le public s'est montré fort sévère pour elles; car il est à remarquer que l'Odéon, scène naturellement ouverte aux jeunes écrivains qui donnent un peu plus que des espérances, est moins favorable que toute autre scène à leurs premiers essais. Dans ce vaste cadre, l'inexpérience a peu de chances de se faire pardonner et elle aboutit à des défaites plus accentuées et plus immédiates qu'ailleurs.

Celle de *Blackson père et fille* serait-elle irrémédiable? Je suis loin de le croire. La suppression pure et simple du troisième acte laisserait subsister une pièce amusante et spirituelle, qui ferait très bonne figure dans le répertoire de l'Odéon.

Elle est, d'ailleurs, montée avec un soin remarquable et très bien jouée, surtout dans les rôles principaux. C'est M. Porel qui tient le rôle d'Olivier avec sa finesse et sa bonne humeur habituelles. M$^{lle}$ Antonine, qui retrouve dans la comédie tous ses avantages naturels, donne au personnage de miss Diana une physionomie aussi originale qu'intéressante; elle a été rappelée après le deuxième acte, aux applaudissements de toute la salle.

M$^{lle}$ Lody a été aussi fort remarquée dans le rôle de miss Evett à peine dessiné. MM. Grandier, François, Montbars, Sicard, Keraval, M$^{mes}$ Gravier, Marie Kolb, Eiram et Alice Brunet complètent un excellent ensemble. M. Amaury se donne trop de mal dans le rôle épisodique du vicomte Paul, le volontaire d'un

an, qui aurait fait plus d'effet si l'acteur s'était montré plus simple.

On a représenté en lever de rideau une petite comédie en vers, qui est le début au théâtre d'un jeune homme de vingt ans, M. Eugène Adenis. Il y a une idée comique dans *Madame Dugazon*. Le célèbre acteur Dugazon vient de se brouiller avec sa femme. Mais on lui annonce la visite d'un vieil oncle qui déshériterait son neveu s'il savait le désordre de son ménage. Le comédien imagine de présenter à son oncle une fausse M$^{me}$ Dugazon, puisque celui-ci ne connaît pas la vraie. C'est Florine, la servante du logis, qui remplacera pour une heure sa maîtresse. Puis Dugazon se ravise, et pense que M$^{me}$ Deprie, une comédienne du Théâtre-Français, représentera M$^{me}$ Dugazon avec plus de vraisemblance. Mais l'oncle arrive plus vite qu'on ne pensait; Dugazon n'a pas le temps de décommander Florine, de sorte que l'oncle Gourgaud se trouve successivement et simultanément en présence de trois nièces, y compris la vraie, qui n'avait pas quitté le logis. Jolie bluette, très bien accueillie et très bien jouée par MM. François, Touzé, M$^{mes}$ Chartier, Fassy et Alice Brunet.

## D

CHATEAU-D'EAU.                                                          16 novembre 1877.

### Reprise de LAZARE LE PATRE

Drame en cinq actes, par Joseph Bouchardy.

Après le succès de *Gaspardo le Pêcheur*, Joseph Bouchardy vit que cela était bon, ou du moins il le crut; il ne se reposa pas, au contraire, il recommença

tout de suite. *Lazare le Pâtre* n'est qu'une édition revue, corrigée et sensiblement améliorée de *Gaspardo le Pêcheur*. Le pâtre Lazare et le porte-enseigne Juliano Salviati reproduisent trait pour trait le groupe du pêcheur Gaspardo et de son fils le capitaine Sforza ; en cela, l'honnête Bouchardy obéissait à cette singulière tendance des démocrates qui, en littérature, récompensent leurs héros de prédilection en les appelant au pouvoir suprême. *Lazare le Pâtre* me paraît, d'ailleurs, le meilleur des drames de Bouchardy. La charpente en est taillée d'une main lourde mais forte. Entre les solives grossièrement équarries, on rencontre çà et là quelques sentiments humains, comme des nids d'oiseaux dans les combles d'une cathédrale. Bouchardy ne possédait pas le don de la sensibilité ; il cherchait à étonner et à épouvanter, rarement à faire verser des larmes. Cependant la douleur du vieux Cosme de Médicis qui se croit trompé par la jeune duchesse, sa femme, est simple et vraie, par conséquent émouvante. La fameuse scène où Lazare, reprenant la parole pour la première fois depuis quinze ans, pousse le cri qui doit sauver Juliano du crime projeté par Judaël, produit toujours, quoique connue d'avance, la commotion savamment calculée par l'auteur. Enfin, il faut reconnaître une rare faculté d'invention théâtrale dans la scène où Lazare fait connaître au vieux duc de Florence l'horrible histoire de l'assassinat de son frère, tout en surveillant avec une anxiété déchirante la fenêtre où doit apparaître le signal qui annoncera le salut de Juliano. Il y a entre les deux interlocuteurs un combat et un partage d'émotions du plus puissant effet.

De style point. Les prodigieux coq-à-l'âne de *Gaspardo le pêcheur* ne sont plus ici qu'à l'état de souvenir. Cependant en voici encore un, comme marque de fabrique. C'est le porte-enseigne Juliano qui parle à la

duchesse sa mère : « Dieu m'a donné *des armes* pour « défier la foule curieuse et sans pitié ; *ces armes sont la prudence, la fuite et la résignation.* » La fuite qui est une arme au moyen de laquelle on défie la foule me paraît une des idées les plus singulières qui se soient jamais présentées à cet esprit laborieux, inventif et dépourvu de culture littéraire.

L'impression générale est que *Lazare le Pâtre*, malgré les incohérences d'une plume dont la boursouflure n'exclut pas la platitude, contenait encore assez d'intérêt pour occuper, sans trop d'ennui, une longue soirée.

Les artistes sociétaires du Château-d'Eau jouent cette grosse partie avec la foi qui soulève les montagnes. Ces Cosme, ces Juliano, ces Judaël, ces Galeotto, ces Matheo, ces Giacomo, croient évidemment que tout cela est arrivé. Parlons sérieusement de M. Pougaud, vraiment pathétique sous les traits du duc Cosme de Médicis, et de M. Gravier, qui, sans chercher de près ni de loin la tradition de Mélingue, donne au personnage de Lazare le Pâtre un accent douloureux qui a fait pleurer la plus belle moitié du public.

M. Duchesnois joue froidement le rôle de Juliano ; le drame n'est pas l'affaire de ce jeune acteur, d'ailleurs intelligent. Nommons encore M. Dalmy et M$^{me}$ Lemierre, fort convenables dans les rôles le Judaël et de la duchesse Nativa.

## DI

Théatre Taitbout.                    20 novembre 1877.

### LE FIACRE JAUNE
Pièce en quatre actes de M. ***.

Encore une soirée bruyante. La direction du Théâtre Taitbout s'était donné la peine d'avertir les journalistes conviés à cette petite fête que des mesures étaient prises pour empêcher les manifestations tumultueuses. Précaution inutile. Les tapageurs ordinaires de la salle Taitbout se sont tenus cois pendant deux actes; ils ont siffloté au troisième acte, et le quatrième acte tout entier a été couvert par des huées; les auteurs les ont acceptées comme un jugement sévère mais juste, puisqu'ils ont refusé de livrer leurs noms réclamés par la claque.

*Le Fiacre jaune* ne différait pas sensiblement des pièces qui l'ont précédé. C'est l'éternelle et ennuyeuse histoire d'un commerçant quinquagénaire qui a voulu goûter des plaisirs défendus. Trompé par ses maîtresses, il finit par revenir au foyer domestique, jurant qu'on ne l'y prendrait plus.

Chose singulière! Les auteurs anonymes de cette pauvre machine avaient trouvé une idée de comédie, en créant le personnage d'un jeune libertin qui se convertit précisément aux joies régulières de la famille au moment où le bonhomme Gaillardin les déserte pour courir les mauvais chemins. Mais les longueurs, le vide de l'action, la platitude absolue du dialogue lassaient l'attention la plus bienveillante.

Le public spécial du Théâtre Taitbout a fait justice en applaudissant tour à tour la bonne humeur de

M^me Eudoxie Laurent; les grimaces de M. Dumoulin, la gentillesse de M^lle Marie Soll, et en sifflant la pièce. Est-il donc si difficile de nous servir, non pas des chefs-d'œuvre, mais des pièces simplement agréables à l'œil, au lieu des caricatures repoussantes qu'on nous a présentées ce soir sous la forme d'un trio de cochers de fiacre couverts de haillons et de boue? Le public est moins féroce et moins exigeant qu'on ne le suppose à la salle Taitbout. Mais il a la délicatesse de l'ouïe et de la vue, qui demandent à être réjouies et non offensées par des objets dont on se détourne quand on les rencontre par hasard.

## DII

Comédie-Française.  21 novembre 1877.

### Reprise de HERNANI

Drame en cinq actes en vers, par M. Victor Hugo.

La date du 26 février 1830, jour de la première représentation de *Hernani ou l'Honneur castillan*, brille dans les annales de la littérature française d'un éclat égal à la première représentation du *Cid*. A deux siècles de distance ou peu s'en faut, un art nouveau naissait devant la foule agitée et partagée en deux camps animés de passions ardentes. D'un côté l'enthousiasme de la jeunesse avide de changement, éprise des horizons inconnus ou perdus de vue; de l'autre la résistance, au nom des positions acquises et de l'attachement aux formules du passé. Cependant, à y regarder de près, Corneille et Victor Hugo représentaient la même cause et la défendaient, non

seulement avec le même génie, mais avec les mêmes moyens d'exécution, la même hardiesse de vues, les mêmes libertés de facture et de langage. La différence est que le grand Corneille, intimidé par la toute-puissance du cardinal de Richelieu et par les censures académiques, courba son noble front devant les formules aristotéliques; tandis que Victor Hugo, invincible dans ses résistances, voit aujourd'hui la foule et les académies s'incliner devant son étendard victorieux.

Il n'a guère fallu moins d'un demi-siècle pour asseoir et consolider ce triomphe de la muse romantique. *Hernani*, dans la première année de son apparition, n'avait été représenté que quarante-cinq fois, au milieu d'indescriptibles tumultes qui correspondaient à l'effervescence politique du temps. Plus tard, après la révolution de 1830, l'émeute des rues reléguant au second plan les pugilats littéraires, une indifférence dédaigneuse, plus cruelle que les sifflets, enveloppa lentement *Hernani*. La direction de la Comédie-Française, enlevée au baron Taylor, avait été confiée à des intelligences moins ouvertes et plus rebelles aux séductions de l'art. On ne jouait plus *Hernani* que trois ou quatre fois par an, uniquement pour empêcher le poète de reprendre la libre disposition de son œuvre. L'auteur du présent article, tout jeune encore, ne manquait pas une seule de ces représentations, qui avaient le caractère d'une « mesure conservatoire », comme on dit au Palais. Hernani, c'était Beauvallet; Charles-Quint, c'était Ligier; doña Sol, c'était M$^{me}$ Volnys ou M$^{me}$ Guyon; eh! bien, la recette dépassait rarement six cents francs; on monta jusqu'à douze cents francs un dimanche. L'heure n'était pas venue. On peut dire que le succès d'*Hernani* ne date que de la reprise qui eut lieu dans les dernières années de l'Empire, avec Delaunay dans

le rôle d'Hernani, Bressant dans celui de Charles-Quint et M<sup>lle</sup> Favart dans celui de doña Sol. La représentation de ce soir maintient le premier ouvrage dramatique de Victor Hugo au rang élevé qu'il gardera dans le répertoire classique, au même titre que *le Cid* et qu'*Andromaque*, c'est-à-dire que les deux tragédies par lesquelles Corneille et Racine entrèrent de plain-pied dans la gloire, et qui furent écrites toutes deux à l'âge qu'avait Victor Hugo quand il conçut *Hernani*.

Victor Hugo, qui accomplissait en 1829 sa vingt-septième année, atteignait alors ce point culminant de la jeunesse qui conserve encore la fleur printanière tout en s'approchant de la maturité. Les œuvres écloses à cette époque bienheureuse et unique dans la vie du poète dégagent je ne sais quelle attraction particulière qui agit irrésistiblement sur le cœur et l'esprit. Tout est jeunesse et flamme dans *Hernani*; l'entraînement des idées généreuses, la séduction des illusions folles, quelque chose de naïf qui prête du charme et de la grâce aux artifices de l'art le plus éclatant et déjà le plus consommé, assurent à *Hernani* une place à part dans l'œuvre générale de Victor Hugo et dans l'histoire littéraire du xix<sup>e</sup> siècle.

Si l'on voulait reprendre la discussion de 1830 au point de départ, on reconnaîtrait que les objections dirigées contre *Hernani* ne manquaient pas toutes de justesse. La puérilité du principal personnage saute aux yeux ; le terrible chef de bande qui s'appelle Hernani se conduit en toute occurrence comme un enfant de dix ans ; résolu à tuer le roi d'Espagne, il ne le tue jamais ; lorsqu'il le surprend en train d'enlever doña Sol et qu'il aurait précisément le droit de poignarder le ravisseur, il se contente de lui adresser d'immenses harangues et de le couvrir de « regards étincelants ». Mais à quoi bon ? Hernani existe comme Oreste et comme Hamlet, comme Antony et comme

Rolla. Il a droit de cité parmi ce monde imaginaire créé par les grands poètes, et cependant réel, puisqu'il exerce autant d'influence sur l'état intellectuel et moral des sociétés qu'en eurent jamais les législateurs et les pasteurs des peuples.

Ce n'est pas moi, d'ailleurs, qui reprocherai à Hernani de rendre les armes à Charles-Quint et de s'écrier : « Ah ! ma haine s'en va ! » lorsque la magnanimité impériale, non contente de pardonner au rebelle et au régicide, lui rend ses biens, ses titres et la main de la femme qu'il aime. L'empereur domine le bandit, l'émeutier, l'insurgé, de toute la hauteur du pouvoir collectif dont il est le dépositaire sur l'individualité qui trouble l'ordre social au gré de ses revendications personnelles. Le personnage de Charles-Quint écrase celui d'Hernani comme le quatrième acte du drame surpasse les autres parties de l'œuvre, qu'il éclaire d'une lumière rayonnante.

Du reste, il faut bien le dire pour faire comprendre la lutte, aujourd'hui presque inexplicable, dont l'apparition d'*Hernani* fut le signal, les « classiques » de 1830 s'en prenaient moins à la donnée et à la conduite du drame qu'au style de M. Victor Hugo.

Cette diction large et sonore, incroyablement souple et prodigieusement colorée, crevait littéralement les yeux d'une génération habituée aux tons gris et blafards d'une littérature dégénérée. Chaque coup d'aile du poète retentissait comme un soufflet sur la joue de ses contempteurs. Ce qui nous ravit aujourd'hui soulevait en 1830 des rires inextinguibles ou des transports de colère indignée. Par exemple, Hernani entre au premier acte chez doña Sol, ruisselant d'une pluie d'orage. « Vous avez bien tardé, seigneur », dit doña Sol, « mais dites-moi si vous avez froid ? »

HERNANI.
> ... Moi? Je brûle près de toi!
> Ah! quand l'amour jaloux bouillonne dans nos têtes,
> Quand notre cœur se gonfle et s'emplit de tempêtes,
> Qu'importe ce que peut un nuage des airs
> Nous jeter en passant de tempête et d'éclairs.

Certes, on imaginerait difficilement un plus beau mouvement lyrique; c'est bien là le langage passionné d'un homme de vingt ans. On y pourrait reprendre tout au plus la répétition du mot tempête qui sent la négligence; mais ce n'était pas de cela qu'il s'agissait en 1830. Il semblait ridicule que doña Sol demandât à son amant s'il avait froid; l'on jugeait indécent et contraire aux règles de l'art qu'un héros sérieux fût mouillé jusqu'aux os. En effet, les personnages tragiques n'ont jamais ni chaud ni froid, ni faim ni soif; il ne pleut jamais dans une tragédie approuvée par l'abbé d'Aubignac ou par M. de La Harpe, et s'il y tonne parfois, ce n'est que pour manifester la colère des dieux.

Le monologue de Charles-Quint, où le poète décrit comme dans une vision apocalyptique le monde du moyen âge, un édifice, avec deux hommes au sommet, le Pape et l'Empereur, ces deux moitiés de Dieu :

> ... Puis loin du faîte où nous sommes,
> Dans l'ombre, tout au fond de l'abîme, les hommes...
> Les hommes, c'est-à-dire une foule, une mer,
> Un grand bruit; pleurs et cris, parfois un rire amer...
> Base de nations, portant sur leur épaules
> La pyramide énorme appuyée aux deux pôles,
> Flots vivants, qui toujours l'étreignant de leurs plis,
> La balancent, branlante, à leur vaste roulis,
> Font tout changer de place, et sur ses hautes zones
> Comme des escabeaux font chanceler les trônes...

Cette magnifique explosion lyrique, où s'essayait le futur chantre de *la Légende des Siècles,* fut de vers en

vers poursuivie de huées comme on n'en entend plus aujourd'hui qu'au Théâtre Taitbout, lorsqu'on y joue *le Fiacre jaune.*

Et cette admirable prosopopée de Charles-Quint, sacrifiant ses haines et ses amours aux devoirs de la couronne impériale :

> ... Éteins-toi, cœur jeune et plein de flamme !
> Laisse régner l'esprit que longtemps tu troublas.
> Tes amours désormais, tes maîtresses, hélas !
> C'est l'Allemagne, c'est la Flandre, c'est l'Espagne.
> L'empereur est pareil à l'aigle, sa compagne ;
> A la place du cœur il n'a qu'un écusson...
> A genoux, duc. Reçois ce collier. Sois fidèle,
> Par saint Étienne, duc, je te fais chevalier.
> Mais tu l'as, le plus doux et le plus beau collier,
> Celui que je n'ai pas, qui manque au rang suprême,
> Les deux bras d'une femme aimée et qui vous aime !
> Ah ! tu vas être heureux. Moi, je suis empereur...

Ce sont là des beautés d'un ordre supérieur, pétries à la fois d'une grandeur infinie et d'une tendresse pénétrante. Voilà ce qu'on sifflait en 1830, voilà ce qu'on salue aujourd'hui avec le respect dû au génie de celui qui restera le poète immortel d'*Hernani* et des *Feuilles d'automne* dans les régions sereines de la postérité, d'où l'on ne distinguera plus que comme un point imperceptible les agitations politiques et les erreurs sociales de notre temps troublé.

L'interprétation d'*Hernani*, tel que vient de nous le rendre la Comédie-Française, est entièrement nouvelle, sauf le personnage de Ruy Gomez de Silva, conservé par M. Maubant. L'attribution du rôle d'Hernani à M. Mounet-Sully et du rôle de Charles-Quint à M. Worms change l'aspect du drame de M. Victor Hugo ; la supériorité morale de l'empereur sur le bandit se traduit ici par une supériorité d'interprétation qui fait passer Charles-Quint au premier plan et ne

laisse plus au personnage d'Hernani qu'une valeur secondaire.

M. Worms s'est établi dans le caractère de l'empereur et roi Charles-Quint avec une autorité qui a, du premier coup, renversé tous les obstacles. Largeur, puissance, ironie et finesse, rien ne manque à cette inattendue création, qui agrandit singulièrement la place que M. Worms occupait déjà dans les sympathies du public et dans l'estime des connaisseurs. Tour à tour amoureux, jaloux, altier, ambitieux, et finalement « maître de lui comme de l'univers », c'est bien là l'empereur de dix-neuf ans tel que nous le montre l'histoire et que l'a rêvé le poète. Quel accent de fierté royale et méprisante dans cette réplique du souverain menacé par le poignard d'un bandit :

Nous, des duels avec vous? Arrière! Assassinez.

L'immense monologue du quatrième acte a montré chez M. Worms une ampleur et une variété de ressources qui ont excité presque autant de surprise qu'elles rencontraient d'approbation; ce quatrième acte a été pour M. Worms le légitime sujet d'une ovation éclatante.

Or, ce qui fait le succès de M. Worms, la précision, la justesse, la mesure, le sentiment des nuances et le respect de la prosodie, fait absolument défaut à M. Mounet-Sully. C'est un véritable chagrin pour moi que de me sentir obligé de critiquer un artiste estimable, bien doué, épris de son art, et que j'aimerais à rencontrer un jour sur la bonne voie. Mais il ne me paraît malheureusement pas vraisemblable qu'il s'y engage de sitôt. M. Mounet-Sully ne parvient pas, ne cherche même pas à se persuader que les vers, les vers de Victor Hugo surtout, soient faits pour être prononcés et pour être entendus. Il les avale par dou-

zaines avec la vélocité d'un broyeur mécanique, et, pour parler comme M. Cuneo d'Ornano, il en fait une pâtée dont on ne voudrait pas, même dans une distribution de prix. De temps à autre une rime qui surnage avertit l'oreille de l'auditeur qu'un nouveau vers vient d'être englouti à la suite des autres. Tous les effets disparaissent ainsi sans que le public ait pu les deviner. Beauvallet, qui avait la tête de moins que M. Mounet-Sully, paraissait haut de six coudées lorsqu'il s'écriait :

Puisqu'il faut être grand pour mourir, je me lève.

M. Mounet-Sully a débité ce vers du ton d'un écolier qui réciterait une fable. Au cinquième acte, seulement, on a pu saisir un fragment de sa scène d'amour avec doña Sol, et applaudir quelques vers murmurés avec grâce.

Le costume de M. Mounet-Sully n'est pas moins étrange que sa diction; cela tient du toréador et du danseur de corde, le tout surmonté d'un chapeau moderne, qui n'est connu en Espagne que depuis une quarantaine d'années. M. Victor Hugo a cependant pris la peine, suivant l'exemple de Beaumarchais dont il invoque l'autorité, de décrire le costume d'Hernani : « Grand manteau, grand chapeau, costume de montagnard d'Aragon, gris, avec une cuirasse de cuir. » Il faudrait s'y tenir.

Mlle Sarah Bernhardt joue le rôle de doña Sol avec sa nature plutôt que selon la tradition du rôle. Elle n'y apporte pas, surtout dans les trois premiers actes, la gravité sombre et concentrée que M. Victor Hugo se plaisait à louer dans Mlle Mars ; l'attitude, la tenue, l'arrangement même du costume ne répondent pas à l'idée que les peintres et les graveurs nous ont donnée d'une grande dame espagnole au XVIe siècle, Mais Mlle Sarah Bernhardt se fait pardonner ces négligences

de détail par la grâce poétique de sa diction dans le duo amoureux du second acte et par l'énergie de son jeu dans la scène du dénoûment. Elle a dit surtout : « Je l'ai! » lorsqu'elle est parvenue à s'emparer de la fiole de poison, avec un accent d'une passion si sauvage et si vraie qu'elle a fait frémir toute la salle.

M. Maubant joue honnêtement, consciencieusement et proprement le rôle de don Ruy Gomez. Malheureusement sa voix s'en va et la prononciation devient chaque jour plus défectueuse. On souffre à entendre dire *arsenel* et *Christovel* pour arsenal et Christoval ; et ce qu'il y a de pis, c'est que le défaut est intermittent ; M. Maubant prononce largement et correctement *infâmes* qu'il fait rimer avec *fêmes* pour *femmes*. Avec cela, nulle idée du souffle épique qui anime ce grand rôle de Ruy Gomez. Lorsque le vieillard rencontre chez les deux fiancés une résistance inattendue, il s'écrie :

> Tu fais de beaux serments par le sang dont tu sors,
> Et je vais à ton père en parler chez les morts!

M. Maubant a dit cela d'un ton dont il menacerait un fils prodigue de lui faire couper les vivres par l'auteur de ses jours. Cela est vraiment trop bourgeois, et justifie le mot d'un poète illustre : « M. Maubant est un employé exact et laborieux qui va le soir à la tragédie comme d'autres vont à leur bureau. »

*Hernani* a été remonté avec un grand luxe par la Comédie-Française ; le décor du second acte est surtout remarquable et animé très pittoresquement par le tableau du combat dans les rues de Saragosse. La pompe du couronnement mérite également des éloges.

C'est seulement à cet endroit du drame qu'on a fait une coupure dont je ne vois pas la raison ; c'est le petit dialogue entre l'empereur et le roi de Bohême

par lequel Charles-Quint marquait si bien la hauteur de sa nouvelle dignité et qui se terminait par ce vers :

> Roi de Bohême ! eh bien ! vous êtes familier.

Un autre changement s'explique au contraire de soi-même. On a supprimé, dans la même scène, un certain : « J'y suis ! » que les invités de la répétition générale avaient indiscrètement souligné.

---

## DIII

Vaudeville. 22 novembre 1877.

### LE CLUB

Comédie en trois actes, par MM. Edmond Gondinet
et Félix Cohen.

Il m'est plus agréable et plus facile de constater le vif succès d'esprit, de gaieté et d'observation parisienne qui a couronné la première représentation du *Club*, que de l'expliquer et de le justifier devant les lecteurs du *Figaro*.

*Le Club* est une peinture de mœurs en trois actes ou plutôt en trois tableaux crayonnés avec une verve humoristique qui ne se dément pas une minute. Mais « il n'y a pas de pièce », comme on dit dans le langage technique du théâtre, et, si peu qu'il y en ait, ce n'est pas elle qui a réussi.

La voici telle quelle.

Le comte Fernand de Mauves délaisse sa jeune et charmante femme pour les beaux yeux d'une déclassée, la baronne de Morannes, séparée avec éclat d'un mari qu'elle déshonorait, et qui a pris son parti en brave.

Furieuse de la dédaigneuse indifférence que lui témoigne M. de Morannes, la baronne essaie de l'engager dans une querelle. Elle voudrait obliger le baron de Morannes à se battre pour la femme qui porte encore son nom. Une scène de bal masqué lui fournit l'occasion qu'elle cherchait : mais, aussitôt que M. de Morannes apprend le nom de la dame inconnue pour laquelle il avait pris fait et cause, il s'empresse d'arrêter l'affaire et de tendre la main à son adversaire d'une minute, M. Roger de Savenay.

M. Roger de Savenay accepte de bonne grâce cet arrangement pacifique; non seulement il n'a jamais été, n'a jamais voulu être l'amant de M$^{me}$ de Morannes, mais il est, au contraire, vivement épris de M$^{me}$ de Mauves, la femme de l'un de ses témoins. Or, la baronne, exaspérée par l'insuccès de ses combinaisons, fait croire à M. de Mauves qu'elle est en butte aux assiduités de M. de Savenay. De là une provocation, qui constitue la situation capitale du *Club*. Roger croit d'abord que les insultes de M. de Mauves s'adressent à l'homme qui a osé lever les yeux sur sa femme, tandis que M. de Mauves n'en veut qu'à l'amant de sa maîtresse. Une explication rapide fait luire la vérité aux yeux de Roger; mais comme il ne pourrait se disculper de toute entreprise du côté de M$^{me}$ de Morannes qu'en compromettant M$^{me}$ de Mauves, il se tait et accepte la rencontre.

Lorsque M$^{me}$ de Mauves apprend que son mari va se battre pour une femme aussi décriée que la baronne de Morannes, elle se sent abandonnée, et, cédant à un entraînement passager, elle est prête à récompenser la tendresse passionnée de Roger de Savenay. Heureusement pour elle, elle est témoin d'une humiliation publiquement infligée à la baronne dans une vente de charité organisée par le Club. Personne, pas même M. de Mauves, n'ose défendre la baronne ni lui

offrir le bras pour traverser les rangs d'un monde hostile et lui faciliter une retraite décente. Éclairée par ce cruel exemple, M$^{me}$ de Mauves renonce à l'amour de Roger ; elle veut rester honnête femme. Quant au duel, elle y coupe court par une explication franche et résolue avec M. de Mauves. « Je sais tout, » dit-elle à son mari ; « et vous ne vous battrez pas. Tout le « monde croirait que c'est votre femme qui est l'enjeu « du duel. Vous ne voudrez pas déshonorer votre femme « innocente pour venger votre maîtresse. » M. de Mauves, vaincu et repentant, accepte la solution proposée par M$^{me}$ de Mauves. Quant à Roger, on devine qu'il cherchera promptement dans le mariage la guérison et l'oubli.

Une pareille donnée appelait des développements dramatiques, à défaut desquels elle semble à la fois lourde et décousue. Mais MM. Gondinet et Cohen l'ont enserrée, au risque de l'étouffer, dans un cadre si agréable, si curieusement fouillé et ciselé, qu'il vaut à lui seul bien des drames et des comédies. MM. de Savenay, de Mauves et de Morannes font partie du même club. A ce trio principal, il faut ajouter le vicomte Abel de Born, un célibataire épris de la vie de club et qui finit par devenir amoureux de la première jeune fille pure et bien élevée qu'il rencontre dans le monde ; puis un certain Pibrac, le modèle des maris, poussé jusqu'au bord de l'abîme des amours scandaleux par l'humeur tyrannique et jalouse de sa femme qu'il adore ; le marquis de Lubersac, le père de M$^{me}$ de Mauves, qui abandonne de temps à autre ses exploitations agricoles et sa mairie rurale pour venir perdre quelques centaines de louis à un baccarat d'amitié ; le docteur Clavières, qui ne se rend jamais à l'appel d'un malade qu'après avoir perdu ou gagné quelques milliers de points au rubicon, quelques centaines de fiches au whist, sans compter le billard

et le bézigue chinois ; M. Lagrésette, le commissaire de service du cercle, important, caillette et maladroit, qui parle toujours de corde devant les pendus et de Sganarelle devant le baron de Morannes ; enfin le petit crevé Gervanon, qui fuit le tapis vert lorsqu'il voit approcher son père, parce que monsieur son père « lui porte la guigne ». Ces divers personnages, esquissés sur le vif, dessinés d'un trait net, à l'emporte-pièce, hardi parfois jusqu'au cynisme, reproduisent au naturel tout un côté de la vie turbulente, agitée et ennuyée à la fois des classes riches et désœuvrées. Quelqu'un disait à côté de moi : « C'est l'Assom-« moir de la haute société. » Le mot est juste et profond ; mon voisin me pardonnera de lui emprunter sans avoir rien à lui rendre.

La comédie de MM. Edmond Gondinet et Félix Cohen, deux hommes du meilleur monde parisien, doués de l'esprit le plus délicat et le plus fin, est comme saupoudrée d'une quantité de mots heureux, prime-sautiers, imprévus, qui la font étinceler jusqu'à la fatigue. Le meilleur est sans doute celui-ci : « Ma femme ? » dit le baron de Morannes, le mari trompé et philosophe, « il y a trois ans que je n'ai entendu « parler d'elle ! — Faut-il qu'il soit sourd ! » s'écrie Abel de Born. Il y a encore une bonne histoire d'admission au club. On demande quelle est la profession du candidat. « — Tout ce qu'il y a de mieux, » dit Abel de Born, « sous-préfet de temps à autre. »

Le théâtre du Vaudeville a su donner une étonnante réalité à la comédie de MM. Gondinet et Cohen, par une mise en scène d'une exactitude incroyablement intelligente et minutieuse. Le plus modeste spectateur qui aura vu le second acte du *Club*, ce second acte sans femmes, qui inspirait tant d'inquiétudes et qu'on a si fort applaudi, connaîtra l'intérieur d'un club comme s'il en était. Voilà bien l'ameublement sévère

en bois noir sobrement rehaussé de filets d'or, les sièges larges et moelleux revêtus de moleskine rouge ; la grande table oblongue éclairée par six lampes en croix, sur laquelle ruissellent, non pas les pièces d'or, mais les jetons multicolores du cercle ; les boîtes de cigares, les guéridons, le service de table, les domestiques en livrée, le banquier sans caisse et sans livres qui aide les joueurs à descendre jusqu'au tuf de leur fortune et qui prélève de bonnes métairies sur leur générosité reconnaissante, tout est là, vivant, parlant, saisissant.

La fête de charité, avec ses petites boutiques, tenues par de jeunes et jolies femmes qui débitent des macarons à vingt sous la pièce, des verres de champagne à cinq francs, des pantins à un louis, et qui ne rendent jamais de monnaie, est également une merveille de mise en scène. La comédie nouvelle comporte quinze rôles d'hommes et neuf rôles de femmes. On comprendra que je ne cherche pas à faire ici la part exacte de chacun. Je citerai seulement M. Pierre Berton (Roger de Savenay), l'un de nos meilleurs amoureux lorsque la passion l'anime ; M. Dieudonné, gai, vif, plein de mordant et d'entrain sous les traits d'Abel de Born, le Desgenais du club ; M. Train, convenable, mais un peu embarrassé dans le rôle embarrassant de M. de Mauves ; M. Munié, excellent de tenue et de sérénité sous la barbe grisonnante de ce parfait gentleman et de ce modèle des maris trompés qui s'appelle le baron de Morannes ; M. Joumard, qui donne une ampleur magistrale à l'amusant Pibrac, le modèle des maris vertueux ; MM. Boisselot et Michel, enfin M. Reney, le très élégant petit crevé qui pousse avec une naïveté désarmante cette drôle d'exclamation : « M. de Morannes ne veut pas se battre pour sa « femme ; eh bien, je trouve cela très chic. »

Parmi les femmes, je nommerai d'abord M$^{lle}$ Bartet,

toujours dramatique, mais que je voudrais plus franchement tendre et moins nerveuse; M$^{lle}$ Réjane, très comique dans le rôle un peu marqué pour elle de M$^{me}$ Pibrac; M$^{lles}$ Kalb, Lecomte, Sidney, le joli trio de jeunes filles qui vendent si cher leurs marguerites et leurs violettes au profit des pauvres et qui achètent si vite des maris. M$^{lle}$ Davray, chargée du rôle de M$^{me}$ de Morannes, est une grande et belle personne dont la voix est affectée d'un coryza d'autant plus remarquable qu'il paraît naturel.

---

DIV

Gymnase.                                        28 novembre 1877.

### LES MARIAGES D'AUTREFOIS

Comédie en deux actes, par M. Adolphe d'Ennery.

Si l'on en croit les chroniques scandaleuses qui tiennent une large place dans la littérature française, nos pères avaient coutume de marier leurs enfants très jeunes, des fils de seize à dix-sept ans avec des fillettes de douze ans. La cérémonie faite, on séparait les époux, qui s'en retournaient, le mari au collège ou à l'académie, la mariée au couvent. Ils se retrouvaient plus tard ou ne se revoyaient jamais, à leur choix.

Ce trait de mœurs assez singulières a fourni le sujet de la pièce nouvelle.

Ni le marquis Henri de Maillebois, ni le chevalier Hector de Grandvallon n'ont revu leur femme depuis le jour de la noce, il y a de cela dix ans. Le hasard seul les réunit; mais les choses ne tournent pas exactement de la même manière pour les deux ménages.

Hector de Grandvallon et Aurore, sa femme, s'éprennent d'une belle passion l'un pour l'autre à la première vue. Quant à Maillebois, moins heureux, il trouve la place qu'il devrait remplir seul dans le cœur d'Angèle occupée par l'image du chevalier de La Fare.

Or, l'oncle des deux dames, le marquis de Prémailly, s'est imaginé de faire rompre par la cour de Rome le mariage d'Aurore, parce qu'il considère Hector de Grandvallon comme un mauvais sujet, un sacripant digne de la corde. Ce n'est l'avis ni d'Hector ni d'Aurore, qui prennent leur union au sérieux.

Aussi lorsque la cour de Rome a répondu que, condamnant des mariages conclus entre des enfants dont on n'a pas consulté la volonté, elle est prête à rendre la liberté à Hector et à Aurore, à la seule condition qu'ils apposent leur signature à un acte tout préparé, les jeunes époux devenus amants se récrient et veulent déchirer la dépêche de la nonciature. Henri de Maillebois la leur arrache des mains et substitue aux noms d'Hector et d'Aurore de Grandvallon, ceux d'Henri et d'Angèle de Maillebois; et, poussant le désintéressement jusqu'au bout, il offre la main immaculée de sa femme à l'heureux Frédéric de La Fare.

M. Adolphe d'Ennery a tiré de cette donnée légère tous les effets que pouvait et devait lui suggérer son expérience consommée. La meilleure trouvaille de la pièce c'est le quiproquo du docteur Ravinet qui, confondant les prénoms des deux cousines, annonce à l'oncle Prémailly la prochaine venue d'un rejeton des Maillebois. On devine l'ahurissement et la fureur de Maillebois, à qui sa femme a fermé la porte au nez la première nuit de leur réunion, et qui ne l'a jamais rouverte.

Ce marivaudage un peu salé a été fort bien accueilli par le public. Le grand d'Ennery s'amuse en attendant son drame de l'Ambigu, annoncé pour la semaine prochaine. Ce sont là jeux de princes, qui plaisent surtout

à ceux qui les font. Mais ici le prince est un virtuose habile, qui sait obliger les gens à s'amuser malgré qu'ils en aient. Le public s'est donc prêté à la fantaisie de M. Adolphe d'Ennery pour rire et pour applaudir.

La pièce est bien jouée par M. Ravel, excellent dans le marquis de Prémailly ; par Mlle Legault, à qui le rôle d'Aurore n'offrait que bien peu de ressources, par M. Abel, fort avenant sous les traits du chevalier de La Fare ; par M. Frédéric Achard, qui devra surveiller sa diction pour interdire aux consonnes le chemin de son nez, et par M. Blaisot, qui donne une physionomie de Guignol assez réjouissante au docteur Ravinet. La jolie Mlle Alice Regnault, qui débutait par le rôle d'Angèle, le saura mieux une autre fois.

---

DV

Odéon (Second Théâtre-Français).    30 novembre 1877.

### FRANÇOIS LE CHAMPI
Comédie en trois actes en prose, de George Sand.

### LES CLOCHES CASSÉES
Comédie en un acte en prose, par Henri Gréville.

George Sand, dans sa préface datée de décembre 1849, définit *François le Champi* « une pastorale romantique ». On ne saurait trouver une expression moins juste littérairement, et il n'en faudrait pas davantage pour montrer à quel point le sens critique manquait à cette femme de génie. *François le Champi,* loin d'appartenir à l'ordre romantique, est à peine romanesque, et la pastorale n'est ici qu'un vernis de convention qui

recouvre une action indifféremment rustique ou bourgeoise, agricole ou industrielle, la scène pouvant se passer aussi bien dans un magasin d'épicerie ou de mercerie que dans une ferme de Sologne. *François le Champi*, avec ses couleurs douces et tendres, ses caractères expliqués plutôt que mis en œuvre, son action à peine indiquée et son dénoûment prévu dès le lever du rideau, appartient à la comédie classique du commencement de ce siècle et n'en diffère que par les grâces d'un style incomparable, qui conserve sa magie en dépit d'affectations paysannesques faites pour troubler l'oreille et la déconcerter. Je crois que le langage de la belle Mariette serait plus clair si George Sand ne lui faisait pas dégoiser des phrases comme celle-ci : « Tantôt complaisant et amiteux comme si nous étions « frère et sœur, tantôt grondeur et répréhensif, comme « s'il se croyait mon oncle ou mon parrain », qui, n'appartenant ni au français ni au patois, ressemblent à de simples *pataquès*. Ce sont là de légères taches, à peine perceptibles sur la sereine clarté de cette langue aussi molle, aussi souple, aussi pénétrante que les vers de Théocrite et de Virgile.

La pièce est d'une simplicité qui rappelle Sedaine, pour qui George Sand avait un culte particulier. Mais Sedaine, qui ne savait pas écrire, a créé Victorine rien qu'en la montrant : il n'aurait pu faire parler une Mariette, cette Victorine villageoise qui, elle aussi, aime le fils de la maison, mais qui sait renoncer à lui lorsqu'elle voit qu'il ne l'aime pas. Si quelque spectateur n'est pas saisi par la simplicité un peu nue des premières scènes de *François le Champi*, son émotion n'est qu'ajournée : peu à peu l'intérêt le gagne, l'envahit tout entier et l'amène à ce point d'émotion douce et bienfaisante qui se dégage des pièces de théâtre faites pour les bons cœurs et les honnêtes gens.

Le chef-d'œuvre de George Sand est interprété, à

cette troisième reprise, avec un excellent ensemble, sur lequel se détachent en premier plan M^me Hélène Petit et M. Tousé. Il est impossible de mieux comprendre le rôle de Mariette et de lui donner une physionomie plus vraie et plus intéressante que ne l'a fait M^me Hélène Petit ; la coquetterie, l'amour naissant, la jalousie, la malice poussée jusqu'aux confins de la méchanceté, enfin le repentir trempé de larmes irrésistibles, M^me Hélène Petit a rendu toutes ces nuances avec une variété de talent qu'on pouvait deviner en elle, mais qu'elle n'avait jamais eu l'occasion de développer d'une manière aussi complète. M. Tousé a pris sur le vif le type de Jean Bonin, ce paysan dont l'enveloppe, qui est celle d'un Jocrisse, recouvre tant de finesse, de bon sens et d'honnêteté naïve.

M^me Marie Defresnes, qui reprenait le rôle principal, créé par M^me Marie Laurent dont elle a reçu les conseils, est fort touchante et fort sympathique dans le personnage de Madeleine, rôle sans action, purement passif, mais autour duquel gravite toute la comédie de George Sand. Il y faut éteindre la voix et le regard et cependant justifier aux yeux du spectateur l'inclination amoureuse de François le Champi. M^lle Defresnes y a été très appréciée et très applaudie.

M. Regnier mérite aussi des éloges pour la composition du rôle principal, celui du Champi. Il a dit avec une émotion vraie le monologue poignant du pauvre enfant trouvé, qui vient de recevoir l'argent d'une mère inconnue : « O ma pauvre mère, vous aviez de quoi
« élever votre Champi, mais vous avez eu peur du
« monde, parce que le monde est sans pitié. Quand
« j'ai reçu ce cadeau-là, bien en secret, par les mains
« d'un prêtre, ça m'a fait d'abord plus de peine que
« de plaisir ; ça voulait dire : Tiens, voilà de l'argent, tu
« ne me connaîtras jamais. Et moi j'aurais mieux
« aimé embrasser celle qui m'a mis au monde. Eh

« bien, merci, ma mère, tu m'as rendu un plus grand
« service que je ne pensais, puisque tu m'as donné le
« moyen de sauver celle qui m'a tenu lieu de toi ! »

M^me Crosnier, excellente dans le rôle de la vieille Catherine ; M^me Gravier, très éveillée et très décidée dans le rôle de la Sévère, la mauvaise femme du village ; M^lle Lody, sous les traits du petit Jeannic, ont eu leur part dans le succès du *Champi*.

La comédie de George Sand était précédée par une petite pièce, intitulée *les Cloches cassées*, dont je ne pense pas grand bien, quoiqu'elle fût signée du pseudonyme très connu et très apprécié de Henry Gréville. L'auteur a cru mettre la main sur une idée qu'il a jugée comique et dont il n'a pas pressenti l'effet. Supposez les rôles intervertis entre une mère et sa fille. La mère est veuve, indolente et sans caractère ; la fille, intelligente et résolue, conduit les affaires de la famille. Or, il arrive qu'un matin, le cousin Roger, chez qui se sont retirées M^me Simon et sa fille Aline, apprend qu'un visiteur nocturne, aperçu par le jardinier, a cassé les cloches à melon en s'enfuyant à travers le potager. Ce n'était pas un voleur, puisqu'il a laissé tomber dans sa fuite une paire de gants paille. Pour qui venait ce séducteur ? pour M^lle Aline, sans doute ? C'est d'abord l'opinion du cousin Roger et la vôtre. Eh bien, pas du tout. L'audacieux venait pour M^me Simon ; c'est Aline qui confesse sa mère et l'oblige à avouer qu'elle veut se remarier. Je trouve cela choquant. Ai-je tort ? Je me hâte d'ajouter que mes scrupules se sont évanouis, comme ceux du public, dans un éclat de rire, lorsqu'on a vu apparaître le soupirant de M^me Simon, M. Ablin, fabricant de poupées à yeux d'émail, personnage si timide qu'il ne s'exprime que par des gémissements inarticulés. J'oubliais de dire que le cousin Roger épouse la raisonnable Aline. MM. Porel, Keraval, Fréville, M^mes Chéron et Alice

Lody ont interprété avec bonne humeur ce faible essai d'une plume à laquelle on doit des récits attachants et devenus populaires.

## DVI

Théatre-Italien.  3 décembre 1877.

### OTELLO. — M. Salvini.

M. Salvini, profitant de quelques jours de liberté, a voulu renouer connaissance avec le public parisien, remis en goût de littérature italienne par les récentes représentations de M. Ernest Rossi.

Entendre à deux années de distance deux tragédiens de la valeur de Thomas Salvini et d'Ernest Rossi, c'est une bonne fortune qu'hélas! nous serions bien embarrassés de procurer à l'Italie. Nous ne possédons plus de tragédiens français, ni deux, ni même un seul. En tous autres genres nous sommes riches; nous pouvons montrer à l'étranger des chanteurs comme MM. Faure, Capoul et Bouhy, des danseuses comme M<sup>lle</sup> Beaugrand; nos comédiens n'ont pas de rivaux; nous comptons encore de solides acteurs de drame; nous exportons des troupes d'opérettes jusqu'au Brésil et dans l'Indo-Chine; mais, de tragédien, j'entends par là les premiers rôles d'hommes, nous ne savons plus ce que c'est depuis la mort de Ligier et de Beauvallet. La semence en est perdue ou du moins elle sommeille, et je ne vois rien pousser dans le sillon de nos écoles officielles.

M. Salvini mérite donc, par cela seul qu'il est tragédien dans toute la force du terme, l'attention particulière du public parisien. Doué d'une haute stature,

d'une figure régulière et expressive, M. Salvini nous donné l'idée de ce que pouvait être un tragédien comme en ont connu nos pères, qui ont eu des Talma et des Lafont, nobles interprètes d'un art en décadence mais toujours cher aux lettres françaises.

Entre Thomas Salvini et Ernest Rossi, l'inspiration personnelle a créé des différences dans la conception d'un art dont ils ont puisé les éléments aux mêmes sources. Nés tous deux la même année, en 1829, ils reçurent tous deux les leçons du célèbre Modena, que des critiques autorisés rapprochaient de Talma et de l'école française. Cette appréciation se justifie par l'aspect général du jeu de M. Salvini, dont les qualités saillantes sont la noblesse, la tenue et la profondeur. M. Rossi apportait dans l'exécution du rôle d'Otello une fougue incomparable, une sauvagerie africaine qui courbait le public sous le poids d'une écrasante terreur. M. Salvini s'y montre plus modéré, plus circonspect, et voilà pourquoi, si j'avais à poursuivre un parallèle entre deux tragédiens hors ligne, je ne me prononcerais pas avant d'avoir vu M. Salvini dans le rôle d'Hamlet.

Mais les comparaisons, si naturelles ici qu'elles s'imposent irrésistiblement, ne dispensent pas d'un jugement immédiat, et je n'hésite pas à reconnaître dans M. Salvini un artiste du plus haut mérite et de la plus large envergure. La troisième partie d'*Otello*, la plus belle selon moi du drame de Shakespeare, ne contient pour ainsi dire qu'une scène, admirablement développée, qui commence aux premières insinuations d'Iago : « Cela en vérité me déplaît » et continue sans arrêt jusqu'au soufflet donné à Desdemona.

M. Salvini a rendu la jalousie naissante et ses premières atteintes avec une science, une justesse de nuances, une intensité de sentiment et une vérité dans les détails qui ne sauraient être surpassées. Les

premiers soupçons combattus, les ravages intérieurs produits par le poison moral que lui distille avec un art infernal l'infâme Iago, les soubresauts nerveux, la lutte de l'amour heureux et confiant contre la certitude envahissante de la trahison, se lisent sur le mâle visage de M. Salvini aussi clairement que s'il ne parlait pas. Rien de plus saisissant, de plus élevé ni de plus beau.

Au dernier acte, celui du meurtre, M. Salvini n'a peut-être pas produit tout l'effet qu'on devait attendre de lui. La faute n'en est pas à son talent, mais à une erreur de méthode que je lui signale avec le désir et l'espoir d'être compris. M. Salvini, s'appuyant sur un des principes de l'art classique qui trouvent rarement leur application juste à l'interprétation des drames shakespeariens, a voulu sans doute atténuer l'horreur du crime d'Othello, en attendrissant outre mesure celui qui va devenir le bourreau de Desdemone. C'est en pleurant que M. Salvini dit à l'épouse qui va mourir : « Songe à tes péchés. » Voilà la faute. D'abord au point de vue matériel des contrastes, si Othello pleure avant le meurtre, comme il pleurera encore, de par la volonté du poète, lorsqu'il aura reconnu l'innocence de Desdemona, il en résulte qu'il pleurera trop. Ensuite, la sensiblerie n'est vraiment pas le fait de ce lion rugissant. Othello est un sauvage qui obéit aux ardeurs de son sang africain ; il aime, il devient jaloux et il tue. S'il était capable de s'attendrir il ferait grâce à Desdemone. Cela me paraît si clair que j'ai la confiance de ranger à mon opinion l'intelligence cultivée de M. Salvini.

Le grand tragédien milanais a été accueilli par le public avec les témoignages d'une admiration enthousiaste. Il a été rappelé huit ou dix fois dans la soirée et salué, à chaque apparition, par les bravos les plus chaleureux d'un public enchanté de n'avoir

pas à subir la concurrence humiliante de la claque.

A côté de M. Salvini, je dois citer un jeune acteur qui répond au nom bizarre de Diligenti, et qui joue dans un ton de comédie très fin et très mordant le rôle de l'hypocrite Iago. M^me Checchi Bozzo s'est fait applaudir dans plusieurs passages du rôle de Desdemone.

---

## DVII

Ambigu. 5 décembre 1877.

### UNE CAUSE CÉLÈBRE

Drame en six actes, dont un prologue en deux parties, par MM. Adolphe d'Ennery et Eugène Cormon.

L'idée première du drame émouvant qui vient d'arracher tant de larmes aux spectateurs sceptiques et blasés des premières représentations a été inspirée à MM. d'Ennery et Cormon par un procès criminel tout récent. Il y a deux ans environ, la cour d'assises de la Gironde vit comparaître devant elle un facteur rural appelé Mano, accusé d'avoir assassiné plusieurs personnes de sa famille. Mano sans doute était coupable; toutefois sa condamnation ne fut déterminée que par la déposition de son propre fils, un petit garçon de six à sept ans, qui fut entendu en vertu du pouvoir discrétionnaire du président. De cette horrible tragédie, nos deux dramaturges ne retinrent qu'une chose : c'était que, dans un pays civilisé et chrétien, un homme pouvait être condamné sur le témoignage de son enfant. L'homme n'était sans doute qu'un misérable assassin; mais l'enfant, dont

l'innocence privée de discernement a conduit son père au supplice, quel ne sera pas le sien, lorsque ayant grandi, et connaissant la portée des aveux qu'on a extorqués à son jeune âge, il se dira : « J'ai fait con-« damner mon père! » Telle est la donnée d'*Une Cause célèbre;* il ne s'agit ici ni du facteur Mano, ni d'aucun autre procès retentissant. La *Cause célèbre* de MM. d'Ennery et Cormon a été inventée par eux pour les besoins de leur thèse ; mais cette thèse est si profondément morale et si profondément humaine qu'elle ne rencontrera pas de contradicteurs.

Le code d'instruction criminelle, aux termes de l'article 322, défend aux cours d'assises d'entendre comme témoins les ascendants, les descendants, le mari ou la femme de l'accusé ; mais on tourne cet article protecteur des droits de la nature au moyen de l'article 268, qui accorde au président un pouvoir discrétionnaire ; l'enfant de Mano, dont le témoignage était interdit par l'article 322, fut entendu en vertu de l'article 268, et les jurés en reçurent l'impression accablante pour l'accusé.

Les exemples d'un pareil abus ne sont malheureusement pas aussi rares qu'on devrait le souhaiter pour l'honneur de notre justice criminelle. *Le Figaro* a retrouvé et publiera prochainement un ancien procès qui présente des particularités vraiment extraordinaires. En 1819, un vieillard fut assassiné et volé dans la ville de Laval par une bande de brigands, qui furent découverts, arrêtés et exécutés. Parmi eux se trouvait — *horresco referens* — le propre bourreau du département de la Mayenne. Ce cumulard d'une espèce nouvelle s'appelait Durand ; sa culpabilité fut établie par la déclaration de son fils, *âgé de trois ans,* à qui son père avait, dans la nuit du meurtre, apporté de ses mains sanglantes un pot de confitures volé chez l'homme assassiné...

Arrivons maintenant à l'histoire de Jean Renaud, le héros de MM. d'Ennery et Cormon.

L'action s'ouvre dans un village de la frontière de France, le 10 mai 1745, la veille de la bataille de Fontenoy. Un soldat, nommé Jean Renaud, revient nuitamment dans sa chaumière, non seulement pour embrasser sa femme Madeleine et sa fille Adrienne, mais aussi pour confier à Madeleine un secret important. Après un combat d'avant-postes, Jean Renaud, attiré par des cris de détresse, s'était trouvé en présence d'un spectacle affreux : un homme essayait d'égorger un blessé renversé sur le champ de bataille. A l'aspect de Jean Renaud, le bandit s'était enfui. Le blessé était un gentilhomme appelé le comte de Mornas, qui, proscrit par ordre de Louis XIV, fuyait à travers la Belgique, lorsqu'il avait été atteint par une balle perdue. Sentant la mort venir, le comte de Mornas supplie Jean Renaud d'en avertir sa famille qui réside en Amérique, et de lui faire parvenir des papiers et des bijoux de famille qu'il portait sur lui ; il lui fait accepter, en outre, une somme de trois cents louis, pour le remercier de son service. C'est ce double trésor que Jean Renaud rapporte à sa femme pour ne pas l'exposer aux chances de la bataille qui va se livrer le lendemain. Jean Renaud s'est absenté sans permission ; mais, grâce à la nuit et au désordre inséparable des mouvements de troupes, on ne s'apercevra de rien. Jean Renaud aura rejoint son drapeau avant le jour.

A peine est-il parti, qu'un inconnu s'introduit dans la chaumière. C'est précisément le bandit qui essayait tout à l'heure de dépouiller le comte de Mornas. Il a suivi Jean Renaud à la piste, il a vu Madeleine serrer les papiers, les bijoux et l'argent dans une solide armoire de chêne, dont il lui demande la clef en la menaçant de son poignard. Madeleine résiste ; la petite

Adrienne, qui est enfermée dans sa chambrette, entendant le bruit d'une altercation, pleure et crie; elle appelle sa mère. — « Dites-lui que vous êtes avec son père ! » s'écrie le bandit, « ou c'est elle que je tuerai. » Madeleine obéit, mais elle veut encore crier, le bandit la poignarde et s'enfuit, emportant les papiers, les bijoux et l'argent du comte de Mornas.

Le lendemain, l'armée française vient de battre les Anglais à Fontenoy; Jean Renaud s'est distingué; il a pris un drapeau; au moment où il va recevoir la récompense de sa valeur, un officier de justice se fait conduire jusqu'au duc d'Aubeterre, le colonel du régiment dans lequel sert Jean Renaud, et lui dénonce celui-ci comme l'assassin de Madeleine. Les déclarations de la petite Adrienne ne laissent aucun doute : elle a entendu une altercation, une rixe, la voix de sa mère qui demandait grâce, et ce meurtrier c'est Jean Renaud, puisque Madeleine avait crié à travers la porte : « — Je suis avec ton père. » D'ailleurs Jean Renaud était jaloux; ses emportements sans motifs étaient connus de tout le village. La jalousie explique le meurtre. Jean Renaud est forcé de convenir qu'il s'était absenté illégalement pour retourner chez lui, c'est sa petite fille qui le déclare. Écrasé de honte, de surprise et de douleur, Jean Renaud essaye de se disculper en racontant l'aventure du comte de Mornas; mais comme on n'a trouvé dans la chaumière ni papiers, ni argent, ni bijoux, on regarde le récit de Jean Renaud comme une fable et il est traduit en conseil de guerre. La peine de mort est commuée en celle des galères, à raison des bons antécédents du condamné et de sa belle conduite dans la bataille.

Douze ans se sont écoulés.

Nous nous retrouvons chez le duc d'Aubeterre, devenu gouverneur général de la Provence. Deux jeunes filles, pensionnaires du couvent d'Hyères, dirigé par

M^me la chanoinesse d'Armaillé, sont venues passer quelques jours auprès de la duchesse ; l'une s'appelle Adrienne, c'est la fille adoptive du duc et de la duchesse d'Aubeterre, l'autre est une orpheline nommée Valentine, qu'Adrienne regarde comme sa sœur.

Un convoi de forçats passe auprès de la maison du duc ; vu la chaleur accablante, on leur permet de se reposer quelques instants sous les arbres du parc. Parmi ces malheureux, il en est un qui refuse d'accepter l'aumône des dames de la maison. Adrienne le regarde avec étonnement ; la voix du forçat éveille en elle des souvenirs confus qui avaient disparu de son cerveau à la suite d'une longue et cruelle maladie nerveuse. Elle entend de nouveau les mots qui retentissaient naguère dans son délire : « Ma fille, je te pardonne. » Bref, elle reconnaît son père dans ce pauvre homme couvert d'un vêtement infâme, mais qui n'a jamais cessé de protester de son innocence et d'espérer le jour de la réparation.

L'explication est déchirante, Adrienne tombe aux pieds du père que son témoignage a condamné jadis à l'infamie. Jean Renaud, de son côté, remercie Dieu qui a permis qu'il retrouvât heureuse et pure l'enfant dont il ignorait la destinée. C'est son vieux camarade de régiment, le grenadier Chamboran, qui a déterminé M. d'Aubeterre, leur ancien colonel, à adopter l'enfant abandonnée.

Adrienne croit maintenant à l'innocence de son père ; mais comment la prouver ?

On annonce au duc d'Aubeterre la visite du comte de Mornas. Ce nom frappe vivement le duc. Jean Renaud ne disait-il pas devant le conseil de guerre que si par bonheur le comte de Mornas n'était pas mort, il attesterait l'innocence de celui qui l'avait secouru sur le champ de bataille ?

Le comte de Mornas vient réclamer sa fille qui est

précisément Valentine, la protégée de la chanoinesse d'Armaillé. Mais vous avez deviné déjà, cher lecteur, ce que le public de l'Ambigu a su tout de suite en reconnaissant le personnage : c'est que le prétendu comte de Mornas n'est autre que Lazare, le bandit du Hainaut, que l'assassin de Madeleine. Les bijoux et l'argent n'étaient rien pour lui, auprès des richesses qu'il pouvait s'approprier en se faisant passer pour le comte de Mornas.

Lazare a conservé soigneusement les bijoux de famille, comme faisant titre en faveur de son identité. Mais en volant les bijoux du comte de Mornas dans l'armoire de Madeleine, il a pris en même temps un collier à fermoir de diamant, présent de noces de la duchesse d'Aubeterre à Madeleine, sa sœur de lait, et c'est par là que la vérité se découvre. Valentine, en apercevant le joyau dont on a si souvent parlé devant elle, comprend que Jean Renaud avait dit vrai, et que le véritable assassin de Madeleine, est devant elle. Ainsi ce n'est plus Adrienne qui est la fille d'un meurtrier, c'est elle, Valentine. Sauvera-t-elle l'innocent? Dénoncera-t-elle son propre père? Terrible combat qui ne cesse enfin que lorsque la chanoinesse fait tomber le masque du faux comte de Mornas. L'innocence de Jean Renaud est reconnue et sa réhabilitation ne se fera pas attendre.

Rien de plus mouvementé, de plus saisissant, de plus attendrissant, que ce drame largement taillé, et dont les trois premiers actes surtout égalent les meilleures et les plus célèbres productions de M. d'Ennery. On a pleuré autant qu'aux *Deux Orphelines*, peut-être plus encore; le sujet d'*Une Cause célèbre* est profondément humain, et les développements ingénieux que les auteurs en ont su tirer prennent le cœur par toutes les fibres.

La péripétie saisissante qui renverse tout à coup la

situation entre Valentine et Adrienne ne pouvait être conçue et exécutée que par un maître en l'art du théâtre. Ici se place cependant une objection, c'est-à-dire une critique. Comment Valentine, lorsqu'elle comprend que le comte de Mornas est un voleur et un assassin, ne devine-t-elle pas du même coup que cet homme ne doit pas, ne peut pas être son père? On répond à cela qu'il convenait de laisser le public dans l'incertitude à cet égard jusqu'au dénoûment; mais cette incertitude n'existe pas une seule minute, puisque le spectateur n'imagine pas que Lazare le détrousseur de cadavres puisse avoir une fille au couvent des filles nobles d'Hyères.

N'insistons pas.

Le succès a été complet et foudroyant.

Jamais l'Ambigu n'avait vu dans ses murs étroits une pièce si bien montée ni mieux jouée. Les décors sont de M. Chéret, c'est tout dire.

L'interprétation est excellente dans tous les rôles et à tous les degrés. M. Dumaine joue Pierre Renaud avec une largeur, une sensibilité, une chaleur vraie, digne de tous éloges. Il a été applaudi et rappelé avec autant d'enthousiasme que de justice. Vannoy est très amusant dans le rôle du grenadier Chamboran, et Laray tient avec beaucoup d'intelligence le personnage odieux de Lazare, le faux comte de Mornas. M. Fabrègues et M. Faille méritent aussi d'être cités.

Il n'y a pas moins de cinq rôles de femmes tenus par M$^{mes}$ Suzanne Lagier, Lina Munte, Marie Vannoy, Marie Colombier et Lacressonnière.

M$^{me}$ Lacressonnière, c'est Madeleine, qui meurt très dramatiquement au prologue, pour aller ressusciter une demi-heure plus tard à la Porte-Saint-Martin sous les traits de Blanche de Caylus. Suzanne Lagier a peu de chose à faire dans le rôle de la chanoinesse; elle y met de l'esprit et une pointe d'*humour* qui trouve-

raient plus habituellement leur place dans un théâtre de genre que sur une scène de drame. M^me Marie Colombier, chargée du rôle de la duchesse, y apporte un soin et des qualités de diction et d'élégance qui fortifient l'ensemble de la pièce. M^lle Lina Munte a dit avec une sorte d'exaltation très bien comprise et très bien rendue la scène de reconnaissance d'Adrienne d'Aubeterre avec son père le forçat. Le rôle de Valentine, qui grandit subitement au quatrième acte et l'occupe tout entier, a été pour M^lle Marie Vannoy l'occasion d'un succès éclatant; cette jeune actrice a rendu avec autant de sensibilité touchante que d'énergie les angoisses de la jeune fille qui dénonce tout à coup les crimes de son père. On l'a rappelée deux fois après le quatrième acte.

N'oublions pas la petite Daubray qui joue au prologue le rôle d'Adrienne avec une vérité enfantine très étonnante pour une fillette de son âge.

## DVIII

Théatre-Italien.            5 décembre 1877.

### HAMLET. — M. Salvini.

C'est un monde que cette immense tragédie d'*Hamlet*, où Shakespeare a rassemblé tous les éléments d'intérêt, de surprise, de curiosité, de terreur, que renferment les sombres régions du Nord : l'amour, la haine, la superstition, la trahison, la folie, condensés et comme exaltés par les rigueurs de la nature polaire. La scène se passe en Danemark, parce qu'ainsi le veut la légende; elle serait mieux placée encore en Islande,

sur cette terre de glace d'où jaillit la flamme des volcans.

*Hamlet* me semble, avec et même avant *Macbeth*, la plus étonnante et la plus complète des œuvres philosophiques de Shakespeare. On peut l'entendre dix fois et cent fois; on y découvre encore des perspectives et des profondeurs insondées. Nul théâtre n'est donc plus favorable au talent des comédiens assez forts et assez sûrs d'eux-mêmes pour aborder une pareille étude. Nul souvenir, nulle comparaison ne les gênent dans la liberté de leur interprétation. Je dis plus, je ne crois pas qu'un tragédien digne de ce nom puisse jouer deux fois de suite *Hamlet* d'une manière absolument identique. Des nuances aussi nombreuses, aussi complexes, aussi contrastées, prennent chaque jour une teinte nouvelle, selon la lumière ambiante, selon les dispositions personnelles, l'humeur mélancolique ou joyeuse de l'artiste.

M. Salvini possède les qualités maîtresses sans lesquelles le comédien qui ose jouer Hamlet succombe misérablement, écrasé sous le poids de sa témérité. La diction large et fine de M. Salvini, sa profonde intelligence, qui lui permet de discerner et d'approfondir chaque partie de ce rôle colossal, l'ont porté dans la soirée d'hier aux plus hautes régions de son art.

Je ne pourrais indiquer les passages où M. Salvini a le mieux mérité l'admiration raisonnée des connaisseurs et l'enthousiasme inconscient de la foule sans m'exposer à recommencer ici l'analyse de l'œuvre tout entière. Je me borne donc à signaler, comme un chef-d'œuvre d'exécution, la scène terrible d'Hamlet avec sa mère, interrompue par le passage du spectre qui sort de l'enfer pour recommander à Hamlet la douceur et le pardon envers la femme adultère et empoisonneuse : « — Que veut cette larve? « Vient-elle pour reprocher au fils sa lenteur à exécu-

« ter les ordres de son père ? — La terreur a abattu
« ta mère ; mets-toi entre elle et la commotion de son
« âme. Parle-lui, Hamlet... » A ce moment, la colère
d'Hamlet, qui peut-être allait devenir un nouvel Oreste
vengeant un autre Agamemnon, s'apaise par degrés
comme un orage dont les grondements descendent
sous l'horizon. Il ne menace plus, mais il se plaint dou-
cement, il conseille en suppliant : « — Oh ! ma mère,
« c'est bien lui, votre premier époux, mon père ; il
« intercédait pour vous, qui l'avez si vite oublié, et
« qui, de son linceul funèbre, avez fait votre lit pour
« des noces honteuses. Oh ! repentez-vous du passé !
« — Hamlet, tu me déchires le cœur ; que dois-je faire ?
« — Et vous me le demandez ? — Oh ! tu es fou ! »

Sur ce mot, Hamlet, voyant sa mère se diriger
lentement vers la chambre où l'attend Clodius, le roi
incestueux et assassin, reprend toute sa fureur, qui
s'exhale non plus en violences, mais en railleries san-
glantes et délirantes. Il devient câlin, félin, il salue
avec un respect ironique, saisit un flambeau et conduit
Madame sa mère jusqu'au seuil de son appartement.
Puis, redevenu maître de soi, il va examiner curieuse-
ment le corps de Polonius étendu derrière la tapisserie.
Comprendre et traduire ainsi la pensée de Shakes-
peare, c'est s'associer à son génie. J'ai rarement vu
quelque chose d'aussi magistral, d'aussi sobre, d'aussi
saisissant.

Le dernier acte, qui arrive bien tard, car la pièce
est longue, vaut cependant la peine qu'on l'attende,
même après minuit. L'assaut mortel entre Hamlet et
Laërte offre l'image véritable d'un duel à l'épée, dans
lequel M. Salvini et M. Diligenti (Laërte) se montrent
aussi habiles tireurs que combattants acharnés.

M$^{me}$ Cecchi Bozzo a traduit avec grâce la folie d'O-
phélie. Les autres acteurs sont suffisants, mais bien
juste.

## DIX

Menus-Plaisirs.　　　　　　　　　7 décembre 1877.

### LES MENUS-PLAISIRS DE L'ANNÉE

Revue à spectacle en trois actes et dix-sept tableaux,
par M. Clairville.

La revue du théâtre des Menus-Plaisirs est une des plus amusantes et des mieux montées qu'on ait vues depuis longtemps.

A quoi tient le succès de ces sortes de panoramas rétrospectifs qui vous rappellent les menus événements de l'année qui va finir ? A bien peu de chose, à un rien qui est tout, comme dans le kaléidoscope : au choix des couleurs, à l'agencement des graines colorées qui roulent l'une sur l'autre sans lien et sans plan. Un couplet réussi, un mot piquant, une rencontre heureuse, de l'à-propos, çà et là un peu d'esprit, — pas trop, cela gâterait le plaisir comme l'excès de citron fait tourner les mayonnaises, — voilà qui suffit à plaire au public, à défaut de pièce, d'action et d'intérêt. On serait embarrassé de prétendre que le cadre de la revue des Menus-Plaisirs soit plus ou moins nouveau ; car il n'existe pas. Tout ce que j'ai compris c'est que le Soleil vient visiter la Terre qu'il ne connaissait que de loin, en compagnie de la planète Mars, qui cherche sa Lune dérobée par l'Observatoire.

Devant ces deux compères, défilent les menus plaisirs de l'année et même quelques-uns des années précédentes. L'Exposition universelle, le discours d'Alexandre Dumas sur le prix de vertu, les Nubiens du Jardin d'acclimatation, *l'Assommoir* de M. Émile Zola, la salle des dépêches du *Figaro*, les petits journaux à un sou,

les cafés chantants, etc., etc., défrayent, l'un après l'autre, la verve de cet inépuisable chansonnier qui s'appelle Clairville.

La revue des Menus-Plaisirs comporte une cinquantaine de personnages, représentés par quelques-uns des meilleurs artistes des Variétés : M$^{mes}$ Thérésa, Gabrielle Gauthier, Angèle, Berthe Legrand, Leriche, Stella ; MM. Dailly, Guyon, Deltombe, Daniel Bac, Deschamps, Blanchet, etc., etc.

On s'est beaucoup amusé à la scène de l'Assommoir, où M$^{me}$ Thérésa joue Gervaise, M. Guyon Coupeau, M. Deschamps Lantier, et M. Deltombe Mes Bottes. Il était bon de faire apparaître au naturel ces quatre héros de M. Émile Zola dans une parodie, ne fût-ce que pour démontrer qu'on ne les supporterait pas au sérieux. Un rondeau, qui raconte la vie de Gervaise, chanté par M$^{me}$ Thérésa avec un accent presque tragique, a été redemandé.

La chanteuse populaire a dit ensuite une pochade de son ancien genre, *la Femme-Canon*, qu'elle chante au milieu des spectateurs de la première galerie avec sa crânerie ordinaire.

M$^{me}$ Gabrielle Gauthier a fait bisser l'amusante romance du Nubien, qu'elle dit avec beaucoup de grâce et d'esprit.

M$^{lle}$ Angèle, chargée des trois rôles de la Revue, de la Femme-avocat et du Fandango, y est fort agréable à voir sous de pittoresques costumes, et chante avec verve le rondeau qui consacre le succès du ballet de Gaston Salvayre.

Enfin, M$^{lle}$ Berthe Legrand a eu sa part de succès dans une imitation très fine et très réussie de M$^{me}$ Chaumont dans le premier acte de *la Cigale*. Le public parisien a la passion de ces interprétations d'une artiste par une autre ; il aime à ressaisir ainsi l'ombre du plaisir qu'il a déjà goûté.

Il y a beaucoup de costumes, très riches et très gais, et de nombreux décors passablement brossés, avec des changements à vue ; tout ce qu'il faut pour ramener la foule au théâtre des Menus-Plaisirs.

---

## DX

Théatre-Italien.  10 décembre 1877.

### IL FIGLIO DELLE SELVE

Drame en cinq actes, par Frédéric Halm,
traduction italienne de M. du Coster.

Le drame de Frédéric Halm, *il Figlio delle Selve*, c'est-à-dire *le Fils des Forêts*, que la compagnie Salvini vient de représenter ce soir sur le théâtre Ventadour, n'y avait attiré que peu de monde. Le public parisien, si friand des premières représentations françaises, se montre, au contraire, peu curieux des nouveautés étrangères. Ernesto Rossi en put vérifier l'expérience il y a deux ans avec le *Nerone*, dans lequel il était pourtant fort remarquable.

Je suppose cependant que la direction du Théâtre-Italien aurait réussi dans une certaine mesure à secouer l'indifférence du public si elle l'avait averti que le drame de Frédéric Halm jouissait d'une popularité consacrée depuis un tiers de siècle dans toute l'Europe excepté chez nous, et que Frédéric Halm est le pseudonyme d'un homme qui a joué un rôle éminent dans la littérature et les affaires de l'empire d'Autriche, le baron de Münch-Bellinghausen.

Ce n'est cependant pas la première œuvre de Frédéric Halm qui ait été jouée sur une scène parisienne.

Il me souvient d'une adaptation de son *Gladiateur de Ravenne*, donnée par l'Ambigu, à la date douloureuse du 4 août 1870, le jour même de la bataille de Reichshoffen. M. Taillade y était fort remarquable.

Le baron Eligius-François-Joseph de Münch-Bellinghausen, mort à soixante-cinq ans, en 1871, un an après la représentation française de son *Gladiateur de Ravenne*, est considéré par l'Allemagne comme le premier de ses auteurs dramatiques après Lessing, Kotzebuë, Schiller et Gœthe. Né à Cracovie le 2 avril 1806, il fit représenter en 1834, au Théâtre-Royal de Vienne, son premier drame, *Griseldis,* qui fut accueilli avec des transports d'enthousiasme. Conseiller du gouvernement, membre de l'Académie impériale d'Autriche et finalement grand conseiller d'État et premier conservateur de la Bibliothèque impériale, M. de Münch-Bellinghausen a laissé, outre de nombreuses compositions originales, des poésies lyriques et des imitations des drames de Lope de Vega et de Shakespeare ; le tout forme une œuvre considérable qui a été recueillie dans une édition générale publiée à Vienne en huit volumes in-octavo, sous les dates de 1857 à 1864.

Le drame que M. Salvini vient d'interpréter devant nous ne s'appelle pas en Allemand *le Fils des Forêts,* mais bien *le Fils du Désert* (der Sohn des Wildniss). Représenté en 1842, il fut traduit dans presque toutes les langues de l'Europe, sauf le français. Je ne m'étonne pas de cette exception. Ce que nous aimons dans les pièces de théâtre, c'est « la pièce ». Nous appelons ainsi une combinaison de situations qui mettent aux prises les passions de divers personnages en excitant l'intérêt, la pitié, la terreur. Or, il n'y a pas l'ombre d'une pièce dans *le Fils du Désert* ou *des Forêts.*

Ce fils de la nature est un Tectosage, c'est-à-dire un membre de la tribu gauloise qui habitait Carcas-

sonne et ses environs. Les Tectosages avaient un renom de férocité qui inspirait la terreur à des voisins plus pacifiques, entre autres à la colonie grecque de Marseille. Une Grecque-Marseillaise, la belle Parthenia, est capturée par le clan que commande le farouche Ingomar, le fils du désert. Mais bientôt les charmes de Parthenia troublent le cœur du Tectosage, et c'est lui qui devient le prisonnier de sa captive. Comment elle l'amène à rompre avec ses farouches compagnons et à la reconduire vers son père, puis à se faire armurier, agriculteur et citoyen de Marseille, voilà tout le développement du drame. Au dénouement, Ingomar épouse Parthenia.

Selon les Allemands, le mérite essentiel du drame de Frédéric Halm, c'est de contenir une étude savamment psychologique de l'amour et de son influence civilisatrice sur les cœurs les plus barbares. Je n'y contredis pas; mais cette donnée fournit le thème d'une idylle et non d'un drame. Il y a deux jolies scènes, qui appartiennent précisément au genre bucolique. Dès son premier entretien avec Ingomar, Parthenia impose silence aux galanteries brutales du Tectosage et l'envoie cueillir des coquelicots dans le champ voisin pour s'en faire un bouquet printanier. Au troisième acte, lorsque Ingomar renonce à la vie errante pour reconduire Parthenia à Marseille, Frédéric Halm a trouvé une idée faite pour séduire un peintre néo-grec : les deux amoureux s'en vont côte à côte, le Tectosage portant un panier de fraises, et Parthenia portant le bouclier et la lance du guerrier. Cela est charmant; mais, avec cela, rien du tout qu'une suite de remplissages, si toutefois le vide peut remplir quelque chose.

Qui ne voit, d'ailleurs, que les développements possibles d'un pareil sujet ont été dès longtemps aperçus et réalisés avec les couleurs les plus vives et sous les

aspects les plus dramatiques par Chateaubriand d'abord, dans son admirable *Atala*, ensuite par George Sand dans *Mauprat*? Le Tectosage de Frédéric Halm est bien pâle et bien puéril à côté de Chactas et de l'amant d'Edmée.

M. Salvini n'en a pas moins trouvé dans le personnage d'Ingomar une de ses plus belles créations. Il s'y montre à la fois robuste et naïf, redoutable et tendre ; sous la chevelure et la barbe inculte du Tectosage, sa taille imposante, sa voix mordante et timbrée nous ont rappelé Guyon, qui créa si magnifiquement le Magnus des *Burgraves*. M. Salvini lui est bien supérieur, d'ailleurs, par la variété de son jeu, par la flexibilité d'un organe qui parcourt sans effort tous les registres de la voix humaine, et par la faculté si rare d'exprimer l'amour par la profondeur du sentiment interne, sans nulle apparence de déclamation dans la force ni d'afféterie dans la douceur.

Mme Checci-Bozzo a été de tout point charmante dans le rôle de la Grecque Parthénia. C'est le jeu naturel et libre des Italiennes, contenu par une sobriété d'attitudes et de gestes qui n'éteint pas l'originalité.

## DXI

Théâtre-Italien.                                12 décembre

### LA MORTE CIVILE
Drame en cinq actes en prose, par P. Giacometti.

Voilà comment il ne faut jurer de rien avec les théâtres. Les aventures du Tectosage Ingomar avaient inspiré à beaucoup de mes confrères une méfiance

assez naturelle envers *la Morte civile* (la Mort civile) de
M. Giacometti et il se trouve que *la Morte civile* vient
de produire sur le public de la salle Ventadour une
sensation que je ne puis comparer qu'aux effets foudroyants des *Deux Orphelines* et d'*Une Cause célèbre*.

Nous ne connaissons guère en France M. Giacometti, qui ne figure même pas au dictionnaire de Vapereau ; mais l'Italie reconnaît en M. Giacometti un de ses écrivains dramatiques les plus féconds et les plus puissants. Cette gloire locale me paraît suffisamment justifiée par le drame que la compagnie Salvini a représenté ce soir avec un succès aussi considérable qu'imprévu.

Il s'agit, comme dans *Une Cause célèbre*, d'un forçat et de sa fille. Mais Conrad, le héros de M. Giacometti, n'est pas innocent comme Pierre Renaud ; il a tué son beau-frère dans une rixe et a été condamné aux travaux forcés à perpétuité. Évadé du bagne après quatorze années, il se met à la recherche de sa femme Rosalia et de sa fille Ada, dont il n'a plus entendu parler. Il les retrouve saines et sauves, mais dans une situation singulière. Rosalia remplit les fonctions de gouvernante chez un jeune médecin, le docteur Henri Palmieri, et la jeune Ada ne connaît pas son père même de nom ; elle se croit et tout le monde la croit fille du docteur. Des soupçons terribles s'élèvent dans l'esprit de Conrad ; mais une explication catégorique, en les faisant disparaître, brise à jamais le cœur du forçat évadé. Le docteur Palmieri a eu pitié de la jeune créature qui lui rappelait une fille qu'il avait perdue. Ada a pris à son foyer solitaire la place de sa pauvre Emma. Ada ou Emma ne soupçonne pas l'opprobre paternel ; elle est frêle et maladive ; une révélation la tuerait ; quant à Rosalia, elle s'est sacrifiée ; Emma ne la connaît que comme une gouvernante qui a pris soin d'elle depuis son enfance.

Après qu'Henri Palmieri et Rosalia ont fait connaître

à Conrad toutes ces choses, le docteur dit froidement au forçat : « Vous êtes le père et vous avez des droits ; « faites-les donc valoir, et tuez votre fille.., »

Conrad baisse la tête, puis la relève soudainement : « Je puis abandonner ma fille pour qu'elle soit heu- « reuse, » s'écrie-t-il, « mais la femme doit suivre son « mari. » — « Je vous suivrai ! » répond Rosalia comme doña Sol à Hernani. Ce dévoûment docile, cette continuité de sacrifices chez une femme qui n'a connu que les douleurs du mariage sans avoir pour consolation les joies de la maternité, écrasent l'orgueil de Conrad et domptent sa fureur. Il a cru comprendre qu'Henri Palmieri aimait Rosalia ; le docteur lui a dit, avec une franche probité, que si Rosalia eût été libre, il en eût fait sa femme. Il ne reste plus à Conrad qu'un point à éclaircir. Rosalia aime-t-elle le docteur Palmieri ? Il l'interroge directement dans une scène hardie, que ne désavoueraient ni George Sand ni Alexandre Dumas fils. Rosalia confesse que le docteur lui inspire une affection profonde, mais qui ne l'a jamais détournée de ses devoirs, même en pensée.

« — Tu ne m'as pas tout dit, s'écrie Conrad. — « Tout, je te le jure. — Non ! tu ne m'as pas dit si dans « l'exaltation de tes sentiments intérieurs, ou dans « des heures d'abattement, une idée ne s'est pas pré- « sentée à ton esprit, une idée bien naturelle, celle de « ma mort. Ne l'as-tu pas désirée ? ne l'as-tu pas « demandée à Dieu comme la récompense de ta vertu ? « — Jamais, je te le jure ; je n'aurais plus osé regar- « der ta fille en face. — Mais si Dieu avait brisé ta « chaîne, ne serais-tu pas devenue la femme d'Henri « Palmieri ? — Conrad, ta demande n'est pas géné- « reuse ; que pourrais-je te répondre ? — Et pourquoi « ne répondrais-tu pas ? Sois sincère comme il l'est « lui-même. Il m'a dit que, si tu étais libre, il t'aurait « donné son nom pour te réhabiliter. — Lui ! c'est la

« première fois qu'on me parle d'une pareille pensée...
« — Tant mieux. Je te demande si tu aurais accepté
« son nom et sa main. Rosalia, ce n'est plus le mari
« qui te parle ; parle à un ami... Réponds. — Eh bien,
« oui. »

Après cet aveu murmuré d'une voix tremblante, Conrad a pris une résolution suprême. Il s'empoisonne. Avant que l'agonie ne vienne, il fait comprendre à Ada, par un pieux mensonge, que Rosalia est sa vraie mère, et qu'un mariage secret l'unissait depuis longtemps au docteur Palmieri. Rosalia pourra donc embrasser sa fille. Ainsi le pauvre forçat mourra tout entier, sans que l'enfant garde d'autre souvenir de lui que celui d'un homme dont les vêtements sordides et les yeux étincelants lui faisaient peur. Au moment où Conrad va rendre le dernier soupir, en appelant Ada, sa chère Ada, Rosalia dit doucement à l'enfant :
« Il appelle sa fille. Il a cru un instant que c'était toi.
« Ah ! qu'il le croie encore à cette heure suprême !
« Approche-toi de lui. Appelle-le ton père, pour qu'il
« meure en paix. » L'enfant se jette aux genoux du moribond en lui criant : « Père, mon père, regarde « ton Ada ! » Conrad fait un dernier effort pour embrasser sa fille et tombe mort.

On peut juger, par cette rapide analyse et par les courts passages que je traduis au courant de la plume sur le texte italien, du puissant intérêt de ce drame, écrit avec une éloquence passionnée, et conduit de main de maître. Seul de tous les spectateurs, je possédais le texte italien, imprimé à Vienne en 1877, avec la traduction allemande en regard. Eh bien, parmi les centaines de personnes qui n'avaient pour se guider qu'un bout d'analyse très insuffisant publié par le journal *l'Entr'acte,* et qui ne comprenaient pas un traître mot d'italien, il n'en était pas une qui n'eût le visage inondé de larmes lorsque le

rideau s'est abattu sur l'incomparable mort de Conrad Salvini.

Quel acteur! mais aussi quel succès! quel triomphe! et, je ne fais qu'employer le mot propre, quel délire! Les hommes agitaient leurs chapeaux, les femmes leurs mouchoirs; on l'a rappelé je ne sais combien de fois; on ne songeait plus à s'en aller, phénomène sans exemple chez le public parisien, dont la sortie ressemble ordinairement à une fuite. Après que la salle se fut lentement vidée, j'ai pu gagner la loge de M. Salvini; on y faisait queue; vingt artistes célèbres appartenant aux grands théâtres de Paris, des gens du monde, des journalistes, venaient serrer les mains du grand tragédien et lui montraient, comme la suprême louange, les pleurs qui n'étaient pas encore séchés dans leurs yeux.

Qui aurait dit cela après Ingomar le Tectosage? Et du coup voilà M. Giacometti devenu célèbre au point de forcer la main à M. Vapereau.

Je ne dois pas oublier les camarades de M. Salvini, qui portent avec aisance l'habit noir et les vêtements contemporains. M$^{me}$ Cecchi-Bozzo joue avec une simplicité sérieuse le rôle de Rosalia, et la jeune Emma, M$^{lle}$ Masini, montre une finesse remarquable; elle ressemble beaucoup par son extérieur et par son jeu à M$^{lle}$ Alice Lody, de l'Odéon. M. Diligenti tient avec fermeté et intelligence le rôle sympathique du docteur Palmieri.

## DXII

Odéon (Second Théatre-Français).    13 décembre 1877.

### LE BONHOMME MISÈRE

Légende en trois tableaux en vers, par MM. Ernest d'Hervilly
et A. Grévin.

J'ai lu ces jours derniers, dans quelques courriers de théâtre, que la légende du bonhomme Misère était un conte du XIII<sup>e</sup> siècle. En voilà la première nouvelle. D'après ce que j'en sais et ce qu'en savent, comme moi, les érudits dont je vais mettre la science à contribution, le conte du bonhomme Misère est beaucoup plus moderne. La première édition qu'on en connaisse fut imprimée, à Rouen, chez la veuve Oursel, avec une approbation signée Passart, datée de Paris, 1<sup>er</sup> juillet 1719. Cependant, le conte est mentionné dans le catalogue de la veuve Oudot, qui, vers la fin du XVII<sup>e</sup> siècle, débitait dans la rue de la Harpe les livres de la Bibliothèque Bleue.

L'auteur du conte est connu ; il s'appelait le sieur de La Rivière. M. Champfleury, qui a publié dans son *Histoire de l'Imagerie populaire* une étude excellente et complète sur le bonhomme Misère, nous apprend qu'il existait à Rouen, dans le XVI<sup>e</sup> siècle, un poète du nom d'Hillaire sieur de La Rivière, qui composa un livre intitulé *Speculum heroïcum : les XXIV livres d'Homère reduicts en tables demonstratives par Crespin de Passe, excellent graveur ; chaque livre redigé en argument poétique par le sieur J. Hillaire sieur de La Rivière, Rouennois.* Utrecht et Arnheim, chez J. Janson, 1613, in-4°. D'après M. Champfleury, le poète rouennois pourrait être l'auteur du *Bonhomme Misère*, dont la

date se trouverait ainsi reportée au règne de Henri IV.

Quelques passages du conte attestent son origine italienne : d'abord l'auteur déclare formellement qu'il a rapporté d'Italie cette historiette dont la scène se passe aux environs de Milan; on y parle de baïoques, très petite monnaie italienne, et du vin de Suze; enfin, on y compte les heures à la manière d'Italie par vingt-quatre heures à partir du lever du soleil. M. Franck, dans la *Revue de l'Instruction publique*, M. Charles Nisard, M. Victor Fournel et, après eux, M. Champfleury se sont efforcés de restituer à l'esprit gaulois l'idée mère du conte italien; mais leurs ingénieuses déductions, faute d'un commencement de preuve, restent à l'état de pure hypothèse. Je puis assurer pour ma part que je ne connais, dans la littérature française du moyen âge, aucune trace du sujet traité par La Rivière. Si le bonhomme Misère et son poirier dataient du XIII$^e$ siècle, il faudrait donc qu'on eût fait à ce sujet des découvertes récentes; attendons qu'on nous en fasse part.

Faut-il raconter ici l'histoire du bonhomme Misère? Les petits enfants des villages de France la savent sur le bout du doigt. Misère était un vieillard fort souffreteux, qui possédait cependant une petite maison, un clos et un poirier. Une nuit, deux voyageurs, surpris par l'orage, reçurent, dans la chaumière du bonhomme Misère, une hospitalité que leur avaient refusée tous les riches de la ville. C'étaient saint Pierre et saint Paul. Voulant remercier leur hôte, ils lui dirent : « Si vous aviez quelque grâce à demander à « Dieu, que souhaiteriez-vous? » — Misère, fort en colère contre de méchants voisins qui n'avaient pas eu honte de dérober les poires d'un pauvre homme, répondit : « Je ne demanderais rien autre chose au « Seigneur, sinon que tous ceux qui monteraient sur

« mon poirier y restassent tant qu'il me plairait, et
« n'en pussent jamais descendre que par ma volonté. »
Le souhait de Misère fut exaucé, grâce aux ferventes
prières des deux apôtres. Dès le lendemain, son voleur de poires se trouva pris sur l'arbre dont il n'aurait
jamais pu descendre si Misère ne lui eût généreusement pardonné. Le bruit de cette aventure se répandit
dans le pays. Depuis ce temps-là, personne n'osa plus
approcher du poirier du bonhomme Misère. « Il faut
« convenir, continue La Rivière, que dans le fond il
« s'agissait de bien peu de chose; mais quand on ob-
« tient ce qu'on désire au monde, cela peut compter
« pour beaucoup. » Donc, Misère, satisfait de sa condition, vécut tranquillement jusqu'à ses vieux jours.
Il souffrait bien plus qu'un autre, « mais sa patience
« s'étant rendue maîtresse de toutes ses actions, une
« certaine joie secrète de se voir absolument maître
« de son poirier lui tenait lieu de tout. » Un jour
qu'il y pensait le moins, il entendit frapper à sa
porte : c'était la Mort. Misère la regarda sans trembler, et lui demanda pour toute grâce qu'elle lui
permît de manger avant de mourir la plus belle poire
de son cher poirier. La Mort trouva la demande raisonnable, et voyant que Misère, cassé comme il l'était
et tout tremblant, ne pouvait atteindre la plus belle
poire, la Mort poussa l'obligeance jusqu'à grimper à
l'arbre pour la cueillir. Mais elle fut bien étonnée,
lorsque, voulant redescendre, cela se trouva tout à fait
impossible. La Mort, se voyant prise, sortit de son
immobilité. « Quoi! dit-elle, vous osez vous jouer de
« moi, qui fais trembler toute la terre? » Misère tint
bon et fit ses conditions, que la Mort accepta, aimant
mieux laisser vivre le bonhomme que de rester là
plantée jusqu'au jugement dernier. Il fut convenu
qu'elle épargnerait jusqu'à la fin des siècles le maître
du poirier et « c'est ce qui fait que Misère, si âgé qu'il

« soit, a vécu depuis ce temps-là toujours dans la
« même pauvreté, près de son cher poirier. Et, sui-
« vant la promesse de la Mort, il restera sur la terre
« tant que le monde sera monde. »

Cette admirable et philosophique légende est devenue populaire en tous pays ; on en connaît plus de cinq cents versions différentes, répandues depuis deux siècles à des millions d'exemplaires. *Le Figaro* a publié une variante italienne insérée par Prosper Mérimée dans ses *Mosaïques*, et la légende wallonne recueillie par notre regretté confrère Charles Deulin dans ses *Contes d'un buveur de bière;* il y faut ajouter la version de la Flandre du Nord, donnée en 1874 par M. Charles Narrey dans son volume intitulé *le Bal du Diable*.

La veine poétique de M. Ernest d'Hervilly s'est laissé tenter à son tour par la touchante figure du Bonhomme Misère. L'ingénieux auteur de *la Belle Saïnara* a serré d'aussi près que possible la prose limpide et expressive du sieur de La Rivière, en s'inspirant çà et là des versions ultérieures et en se permettant quelques développements personnels contenus dans de justes bornes. M. d'Hervilly n'accepte cependant pas la conclusion absolue du conteur qui dit que « Misère restera sur la terre tant que le monde « sera le monde ». Il a meilleur espoir dans la perfectibilité humaine que n'en avait le sage La Rivière, qu'il corrige et morigène dans la glose suivante :

> Ce conte aura-t-il plu? Je ne sais. Mais avant
> Qu'on l'apprenne au conteur, laissez-lui dire encore
> Ceci : c'est que Misère, hélas! toujours vivant,
> Déjà du jour final voit se lever l'aurore.
> Oui, son rude destin est moins âpre et moins noir.
> Et longtemps, bien longtemps avant la fin du monde,
> C'est de l'humanité le ferme et doux espoir,
> Grâce à tes beaux efforts, fraternité féconde,
> Qui grandis chaque jour et ne te lasses pas,
> Misère cessera d'exister ici-bas.

Je ne contesterai pas ces aspirations généreuses ; mais Misère, en français, ne signifie pas seulement Pauvreté, cela veut dire aussi Souffrance ; or, j'en demeure d'accord avec M. d'Hervilly, la Pauvreté peut et doit décroître sur la terre ; mais la Souffrance est éternelle, elle est la condition naturelle et providentielle de la race humaine ; faut-il s'en plaindre, puisqu'elle est la raison même de son génie et de sa grandeur?

La versification de M. Ernest d'Hervilly, alerte, prime-sautière, se recommande par une facture sévère, qui n'exclut ni l'élégance ni la facilité. Je me borne à citer quelques vers d'un sentiment exquis. Misère vient d'exprimer son modeste désir. L'apôtre Paul dit alors à Misère :

>Vieillard, votre souhait s'accomplira, je pense.
>Puisque le Ciel toujours offre une récompense
>A ses vieux serviteurs, nous lui demanderons
>Ardemment, cette nuit, de punir vos larrons,
>Comme vous l'avez dit...

LA LAVANDIÈRE.

>Amen !

MISÈRE.

>Dieu vous écoute !
>Car ma voix a bien peu de crédit sous la voûte
>Céleste, bonnes gens ! Du moins, jusqu'à présent,
>Aux balances d'en haut je suis bien peu pesant.

PAUL.

>Espérez ! Le Seigneur éprouve ceux qu'il aime,
>Mais toujours la moisson vient à celui qui sème,
>Sans trêve, sans murmure...

PIERRE.

>Espérez donc, ami.

MISÈRE, s'inclinant.

>Je n'ai jamais douté si j'ai parfois gémi.

**Il faut encore transcrire ce beau passage, dont l'idée**

est empruntée à la légende du nord de la France ; c'est la Mort, qui presse Misère de lui rendre la liberté :

> Je suis le Mal, dis-tu? Soit! Un mal nécessaire :
> Le fer rouge est cruel, mais il guérit l'ulcère.
> Ne hoche pas la tête en m'écoutant, vieillard,
> Car je suis Celle aussi qui vient encor trop tard
> Pour beaucoup, et qui vient comme la délivrance.
> Oui, c'est moi qui guéris l'incurable souffrance.
> Veux-tu perpétuer la Vieillesse et les Maux?
> Déjà, de toutes parts, des villes, des hameaux,
> Des mers, où le radeau misérable surnage,
> Et des champs que la guerre emplit de son carnage,
> On me prie, on m'appelle avec des pleurs sanglants,
> Et tous les désespoirs trouvent mes pas trop lents.
> Allons, vieillard, fais place à la Mort bienfaisante!

La mise en scène du *Bonhomme Misère* est fort curieuse. Les trois tableaux qui composent la légende apparaissent successivement comme la peinture d'un triptyque dont les deux battants s'ouvrent et se referment au moment opportun. M. Zara a peint trois décors neufs, tous fort jolis, particulièrement le premier qui représente la place d'un village avec sa fontaine sculptée, éclairée par un fanal de forme étrange ; et le troisième, dont le plan principal est occupé par le cher poirier du bonhomme Misère. Les costumes sont dessinés d'après les images d'Épinal. La scène se passe au moment du premier voyage des apôtres Pierre et Paul en Italie, c'est-à-dire vers le milieu du premier siècle de notre ère. Le costumier avait ses coudées franches ; il s'est inspiré des traditions du moyen âge et il a obtenu des effets pleins de couleur et d'originalité.

Le public de l'Odéon a fait le meilleur accueil à la tentative intéressante de M. Ernest d'Hervilly ; la légende du *Bonhomme Misère* est interprétée d'une manière fort intelligente par MM. Talien, Montbars,

François, Tousé, Monval, par Mlle Kolb, très accorte sous les traits de la lavandière laborieuse et gaie qui travaille, battue par une pluie d'orage ; Mme Defresnes, bien que fort souffrante, a largement dessiné le personnage de la Mort, qui, selon l'argument de M. d'Hervilly, doit apparaître « sous les traits d'une belle et « noble jeune femme aux longs cheveux épars sur sa « robe blanche et tenant une faux d'argent à la « main. »

---

## DXIII

Théatre-Italien.                    14 décembre 1877.

### MACBETTO. — M. Salvini.

M. Salvini n'a pas voulu quitter Paris sans donner une représentation de *Macbetto*. C'était aller au-devant des vœux du public, car la seule annonce du chef-d'œuvre de Shakespeare avait suffi pour attirer une affluence inusitée. Shakespeare a décidément conquis sa place en France comme un classique national. *Othello, Roméo, Hamlet, Macbeth* exercent sur la foule une influence aussi directe et aussi persévérante que *le Cid, Andromaque, Phèdre* ou *Britannicus*. Cette popularité acquise aux œuvres maîtresses du grand tragique anglais permet aux amateurs qui ont suivi les représentations de M. Rossi et de M. Salvini de comprendre quelque chose à la pièce sans savoir l'italien.

D'ailleurs, *Macbeth* est peut-être, des quatre drames que je viens de citer, celui qui parle le plus aux yeux, et dont l'action s'explique le mieux sans le secours de la parole. Les scènes de sorcellerie, le meurtre de

Duncan, le festin où l'apparition de Banco trouble l'esprit du meurtrier, le somnambulisme de lady Macbeth, l'apparition des soldats de Malcolm portant les rameaux verts de la forêt de Birman, enfin le combat terrible dans lequel l'épée vengeresse de Macduff délivre la terre d'un monstre couronné, sont autant de tableaux saisissants qui se passeraient de légende.

Mais quelle noble jouissance pour ceux qui ont le bonheur de suivre vers par vers, mot par mot, la prodigieuse conception de Shakespeare et les développements de cette pensée profonde, penchée sur la nature humaine comme sur un gouffre insondable, et qui donne le vertige avec la sensation de l'infini !

Le chemin est long et terrible depuis la bruyère déserte où les sorcières crient à Macbeth : « Tu seras roi ! » jusqu'à l'heure sinistre où le misérable tyran aperçoit le fond de tout, même de ses indicibles terreurs et de ses ambitions sanglantes : « J'ai presque « oublié les impressions de la crainte ; il fut un temps « où mes sens auraient été glacés si j'eusse entendu « des cris dans la nuit ; où mes cheveux, à une nou- « velle effrayante, se dressaient et s'agitaient sur ma « tête comme s'ils avaient une âme : mais je suis ras- « sasié d'horreurs. »

Le rôle de Macbeth, cette personnification du crime, si terrible, si logique et si complète, est un des plus difficiles qui puisse s'offrir à l'ambition d'un acteur tragique. Il a pour écueil la monotonie si l'interprète ne possède pas assez de ressources pour nuancer d'acte en acte la fureur sanguinaire et les épouvantements du thane de Glamis. C'est un grand éloge pour M. Salvini de constater qu'il y a pleinement réussi. La scène du banquet, où Macbeth perd et recouvre la raison selon que le spectre de Banco lui apparaît ou redevient invisible, fait passer un frisson dans les veines. Je l'ai trouvé surtout admirable dans

l'avant-dernière scène, alors qu'il apprend à la fois la marche offensive de l'armée de Malcolm et la mort de lady Macbeth : « Elle aurait dû mourir plus tard ! » s'écrie Macbeth, « et attendre que nous eussions plus « de loisir pour recevoir cette nouvelle. Éteins-toi, « flambeau éphémère ! La vie n'est qu'une ombre « fugitive ; c'est un comédien qui s'agite un instant « sur les planches et qu'on ne reverra plus ; c'est un « conte d'idiot, plein de fracas et de chaleur factice, « qui au fond ne veut rien dire du tout. Je commence « à être las du soleil et je voudrais que l'univers s'é- « croulât sur nos têtes. Qu'on sonne l'alarme ! Vents, « soufflez ! Accours, Destruction ; que, du moins, nous « mourions dans nos armures ! » Le passage de l'ironie amère et délirante à l'exaltation du soldat qui va chercher la mort comme une délivrance a été rendu par M. Salvini avec une science des contrastes et une puissance de moyens qui lui ont valu une longue ovation.

M. Salvini quitte Paris dimanche, en laissant parmi nous l'impression profonde de son magnifique talent. Heureuse l'Italie, qui possède deux tragédiens tels que M. Salvini et M. Rossi, tous deux dans la force de l'âge ! Puissions-nous les revoir un jour et les revoir ensemble ! Que diriez-vous d'*Otello* avec M. Rossi dans le rôle du Maure et M. Salvini dans celui de Iago ? C'est une idée de M. Salvini, et je garantis que le jour où elle se réalisera, ce sera vraiment une fête pour la littérature et pour l'art.

## DXIV

Théatre-Historique.  15 décembre 1877.

### LA CENTIÈME D'HAMLET

Drame en cinq actes et six tableaux, par Théodore Barrière.

Il y a deux mois à peine que Théodore Barrière, foudroyé par un mal subit, a été enlevé prématurément à l'art dramatique contemporain, dont il était l'une des gloires. Théodore Barrière était mon ami d'enfance; depuis trente-six ans nous gravissions côte à côte le dur sentier de la vie. Tel je l'avais aimé, adolescent et inconnu, tel les années l'avaient laissé en le faisant célèbre : esprit fougueux, inquiet, honnête, âme droite et haute, cœur généreux incessamment traversé par les effluves du bon et du vrai. Si je parle ici publiquement de ma douleur, ce n'est pas pour en faire étalage; c'est pour avertir sincèrement le public qui me lit, que l'ami inconsolé de Théodore Barrière ne pourrait pas, ne voudrait pas se faire le juge de l'œuvre posthume représentée ce soir.

Je me borne donc à la raconter.

Un peintre célèbre, M. Pascal Brun, a deux enfants : un fils nommé Étienne, qui sert comme enseigne dans la marine de l'État; une fille nommée Camille, que son père a reléguée dans la ferme de son ami Martin Noël, auprès de M<sup>me</sup> Noël, qui est la marraine de Camille. Martin Noël a été saisi d'une passion violente pour la fille de Pascal; dès qu'il la lui laisse voir, Camille prend la résolution de quitter un asile qui ne lui offre plus qu'angoisses et périls. D'ailleurs Camille partage l'amour pur qu'elle a inspiré à un officier de

marine, M. Georges de Maillan, le lieutenant de son frère Étienne.

Quant à Pascal Brun, s'il a délaissé sa fille, c'est qu'un amour insensé l'enchaîne à la Luciani, une cantatrice italienne, qui donne en ce moment des représentations sur un théâtre de province. Pascal Brun a tout oublié pour cette femme, et sa famille et l'honneur. Dans un moment d'égarement, voulant satisfaire à une obligation que lui a imposée la Luciani, il a fabriqué et fait escompter pour une somme de douze mille francs des billets auxquels il a apposé la fausse signature de son ami Martin Noël. Il s'est, à la vérité, procuré l'argent qui doit faire face à l'échéance, mais il est obligé d'avouer son crime à Martin Noël, afin que les billets soient payés à présentation. Martin Noël accueille avec avidité la douloureuse confidence de Pascal; la possession des billets faux le rendra maître de la volonté de celui-ci lorsqu'il lui demandera la main de sa fille. Quant à sa femme Geneviève, l'odieux Martin Noël ne reculera pas devant un crime pour la faire disparaître.

L'occasion se présente inopinément; Martin Noël a suivi Pascal dans la loge de la Luciani; il y est rejoint par Geneviève, que le départ de Camille a subitement éclairée sur la passion coupable de son mari, et qui lui adresse des reproches sanglants et mérités. Une querelle violente s'engage entre les deux époux, pendant que la Luciani chante le rôle d'Ophélie dans la centième représentation d'*Hamlet*; Martin Noël essaye d'abord de faire taire sa femme en comprimant ses cris, puis, sous l'impulsion d'un délire aveugle, il l'étrangle. L'énormité de son crime lui apparaît alors; l'échafaud se dresse devant lui, et, pour anéantir avec le corps de la victime toute trace de son horrible forfait, il met le feu au théâtre en plaçant des bougies allumées dans l'armoire qui renferme les costumes de la Luciani.

Lorsque Martin Noël, devenu veuf, ose demander à Pascal la main de Camille, Pascal manifeste une résistance d'autant plus invincible que Camille est promise, de son aveu, à Georges de Maillan. Martin Noël menace alors Pascal de le dénoncer à la justice; il a gardé les faux billets. Pascal, dont la raison est ébranlée par la trahison de la Luciani, qui s'est enfuie avec un adorateur millionnaire avant le dernier acte d'*Hamlet*, devient tout à fait fou.

Néanmoins, Camille, pour sauver l'honneur du nom paternel, consent au sacrifice qu'exige d'elle l'infâme Martin Noël. Mais une heure après l'accomplissement du mariage, elle se jette dans le lac qui avoisine la maison de Noël, en demandant pardon à Dieu de son suicide.

Ici se place une scène terrible.

Martin Noël, qui a vu Camille se jeter à l'eau, va s'y précipiter à son tour pour la sauver, lorsque Pascal l'arrête au passage. Pour le malheureux fou, la forme blanche qui flotte sur l'eau, c'est Ophélie, c'est la Luciani au dernier acte d'*Hamlet*. Dans cette lutte, Pascal reconnaît tout à coup Martin Noël, la cause de tant de malheurs, et il le poignarde. En tombant, Martin Noël s'écrie : « Malheureux! ce n'est pas Ophé- « lie, c'est ta fille! » Et il meurt. Camille est sauvée par Georges de Maillan, et Pascal Brun recouvre la raison.

Comment se fait-il que ce drame mouvementé, rempli d'intérêt, traversé par les éclairs d'une imagination puissante, n'ait pas produit sur le public l'impression saisissante qu'il était permis d'en attendre ? Hélas ! c'est que la mort a empêché Théodore Barrière d'accomplir le travail définitif par lequel l'auteur expérimenté juge son ouvrage, le retouche, le modifie, l'abrège, en un mot, « le met au point », pour me servir de l'expression consacrée. Les épisodes inutiles,

les hors-d'œuvre que l'on croyait comiques et qui ne sont qu'encombrants auraient disparu dans ce labeur de revision dernière qui n'a pas été accompli.

Ce qui manque surtout au drame posthume de Théodore Barrière, c'est une interprétation suffisante. M. Clément Just joue avec chaleur et conviction le rôle de Pascal Brun, mais il lui reste plus de talent que de voix. M$^{lle}$ Jeanne Marie est touchante et dramatique dans le rôle de Camille; MM. Cosset, Paul Jorge, M$^{mes}$ Moriac et Volney sont fort convenables. Malheureusement, le poids des cinq actes porte tout entier sur le rôle de Martin Noël, et le rôle de Martin Noël est joué par M. Bouyer, dont la médiocrité habituelle est descendue ce soir au-dessous de toute critique. Gauche, maladroit, sans art et sans diction, braillant à tort et à travers, M. Bouyer a fait rire dans les scènes dramatiques, et a compromis, sans paraître même s'en douter, le succès de l'ouvrage. Si les amis de Théodore Barrière ont assez de crédit sur M. Castellano, directeur du Théâtre-Historique, pour obtenir qu'il confie le rôle de Martin Noël à un acteur moins offensant pour les yeux et les oreilles du spectateur, *la Centième d'Hamlet*, allégée de quelques longueurs et soutenue par une mise en scène intéressante quoique incomplète, retrouverait certainement le succès qu'elle n'a pas rencontré ce soir devant un public justement sévère pour M. Bouyer, mais à coup sûr bien rigoureux et bien ingrat envers l'auteur des *Filles de marbre*, des *Faux Bonshommes*, des *Parisiens*, de *l'Outrage*, de *l'Ange de Minuit*, et de tant d'autres compositions originales qui suffiraient à défrayer dix renommées, si elles n'étaient l'ouvrage d'un seul homme, mort à cinquante-cinq ans.

## DXV

Théatre Cluny.                    18 décembre 1877.

### MADELEINE

Pièce en quatre actes, par M. Charles Corthey.

La pièce de M. Charles Corthey est tirée, paraît-il, du roman de M. Claretie, intitulé *Madeleine Bertin*, qui parut, il y a quelques années, dans le feuilleton du *Figaro*. Mes souvenirs personnels ne me fournissent pas de renseignements assez précis pour confronter l'œuvre du romancier et celle du dramaturge. Mais j'absous, les yeux fermés, M. Jules Claretie de toute responsabilité dans l'œuvre enfantine de M. Charles Corthey. Le travail qui adapte un roman aux convenances de la scène exige de l'expérience et du tact; les plus habiles y échouent quelquefois; un débutant ne peut qu'y perdre son temps et son encre.

Il se trouve précisément que la donnée principale de la pièce est de celles qu'on ne saurait présenter au public qu'avec des précautions infinies, et qu'il vaudrait beaucoup mieux ne pas lui présenter du tout. Il s'agit d'une fille qui, devenue la rivale de sa propre mère, la trompe scandaleusement avec son propre beau-père. C'est tout ce qu'il y a de propre là dedans. En un mot, c'est le même sujet que la *Julia de Trécœur* de M. Octave Feuillet, avec cette différence que Julia se brise la tête sur des rochers plutôt que de laisser pénétrer son secret, tandis que Madeleine Bertin se vautre cyniquement dans l'infamie.

Heureusement, s'il est un dieu pour les ivrognes, il en est pour les enfants inconscients du danger. L'odieuse immoralité du sujet, traité sérieusement,

avec toutes les ressources de l'art, aurait peut-être révolté le public. M. Charles Corthey est parvenu à le faire rire avec des monstruosités qui n'ont rien de comique. Le moyen de résister à des phrases comme celle-ci : « Une femme est d'autant plus seule « qu'elle est plus isolée ! » Notez que cette exclamation de la vertueuse M^{me} Darcier, mère de Madeleine Bertin, reproduit servilement un des plus célèbres axiomes de Joseph Prudhomme. Ailleurs, M. Bertin, furieux contre un certain Bussières qui vient de décamper en lui emportant cinq cent mille francs, s'écrie, en jetant les yeux sur un papier révélateur : « Ciel ! ce drôle est mon fils ! » Ici la bonne foi d'un public qui ne demandait qu'à « gober » tout ce qu'on lui offrait a senti qu'on se jouait d'elle, et un bel accès d'hilarité a déchargé d'un seul jet la bile silencieusement amassée pendant les trois premiers actes.

N'insistons pas. La pièce de M. Charles Corthey est écrite comme ces bâtons et ces jambages par lesquels les enfants de six ans préludent au bel art de la calligraphie. La pièce est jouée comme elle est écrite. Je recommande aux curieux une débutante qui s'appelle M^{lle} Hérald, et qui imite d'une façon prodigieuse les mouvements et les roulements d'yeux d'une poupée à ressorts.

# CONSERVATOIRE NATIONAL DE MUSIQUE

## LES ENVOIS DE ROME

*20 décembre 1877.*

Une décision ministérielle, qui n'a guère que deux ans de date, prescrit l'exécution publique des œuvres musicales adressées à l'Académie des beaux-arts par les élèves de l'École de Rome.

La mesure est excellente, à ce point qu'on se demande comment on n'y avait pas songé plus tôt. L'audition est pour les musiciens ce qu'est l'exposition pour les peintres et les sculpteurs. Devant les œuvres de ceux-ci, les portes des galeries de l'École des beaux-arts s'ouvrent à deux battants; il était naturel que la salle du Conservatoire fût offerte aux musiciens lauréats.

Donc, hier jeudi, 20 décembre, à neuf heures du soir, l'administration des beaux-arts conviait un public d'élite à l'audition des envois de Rome. Le programme n'était pas très étendu, et pour cause. L'École de Rome ne possède en ce moment que deux musiciens, M. Wormser et M. Puget; or M. Puget n'a rien envoyé du tout, ou du moins n'a pas fait son envoi dans les délais « prescrits par le règlement ». Or, eût-il envoyé, hors délai, quelque pièce qui fût un chef-d'œuvre, il n'y a pas de chef-d'œuvre qui tienne : le règlement a été positivement violé, et nous n'entendrons rien de M. Puget.

M. Salvayre devait-il quelque chose? L'Académie

dit oui ; elle s'étonne qu'un jeune compositeur, auquel elle a prodigué les encouragements et les éloges, ne continue pas indéfiniment à travailler pour elle. M. Salvayre répond à cela qu'il a fait ses trois années réglementaires, et qu'il est heureux d'offrir à l'Académie la partition du *Bravo*, estimant qu'un grand opéra, représenté avec succès au Théâtre-Lyrique, rend du travail, de l'énergie et du talent d'un compositeur un témoignage plus évident et plus considérable qu'une composition purement académique. Mais le règlement n'avait pas prévu le cas. Personne non plus n'avait prévu le règlement, qui n'est guère connu que de M. le secrétaire perpétuel.

De fait, la négligence de M. Puget et l'abstention involontaire de M. Salvayre ne laissaient à la disposition de l'Académie que l'envoi de M. Wormser, comprenant une symphonie complète, une sorte d'oratorio composé sur un dithyrambe de Lamartine intitulé *la Poésie sacrée*, plus la copie d'un intermède avec chœur de Benedetto Marcello, retrouvé parmi les manuscrits de la bibliothèque Saint-Marc à Venise. Cette pénurie risquait de compromettre l'institution des auditions annuelles. Heureusement, M. Salvayre, dont la fécondité s'explique par un travail acharné, n'a pas laissé l'Académie dans l'embarras ; et voilà comment le programme d'hier comprenait, avec la symphonie de M. Wormser, deux morceaux de M. Gaston Salvayre, un air varié pour instruments à cordes, et le psaume CXIII avec chœurs.

La symphonie de M. Wormser n'est pas sans mérite ; les idées en sont minces et courtes, mais développées avec méthode et clarté. Le public s'est trouvé d'accord avec l'Académie pour distinguer deux morceaux sur quatre, à savoir : l'*adagio*, mélancolique et un peu dormant, et le *minuetto*, très vif, très piquant, très enlevé par l'excellent orchestre que conduisait

M. Ernest Deldevez. M. Wormser n'en est qu'à sa première année de Rome. Son début, sans promettre une grande originalité, mérite cependant qu'on en tienne compte.

L'air varié pour instruments à cordes, qui succédait à la symphonie de M. Wormser, a été composé par M. Gaston Salvayre dans le goût des *basses dances* si en honneur du XVI$^e$ au XVIII$^e$ siècle. A entendre ces mélodies empreintes d'une joie grave et d'une élégance un peu hautaine, il semble qu'on va voir s'agiter en mesure de grands seigneurs et de nobles dames habillés par Velasquez ou par Clouët.

Une des variations de ce morceau brillant a été redemandée avec insistance par l'auditoire, et l'orchestre a bien voulu le répéter, autorisé par l'assentiment bienveillant de M. Ambroise Thomas, qui présidait la cérémonie.

M. Salvayre a écrit sur le Psaume CXIII un œuvre considérable, qui ne contient pas moins de cinq morceaux, pour orchestre, chœurs et soli. Le texte de ce psaume, qui commence par *In exitu Israël de Egypto*, c'est la grandeur de Dieu qui délivre son peuple, et la vanité des idoles impuissantes. Le psalmiste raconte d'abord les miracles qui accompagnèrent la délivrance du peuple d'Israël, la mer qui se retira, *mare vidit et fugit,* le Jourdain qui remonta vers sa source, les montagnes qui tressaillirent comme le bélier, tandis que les collines sautaient comme l'agneau. La description instrumentale de ces prodiges a été conçue par M. Salvayre comme une page d'histoire écrite dans un mouvement grave, et dont les épisodes sont marqués par les diverses colorations de l'orchestre.

Au n° 2, *Non nobis, Domine,* le peuple d'Israël reconnaît la toute-puissance du Seigneur. Deux récitants, soprano et ténor, disent les différents versets de la

prière qui est reprise par le chœur des hommes et arrive par un *crescendo* à former un choral auquel viennent s'ajouter les voix de femmes sur les paroles *Deus autem noster*.

Le n° 3, *Simulacra gentium*, c'est l'imprécation contre les idoles, ou plutôt une sorte de conjuration vocale et instrumentale, qui arrive à un violent *fortissimo*, comme si le peuple de Dieu allait briser ces idoles de pierre qui ont une bouche et ne parlent point, des yeux et qui ne voient point, des pieds et qui ne marchent pas.

Au milieu du déchaînement général, quelques voix de femmes se détachent pour chanter la douceur et la bonté de Dieu, dont la grâce s'est étendue sur la maison d'Israël. C'est le numéro 3 *bis*. Les harpes se mêlent au chœur des femmes. Les hommes, de leur côté, célèbrent la bonté divine qui protège la maison d'Aaron, et les deux chœurs se rejoignent dans la suavité des sonorités éoliennes.

Au n° 4 et dernier, *Qui timent dominum*, une sorte de psalmodie ramène la phrase principale du n° 1, qui, passant par diverses modulations, conclut le morceau avec une sonorité imposante et profondément religieuse.

Le psaume de M. Salvayre, qui appartient aux régions les plus élevées de l'art musical, a été écouté avec un intérêt soutenu. Le chœur de femmes, délicieusement accompagné par la harpe de M. Prunier, est évidemment le plus accessible au public, qui l'a couvert d'applaudissements. L'ensemble de l'ouvrage composé immédiatement avant le *Stabat mater* qui sera prochainement exécuté par la Société des concerts, atteste une fois de plus chez M. Gaston Salvayre une abondance d'idées et un savoir qui le placent au premier rang parmi les jeunes compositeurs sur qui repose l'avenir de l'École française.

*P.-S.* — L'Académie a reconnu qu'il y avait eu un malentendu entre elle et M. Gaston Salvayre; l'erreur sera constatée et réparée dans le prochain rapport de M. le secrétaire perpétuel, c'est-à-dire dans un an. Voilà une justice très réglementaire, mais bien lente.

---

## DXVI

Comédie-Française.  22 décembre 1877.

### PARTHÉNICE

A-propos en un acte en vers, par M. Émile Moreau.

Odéon (Second Théatre-Français).  Même soirée.

### LE PROCÈS DE RACINE

Comédie en un acte en vers, par M. Pierre Giffard.

La Comédie-Française et l'Odéon fêtaient ce soir le 238e anniversaire de la naissance de Racine.

A la Comédie-Française, *Esther* et *les Plaideurs*, séparés par un à-propos en vers de M. Émile Moreau, intitulé *Parthénice;*

A l'Odéon, *Iphigénie en Aulide* et *les Plaideurs*, séparés par un à-propos en vers de M. Pierre Giffard, intitulé *le Procès de Racine.*

M. Émile Moreau nous montre Jean Racine à dix-huit ans, conduit du cabaret aux coulisses et aux loges d'actrices par le bonhomme La Fontaine, et prenant son oncle, M. Vitard, comme confident de sa bonne fortune avec la Duchâteau, du théâtre du Marais, pour qui il a composé sa première pièce de vers, *Parthé-*

*nice.* Lorsque M. Vitard a reçu la confession du jeune poète qu'il admire et qu'il encourage, il déclare à la sévère M^me Vitard, son épouse, que la conduite de Jean Racine ne laisse rien à désirer, et qu'il répond de lui comme de soi.

L'à-propos de M. Émile Moreau, agréablement tourné, ne retrace peut-être pas un tableau bien fidèle de la jeunesse de Racine ; mais il a plu, c'est tout ce qu'on exige d'un à-propos. Il est également malaisé de reconnaître l'homme toujours grave et un peu guindé que fut Racine dès ses premières années dans le gamin turbulent et enfiévré que nous a montré M^lle Sarah Bernhardt. Mais l'actrice a du feu, de la verve, et elle porte agréablement le justaucorps et la grande perruque. M. Thiron et M^me Jouassain esquissent d'un trait sûr les amusantes silhouettes de M. et M^me Vitard.

La petite pièce de l'Odéon a été tirée directement par M. Pierre Giffard de la biographie de Racine. L'auteur de *la Thébaïde* et d'*Alexandre* avait hérité d'un oncle un prieuré qui entraînait la prise d'habit dans un ordre religieux. Racine accepta le prieuré mais ne se pressa pas de se faire moine ; à la fin, un régulier lui disputa le prieuré, on plaida et Racine perdit le prieuré avec son procès. Il y avait, à l'entour de la place du cimetière Saint-Jean, un traiteur fameux à l'enseigne du *Mouton*. Là se réunissaient souvent de jeunes seigneurs plus ou moins spirituels, avec Boileau, Racine, Chapelle, La Fontaine, Furetière, etc. On prétend que *les Plaideurs* furent conçus et écrits en partie dans cette joyeuse réunion, et que Racine ne poursuivit l'achèvement de cette comédie que pour se venger de son juge en le ridiculisant sous les traits de Perrin Dandin.

M. Pierre Giffard était dans son droit en se servant de cette anecdote, qui, d'ailleurs, me paraît fort sus-

pecte, non quant au procès qui réellement eut lieu, mais quant à l'intention et à la pensée première de la comédie des *Plaideurs*. Racine explique dans sa préface qu'il a voulu donner au public français un échantillon des comédies d'Aristophane en traduisant et en coordonnant quelques fragments des *Guêpes;* cette explication littéraire doit être tenue pour la seule bonne et la seule vraie. Des vers travaillés et rimés comme ceux des *Plaideurs* ne s'improvisent pas au cabaret. Les traits saillants sont presque tous d'Aristophane et le reste appartient à Rabelais. Je cherche en vain ce que les convives du *Mouton* y auraient mis pour leur écot.

La comédie de M. Pierre Giffard est d'ailleurs fort gaie, fort amusante, et fort bien jouée par MM. Grandier, Valbel, Montbars, M$^{mes}$ Marie Kolb et Alice Brunet.

## DXVII

Théatre-Italien.     22 décembre 1877.

### Reprise d'AIDA

Début de M$^{me}$ Maria Durand.

Je n'essayerai pas de refaire, à propos d'une reprise, une étude complète sur *Aïda*. Je me borne à constater que l'œuvre magistrale de Verdi vient d'être accueillie avec un succès égal à celui qu'elle obtint dans sa nouveauté.

Les morceaux qui ont produit hier le plus d'impression sur le public sont, au premier acte, la consécration dans le temple de Vulcain; au deuxième acte,

le duo d'Amneris et d'Aïda, la marche triomphale et la finale, et je puis ajouter en bloc le troisième et le quatrième acte tout entiers, en insistant sur le duo de la fin *Vedi di morte l'angelo,* qui couronne si lumineusement le drame musical.

M^{me} Maria Durand, qui débutait dans le rôle d'Aïda, a justifié du premier coup les espérances que la direction du Théâtre-Italien fondait sur elle. Grande, bien faite, douée d'une physionomie régulière et expressive, M^{me} Maria Durand possède une admirable voix de soprano, pleine, vibrante et veloutée, d'une égalité parfaite depuis les notes basses, colorées et mordantes comme celles d'un contralto, jusqu'à l'*ut* supérieur. La cantatrice se sert avec un art consommé de cet organe splendide, soit qu'elle le maintienne dans la suavité des demi-teintes, soit qu'elle le lance à toute volée dans les explosions de la passion. Le succès de M^{me} Maria Durand a été très grand : il méritait de l'être davantage encore.

Avec M^{me} Maria Durand nous entrevoyons la reprise possible et par conséquent certaine d'une bonne partie du répertoire italien. Est-ce que M. Escudier n'a pas déjà songé pour elle à la *Norma,* avec M. Nouvelli dans Pollione et M^{lle} Litta ou M^{lle} Nordi dans Adalgise?

Il a été fort bien, M. Nouvelli, sous le casque de Rhadamès; certes, il faut beaucoup de talent et de savoir pour supporter le poids d'un tel rôle et d'un tel casque avec des forces physiques relativement médiocres. Mais je ne conseillerais pas à M. Nouvelli de se dépenser à de pareilles tentatives. Ses qualités principales sont le charme et la douceur; elles disparaissent ou s'éteignent dans l'exécution d'un grand rôle dramatique; il s'est trouvé justement que M. Nouvelli, préoccupé de se maintenir en haleine comme ténor de force, n'a fait aucun effet dans la romance

*Celeste Aïda*, que Masini soupirait si mélodieusement.

Mme Sanz, qui tient la partie d'Amneris, déploie un peu sans compter les richesses d'une voix qui se prête à tout ce qu'on lui demande sans y prendre grand intérêt.

Le grand prêtre ne chante guère, et le roi ne chante pas du tout.

M. Pandolfini a fait sa chose propre et son domaine du rôle d'Amonasro qu'il a créé à la Scala. Il est tout à fait hors ligne, comme chanteur et comme acteur, dans le rôle du farouche roi d'Éthiopie, prisonnier des Pharaons.

Je n'ai rien à dire des accidents de « massination » dont mon spirituel confrère le Monsieur de l'Orchestre a raconté la burlesque épopée; on ne s'en est guère aperçu qu'à la longueur des entr'actes et à l'insoumission de quelques colonnes de granit, dont le faîte oscillait au moindre souffle comme des feuilles de papier décollées.

Mais je rappelle les chœurs à l'observation des intentions les plus certaines du maître. Le chœur en *mi* bémol dans l'intérieur du temple, *Possente Phta*, a été dit et répété constamment trop fort et trop vite, de manière à faire disparaître le charme étrange de cette mystérieuse mélodie qui, sous la direction personnelle de Verdi, se dessinait à sa première apparition comme un léger murmure de l'effet le plus saisissant.

## DXVIII

Théatre Lyrique.                                           24 décembre 1877.

### GILLES DE BRETAGNE

Opéra en quatre actes et cinq tableaux,
paroles de M<sup>me</sup> Amélie Péronnet, musique de M. Kowalski.

Me voilà condamné, par arrêt du destin et pour l'expiation de quelque méfait involontaire, à conjuguer indéfiniment, à titre de *pensum*, le verbe passif : « *Je suis pris sans vert.* » J'avais complètement oublié, si je la sus jamais, l'histoire lamentable de Gilles de Bretagne; je suppose que dom Lobineau la raconte tout au long, mais je n'ai pas les deux volumes in-folio de dom Lobineau sous la main.

Je comptais du moins me procurer le « poème » de M<sup>me</sup> Amélie Péronnet. Vaine espérance : le poème de M<sup>me</sup> Amélie Péronnet n'est pas imprimé, et, disent les augures, ne le sera jamais. Mais enfin, il me restait une chance de salut : c'était d'écouter à oreille tendue, et d'essayer de comprendre à la volée. Prétention chimérique, outrecuidante et folle, à laquelle j'ai bien vite renoncé.

Je vais donc raconter le « poème » de *Gilles de Bretagne* tel que je l'ai vu, un peu à la façon dont Richard O'Monroy, le spirituel collaborateur de *la Vie parisienne*, a fait narrer *le Bossu* par un brigadier de la garde républicaine, qui, se trouvant de service dans un couloir, n'avait retenu de la marche du drame que ce qu'on en peut saisir à travers un vasistas.

Deux mots, cependant, pour mettre le lecteur au courant de l'action et du lieu.

Voici les quelques lignes consacrées à Gilles de Bre-

tagne par le Père Anselme dans son *Histoire de la Maison de France et des grands officiers de la Couronne* :

« GILLES DE BRETAGNE, IIe du nom, seigneur de Chan-
« tocé, chevalier de la Jarretière, épousa Françoise
« de Dinan, dame de Châteaubriant, fille de Jac-
« ques, seigneur de Châteaubriant, et de Catherine
« de Roban. Il fut étranglé au château de la Har-
« douinaye par le commandement du duc François,
« son frère, le 24 avril 1450, après trois ans et dix
« mois de prison, et fut enterré dans l'abbaye de Bo-
« quien. » On l'accusait de connivence avec les Anglais, accusation grave au milieu de ces sanglantes et brillantes années 1447 à 1450, pendant lesquelles Charles VII porta contre les envahisseurs séculaires toutes les forces de la nation régénérée, et parvint, en leur arrachant la Guyenne et la Normandie, à les expulser pour jamais du territoire français. Il est permis de ne pas croire à la culpabilité de Gilles, car il avait pour défenseur persévérant son oncle le connétable de France, comte de Richemont, le compagnon de la Pucelle, l'homme de son siècle le plus redoutable aux Anglais.

D'après cette rapide notice, vous avez déjà quatre des principaux personnages de l'opéra nouveau : le duc François, son frère Gilles, la comtesse de Dinan, dame de Châteaubriant, et le connétable de Richemont.

Au premier acte, nous voyons arriver le sire de Montauban, qui apporte au duc la fausse nouvelle de la mort de Gilles, assassiné, prétend-il, par une main inconnue. Le duc reçoit ce récit « de faire-part » avec une satisfaction peu déguisée, et le sire de Montauban profite de la bonne humeur de son seigneur et maître pour lui demander la main de la comtesse de Dinan, sa vassale. La comtesse, bien conseillée par Richemont qui ne croit pas à la mort de Gilles, résiste énergique-

ment, et elle avait bien raison, car Gilles se montre tout à coup ; il n'était pas mort et il arrive d'Angleterre, où il était retenu par je ne sais quelle cause. Il offre son hommage loyal au duc son frère, et le prie de consentir à son mariage avec la comtesse qu'il aime et dont il est aimé. Le duc refuse, alléguant qu'il vient de s'engager à l'instant même envers le sire de Montauban, et Gilles, outré de fureur contre son hypocrite rival, lui jette son gant à la figure.

Au deuxième acte, nous sommes dans l'appartement de la comtesse. Remarquez sur ce guéridon un verre à boire et une espèce de pot à l'eau à usage de carafe. La suivante, nommée Angèle, verse dans le pot à l'eau le contenu d'un petit flacon. Ceci est de la plus haute importance. La suivante chante un couplet dont la réplique est donnée au dehors par une voix d'homme ; c'est Gilles de Bretagne qui vient redoubler ses serments d'amour aux pieds de la comtesse de Dinan. « Doutez que les astres soient de feu, doutez que le « soleil ne se lève chaque matin, croyez que toute « vérité n'est que mensonge ; mais ne doutez jamais « de mon amour. » Le développement de ce thème, qui est celui du billet écrit par Hamlet à Ophélie, a gratifié M$^{me}$ Amélie Péronnet d'applaudissements mérités, mais sur lesquels il convient d'opérer une modique retenue au profit du pauvre vieux Shakespeare.

Rien ne donne soif comme de chanter longtemps sur un mode aigu ; Gilles de Bretagne laisse comprendre qu'il se rafraîchirait avec plaisir ; et la comtesse s'empresse de lui verser une pleine rasade du liquide inconnu contenu dans le pot à l'eau. Gilles boit avec avidité, et se sent pris d'une furieuse envie de dormir. La comtesse ne paraît nullement surprise ; assistée par la complaisante Angèle, elle aide Gilles de Bretagne à s'étendre sur un lit de repos abrité par une large tenture.

Une fanfare résonne. C'est le duc François, qui, accompagné par le sire de Montauban, vient chercher la comtesse pour l'unir dans sa chapelle ducale

> A notre cher Arthur, dont le cœur vous appelle.

Le public ne savait pas que le sire de Montauban s'appelât Arthur, et cette révélation l'a fait rire. M<sup>me</sup> Amélie Péronnet avait cru bien faire en débaptisant le sire de Montauban, que les généalogistes appellent Jean tout bonnement. Arthur lui semblait bien plus beau, et voilà qu'Arthur a produit le même effet qu'Azor. Fiez-vous donc aux noms poétiques !

La comtesse de Dinan, qui ne veut pas entendre parler d'Arthur, et qui lui préfère Gilles, — tous les goûts sont dans la nature, — s'écrie : « Ce mariage « est impossible ; regardez ! » Et elle soulève d'une main ferme le rideau derrière lequel on voit le beau Gilles plongé dans un sommeil extatique fort compromettant pour l'honneur de la dame. Le duc est surpris, et le sire de Montauban adresse à la comtesse de singuliers reproches en vers de mirlitons :

> Ce scandale s'ébruitera,
> Et Dieu sait ce que l'on en dira.

« — On en dira ce que l'on voudra », reprend la comtesse, « mais j'épouserai mon Gilles. » Il n'y a pas, en effet, à hésiter pour l'honneur des Dinan, et le duc consent à ce qu'il ne peut plus empêcher.

Au troisième acte, on célèbre la noce, avec des chants et des danses. Le sire de Montauban se présente devant le duc, qui lui représente doucement qu'il s'expose à faire un mauvais personnage en se laissant voir à pareille fête. « — Je le sais ! » répond Montauban, « mais le service de mon souverain passe « avant toute considération. »

Et, sans plus tarder, il exhibe un parchemin qui semble prouver qu'il y a une conspiration contre la vie du duc, et que Gilles est l'âme du complot. Le duc, s'il avait le sens commun, chercherait au moins à vérifier l'accusation portée contre son frère par un rival déclaré. Pas du tout ; il ordonne l'arrestation immédiate de Gilles, et comme les paysans bretons semblent s'émouvoir en sa faveur, on leur montre une bulle du pape qui excommunie Gilles en qualité de sorcier. Cette bulle arrive avec une précision et une rapidité étonnantes. C'est sans doute une bulle télégraphique.

Au cinquième acte (premier tableau), Gilles est en prison dans une tour obscure, mais bien mal surveillée, car la comtesse vient baiser la main de son mari à travers les barreaux, et Richemont lui fait savoir à très haute et tonnante voix qu'il viendra le délivrer secrètement la nuit prochaine. Naturellement, le sire de Montauban se tient derrière Richemont, afin d'avoir sa part d'un secret si curieusement gardé. Au dernier tableau, Gilles marche au supplice ; mais, avant que la hache ne se soit abattue sur sa tête, le duc François, vaincu par les larmes de la comtesse et de Richemont, se décide à faire grâce ; le sire de Montauban, voyant sa victime lui échapper, poignarde Gilles de Bretagne et prend sa place sur l'échafaud.

Je n'ai pas besoin d'insister sur la faiblesse d'un livret qui atteste une inexpérience enfantine, et qui n'est pas moins brouillé avec le bon sens qu'avec l'histoire. N'est-ce pas, en effet, une étrange idée que d'avoir fait tuer Gilles par le sire de Montauban, maréchal de Bretagne, lorsque les Mémoires du connétable de Richemont nous apprennent, au contraire, que Montauban tomba dans la disgrâce du duc François pour avoir averti Richemont du danger que courait son neveu ?

Et n'est-ce pas pousser bien loin les licences poétiques que de donner à un comparse le nom de Richemont, de ce héros, petit-fils des rois de France, connétable à trente-deux ans, qui combattit trente ans pour la délivrance de sa patrie, et qui eut la gloire de reprendre Paris aux Anglais en 1437 ! Figurez-vous que, dans quatre siècles d'ici, il prenne fantaisie à un librettiste de mettre en scène M. Thiers ou le maréchal de Mac-Mahon pour leur faire porter une lettre, et vous aurez à peine une idée de l'énormité commise innocemment par M$^{me}$ Amélie Péronnet.

La partition de M. Kowalski, fort imparfaite elle-même, se tient pourtant de beaucoup au-dessus du poème. L'idée musicale y est abondante et expressive ; je ne m'étonnerais pas que M. Kowalski arrivât un jour à dégager son originalité personnelle de l'atmosphère de réminiscences dans laquelle il reste enveloppé. Je citerai, parmi les morceaux qui m'ont inspiré le désir d'une seconde audition, le quatuor et le finale du premier acte avec la romance de Gilles ; au deuxième acte, la seconde romance de Gilles sur les paroles imitées de Shakespeare, qui est animée d'un sentiment de tendresse très vrai et très distingué ; dans l'acte de la noce, des couplets de tournure archaïque chantés par Gildas, l'amoureux de la suivante Angèle ; enfin, au dénouement, les supplications de la comtesse, implorant la grâce de son époux, montrent que M. Kowalski peut écrire pour le théâtre. Mais à une condition, sévère, indispensable, c'est de se livrer à de sérieuses études pour acquérir une science qui lui manque totalement, celle de l'orchestration. M. Kowalski a, là-dessus, tout à apprendre et tout à oublier.

Gilles de Bretagne est interprété par M. Valdejo, dont la voix de haute-contre a eu de bons moments ; l'acteur paraissait embarrassé de sa longue taille et peut être aussi de son rôle.

Mme Boidin-Puisais, qui sort du Conservatoire, a montré d'excellentes qualités dans le rôle de la comtesse ; je lui conseillerais de surveiller la justesse de sa voix dans la conclusion des phrases, si je ne mettais d'office ces imperfections passagères sur le compte d'une émotion bien naturelle.

M. Gresse est tout à fait bonhomme dans le rôle de ce terrible comte de Richemont, qui fut duc de Bretagne sous le nom d'Artus IV, dit le Justicier.

M. Caisso et Mlle Rebel ne demandaient pas mieux que d'être quelque chose dans les silhouettes insignifiantes de Gildas et d'Angèle.

M. Garnier, le duc François, est un ténor qui a tout juste ce qu'il faut de voix pour qu'on entende qu'il parle marseillais.

La mise en scène, décors et costumes, est fort soignée, et, sauf une entrée de pages en maillots, qui a égayé le supplice de Gilles de Bretagne, tous les détails ont bien marché, ballet compris.

Espérons toutefois que *Gilles de Bretagne* ne sera le dernier mot ni du Théâtre-Lyrique, ni de M. Vizentini. Il est à souhaiter qu'on sauve non seulement l'institution excellente du Théâtre-Lyrique, mais aussi l'homme courageux, le directeur artiste dont la lutte désespérée a été en deux ans plus féconde pour l'art musical que ne l'auraient été, en d'autres mains, dix années de victoire et de prospérité.

## DXIX

THÉATRE TAITBOUT. 28 décembre 1877.

### ON FERA DU BRUIT CE SOIR

Revue de l'année en quatre actes et dix tableaux,
par MM. Georges Richard et Hippolyte Nazet.

*On fera du bruit ce soir*, disait l'affiche du théâtre Taitbout, et elle ne se trompait pas. On a fait beaucoup de bruit, beaucoup plus de bruit qu'à l'ordinaire, devant un public très distingué et très bienveillant, qui paraissait goûter pour la première fois aux joies sans secondes de ces petites fêtes parisiennes.

Les auteurs de la revue, en lui donnant un titre que justifient les mœurs particulières de la localité, s'imaginaient avoir pris le taureau par les cornes, ou, plutôt, ils agissaient d'après la théorie des homéopathes, qui vous donnent une maladie artificielle pour guérir la maladie naturelle dont vous souffrez. Mais leur médication n'a pas produit l'effet qu'ils en attendaient. Après la première scène, qui se passait dans la salle, et qui laissait aux acteurs eux-mêmes le soin de troubler le spectacle, les tapageurs ordinaires du Théâtre Taitbout ont continué le bruit pour leur compte, et n'ont plus laissé de trêve ni aux acteurs ni aux spectateurs paisibles.

Pour ma part, je trouve que ce genre de plaisanterie indéfiniment prolongée finit par devenir assommant. Qu'on rie d'une actrice qui chante faux, qu'on s'égaye d'un incident burlesque, je ne demande pas mieux; le silence des quakers ne saurait devenir la règle des petits théâtres. Mais qu'on étouffe le dialogue sous des huées préventives, qu'on ne laisse les pauvres comédiens ni commencer ni finir leurs couplets, qu'on fasse

un bruit assourdissant en laissant retomber lourdement les banquettes comme des poutres dans un chantier, ce sont là des facéties dépourvues de sel et qui deviennent fort tristes au bout d'une demi-heure.

La revue de MM. Georges Richard et Hippolyte Nazet, autant qu'on en pouvait juger à travers le vacarme, ne manque ni d'esprit ni de trait. Il y a des couplets amusants dignes de meilleurs interprètes. J'en excepte les couplets de la pièce suisse et des pommes, qui n'ont aucune actualité et qui paraissent sortir d'un vieux fonds de magasin démodé.

Mais, il ne faut pas se le dissimuler, l'excessive faiblesse de la troupe est la seule justification plausible des charivaris insensés qui se sont succédé pendant trois heures. A part M$^{mes}$ Eudoxie Laurent, Quérette, MM. Dumoulin et Plet, qui sont capables de jouer un rôle, le reste paraîtrait insuffisant aux amateurs qui dégustent *le Bossu* et *la Tour de Nesle* dans les granges ou dans les foires.

M. Plet a seul captivé l'attention pendant quelques minutes avec des imitations d'acteurs fort réussies, dont la meilleure est certainement celle de M. Lafontaine dans le rôle de Louvard, de *Pierre Gendron*.

## DXX

Athénée-Comique.  28 décembre 1877.

### LES BONIMENTS DE L'ANNÉE

Revue en quatre actes et dix tableaux, dont un prologue, par MM. William Busnach et Paul Burani.

Les revues de fin d'année ont leur destin, comme les livres et comme les théâtres. Autant le public du

Théâtre Taitbout se montre turbulent, gouailleur et malveillant pour les pièces et pour les acteurs, autant celui de l'Athénée est doux, bon enfant, disposé à s'amuser de tout.

La revue de MM. William Busnach et Paul Burani est, en elle-même, fort amusante, et contient cinq ou scènes très réussies.

Il faut citer d'abord un épisode tiré de *l'Assommoir;* c'est la querelle des deux blanchisseuses, Gervaise et Virginie, se terminant par un duel à coups de battoirs ; la chose ne va pas aussi loin sur le théâtre que dans le roman, mais n'en a pas moins fort égayé le public.

L'inauguration d'un grand magasin de nouveautés, avec sa symphonie à grand orchestre et son solo de clysophone, est une bonne bouffonnerie, qui voudrait être abrégée, malgré l'incontestable talent de $M^{me}$ Macé-Montrouge ; mais la comédie ou ce qui s'en rapproche refroidit une revue ; cela sort du cadre, et par conséquent fait longueur.

Comme d'ordinaire, l'acte consacré à la revue des théâtres, impatiemment attendu par les amateurs, a produit beaucoup d'effet. *La Cause célèbre*, de MM. d'Ennery et Cormon, qui continue et agrandit à la Porte-Saint-Martin son succès de l'Ambigu, tient une place importante dans ce défilé burlesque. M. Donval imite d'une façon curieuse et singulièrement étudiée la voix et la diction de M. Dumaine dans son beau rôle de Jean Renaud.

*Hernani* se produit ensuite sous la forme d'une parodie qui ne manque pas de sel. Le fiancé de doña Sol, en entendant sonner le cor de Ruy Gomez, s'écrie avec un regret douloureux :

Que n'ai-je fait ma noce à l'isthme de Suez!

Tout cela est sans prétention, mais non sans esprit ni sans malice.

La revue de l'Athénée jouit en outre du privilège d'être jouée et chantée par des artistes d'un vrai talent, d'abord par M. et M$^{me}$ Montrouge, par MM. Allard, Lacombe et Duhamel, qui ont de la verve comique; par M$^{me}$ Bade, qui détaille agréablement de nombreux couplets; enfin par M$^{mes}$ Anna Morel, Vandick, Lablache, Fernandez, Doriani et Lavigne.

---

## DXXI

Gymnase. .29 décembre 1877.

### LA BELLE MADAME DONIS

Drame en quatre actes, par MM. Edmond Gondinet
et Hector Malot.

*La Belle Madame Donis* est le sujet d'une étude de mœurs provinciales, qui, si je m'en fie au talent apprécié de M. Hector Malot, doit être fort piquante. Qui de nous, pourvu qu'il ait séjourné en province, ne fût-ce que huit jours, n'a entendu parler de la belle M$^{me}$ Une Telle, la gloire et l'ornement de la ville, à moins qu'elle n'en devienne le scandale ou aussi la victime? Il est resté dans mes souvenirs le nom de la belle M$^{me}$ de D..., jeune, charmante, spirituelle, lettrée, imprudente, on l'a dit, irréprochable, on n'en saurait douter, et qui mourut avant trente ans, lentement assassinée à coups d'épingle par les jalousies qu'irritait et coalisait contre elle la triple supériorité de la naissance, de l'esprit et de la beauté.

La belle M$^{me}$ Donis dépeinte par M. Hector Malot est à peu près l'opposé du type charmant dont

je viens d'évoquer la douloureuse mémoire; et son moindre tort est de n'exciter ni de mériter aucune sympathie. Ceci n'est rien pour le roman, qui vit de développements et de descriptions; c'est pour le théâtre un défaut capital. On va sentir la portée de cette objection préalable en lisant l'analyse de la pièce.

La scène se passe à Bordeaux. Un certain comte de Sainte-Austreberte, presque sexagénaire, essaye de réparer avec l'industrie les brèches que la galanterie a pratiquées dans sa fortune patrimoniale. Il est venu à Bordeaux diriger une entreprise de canalisation des passes de la Gironde, qui a pour ingénieur un jeune homme de talent et d'avenir nommé Philippe Heyrem. Le comte de Sainte-Austreberte, fort goûté dans la haute société bordelaise, est en train de se débattre contre les importunités d'un reporter qui scrute dans ses moindres détails la vie privée du grand industriel, lorsque survient une visite à laquelle le comte ne s'attendait pas.

Le visiteur n'est autre que le vicomte de Sainte-Austreberte, le propre fils du comte. Le vicomte Agénor, se voyant à trente ans suffisamment ruiné de corps et d'argent, a pensé que le moment était venu pour lui de se marier, et que son père l'aiderait puissamment à conquérir une héritière bordelaise. Le vicomte a déjà pris ses informations : il a jeté son dévolu sur M$^{lle}$ Marthe Donis, née d'un premier mariage de M. Donis, l'un des plus riches armateurs de la ville. Le comte ne demande pas mieux que d'aider son digne héritier à s'établir sérieusement; il ne lui dissimule pas cependant les obstacles; d'abord, il y a la belle M$^{me}$ Donis, seconde femme de l'armateur, et par conséquent belle-mère de Marthe, sans laquelle M. Donis ne prend aucune décision; ensuite, la jeune fille a une inclination décidée pour Philippe Heyrem,

l'ingénieur de la compagnie que dirige le comte. Le père et le fils se mettent en campagne pour faire le siège de M^me Donis et pour miner le terrain sous les pas de Philippe Heyrem.

Celui-ci donne facilement barre sur lui; caractère absolu, cassant, poussant les scrupules de probité jusqu'à l'intolérance soupçonneuse et tracassière, Philippe ne tarde pas à se créer, du moins en apparence, des torts envers le comte, et à s'attirer la désapprobation de M. Donis, qui est l'un des commanditaires de l'entreprise. M. Donis oblige cependant Philippe à retirer sa démission qu'il avait jetée à la face du comte dans un moment de colère.

Présenté dans la famille Donis, le vicomte Agénor y est accueilli assez fraîchement par la fille et par la belle-mère. Mais il n'est pas homme à se décourager, et comme il ne recule devant aucun moyen, si peu délicat qu'il puisse être, pour s'assurer des chances, il ne tarde pas à découvrir que la belle M^me Donis, que la vertueuse M^me Donis a un amant, le jeune et beau Mériolle, la coqueluche du Jockey-Club de Bordeaux. Courir sur cette piste, constater le délit, intercepter une lettre, tout cela n'est pour Agénor que l'affaire d'une heure; puis, muni de la pièce de conviction, il explique à M^me Donis que, maître de son secret, il exige qu'elle détermine M. Donis à lui accorder la main de sa fille. La belle M^me Donis, prodigieusement troublée, promet à Agénor de le seconder. En même temps, M. Donis, amené par des suggestions habiles à se méprendre sur le compte de Philippe Heyrem, le chasse de sa maison comme un coureur de dots qui s'y est introduit pour séduire Marthe, la plus riche héritière de Bordeaux.

Cependant, Marthe, désespérée de cette rupture, essaye de lutter; elle invoque l'appui de sa belle-mère qui, touchée du chagrin de la jeune fille, voudrait

bien lui venir en aide malgré l'engagement forcé qu'elle a pris envers Agénor. Mais celui-ci, qui ne laisse pas traîner les choses, oblige M$^{me}$ Donis à confesser devant sa belle-fille qu'elle a encouragé les espérances du vicomte. Marthe, indignée contre sa belle-mère et étonnée d'une duplicité dont elle ne soupçonne pas la cause, n'en persiste pas moins à déclarer en face au vicomte qu'elle ne sera jamais sa femme.

Le vicomte Agénor se détermine alors à porter le grand coup : il parvient, au moyen d'une ruse honteuse, à faire surprendre M$^{me}$ Donis et M. de Mériolle par Marthe, dans des conditions qui trahissent d'une manière irrécusable leur coupable intimité.

La jeune et innocente Marthe est accablée en apprenant que son père, qu'elle adore, est odieusement trompé par la créature à laquelle il a donné son nom ; elle comprend que si elle résiste plus longtemps, le sinistre Agénor ne reculera pas devant un scandale dont son père sera la victime, et, la mort dans le cœur, elle se résigne à devenir la femme du coquin qui s'est emparé d'un tel secret.

Le sublime dévouement de Marthe, les cruelles souffrances qui la torturent jettent à la fois l'épouvante et le remords dans le cœur de M$^{me}$ Donis. En cédant à un entraînement passager, elle n'en avait pas prévu les terribles conséquences ; elle ne peut supporter le spectacle cruel du désespoir auquel Marthe est en proie, et elle s'empoisonne. M$^{me}$ Donis morte, le comte Agénor est désarmé, et M. Donis, sur l'instante prière de sa femme mourante, consent au mariage de Marthe avec Philippe. Quant aux Sainte-Austreberte père et fils, démasqués, méprisés, haïs, ils s'en iront chercher fortune ailleurs que dans la bonne ville de Bordeaux.

L'action que je viens de raconter, si elle eût été développée au point de vue d'un théâtre tel que l'Am-

bigu ou la Porte-Saint-Martin, aurait peut-être fourni des effets dramatiques. Renfermée et pour ainsi dire contrainte dans le cadre du Gymnase, elle n'est que triste et déplaisante. Les deux Sainte-Austreberte tiennent une place énorme dans la pièce, et ces affreux drôles, au langage cynique, sont loin de l'égayer. M$^{me}$ Donis, riche, belle, heureuse dans son ménage, est devenue la maîtresse du bellâtre Mériolle uniquement parce qu'il passe pour joli garçon, et Mériolle est l'amant de la belle M$^{me}$ Donis parce que cette liaison flatte son amour-propre. Voilà deux personnages bien intéressants! M. Donis est un brave homme qui se laisse prendre aux flatteries grossières du comte de Sainte-Austreberte et qui ne comprend rien à ce qui se passe autour de lui. Philippe Heyrem, l'amoureux, gâte sa probité par le plus détestable des caractères; on n'est pas plus grincheux envers tous et à propos de tout. Ajoutez à ces divers personnages peu sympathiques une préfète d'occasion qui traverse l'action sans s'y mêler un seul instant, et vous reconnaîtrez qu'il n'y a dans *la Belle Madame Donis* qu'un personnage intéressant, celui de Marthe.

Or, il se trouve que la seule portion attachante du drame en soit précisément la moins neuve. Pour ma part, j'ai déjà vu, au Gymnase même, la même M$^{lle}$ Legault se dévouer deux ou trois fois pour sauver la même M$^{me}$ Fromentin, convaincue d'avoir indignement trompé le même M. Pujol.

Un autre défaut de la pièce, c'est de manquer d'unité et de proportion. Le premier acte, de dimension énorme, est presque entièrement rempli par l'exposition des projets de MM. de Sainte-Austreberte sur la famille Donis que le spectateur ne connaît pas encore. C'est mettre la charrue devant les bœufs; comment prendre intérêt à des gens qu'on n'a jamais vus? Viennent ensuite la longue discussion des plans et

devis pour la rectification des passes de la Gironde, le refus de l'ingénieur de les approuver, sa démission, etc., toutes choses qui reproduisent presque littéralement la donnée première de *la Contagion* d'Émile Augier; après quoi la pièce tourne vers un autre objectif, et il n'est plus question des passes de la Gironde que par manière de conversation; de sorte qu'on les supprimerait au premier acte sans que les trois autres en souffrissent le moins du monde.

Voilà sans doute des critiques bien minutieuses; mais lorsqu'on a le malheur de ne pas se plaire à une pièce signée par M. Edmond Gondinet, on se sent tenu de motiver sérieusement son désaccord avec ce rare et charmant esprit, à qui l'on doit quelques-unes des meilleures comédies de ce temps.

*La Belle Madame Donis* est très bien jouée ou du moins sera très bien jouée lorsque les acteurs sauront leurs rôles; l'intervention du souffleur, surtout au premier acte, était aussi indiscrète que nécessaire; je signale le fait à l'expresse attention de l'habile M. Montigny, parce qu'il s'était déjà produit à la première représentation des *Mariages d'autrefois* de M. d'Ennery.

Comme on peut le pressentir d'après les observations que m'ont suggérées déjà les personnages de la pièce, tous les rôles sont mauvais excepté celui de Marthe. C'est une circonstance dont il faut tenir grand compte en jugeant les interprètes de *la Belle Madame Donis*.

M^me Fromentin peut se vanter d'avoir sauvé le rôle principal à force de courage et d'autorité; elle a mis autant de sincérité et de jeunesse dans sa scène d'amour avec Mériolle que d'énergie au dénoûment lorsqu'elle lutte contre les ravages intérieurs du poison.

Je ne voudrais pas que l'on compromît souvent la grâce un peu frêle de M^lle Marie Legault dans les tons violents du drame; ce qui ne m'empêche pas de re-

connaître qu'elle a été charmante et intéressante au possible dans le rôle de Marthe.

Ah! je n'oublierai pas M. Saint-Germain cette fois-ci. Cet abominable Agénor remplit à lui seul les quatre actes du drame; c'est un rôle de traître, ne vous y trompez pas, et M. Saint-Germain l'a fait supporter au prix d'une dépense d'intelligence et d'adresse à laquelle peu de comédiens seraient en état de subvenir. MM. Landrol et Pujol sont convenables, comme toujours, dans des rôles toujours pareils et dont ils cherchent de leur mieux à varier la physionomie.

M. Abel a dû rendre le caractère de l'ingénieur Philippe tel que les auteurs le lui avaient tracé; il s'y est montré intelligent et chaleureux. Peut-être lui viendra-t-il quelque jour un bon rôle.

M<sup>lle</sup> Massin prête au personnage spirituellement inutile de M<sup>me</sup> de Cheylus beaucoup d'entrain et de superbes toilettes. Il paraît que le type créé par M<sup>lle</sup> Massin rappelle de si près une préfète en exercice sous la République actuelle qu'il a fallu reculer d'une dizaine d'années la date de l'action pour dépister les curieux.

# TABLE DES MATIÈRES

|  | Pages. |
|---|---|
| L'Abbé de l'Épée | 67 |
| L'Adultère | 94 |
| Aïda | 379 |
| Alfred | 112 |
| L'Amour et l'Argent | 230 |
| Les Amours du Boulevard | 120 |
| Amphitryon | 105 |
| Andromaque | 206 |
| L'Ascenseur | 145 |
| Les Auberges de France | 291 |
| Le Barbier de Séville | 189 |
| Bébé | 79 |
| La Belle Madame Donis | 392 |
| Blackson père et fille | 306 |
| Le Bonhomme Misère | 358 |
| Les Boniments de l'Année | 390 |
| Le Bossu | 301 |
| La Boulangère a des écus | 272 |
| Boum! Voilà | 1 |
| Cadet Roussel | 183 |
| Une Cause célèbre | 338 |
| La Centième d'Hamlet | 367 |
| Le Chandelier | 256 |
| Chanteuse par amour | 233 |
| Les Charbonniers | 108 et 233 |
| Chatterton | 45 |
| Chez elle | 237 |

|  | Pages. |
|---|---|
| La Cigale. | 274 |
| Les Cloches cassées. | 331 |
| Le Club. | 324 |
| Les Compagnons ou la Mansarde de la Cité. | 143 |
| Concours du Conservatoire. | 194 |
| La Cornette. | 84 |
| Le Coucou | 253 |
| Les Crochets du Père Martin. | 33 |
| Le Dernier Klephte. | 204 |
| Les Deux Carnets. | 182 |
| Dora. | 19 |
| La Duchesse de La Vaubalière. | 163 |
| En Maraude. | 145 |
| Les Environs de Paris. | 179 |
| Envois de Rome. | 373 |
| Les Exilés. | 96 |
| L'Expiation. | 168 |
| La Farce de la Femme muette. | 84 |
| Fernande. | 10 |
| Le Fiacre jaune. | 314 |
| Il Figlio delle Selve. | 350 |
| La Fille bien gardée. | 182 |
| Le Fils de la Nuit. | 180 |
| François le Champi. | 331 |
| Gilles de Bretagne. | 382 |
| La Goguette. | 118 |
| Hamlet. | 345 |
| Hernani. | 315 |
| L'Hetman. | 36 |
| Un Homme fort. | 253 |
| Horace. | 176 |
| L'Infortunée Caroline | 73 |
| Iphigénie en Aulide. | 159 |
| Jean d'Acier. | 133 |
| Le Jeu de l'Amour et du Hasard. | 185 |
| Le Joueur. | 89 |
| Le Juif Errant | 223 |
| Le Juif Polonais. | 30 |
| Justice | 73 |
| Lazare le Pâtre | 311 |

## TABLE DES MATIÈRES.

| | Pages. |
|---|---|
| La Lectrice | 113 |
| Macbetto | 364 |
| Madame l'Archiduc | 165 |
| Madeleine | 371 |
| Mademoiselle Guérin | 89 |
| Le Magister | 15 |
| Les Mariages d'autrefois | 329 |
| Le Marquis de Villemer | 171 |
| Marthe | 220 |
| Matinées caractéristiques | 70 |
| Mauprat | 122 et 287 |
| Les Mémoires de Frétillon | 157 |
| Le Menteur | 176 |
| Les Menus Plaisirs de l'année | 345 |
| Les Mohicans de Paris | 115 |
| La Morte civile | 353 |
| On fera du bruit ce soir | 389 |
| L'Opoponax | 145 |
| Les Orphelins du Pont Notre-Dame | 71 |
| Otello | 335 |
| Parthénice | 377 |
| Les Patriotes | 63 |
| Les Pauvres de Paris | 284 |
| Le Pendu ou les Trois Bigames | 147 |
| Le Père | 56 |
| Les Petites Dames du Temple | 86 |
| Les Petites Marmites | 292 |
| Pierre | 237 |
| Pierre Gendron | 248 |
| Le Pont Marie | 269 |
| La Poudre d'Escampette | 153 |
| Les Poupées parisiennes | 55 |
| Le Premier Avril | 260 |
| Le Procès de Racine | 377 |
| Professeur pour dames | 108 |
| La Provinciale | 149 |
| Les Pupazzi | 182 |
| Le Régiment de Champagne | 243 |
| La Reine de Chypre | 212 |
| Un Retour de Jeunesse | 129 |

|  | Pages. |
|---|---|
| Les Roses remontantes | 288 |
| Rothomago | 296 |
| Le Sabbat pour rire | 145 |
| Le Secrétaire particulier | 2 |
| Les Sept Châteaux du Diable | 219 |
| Si j'étais reine | 299 |
| Les Six parties du Monde | 281 |
| La Tour de Nesle | 264 |
| Les Tragédies de Paris | 87 |
| Trente Ans ou la Vie d'un Joueur | 224 |
| Les Trois Bougeoirs | 192 |
| Les Trois Margots | 6 |
| La Vieillesse de Corneille | 176 |
| Les Vivacités du capitaine Tic | 260 |
| Volte-face | 278 |

www.ingramcontent.com/pod-product-compliance
Lightning Source LLC
Chambersburg PA
CBHW071606220526
45469CB00002B/255